海派文献丛录·影院系列

张 伟 主编＼张 伟 编

影院文录

上海大学出版社

图书在版编目(CIP)数据

影院文录/张伟编. —上海：上海大学出版社，
2021.8
（海派文献丛录）
ISBN 978-7-5671-4294-7

Ⅰ.①影… Ⅱ.①张… Ⅲ.①电影院—历史—上海—近代②剧院—历史—上海—近代 Ⅳ.①J909.2②J809.2

中国版本图书馆 CIP 数据核字(2021)第 139214 号

统　　筹　黄晓彦
责任编辑　徐雁华
封面设计　缪炎栩

海派文献丛录
影 院 文 录
张　伟　编
上海大学出版社出版发行
（上海市上大路 99 号　邮政编码 200444）
（http://www.shupress.cn　发行热线 021-66135112）
出版人：戴骏豪
＊
上海颛辉印刷厂有限公司印刷　各地新华书店经销
开本 710mm×1000mm　1/16　插页 4　印张 27　字数 440 000
2021 年 8 月第 1 版　2021 年 8 月第 1 次印刷
ISBN 978-7-5671-4294-7/J·575　定价：90.00 元

版权所有　侵权必究
如发现本书有印装质量问题请与印刷厂质量科联系
联系电话：021-56152633

拓宽海派文化研究的空间

（代丛书总序）

 中华文明源远流长，绵延有序；各地域文化更灿若星汉，诸如中原文化、吴越文化、齐鲁文化、巴蜀文化、闽南文化、关东文化等，蓬勃兴旺，精彩纷呈。到了近代，随着地域特色的细分，各种文化特征潜质越来越突出。以上海为例，1843 年开埠以后，迅速发展成为西方文化输入中国的最大窗口和传播中心。这里集中了全国最早、最多的中外文报刊和翻译出版机构，也是中国最大的艺术活动中心，电影、美术、音乐、戏剧、舞蹈等，均占全国的半壁江山。它们在这里合作竞争、交汇融合，共同构建了上海文化的开放格局。从 19 世纪末开始，上海已是整个中国，乃至整个亚洲区域内最繁华、最有影响力的文化大都会，并与伦敦、纽约、巴黎、柏林等城市并驾齐驱，跻身于国际性大都市之列。

 一部近代史，上海既是复杂的，又是丰富的。从理论上讲，上海不仅在地理上处于东西方文化碰撞的边缘，在思想上也处于儒家文化与商业文化的边缘，因而它在开埠后逐渐形成了各种文化交融与重叠的"海派文化"。那种放眼世界，海纳百川，得风气之先而又民族自强的独特气质，正是历史奉献给上海人民的一份宝贵的文化遗产。近代上海是典型的移民城市，移民不仅来自全国的 18 个行省，也来自世界各地。无论就侨民总数还是国籍数而言，上海在所有中国城市中都独占鳌头，而且和其他城市受到相对单一的外来族群文化影响有所不同（如香港主要受英国文化影响，哈尔滨主要受俄罗斯文化影响，大连主要受日本文化影响，青岛主要受德国文化影响），作为世界多国殖民势力争相聚集之地的上海，它所接受的外来文化影响是最具综合性的。当时的上海，堪称一方融汇多元文化表演的大舞台，不同肤色的族群在这里生存共处，不同文字的报刊在这里出版发行，不同国别的货币在这里自由兑换，不同语言的广播、唱片在这里录制播放，不同风格流派的艺术门类在这里创作演出。这种人口的高度异质化所带来的文化来源的多元性，酿就出了自由宽容的文化氛围，并催生出充满活力的都市文化形态，上海也因此成为多元文化的

摇篮。若具体而言，上海的万国建筑，荟萃了世界各国重要的建筑样式——殖民地外廊式、英国古典式、英国文艺复兴式、拜占庭式、巴洛克式、哥特复兴式、爱奥尼克式、北欧式、日本式、折中主义式、现代主义式……形成了世界建筑史上罕见的奇观胜景；戏曲方面，上海既有以周信芳、盖叫天为代表的"南派"京剧，又有以机关布景为特色的"海派京剧"；文学方面，上海既是"左翼文学"的大本营，又是鸳鸯蝴蝶派文学的活跃场所；就新闻史而言，上海既是晚清维新派报刊大声鼓呼的地方，又是泛滥成灾的通俗小报的滋生地。总而言之，追求时尚，兼容并蓄，是近代上海发达的商品经济社会中一种突出的社会心态，它反映在社会的方方面面，戏剧、文学、美术、音乐等领域无不如此。回顾这段历史，我们应该有更准确、更宽容的认识。

绵远流长的江南文化，为海派文化提供了营养滋润，而海派文化的融汇开放，又为红色文化的诞生提供了特殊有利的发展环境。近年来，有关海派文化的研究发展迅速，成果丰富，宏文巨著不断涌现。我们觉得，在习惯宏观叙事之余，似乎也很有必要对微观层面予以更多的关注，感受日常生活状态下那些充满温度的细节，并对此进行深度挖掘。如此，可能会增加许多意外的惊喜，同时也更有利于从一个新的维度拓宽近代上海城市文化的研究空间。我们这套丛书愿意为此添砖加瓦，尤其愿意在相关文献的整理研究方面略尽绵力。学术界将论文、论著的写作视为当然，这自然不错，但对史料文献的整理却往往重视不够，轻视有余，且在现行评价体系上还经常不算成果，至少大打折扣。其实，整理年谱、注释著作、编选资料、修订校勘等事项，是具有公益性质的学术基础建设工作，所花费的时间和精力，若论投入产出，似乎属于亏本买卖，没有多少人愿意做；且若没有辨伪存真的学术功底，是做不来也做不好的。就学术研究而言，一些基础性的工作必不可少，所谓"兵马未动，粮草先行"。我们真正需要的是沉下心来，做好史料工作，在更多更丰富的材料的滋润下才可能有更大的突破。情愿燃尽青春火焰，在给自己带来快乐的同时，更为他人提供光明，这应该是我们今天这个社会大力提倡的！

是为序，并与有志者共勉。

张 伟

2020年7月9日晨于宛华轩

电影选择了上海

1825年,法国人涅普斯发明了摄影术,从此,人类可以通过一种载体永久地封存回忆,留住任何一个人们希望留住的特定瞬间。但是,人类慢慢地又不满足于此了,他们发现,摄影只能留住静止的场面,而现实生活却充满了动感,他们渴望那些静止场面灵动起来。于是,经过几十年孜孜不倦的努力,神奇的电影终于诞生了:1895年12月28日,法国卢米埃尔兄弟拍摄的几部短片在巴黎卡普辛大街14号咖啡馆的"印度沙龙"内公开售票放映。从此,"工厂放工""火车进站"等一些人们生活中的寻常场面,成了世界电影史上最初的经典镜头。被人们誉为"第七艺术"的电影,就在这一刻诞生了。其实,此时诞生的并非仅仅只是一门艺术,相伴着这神奇的声光幻影一起诞生的是一个难以形容的大产业链,它的巨大的能量和活力,使得很多传统的工业相形见绌。这一迹像当年已尽显端倪。1895年,当卢米埃尔兄弟租下咖啡馆售票放映时,咖啡馆的主人认为这项发明毫无前途,故仅仅收了他们三十法郎的场租。事实证明这位主人犯了一个很大的错误,卢米埃尔兄弟在咖啡馆里把他们的发明上映了整整三个星期,每天的票房收入都超过两千法郎,在商业上获得了巨大成功。这给了电影商们以巨大的鼓舞,电影也因此很快走出实验室,走向了广阔的世界。

在卢米埃尔兄弟发明电影仅仅半年之后,亚洲的一些主要国家都先后出现了电影放映商们的足迹。其中,印度是1896年7月,日本是1897年开始放映电影,而中国也是电影最早进入的亚洲大国。根据现有的史料可以确认:建造在上海外滩的礼查饭店是中国最早放映电影的地方。电影在礼查首次放映的具体时间,近年已有学者根据《字林西报》明确考证出,为1897年5月22日周六晚上,放映商是美商哈利·韦尔比-库克(Harry Welby-Cook),使用的是爱迪生公司的电影机Animatoscope。这之后,礼查又放映了三次电影,时间分别为5月25日、5月27日和6月3日。三次票价均为成人1元,儿童和佣人

5角,共放映了20部电影短片,内容有火车进站、惊涛拍岸、英国阅兵、沙皇游巴黎、海德公园骑单车、工人离开朴茨茅斯造船厂等。

在礼查观看电影的观众主要是旅居上海的外国侨民。数日之后,上海的本地人也有缘和电影有了第一次接触,地点是当时上海最为热闹的社交场所——张园。1897年6月4日,哈利·韦尔比-库克在张园首次放映电影,地点就选在园内主要建筑安垲第的大厅。当晚,晚清文人孙宝瑄在日记中就有观影记载:"夜,诣味莼园,览电光影戏,观者蚁聚。俄,群灯熄,白布间映车马人物,变动如生,极奇。能作水滕烟起,使人忘其为幻影。"现在看来,这短短五十余字,有时间,有地点,有记实,有观感,当是中国人所写最早的影评文字了。

1897年5月和6月,上海的礼查饭店和张园率先放映了令人惊奇的"西方影戏",这是电影在中国的首次登陆。被誉为"西方文明之花"的电影选择上海这座东方大都市首先绽放,这绝非偶然。自明清以来,上海就以其优越的地理位置,成为世所习称的"江海通津,东南都会",1843年开埠以后,更逐渐取代了广州的地位,成为全国的经济和文化中心。由于上海在学术信息、西学人才、出版发行以及人口数量、消费能力等方面都具有其他城市无法比拟的优势,故很快就成为西方文化输入的窗口,近代西方的物质文明和精神文明大半率先由上海引进传播,从声光化电到天演群学,上海都领风气之先。具有鲜明时代特征和浓郁海派风格的中国近代文化在通向太平洋的黄浦江畔开花结果,在"火树银花,城开不夜"的十里洋场发荣滋长。正是在这样的背景下,电影这个时代骄子选择在上海生根发展,可谓适逢其地,理所当然。

上海是当年中国电影的大本营,无论是生产能力的强大还是硬件设备的完善,或者是消费市场的庞大以及衍生产品的丰富,都无愧于中国乃至亚洲第一的荣誉。当时神州大地上的一百多家电影公司,百分之八十活跃在上海,"明星""天一""联华"等著名大公司,无一例外都将总部设在上海;"大光明""国泰""南京""大上海""美琪"等影院,其规模之大和豪华程度在整个亚洲都堪称第一,而且上海当时已经建立了类似今天院线的完善的放映系统;美国米高梅、派拉蒙、雷电华等八大电影公司,在20世纪30年代初已经分别在上海设立了办事处,最高峰时,每年在上海放映的好莱坞影片超过四百部,一些大片的公映时间几乎和美国达到同步;今天大家熟悉的译制外片的方法,当年在上海都已经作过尝试;20世纪前期在上海出版发行的电影报刊,其数量达

到了令人惊讶的两百多种。这种种一切都证明:电影选择了上海,给予了上海以荣誉;而上海也尽情回报,使电影这朵文明之花绽放得如此绚烂,充满魅力!

电影是艺术,更是产业,它有完整的产业链,制作、发行、放映,环环相扣,缺一不可。以往的学术研究,多偏重于制作这一块,对演员、导演等领域介入比较多,成果也比较丰富,而其他方面则缺憾很多,甚至空白之处也不少。有鉴于此,我们这次的"海派文献丛录"选择了影院这一块,以期做些弥补。这一本《影院文录》和孙莺小姐编撰的《近代上海影院地图》,两本相配成套,从晚清到民国,从报纸到杂志,从文字到图像,从不同的方面和时间段,尽可能多地汇集整理相关的文献,希望这些来源可靠、出处有据的第一手资料能有助于学术研究的稳步推进;同时,这两本书文字精粹生动,有电影放映商的自我推销,有文人学者的专业介绍,有编辑记者的报道评论,更有普通市民的观影感受,信息丰富,八卦多多,立场各异,观点火爆,并配以大量生动鲜活的图片和广告,可读性很强,惊艳处不少,也是普通读者了解那个年代电影的理想读本,故试作跋语,以为推荐。

<div style="text-align:right">

张 伟

2021年3月9日于沪南上海花园

</div>

目　录

影院怀旧

味莼园观影戏记 ………………………………………… 3
味莼园观影戏记(续前稿) ……………………………… 5
再观英术士改演戏法记 ………………………………… 7
天华茶园观外洋戏法归述所见 ………………………… 9
观美国影戏记 …………………………………………… 10
观影戏记 ………………………………………………… 11
感化汽车夫的影戏院 …………………………… yU　14
海上各影戏院之内容一斑 ……………………… 徐耻痕　16
上海电影院的今昔 ……………………………… 阿　那　22
中国电影院小史 ………………………………… 德　惠　27
电影院变迁史 …………………………………… 龙　生　37
上海电影院一瞥 ………………………………… 之　秋　45
茶园·舞台·戏院·剧场的演进 ……………………… 49
影院怀旧录 ……………………………… 《申报》特稿　51

影院丛谈

影戏院应当注意的两件事 ……………………… 君　健　61
关于国产影片之偶感 …………………………… 亦　庵　63
影戏院与舞台 …………………………………… 西　谛　66
电影院与音乐 …………………………………… 徐铭时　69
谈谈电影院之建筑 ……………………………… 乌达克　71
电影院中的裸舞 ………………………………… 白　痴　74

1

电影的三种观众	王 珏	76
谈谈电影音乐	般 若	78
西片不再来华	平 斋	81

影 院 百 业

妇女与电影职业	凤 歌	85
一位电影刊物编者的感想	钱抱寒	90
卖票人日记	陆 权	93
一个女临时演员的自述	葛爱娜	95
影戏院的女子引导员	秦 云	97
从电影圈里踢出来		
——一个电影从业员自述	知 名	99
电影从业员职业生活的一班	维 时	101
明星梦破灭论	毅	103
临时演员的生活解剖	勒	105
影人的阶级剖视	魏 桦	107
招考十日记	盛琴儇	111
电影院售票员的话	愚 鲁	115
大都市下畸形职业戏院"飞票党"探询记	仲 春	117
中国女明星的轨迹	银衫客	119

影 院 素 描

影戏园	钝 根	135
影戏琐谈	苴 余	136
海上影戏院内的形形色色	怀 麟	137
影戏院的缺点	邃 仙	139
谈《风流皇子》并及百星戏院	张亦庵	140
两种观众的心理	烟 桥	143
戏院观众的几种心理	沈 谙	146
在戏院里	霖	148
关于说明书的讨论	季 明	150

看影戏的经验	季　明	151
观众的等级	阜　民	153
万国大戏院	余松耐	154
卡德大戏院	哮　天	156
恩派亚大戏院	顾文宗	158
卡尔登戏院	哮　天	160
卡尔登大戏院	沈学康	161
光陆大戏院	哮　天	163
华德大戏院	余松耐	165
光华大戏院	汪子明	167
淡写大光明	朱景文	169
东南大戏院	颜声茂	171
大上海大戏院	顾　沅	173
东海大戏院	若　愚	175
南京大戏院	章钧一	177
黄金大戏院	阿　发	179
蓬莱大戏院	周启瑾	181
九星大戏院	鸠	182
辣斐大戏院	鹤　生	183
国泰大戏院	钱　沄	185
巴黎大戏院	华兰女士	187
丽都大戏院	振　雄	189
小影戏院观光记	小　英	190
影迷日记	梦　天	192
怎样选择戏院和座位	章　煌	194
在戏院中	杨　文	196
在四流电影院中	靖　文	199

影戏源流

| 影戏之秘密 | 奠　邑 | 203 |
| 说影戏 | 张涵贞 | 208 |

影戏源流考	肯　夫	209
我对于有声电影的意见	周剑云	213
回想与空想	徐碧波	217
赌神罚咒的有声电影	徐卓呆	219
从有声电影说到电影歌剧	青　主	221
提倡国产的有声影片	周瘦鹃	229
有声影片在中国	姚苏凤	231
电影的发展过程	郑伯奇	236
中国电影与广东精神	罗明佑	240
中国第一部长篇卡通电影《铁扇公主》	万籁鸣　万古蟾	246

海 上 影 业

中国影戏谈	管　大	253
中国影戏之溯源	徐耻痕	255
追记中国首创之影片公司	钱伯盛	258
中国影片之前途	周剑云	259
土著电影的萌芽时代	郑君里	263
中国电影事业现状	赵南遮	272
上海的电影刊物	敏　之	275
上海的影片经理商	德　惠	277
十九年来中国电影事业的总检阅	天　真	280
电影史料	杨德惠	284
抗战四年来的电影	罗学濂	309
国产影史的第一页		321
中国电影史	屈善照	323
怀古录	幼　辛	339
美国影片在上海	荫　槐	348
上海影坛三十年	《申报》特稿	350
中国电影四十年	于　君	357
中国电影简史	屠去非	370

摄 影 场 记

参观开心的摄影场	湘 雯	375
参观本片摄影记	蒋吟秋	376
参观长城影摄场记	芳 草	378
民新摄影场参观记	卢梦殊	380
摄影场参观记	次 英	384
到联华二厂去	费曼清	387
到六厂去归看后写来	英 才	390
生活书店同人参观电通记	萍	392
访明星公司归来印象录	赵 深	395
丁香花园里一夜皇后参观记	本刊一读者	397
摄影场巡礼	沈 凤	399
华影四厂参观记	大 钧	403
走入"谢绝参观"之门	梁 采	404
国泰摄影场参观记	张爱珠	407
华光摄影场参观记	丽 沙	410
你想参观摄影场吗？		414

影院怀旧

味莼园观影戏记

上海繁胜甲天下，西来之奇技淫巧几于无美不备。仆以风萍浪迹往来二十余年，亦凡耳听之而为声，目过之而为成色者，举非一端。如从前之车里尼马戏，其尤脍炙人口者也。近如奇园、张园之油画，圆明园路之西剧，威利臣之马戏，亦皆新人耳目，足以极视听之娱，此在外洋故为习见，而中土实不易之遭也。舍此不观，非越重洋数万里不能一饱眼福，故各处开演以来，游者踵趾相接，虽取值较昂，莫之或靳焉。

西友裴礼思为言，新来电机影戏，神乎其技，日前试演于礼查寓馆，西人士犹交口称之。近假张园安垲地接演，迢迢长夜，盍往观乎。星期多暇，爰拉李君和轩、贺君少泉，命车同往。二君盖精于西法照相，借以资考镜也。

时则风露侵衣，弦月初上，驱车入园，园之四隅，车马停歇已无隙地。解囊购票，各给一纸，搴帏而入，报时钟刚九击，男女杂坐于厅事之间，自来火收缩如豆，非复平日之通明澈亮者。座客约百数十人，扑朔迷离，不可辨认。楼之南向，施白布屏幛方广丈余，楼北设一机一镜如照相架。

然少顷，演影戏西人登场作法，电光直射布幔间，乐声呜呜然，机声簌簌然，满堂寂然无敢哗者，但见第一为闹市行者、骑者、提筐而负物者，交错于道，有肩摩击气象；第二为陆操，西兵一队，擎枪鹄立，忽鱼贯成排，屈单膝装药作举放状；第三为铁路，下铺轨道上护铁栏，站夫执旗伺道，左火车衔尾而至，男女童稚纷纷下车，有相逢脱帽者，随手掩门者；第四为大餐，宾客团坐既定，一妇出行酒，几下有犬俛首帖耳立焉；第五为马路，丛树夹道，车马驰骤其间，有一马二马三马并架之车，车顶并载行李箱笼重物；第六为雨景，诸童嬉戏水边，风生浪激，以手向空承接，舞蹈不可言状；第七为海岸，惊涛骇浪，波沫溅天，如置身重洋中，令人目悸心骇；第八为内室，壁安德律风，一西妇侧坐，闻铃声起而持筒与人问答；第九为酒店，一人过门，买醉当垆，黄发陪座侑觞，突一妇掩入以伞击饮者，饮者抱头窜，以意测之，殆即所谓河东狮子也；第十为脚踏车，

旋折如意,追逐如风。

　　观至此,灯火复明,西乐停奏,座中男女,无不伸颈侧目,微笑默叹,而以为妙觉也。逾十分钟,火复暗,乐复作,电光复射,座客复屏息正坐。第一为小轮,冲风破浪,驶近岸侧,停泊已定,搭客争先登岸,无男无女无老无少莫名一状;第二为街衢,低檐矮屋,双扉扃闭,过其门者,皆交头接耳,指而目之,一童掣门上铃,一妇出应门,门启而童逸,再掣再启再逸。又一小童,短于前,举手不及铃,一长人,抱而使掣之,妇执杵启门,小童逸而长人遭击;第三为走阵,西兵戎服佩刀,走演阵式,错综变化,不可捉摸;第四为手法,一西人如戏中小丑状,以圆领一事折叠成帽,随手变化,罔不惟妙惟肖;第五为骏队,以马架炮曳之行,洋鼓洋号导之,沪上西商团练不是过也;第六为野渡,长桥如虹,渡船经过其下,橹声摇曳中,大有"秋水才添野航恰受"诗意;第七亦为手法,西女白布为裳衣,以手曳长裙,回翔跳舞,如鲲鹏展翅,如孔雀开屏,使人眼光霍霍不定;第八为跑马,结驷连骑,往来冲突,其霜蹄雪耳,回顾起落处,无一雷同;第九为兵轮,仿佛征调时光景,诸兵忽忽下轮,或持军械,或负辎重,仓皇奔走,不成行伍;第十为戏法,一人出场,先以一椅作旋转势,又以一毯作翻覆势,招一垂髫少女坐椅上,毯覆其首,以手按之,空若无物,复以一花架覆毯其上,揭视之,则前之少女端坐如故。

　　忽然电光一灭,自来火齐放,而影戏以毕,报时钟已十点三刻矣。于是座中男女无不变色离席,夺袖出臂,口讲指画,而以为妙绝也。

<div align="right">原载《新闻报》,1897年6月11日</div>

味莼园观影戏记(续前稿)

是夜,计所演影戏,运以机力而能活动如生者,凡二十回。然每回以后,以间以影画一幅,山水如雪景、瀑布、园林、丘壑之属,宫室如圆台、尖塔、茅亭、广宇之属,走兽人物如牛马、女像、花篮、自鸣钟之属,虽不能尽善变之能事,而亦画有化工,各极其妙。抑数回以后,必间以影字一二排,大约为各影戏题名者,惜接席无识西文之人,无从问字,为憾事耳。

通观前后各戏,水陆舟车,起居饮食,无所不备。忽而坐状,忽而立状,忽而跪状,忽而行状,忽而驰状,忽而谈笑状,忽而打骂状,忽而熙熙攘攘状,忽而纷纷扰扰状,又忽而百千枪炮整军状,百千轮蹄争道状。其中尤以海浪险状,使人惊骇欲绝。以一妇启门急状,一人脱帽快状,使人忍俊不禁。人不一人之状不一状,凡所应有无所不有,虽人有百手,手有百指,不能指其一端;人有百口,口有百舌,不能名其一处也。

观止矣,蔑以加矣,迨座客星散,演影戏西人敛器下楼,仆亦与李、贺二君相将出门,登车而返。于路顾谓二君曰:"是戏始创于美国人名爱第森者,此人精研机学,从德律风推广新义,早年曾制一留声机器,不拘何人,及是何言语,一经传入筒内,虽历年久远,开其机取其而听之,不惟声音高下,了了可辨,即若人之口气,亦复厘然不淆。美人向学之笃志,尚未已也,复又穷思冥想,以机器留声既可鼓之复鸣,照相留影又奚不可运之使动?声学如此,光电诸学,举可类推一隅而不能三反者,非夫也。不逾年,遂更有电机影戏之制,所闻崖略。如是至机器若何运用照片,若何安放,平日未经寓目,不敢揣以己意,赘以一词,君等固精照相法者,可得而言其详乎?"

和轩曰:"唯唯否否,大凡照相之法,影之可留者,皆其有形者也,影附形而成,形随身去而影不去斯,已奇已如,谓影在而形身俱在,影留而形身常留,是不奇而又奇乎?照相之时,人而具有五官,则影中犹是五官也;人而具有四体,则影中犹是四体也。固形而怒者,影亦勃然奋然,形而喜者,影亦怡然焕

然,形而悲者,影亦愀然黯然,必凝静不动而后可以须眉毕现,宛如其人神妙。至于行动俯仰,伸缩转侧,其已奇已如,谓前日一举动之影即今日一举动之影,今日一举动之影即他日一举动之影也,是不奇而又奇乎?此与小影放作大影,一影化作无数影,更得入室之奥矣。余不敏,病未能也。"

少泉复相继而言曰:"外洋新有一种照镜,即所谓跑马镜,是喻其快也。虽风帆飞鸟,稍瞬即逝,取镜向照,百不失一。观影戏所拍各照,当时必用快镜无疑,且恐每戏不止一张,人有一势,势必更易一照。开演时凭电机快力接续转换,固人亦不之觉也。曾有阅者谓此影戏每仅一张,以机力旋转之,自尔活泼灵动。"

若是二说并存,未知孰似,姑以献疑可耳。

迩来照相新法,西人层出不穷,有能照全身四面者,并有能照五脏六腑者,将来直与医学相表里,其为体用更大。若仅仅以镜取影,以影演剧,固为见所未见,然亦只供人赏玩而已。以言正用,则未也。子将何词以解,则应之曰,西人制一物,造一器,必积思设想若干年,艺成之日,由国家验准给凭例得专利。今影戏自美自欧自亚,不胫而走,海内风行,其作者名归实至,自不待言。以言夫正用人,自不谋其,所以用之之道耳,此种电机,国置一具,凡遇交绥攻取之状,灾区流离之状,则虽山海阻深,照相与封奏并上,可以仰邀宸览,民隐无所不通。家置一具,只须父祖生前遗照,步履若何状,起居若何状,则虽年湮代远,一经子若孙悬图座上,不只亲承杖履,近接形容,乌得谓之无正用哉。

夫戏幻也,影亦幻也,影戏而能以幻为真技也,而进于道矣。二君点首称善,曰:"妙哉!"论乎剑,仆归来,蹀躞于月影之下,徘徊于灯影之前,拂笔而成此记。

原载《新闻报》,1897年6月13日

再观英术士改演戏法记

英国术士加勒里福司,航海来华,在本埠英界圆明园路西国戏园试演,各种戏法,变幻新奇,炫人心目。本报已两记之。前晚宿雨乍晴,流云吐月,执笔人于八点半钟时,蜡屐而往,至则座客已鳞集羽萃,琴声嗷唲,作于台下。术士方以纸牌作种种戏术,未几有两人昇一木架,如方桌面式,厚约二寸许,四围糊以素纸,上绘云彩,高悬铁柱中。术士立数步外,以枪击之,纸□中裂,有好女子手持彩绳,翩跹作拓枝舞,旋又跃下入内。内易装而出,抗音而歌,凄婉动听,一波三折,余音绕梁。歌毕,锦幔不垂,略停炊许,即接演电光影戏戏,凡十一出,咸极精妙。有屈一足作商羊舞者;有群聚博饮因而争殴者;有时鏖战于大海,则风烟喷薄,血肉横飞;有时驰逐于平原,则峰峦参差,树木丛茂;最后则系西兵一队,或跃马前驱,或持予环卫,又杂以大车十余辆,形制诡异,高与檐齐,陆续前行,约历数分钟始尽。

影戏既毕,仍由术士接演戏三出,先向坐客索白黑手帕各一,以利剪倩人剪作环形,分置两磁盆内,洒以药水,火忽上炎,渐成煨烬。术士别取一帕,裹灰少许,击之以枪,急启审视,帕虽完好,而已白黑互杂,复以纸重重包裹,再击之,则完合如故矣。继又于坐客中借一帽,术士于空中掠取小洋蚨,或腰间发际,随手探之,俯拾皆是。乃悉投诸帽,铿然作声,嗣又分贻十余枚于坐客,令以巾裹之。术士另取数枚,望空遥掷,启巾检视,则已与前数有加,继令藏诸掌,亦复如是。观者方愕眙称异,而转瞬之间,洋蚨亦并不见,乃将帽反复详视,忽得白纸一条,愈抽愈多,倏长数十丈,曲折盘旋,几似昂首神龙,蟠翔空际,须臾纸尽,遣伴将帽送还。未及下台,忽□跌损,术士故作懊闷状,时台上已推出巨炮一尊,将帽裂作十数块,纳入于中,贯以巨弹,燃火轰击,大声发于台前,则帽已随烟飞出,盘舞空中,随即倒黏台顶,再击以枪,始得坠下。乃复入仙,与伴昇一小木船出,平置架上,窗牖洞开,则空无所有,旋复关闭。取水五六桶,自顶灌入,船旁两方孔上各套一木筒,蔽以绿绸,亦以枪轰击之,忽于

方筒内陆续探出鸡鹅鸭犬豕兔等十余头,于台前追逐飞舞,生趣勃然。再将窗棂尽启,则水已化为乌有,惟一女子侧卧于内。戏术之奇,至于此极,中西人士莫不鼓掌称快,诧为得未曾有。执笔人亦叹为观止,驱车而归。术士于今夜应人士之招,至张氏味莼园开演,园中基宇宏敞,陈设精良,想届时青衫韵士、翠袖名姬,趁此良宵美景,必多结伴往观,以期一扩眼界也。

原载《申报》,1898年6月5日第3版第9029期

天华茶园观外洋戏法归述所见

礼拜六夜,本埠胡家宅天华茶园主人以新到美国影戏、法国戏法,柬请往观。该园影戏,闻已来数礼拜,颇有人啧啧称其美。《游戏》主人惮天气炎热,故未一往寓目。

是晚九句钟,适偕友人至万年春大餐毕,计时尚早,游兴方浓,因挈友前赴该园一扩眼界。至则中国戏剧已演毕,正演法国戏法……法人既演毕,接演美国影戏。是时台前悬布幕一缕,上下灯火俱熄,对面另设台,有西人立其上,将匣内电光启放,适照对面布幕。初犹黑影模糊,继则须眉毕现,睹其上有美女跳舞形,小儿环走形,老翁眠起形,以及火车、马车之驰骤,宫室树木之参差,无不历历现诸幕上,甚至衣服五色亦俱可辨,神光离合,乍阴乍阳,几莫测其神妙焉。每奏一曲,其先必西乐竞鸣,并有华人从旁解说,俾观者一览便知。迨演毕,已钟鸣十一下,园主人恐无以餍阅者之心,复倩某西人罄其余艺,出以示人。大抵与江湖卖技者所演相似,男儿好身手,不图海外人,亦有此灵捷也。奏技既终,观客皆散,主人亦偕友踏月归。夜阑灯灺,睡魔未扰,爰濡笔而述其所见于右。

原载《游戏报》,1897 年 8 月 16 日

观美国影戏记

中国影戏,始于汉武帝时,今蜀中尚有此戏,然不过如傀儡,以线索牵动之耳。曾见东洋影灯,以白布作障,对面置一器,如照相具,燃以电光,以小玻璃片插入其中,影射于障,山水则峰峦万迭,人物则须眉并现,衣服玩具无不一一如真。然亦大类西洋画片,不能变动也。近有美国电光影戏,制同影灯,而奇巧幻化皆出人意料之外。昨夕雨后新凉,偕友人往奇园观焉。座客既集,停灯开演,旋见现一影,两西女作跳舞状,黄发蓬蓬,憨态可掬;又一影,两西人作角抵戏;又一影,为俄国两公主,双双对舞,旁有一人奏乐应之;又一影,一女子在盆中洗浴,遍体皆露,肤如凝脂,出浴时以巾一掩而杳,不见其私处;又一影,一人灭烛就寝也,地鳖虫所扰,掀被而起,捉得之,置于虎子中,状态令人发笑;又一影,一人变弄戏法,以巨毯盖一女子,及揭毯而女子不见,再一盖之,而女子仍在其中矣。种种诡异,不可名状。最奇且多者,莫如赛走,自行车一人自东而来,一人自西而来,迎头一碰,一人先跌于地,一人急往扶之,亦与俱跌,观者皆拍掌狂笑。忽跌者皆起,各乘其车而杳。又一为火轮车,电卷风驰,满屋震眩,如是数转,车轮乍停,车上坐客蜂拥而下,左右东西,分头各散,男女纷错,老少异状,不下数千百人,观者方目给不暇,一瞬而灭。又一为法国演武,其校场之寥阔,兵将之众多,队伍之整齐,军容之严肃,令人凛凛生畏。又一为美国之马路,电灯高烛,马车来往如游龙,道旁行人纷纷如织,观者至此,几疑身入其中,无不眉为之飞,色为之舞。忽灯光明,万象俱灭。其他尚多,不能悉记,洵奇观也。

观毕因叹曰,天地之间,千变万化如蜃楼海市,与过影何以异?自电法既创,开古今未有之奇,泄造物无穷之秘,如影戏者,数万里在咫尺,不必求缩地之方,千百状而纷呈,何殊乎?铸鼎之象,乍隐乍现,人生真梦幻泡影耳,皆可作如是观。

原载《游戏报》,1897年9月5日

观影戏记

地球之大,海居其七,合亚西亚、亚非利、欧罗巴、南北亚美利加,计五大洲,仅得十之三分,径行三万里,从前必九阅月,始可环行一周。自法人雷彼斯开浚苏彝士河,由红海北土之近埃及者,凿为水道,直达欧洲,而后九十易晨昏,全球即可行遍。泰西人士咸称其便,群以为千万年利,赖在于此矣。而中土迂拘之士,足不出户外,日惟手高头讲章,坏烂时墨,咿哦卒岁,不知其他。试语以五洲之广,万国之纷繁,不特法度方舆,瞠目不能对答,即何者为英俄,何者为德法,亦且茫乎莫晓,无异瞽者之叩盘。亦有性成倔强者,且怫然作色曰:"我中朝堂堂大一统,抚有中外,凡有不隶版图者,皆番罗耳,峒苗耳,乌足以挂诸齿颊。"噫!即是以言,而欲求精通时事,熟悉舆图,以备他日皇华之选,譬之欲北辙而南其辕,异尚能由渐而至乎?

颜君永京,素习西学,济人济物,恻隐为怀,常有见于迂儒之物而不化,慨然兴浮海之思,意欲博考周咨,以备国家之稽考。于是携轻装,附轮舶,环游地球一周,以扩闻见,历十数寒暑,始返中华。返则行囊中贮画片百余幅,皆图绘各国之风俗人情、礼乐刑政,以及舟车、屋宇、城郭、冠裳、山川、花鸟,绝妙写生,罔不曲肖。暇时置机器上,以轻养气灯映之,五色相宫,历历如睹,俗谓之影戏。

沪上某西伶曾一演之,顾颜君以为事属游戏寻常,固不轻示人也。本年两粤告灾,山左及各沙洲亦无不哀鸿遍野,除王、陈、李、施诸善士竭力筹赈外,其余如书画、医药、铁笔、照相诸家,亦无不善与人同,集资襄助。顾事属数见,未免若土饭尘羹,虽有善心,终无实济。颜君曰:"喜新厌故,人之常情,影戏亦创见之端,曷弗张之大庭广众中,俾诸君眼界一恢,当不吝倾囊资助乎?"遂商之格致书院中西董事,于本月十五、十七二夜,在院中正厅开演,以七点钟为始,十点钟为止,入观者人输洋蚨五角,全数归入赈捐。

月圆之夕,摊书既毕,挈伴往观。至则报时钟方敲七下,座上客已满,见李

君秋坪、谢君绥之、黄君予元已先在,相与立谈数言。时则堂上灯烛辉煌,无殊白昼。颜君方偕吴君虹玉安设机器,跋来报往,趾不能停。其机器式四方,高三四尺,上有一烟囱,中置小灯一盏,妥置小方桌上,正对堂上屏风,屏上悬洁白洋布一幅,大小与屏齐。少选,灯忽灭,如处漆室中,昏黑不见一物。颜君立机器旁,一经点发,忽而上现一圆形,光耀如月。一美人捧长方牌,上书"群贤毕集"四字,含睇宜笑,宛转如生。泊美人过,而又一天官出,绛袍乌帽,弈弈有神,所捧之牌与美人无异,惟字则易为中外同庆矣。由是而现一圆地球,由是而现一平地球,颜君俱口讲指画,不惮纷烦,人皆屏息以听,无敢哗者。

颜君之出游,从沪上始,故地球既毕,即接演虹口之公家花园。既又现浦江清晓图,海天落日图,是为航海之始。不多时,又现格拉巴岛,是岛居民俱属回教,云系印度之属地。其轿如箱然,两人舁之以行。一女子半身微露,虽黑如黝漆,而拈花一笑,亦解风情。计全岛景象,绘为四图。

随解维至赤道。西例轮帆过此,水手必扮作龙王,演剧跳舞,凡未经赤道之人,见之必肃恭下拜,又为一图。至此则为印度之开儿克道埠,帆樯林立,估客如云,一闹市集也。入内地,至勃乃叩司河,为印人澡身处。复至一庙中,奉数猕猴,绿树跳跃,土人皆罗拜以为神。适英太子游行至此,长身玉立,身衣浅红衣,印员咸陪侍焉。印地多虎患,土人猎之不遗余力。复过安定海边,是海属天竺,为古时文朱诞生处。计阅六图,而印地之游毕。

既而现出米禄港风景,自为入埃及之始。埃人亦信回教,其谟罕默特庙以石制成,规制极宏敞,庙中有先玉石像,高可十余丈。埃王之坟,则四方而锐其巅,二三千年前古迹也。有一石像,人首而狮其身。颜君曰:"是亦古庙,人从口中出入,诚奇矣哉!"其国文武两员,亦皆图其半身像。埃京名铅罗,无舟楫之利,货物皆载以骆驼,共现八图,而埃事已观止。

遂接观苏彝士河,初绘一全图,既又绘船过苏彝士河图,篙楫帆桅,颇形热闹,渐渐入地中海,至法属爱而及哀司。是地虽为法属,然教则不从法而从回。士女皮发皆黑,又分绘七图,然后至大洋出恶帕斯抵英国帕志玛斯埠,直达伦敦。伦敦在退姆斯河边,终年有雾。其士女之丰昌,人物之饶富,五洲弁冕,无俟赘言。折而至巴黎斯,是为法都。复折而至西班牙,古名大吕宋。次第至德之伯灵,奥之维也纳,美之华盛顿京纽约埠,俄之圣彼得罗堡。日本之东京、中国北京之天坛,然后言旋沪上,而颜君之游毕,颜君之影戏亦竣矣。

颜君之言曰:"人有键户读书,欲考地舆而不得,一经今夕观览,既可毕赈

灾之愿,又可供考证之资。然则虽曰戏也,顾可以戏目之哉?我独惜是戏演于黑室中,不能操管综纪,致其中之议院、王宫、火山、雪岭、山川、瀑布、竹树、烟波,仅如电光之过,事后多不克记忆。独记一事,有足为薄俗风者。西班牙一高山,气候极冷,积雪不消,人行其巅,辄鸟颠坠。有善士卜筑其际,教犬使驯扰,颈间悬酒具,身上被毡条,见有仆于雪内者,犬即群为之掖起,披以毡条,饮以暖酒,俾得死而复苏。嘻!今之人,势利存心,炎凉顿易,见人得意则趋奉之,见人失意则揶揄之,甚且落井下石,肆意倾排,虽曰忝然人面,我以为直犬之不如矣。然则是戏也,可以扩见闻,可以赈饥馑,抑且可以愧浇漓,戏云乎哉?"

原载《申报》,1885年11月23日第1版第4531期

感化汽车夫的影戏院

yU

宣传了好久的感化汽车夫的影戏院,忽然在今天开幕了,柬请了许多官绅名人、著作家、新闻记者去参观。那正厅上早坐满了好几百个汽车夫,于是这种官绅、各界人物,由招待员招待他们到楼上去坐了。

钟鸣上下,银幕前一只演讲坛上,踏出一位范老博士来。这位范老博士的年岁,大概在七十岁以外了,胸前飘着满满的一部花白胡子,但是他这种矍铄的精神,锐利的目光,一见之后,就能够断定他是一个办事有毅力而富于决断力的人物。这时候他踏上坛来,恭恭敬敬地行了一鞠躬礼,然后从容不迫地,放出一种洪钟似的声音说道:"鄙人自从受了朱省长的委托,来创办这个感化汽车夫的影戏院,筹备了几月,现在好容易总算成功了,但是鄙人一个人的智力,当然是有限的,里面有许多布置不妥当的地方,尚望诸君的指教和改正。我们创办这影院的原意,是感化汽车夫为主旨,因为现在上海汽车伤人案,日有数起,大家多引以为一桩大缺憾。但是除了少数走路人自不小心而致罹祸以外,大概总是汽车夫开车不谨慎的原故。故此我们创办这个影戏院,想抽出一天一二点钟以时间,做一些影戏,来感化他们。什么影戏呢?现出就要开映了,不过这一张片子,是我们十张中之一。"

范老博士讲到此处,倏忽间电灯多熄灭了,那银幕便映出一间很破陋的屋子,里面有一个龙钟老态的妇人,二只眼睛都瞎了。一个中年男子,面色惨淡。一个中年女子,怀中抱着一个小孩子。还有三个小孩子,围着这个中年女子。范老博士便指着他们道:"这一家人家,一共有七个人,一个是祖母,二个是他儿子同媳妇,四个小孩子,就是他的孙儿。"

第二幕映出来这个中年男子,急匆匆地在路上奔走,忽地斜刺里来了一部汽车,拦腰一撞,中年男子不及避让,栽在地上,顿时间血流如注。警察赶来,扶他起来,早已死了。银幕一壁映着,范老博士一壁指着道:"这个男子,为着衣食奔走,不幸被汽车撞死了,他一家老小,全赖他一人扶持,现在,如何了

局呢?"

范老博士,指着第三幕道:"你们瞧,现在警察到他们家里来了,手里拿着五十块钱,来抚恤他们,可是他老母,听着这个消息,一急就死了,他的妻子,现在是一个青年寡妇了,如何能够含辛茹苦,扶幼挈小呢? 她竟抛弃这四个孩子,拿了五十块钱,另觅新侣去了。你们想,这一家老小,是不是就拆散在汽车的四个机轮之下啊!"范老博士说到此处,不觉声泪俱下,那正厅中汽车夫们的心上多好似受了一下重大的打击。

感化汽车夫影戏院的成绩,竟能使汽车底下的冤鬼,日渐递减,行人们谁不合掌感谢范老博士的慈善事业咧。

原载《申报》,1924年8月10日第17版第18481期

海上各影戏院之内容一斑

徐耻痕

奥迪安

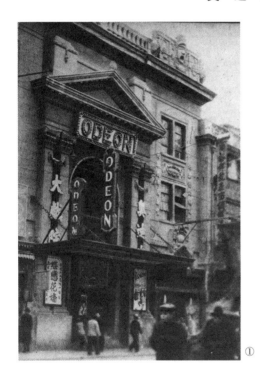

① 奥迪安大戏院外观。

吾人每驱车过北四川路，辄见奥迪安大戏院矗然高耸于路旁，仰视其端，则圆盖之下，两张巨吻之雕刻物，似攫人而噬也。奥迪安之设，为时仅一岁，而营业之发达，实足超各电影院而上。是虽主其事者之得，然所映之影片有吸引观众之力，实为一大关键。是院资本甚雄，由中美巨商合办，为有限公司性质，非仅开映电影，且兼营影片事业。美国派拉蒙影片公司一九二五年之影片，即归其在华独家经理。是以是年派拉蒙之新片，全归其开映。环球影片公司及第一国家影片公司之名贵出品，亦为其得有开映之优先权。此外百代公司所经理之导演家西席戴密尔 Cecil B. DeMille 新近组织之公司名 Producer Corporation 者之出品，在沪开映之优先权，亦半为其所得。任是院总经理者为陈彦斌，陈为人干练精明，待人厚道，是以该院上下职员，乐为之用。此外任影片推销者，为留美电影专家桂中枢；任英文广告者，为

前岭南大学教授钟宝璇;任中文广告者,为《银星》杂志编辑卢梦殊。济济多士,协助进行,亦为其经营发达之一大原因也。

该院对于建筑布置方面,极华美轮奂之致。楼上下可容座客千余,院内灯光亦属别出心裁,特别装置能由暗而渐明,由明而渐暗,不损目光,非若他家之骤明骤暗者。去年一年中,叠映名片,以是颇具吸引观众之力。平时看客外宾较多,座价亦比别家略昂,就上海言,该院可谓为一贵族式的上等戏院矣。

卡 尔 登

卡尔登影戏院(Carlton Theatre)系平安有限公司(China Theatres Ltd)所办各戏院之一,公司设于天津,由外人合资创办者,在天津及北平等处已开办戏院数所。一九二三年,始在上海创立卡尔登,当时之董事长(Managing Director)为白列(Bari),卡尔登之经理则为温德华斯(H. C. Went Worth),以布置得法,管理方面亦称适宜,故营业独盛,后因扩充营业,由海史伦招入华人股份,既而温氏合同满期,总公司另派费立浦(F. H. Philips)继之。开映诸片,均属一时之选,一九二六年之下半年,遂订购欧美著名影片,同时迁总公司至上海。一九二七年,卢根君被选为董事长,海史伦为公司经理,费立浦合同已满,闻将另委他人。

该院地点,在静安寺路①跑马厅对面,为各种车辆必停之一站,故对于交通方面,颇称便利。院内所有驻立之处,亦甚宽敞,故凡有二次日戏之日,第二次之观客,可先在院内等候,不必鹄立院外,饱受风寒烈日之苦。该院映戏之银幕,亦较他家为独大,闻由美国订购而得者。统计已映之片,以舶来品占十分之九而强,国片亦偶尔选映,就中以《新人的家庭》售座为最盛,共演六日夜,计得票资万余元云。

上 海

上海大戏院之旧址,为一小戏馆,自曾焕堂君接办后,始大为扩充。曾君为沪上巨商黄楚九君之快婿,与黄钟甫君为郎舅,接办时,由曾、黄二人合出资万元,将院内外装饰一新,座位亦增至千余,并与美国著名制片公司订定合同,专映各该公司出产之佳片。数年以来,营业十分发达,看客以外,以外人居多,

① 编者注:今南京西路。

数因其地位处在北四川路虬江路之交,附近多半为外人居留地也。

某年,黄钟甫以营交易所失败,亏款甚巨,曾君以内亲戚关系,亦遭牵涉,上海大戏院之基本,遂不免因之动摇。时何挺然君方在"上海"为经理,幸赖其调度有方,营业上并未受若何影响。又一年,曾君以另营中华电影公司,不暇兼顾"上海",何挺然又以自创北京大戏院而辞去,加之奥迪安乘时崛起,竭全力以与"上海"抗争,致盛极一时之"上海",遂不免黯然减色。无他,人才与经济两缺之故也。

去年曾君已将"上海"内部管理权让渡于西人卢根矣。卢根接手后,对于映片方面,仍属因陋就简,并未有何刷新之计划,闻曾君虽名为经理,其实权则操诸卢根之手云。

爱 普 庐

爱普庐为西人赫思伯氏所办,成立已数年,地址在北四川路海宁路口,专映外国片,内容布置尚称齐楚。楼上下共有位置八百余,平日看客以外人居多,以其与维多利亚戏院、上海大戏院相距太近,故营业未见十分发达。去年夏间,该院主人又向中央影戏公司租得夏令配克戏院,嗣是每租一片,辄先后在两院开映,租费较为廉省。夏令配克为沪西唯一佳院,售价甚昂,去岁以叠映佳片,生涯颇有起色。因之爱普庐亦时有佳片开映,今年年初所演之《美人心》,尤为观众所称道勿衰者也。

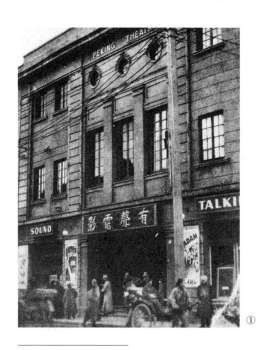

① 北京大戏院外观。

北 京

北京大戏院占上海全埠之中心点,在北京路贵州路口,由粤人何挺然发起创办。先组织

怡怡公司，集资数万元，于是租地建屋，费时三载，始告成立。何君曾任上海大戏院经理数年，故其对于经营电影院之经验，至为宏富。该院开幕以来，生涯独盛。今岁正无日不悬客满牌，推厥由来盖以其售价低廉，而布置又整洁舒适，不减于各大影戏院。所映影片，虽皆为沪上一年或二年前映过之片，而观众正因其有名望，有价值，未看者恐失再度之机会，不得不补看。已看者隐约犹能辨其滋味，亦不肯重看，因之该院售价虽与中等戏院等，而所吸引之观客，则多上流社会中人，加之外片中插入中文说明，尤予不谙英文者以极大便利，此皆其营业发达之绝大原因也。

夏令配克

夏令配克影戏院位于沪西静安寺路卡德路①口，为葡人雷摩斯氏之产业，专映美国狐狸公司及法国影片，因平日选片不精，致失观众之信任心。民国十四年冬，让渡于中央影戏公司，由中央公司复转租于爱普庐主人赫思伯氏，遂改英文名为Olympic，原名为Enbassy，华名仍用夏令配克。聘周世勋君为华经理，襄助广告宣传事务。开幕以来，一洗从前沉寂之空气。赫氏对于选用影片，至为审慎，并与百代、环球、孔雀诸公司订定合同，得有优先开映华纳、环球、第一国家等片之特权。赫氏于初受盘时，内外一仍其旧，十五年夏季，始耗巨金重加修理，内外遂焕然一新。并由上海孔雀电影公司装置美国最新式映机，聘沪上著名音乐师八人，组成乐队。去年冬，因开映西席戴密尔名作《党人魂》为工部局禁阻。四日夜而停，致未观此片者深以为憾，而该院之名，亦因之而日著焉。

东　华

东华大戏院为丁润庠君独资所创设，在法租界霞飞路②之中段，地点适中，建筑方面亦异常精究。当筹备之初，丁君自知非独力所能集事，因特聘何挺然、沈诰二君为襄理。何、沈对于办理影院事业，均富有经验，为之经营擘划，约半载而布置就绪。开幕之日，中外官绅到者数百，极一时之盛况。该院内部上下共三层，下层座位约五百余，极舒适，售价亦不昂。中层沿窗为西菜

① 编者注：今石门二路。
② 编者注：今淮海路。

部,陈设精雅,所制肴菜,亦颇鲜洁。后半为楼座,约四百席。三层则为露天跳舞场,暑夜生涯极盛,并可开映电影,畏热者咸乐就之。所映影片,虽非尽属上选,要亦无不堪入目者。丁君办事精神,始终不懈,对于宣传方面,十分尽力,在理,宜可以蒸蒸日上矣。乃至去年旧历岁残,竟有出租于孔雀公司之消息,吾人对此,几不能不认为奇诧之举动。嗣经确实调查,始知其症结所在。一,大菜部分营业不振,折阅太巨,因而牵及影戏部;二,影戏部最初售座颇佳,嗣以何、沈诸君另有所谋,相继引去,丁君又体弱多病,院务管理无人,顾客因之逐渐减少;三,附近同业竞争太烈,有此种种原因,遂不得不归于失败。丁君以数万金钱、数年心血之结晶,竟未能在其手中,作一度周年纪念,其痛心与失望,岂非笔墨所能形容矣。

自孔雀公司接租后,已改名孔雀东华戏院,内部办法及座价均无变更,大菜部则由某西人接办云。

中　央

沪上开映国产影片之大本营,当然以中央大戏院为领袖。中央开办未久,惟其地址则旧亦为一戏院,盖已几经沧桑者也。先是,有浙商徐颂新等集资建申江大戏院,以专映电影为营业,讵以所采办之外国片,不能投观者所好,卖座终无起色,负累既多,无法维持,乃以二十余万金让归于亦舞台主沈少安,适亦舞台之原址(三马路①大新街口)改建惠中旅舍,沈君即以亦舞台之班底,移于申江营业,改名申江亦舞台。起初卖座尚佳,后渐衰落。时国产电影忽大盛,因有甬商张某、姚某等,向沈君租得此院,复改名中央大戏院,仍专映电影,开幕时以罗克之滑稽片相号召,卖座平平,既映明星影片公司之《孤儿救祖记》,观者乃大盛,于是遂连续开映国片,以环境之趋势,遂造成其今日之地位。

中央大戏院之地点,握英法租界之枢纽,建筑布置,虽不及各外国戏院之庄严华丽,然尚整洁宽敞,故中上阶级之华人咸乐就之。

以上所举均上海所认为高尚之影戏院,看客亦以智识阶级为多,无种种叫嚣杂乱之现象。其次则百星、新中央、恩派亚、卡德等,售价既不昂,对于布置管理方面,尚能注意清洁与严肃,故涉足者大都中流社会中人。再次则万国、共和、中华、世界、五洲、金星、新爱伦、通俗、中山诸小戏院,开支既省,故座价

① 编者注:今汉口路。

极廉,普通每位仅需小洋一二角足矣,顾客以幼童妇女为最多;此等戏院,影片以武侠及滑稽者为最合宜,若寓意太深,讲求艺术之片,不能令观众满意,此亦采片者所当注意者也。

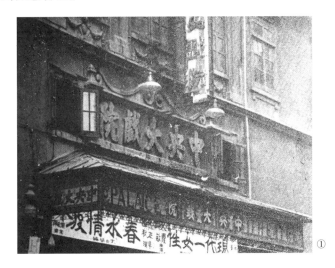

①

原载《中国影戏大观》,徐耻痕著,1927年4月大东书局出版发行

① 中央大戏院门首。

上海电影院的今昔

阿 那

从幻灯影片到活动影片,从无声片到有声片,前后不过三十多年的历史,可是电影技术的进步,已经日新月异,而岁不同。到了今日,电影已成了教育的工具、精神的食粮与正常的娱乐了。

电影院的设立,与电影事业的发展是成正比例的,电影院的数目越多,电影事业就越见发达。这也和人民的文化水平有着不可分离的联系,文化水平越高,人民鉴赏电影艺术的程度就越见成熟。在这种情形之下,上海无疑地成为全国电影事业的中心。

上海电影事业的发达,虽具有许多其他重要的因素,如人口集中、交通便利、人民文化水平较高,以及电影本身的进步等,但电影院设备的精美,亦是其主要原因之一。

本篇所述,不过概说三十年来上海电影院的状况,谨就个人记忆所及,作一概略的对比,也许有挂一漏万的地方,那就希望读者不客气地加以补充和指正,笔者仅仅把这一篇短文作为"引玉"的抛砖!

现在先要讲到的,就是最初的上海电影院。约一九〇九年,有西班牙人雷玛司的,在海宁路乍浦路转角造了一家影院,就是现在虹口影戏院的旧址,所映的片子是日俄战争的新闻片等,生意很不差。当时曾因看戏而起一次小冲突,原来那时看电影的以英美侨民居多,他们坐在前排看,看到片中的滑稽的动作时,不禁拍手狂笑起来,哪晓得恼怒了坐在后面的日本人,于是双方的争执便开始了。那时的座椅都是木制,并且也不牢,双方就把椅挡拆下来,作为交战的武器,结果弄得头破血流,直到巡捕赶来干涉才止。

这且按下不提,且说雷玛司自从赚钱之后,接着又在海宁路创了一家维多利亚,虽然所映的片子,亦是陈旧不堪,但因当时电影院还是一种新奇的事业,竞争的人太少,又因外国的水兵每次看影时都要喝酒,酒吧间做了笔好生意,这样即使片子的赚钱并不多,而酒吧间的获利却十分优厚。

为了雷玛司的赚钱,就引起英籍俄人贺茨堡的眼热,他在北四川路创了一家爱普庐。同时意大利人老难也在同一的路上开了上海大戏院,原名重庆戏院,最初是演舞古剧的,后来因为营业并不怎样发达,也就改映电影。而贺茨堡鉴于电影的有利可图,就又在静安寺路间设夏令配克。这时上海的电影院虽然已有了五家,但映的都是破断的陈片,来源大概出自欧洲。雷玛司从旧金山买了旧的拷贝来,因为当时中国放映影片地方的稀少,版权无人过问,他这一个拷贝,几于有在全中国放映的专利,所以上海映过后,他又可以寄到哈尔滨等地去放映。

而影片的价格,竟低得出于吾人意料之外,那时一部影片的市价,甚至比现在一张新片到上海时所附来的宣传品价格为低。在这一种特殊的环境下,经营电影事业的人,都是很容易赚钱的,这可以说是上海电影院赚钱的黄金时代。

不久欧战爆发了,上海电影院似乎也受到相当的影响。因为这时新的电影院的设立,并没有像前数年的雨后春笋。不过这时有印人龙强在海宁路造了一家新爱伦的电影院,同时设立林发影片公司,专运美国影片在中国发行。开始引起美国影片公司对中国电影市场的注意,当时美国片商曾经派了一个要员叫克拉克的到上海来观察。克拉克到上海之后,就与接盘上海大戏院的曾焕堂接洽,这也可以说是中外电影商人的第一次接触。而第二次有美国的新片到上海开映,也是这时开始,所映的片子多数是第一国家公司的出品。

欧战停止之后,上海电影事业又见蓬勃。一九二一年,有一个从天津来的外人叫贝莱的,在帕克路静安寺路畔开卡尔登,生涯也还不恶。

后来有外人叫张伯伦的,看到当时上海大戏院的营业发达,也想开一家戏馆去和他竞争,但因缺少资本,遂怂恿粤商陈某在北四川路造奥迪安。但奥迪安开门之后,所映的片子,并没有上海大戏院来得吸引观众,结果是给上海大戏院打败。其后陈某所经营的另一电影院新光也以新的姿态出现,但营业也只平平而已。

最令人羡慕的,倒是某外人买得一部卓别麟的《寻子遇仙记》,这原是偷出来赏的"后门货",到这之后,大受欢迎。某外人灵机一动,竟变本加厉印成几个拷贝卖给欧洲各国的电影院,致引起版权的纠纷。但结果他所获得的利益,恐怕比摄制此片的公司还要多,足见从前影片商人攫利的容易了。

这时期有一家崭露头角的戏院,那是北京路的北京大戏院,创办者是怡怡

公司。它是以头等的设备,放映二、三轮片子,又因始创加映华文字幕,使不懂剧情的中国人易于了解,故营业非常发达。后来有一时期因国产影片抬头,曾映过国产片,但到前年改名丽都隶联怡公司,仍映西片。最近且与南京、大上海同隶亚洲影院公司名下,阵容益见齐整了。

当北京展幕之前数日,法租界的霞飞路也有一家影院叫东华,就是现在的巴黎,创办人是丁某,因经营不得其法,虽然前后易手五六次,但终因生意清淡而失败,直到前年由郭某经营,锐意改进,现在已经能够赚钱了。

一九二七年,苏州河以北虽然影院林立,但头轮戏院还付阙如,其时有西人建筑师名叫高达的,怂恿斯文洋行去造光陆。造成之后,由贾尔士任经理,因亏本的缘故,又租给罗某去经营,后来再由远东游艺公司接办。直到一九三三年,因同业竞争太多,生涯惨落,遂告停业。接着由一英国影片公司继续经营,专映英国影片,可是营业仍旧没有起色,不到一年仍旧关门,现已改为二轮影院了。

①

因为罗某的接办光陆,贾尔士觉得无事可为,一九二九年遂怂恿高某将静安寺路的卡尔登舞厅改为老大光明,目的是和光陆、卡尔登竞争。但因经营不得其法,而好片子又太少,所以营业始终不振。但最致命的打击,还是因为法租界新开了一家头轮的电影院南京,于是老大光明就只好关门了,闻损失颇大,蚀去二三十万元。

在老大光明以前,还有比它更凄惨的是西区的奥飞姆。这一戏院是由某建筑师主干,创办的时候,耗资达一十万元,院里的设备极其精美,原是预备放映头轮片的。但开幕之后,因头轮片都已被别的影院捷足先得,到后来只得放映三、四轮旧片,座价跌至一角,真是创办

① 老大光明影戏院开幕广告,《新闻报·本埠附刊》1928年12月20日。

人始料所不及。

还有在老靶子路①的俭德会原址的百星,这里也应该一提。它原是想抢上海大戏院的生意,但因片子不硬,默默无闻,虽然有时能够放映一两张租界禁映的片子,但营业终究不能起色,现在已经给炮火毁灭,连一点影子也没有了。

一九三二年,联合电影公司在霞飞路迈尔西爱路创办国泰,目的则吸收西区的观众。当时因西区的人口,并没有如现在的繁盛,所以国泰并没有楼上的座位,因为照创办人的估计,有一千只座位,已经足够的了。而且在建造的时候,冷气设备在上海还未普遍,所以屋顶造成平面,以使夏天开映露天电影。但开幕之后,冷气也有了,而它左近的花园电影场,每年夏季都要开映露天电影,所以国泰这个计划始终没有实现。后来联合电影公司因某种原因(下文详及)改为国光公司,到今年六月,始改隶亚洲公司。

一九三三年,联合电影公司在老大光明原址改建新大光明,建筑的宏伟富丽,与南京、国泰一时无分轩轾。开幕之后,营业虽然发达,但开销太大,股本未能全数付齐。且以联合公司所辖戏院太多(计为大光明、国泰、融光、卡尔登、巴黎、明珠、华德、上海等八家),后来遂有尾大不掉、捉襟见肘之势,于是放弃许多小戏院,单剩国泰与大光明,改称国光公司。到今年六月,因鉴于电影院有组织联合阵线的必要,遂与南京、国泰、大上海、丽都合并而成亚洲公司。

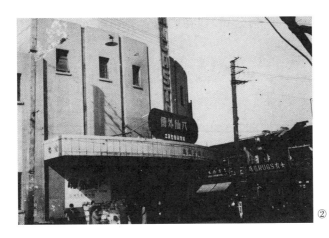

① 编者注:今武进路。
② 金都大戏院外观。

大上海在上海头轮电影院中，可以算是最新进的了，创办者是融融公司。一九三三年开幕，所映片子多为福斯（尚未与二十世纪合并）与雷电华出品，因片子关系，及受与影片公司所订合同的拘束，故营业失败。一九三四年，始由联怡公司接办，虽然管理上已大见进步，但也只能够做到不亏本而已，现在也隶亚洲公司。

上面所叙述的，大都是专映西片的戏院，这里应该讲一讲上海唯一开映国片的金城了。金城于一九三四年由柳氏昆仲创办，设备在开映国产片的影院中，可算是首屈一指，又因过去三数年中，国产片颇为兴盛，故金城的营业，因竞争者少，始终保持着良好的成绩。

讲到上海电影院的今昔，自然不止上面几家，但因篇幅的关系，现在只好暂为搁笔。总之电影事业正在推进，电影院数目的增加，自在吾人意料之中。不过因竞争的人太多，如果没有雄厚的资本与科学的管理方法，即使是老资格的电影商去经营，也难免要冒很大的危险，何况战后元气一时难复。目前娱乐的兴盛，正是畸形的发展，其基础是非常脆弱呀！

一九三〇年，联怡公司在爱多亚路①创办南京大戏院，建筑的宏伟富丽，一时无出其右。自南京开幕后，上海电影院开始有一个新的转变，因为它最先以科学冷气给上海观众赏受，同时又将楼下的座价减低（上海头轮有声影院的六角座价，是由南京始创，保持了许多年，直到最近才因百物昂贵而改变）。除了这些优美的条件之外，又因好片集中，竞争者少，故一星期中，至少有二三天客满，前年始转入联怡公司，现在则与大光明等同隶亚洲影院公司旗帜之下。

原载《申报》，1938年11月2日第13版第23231期

① 编者注：今延安东路。

中国电影院小史

德 惠

一、概　　说

　　电影院的设立,与电影事业的发展,无疑是成正比例的。凡是电影院开设愈多的地方,电影事业也愈见发达;反之,如果电影院寥寥无几,这地方的电影事业,也一定是落后的。在今日之下,各国电影院的开设非常的众多。而在我国,还是在近几年来始稍有开展。不过十九是在几个大都市里,尤其是上海一埠,遍布全市。

　　上海电影院的发达,是具有其他许多重要的因素,如人口集中、文化水平较高、交通运输便利等。所以电影院的在上海客观环境下,无疑成为全国电影院的中心地点了;同时,在社会一般人士,也视为电影院是正当娱乐场所呢。

二、最早影片的放映

　　上海最早影片的放映,是在逊清光绪十一年十月十五日,颜永京氏在格致书院,放映《世界集锦》幻灯影片,一连三天,至同月十七日止,也就是一八八五年十一月廿一日至廿三日。这是为上海的有电影放映的先声,也可说我国后来电影放映的滥觞。那时,因世界电影技术工具尚未达到完成,所以上海人士对这幻灯影片的放映,叫称"影戏",来代替后来电影的名词。这因为影戏在我国,向来是有的,就是手影和走马灯。到了汉时,武帝曾有看影戏的雅事,这在高承《事物纪原》书上有这么的记载:

　　李夫人之亡,齐人少翁,言能致其魂。上念夫人甚,无已,乃使致之。少翁夜为方帷,张灯烛,使帝他坐,自帷中望之,仿佛夫人象也。盖不得就视之,由是世间有影戏。

　　宋代以后,影戏更流行起来。因为是这样的缘故,所以,叫影片为"影

戏",未始不是最初"影戏"的深入人们脑际里的结果。其实,电影是电影,影戏是影戏,两者是截然不同的。

三、初期电影的放映

到了逊清光绪二十五年的时候,世界的电影技术,已在积极研究中,而一段一段的试验影片,也逐渐问世了。上海既是大埠,所以,有西班牙人加伦白克氏,在那年带了一架半新旧的电影放映机和残旧片段的影片,来到上海。就福州路闹市的升平茶楼里,开始其电影放映营业。对于观众,是收三十文代价,就可进内一睹自己生平未见过的电影。因事属新奇的玩意儿,很轰动于一时。不久之后,加氏更换了短片八本,迁移放映地址于虹口乍浦路跑冰场内,简单地排列木椅,幕以白布张挂,这样就放映起来了。当时售门票小洋一角,为后来具有雏形电影院的先河。可是好景不常,仅只八本短片每天放映,没有新片来更换,是引不起观众的买票入座,所以,不久营业是逐渐衰落了。于是加氏又迁移地址,改在湖北路金谷香番菜馆客堂内放映。然而仍是这八本旧片,终至于难以持久而收歇了。这时,加氏知道,非添换新片,是不能再卖座营业了,遂添加短片七本,连前八本,一起在乍浦路跑冰场内放映。但是,这新加的七本短片,并未有怎样特色,业务还是平淡,遂引起加氏的无意于此。却巧那时有个西班牙人雷蒙斯,和加伦白克是很相好的朋友,他看得加氏经营这电影放映,在上海是很有希望的,便向加氏直说,要求参加,共同经营。加氏因自己无意于此的意已决,雷蒙斯既然要加入,自己正苦无人接替,遂欣然让给他经营了。可是雷蒙斯是很贫穷,便又向加氏贷款五百元,来作自己经营的资本了。

四、正式影院的兴建

雷蒙斯以创办费既有着落,便添加片段的新片,仍借乍浦路跑冰场内放映。那时,因我国欧风东渐,民智日新,社会人士对电影娱乐的兴致,是日渐扩展了。所以雷氏放映的营业收入,很是良好。乃于逊清光绪三十四年(一九〇八年)在虹口乍浦路海宁路转角地方,用铁皮搭造电影院一所,命名虹口大戏院(就是战前的虹口大戏院原址,于民廿年售给西班牙人晒拉蒙氏后翻造了院屋)。因其努力经营,时时换映风景及新闻短片,每位门票售座,代价二百五十文,为上海之有正式电影院的嚆矢。

雷氏的虹口大戏院,因收入不恶,渐有盈余,遂在北四川路海宁路口,建筑了维多利亚大戏院一所(即后来新中央戏院),附设酒吧间。在当时,该院内部的装置可说是够备富丽堂皇的资格,这是为上海有正式建筑电影院的第一声。虽然所放映的片子,是陈旧不堪。但因电影院尚系新兴的娱乐场所,而且又没有他人的竞争,所以,门票售价是相当高昂,分前面与后面两种:前面每位一元二角,后面七角。而欧美侨民和高等华人,却是趋之若鹜,于是营业愈见良好。而附设的酒吧间,又因外国水兵每次观影要尽兴喝酒,所以,也给哈雷氏沾光不少。

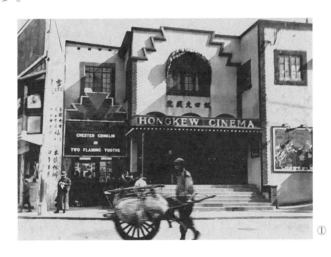

①

五、影院巨头雷蒙斯

因雷蒙斯经营的虹口和维多利亚两影院能够卖座而赚钱,于是引起葡萄牙籍(又说是英籍)的俄人郝斯佩氏的眼红。他觉得,电影事业在上海,是大有可为。于是在宣统二年(一九一〇年)就北四川路海宁路维多利亚大戏院附近,创设了一家爱普庐大戏院,来和雷蒙斯的两家影院竞争。设备装潢、选择影片,都可说不比雷蒙斯之下。同时有意大利人叫老多的,也把北四川路演舞台剧的重庆戏院,改设为上海大戏院,来竞争维多利亚大戏院的营业。

那时上海各影院所映的影片,大都为欧洲所出品,因为影片本身多为陈

① 20世纪20年代末的虹口大戏院。

旧,所以,其租价是很便宜,经营影院的,因此也很容易地获利。而雷蒙斯经营下的影院映片,更有自旧金山买了旧片的拷贝,除自己影院放映外,因国内影院设立的寥寥,拷贝版权,无人会来过问,于是他更可把拷贝寄到哈尔滨等地去放映,而白白地获了许多利益。

自爱普庐和上海两影院在北四川路创立和维多利亚影院作营业上竞争后,当然是难免影响的。雷蒙斯是个智多机警的人,觉得非另拓地方,殊难长此下去,况且,自己几年来,已赚了不少钱,大有活动的可能。遂于民国三年,勘定静安寺路中段,建筑新型夏令配克大戏院一所,规模和装潢,胜过爱普庐和上海两家。对西区观众,予以地段上之便利,不必跋步远途。因而开幕以后,生涯鼎盛地位。而对爱普庐和上海的营业竞争,已是处于制胜的。

六、美片始在上海放映

因上海电影院所放映的影片,大多是欧洲所出品,当欧战发生了之后,舶来片是受到相当的打击。幸而那时电影院稀少,所以还不曾发生片荒。就在这个时候,有个西人叫林发的(一说印人龙强),他是在上海经营影片,租映给国人所设的游艺场所放映为业务,所以,设有林发影片公司。这时他看得欧洲影片来源的影响,觉得是时机来了,乃经理美国影片在我国放映,于是引起美片在我国电影市场的开始注意了。同时,林发以自己经理美片,可以创设影院来放映,这样不是两获其利吗?所以,遂将海宁路的鸣盛梨园,改组为新爱伦大戏院来放映电影了。

因欧战的关系,引起美国影片对我国电影市场的拓展。当时,美国片商曾经派了一个要员叫克拉克的到上海来视察,结果,就与接盘上海大戏院的曾焕堂接洽,这是为中外电影商人的第一次接触。

七、雷蒙斯又兴造三影院

民国六年,雷蒙斯因经营三家影院的得法,又建筑万国大戏院于东熙华德路①庄源大附近,以侧击的战略,对新爱伦戏院予以打击。在这时候,首把电影在上海放映的加伦白克氏,眼看得雷氏经营后业务发达,握有四个电影院,俨然成电影经营的巨头,回想前情,不免妒忌,想从雷氏手中收回。结果,不但

① 编者注:今东长治路。

未如所愿,而且,双方间反因此伤了感情。因时代的进展,电影的娱乐,已是引起上海人们的浓厚兴趣,雷氏的业务,至此更是一帆顺风,而历年盈余,亦颇不赀。复于民国十年,在卡德路和八仙桥两处建筑了卡德和恩派亚两大戏院。因时在欧战停止之后,上海的影院事业,是呈现着蓬勃的现象,引起天津外商经营的中国影戏院公司来想插足其间了。

八、卡尔登和奥迪安的竞争

本来中国影戏院公司,在平、津两地设有电影院多所,势力是相当雄厚。乃于民十一年,派了一位外人叫贝莱的来上海,勘定帕克路①,兴建卡尔登大戏院一所,开幕于民十二年二月九日。民国十四年,代理欧美影片的租映机关奥迪安电影公司,因为看得上海电影院事业的可为,且自己又代理影片,不怕没有佳片来放映,借以号召观众。因之,遂在北四川路中段,建筑了一家规模宏大的奥迪安大戏院。设备是新式,装潢是富丽,且地段又适中,开幕以后,卖座异常良好,营业的发达,大有压倒卡尔登和夏令配克两家的趋势。于是卡尔登大戏院为竞争计,乃在奥迪安戏院附近的地方,租得中央大会堂,创设了一家平安大戏院,希冀分散其卖座的营业。但是,那时的奥迪安电影公司,是有势力的,如美国派拉蒙等公司出片,均归其经理,因之有恃无恐。结果,竞争不久,平安大戏院敌不过而收歇了。

九、中央影戏公司的兴起

在民十五年前,上海的电影院,是在外人经营势力的掌握中,尤其是西班牙人雷蒙斯,握有虹口、维多利亚、卡德、夏令配克、恩派亚、万国六家,成为当时影院经营唯一巨头。但是,雷氏在民十五年春,因自己在上海经营影院二十年,已是成大腹之贾,颇欲回国休老。其所手创的各电影院,无意续营,有出租与人经营之消息传播外间后。明星影片公司张石川、百代公司经理张长福等,以时机不可失,乃发起召集股本,组织了一个中央影戏公司,来承租雷蒙斯经营的夏令配克、维多利亚、恩派亚、卡德、万国五院。并将上年民十四,明星影片公司就六马路②申江亦舞台改组的中央大戏院,也收在中央公司之下,领衔

① 编者注:今黄河路。
② 编者注:今北海路。

所租各戏院。同时,以夏令配克戏院转租给爱普庐大戏院主人郝斯佩经营;将维多利亚戏院改名为新中央大戏院。再又吸收吉祥街的中华、海宁路的新爱伦、北四川路的平安三家,共计八家,于同年八月起正式开映营业。而在该年新设的影院,则有宝兴路青云路口的世界、福生路的百星、美商怡怡公司经营的北京和霞飞路华龙路①西的东华四家。

十、外商影院的活跃

民国十六年,有西人建筑师叫高达的,怂恿斯文洋行,兴造光陆大戏院,于民十七年二月二十五日开幕,由贾尔士任经理。但不久因亏本而租给他人接办了。贾尔士的经理职位,于是也丢了。觉得有活动的必要,遂联络高某,将静安寺路②的卡尔登舞厅,来改建大光明大戏院,于民十七年十二月廿三日开幕,目的想和光陆、卡尔登两家来竞争。但是,因经营不得其法,而且上等影片又少,所以开设不到三年,亏损很大。结果,在民二十年十一月停映了。

爱普庐大戏院主人郝斯佩,自租得夏令配克大戏院后,营业日上,他心中是很欣喜的,乃想再来扩展。民十七年,霞飞路的东华大戏院,结果是被他吸收,改名为孔雀大戏院。但至民十九年,因地段关系而放弃了经营。

十一、影院创设勃兴

民十八年后上海的电影院创设,可说是纷纷而起,大多是国人经营的。其在民十八年里,有鸿祥公司兴建的东南大戏院于民国路舟山路口,好莱坞大戏院于海宁路乍浦路口,长江大戏院于茂海路平凉路,东海大戏院于提篮桥茂海路口。

民十九年,有美商怡怡公司在爱多亚路开设的南京大戏院、奥迪安公司在宁波路广西路口开设的新光大戏院,及汇山路的百老汇大戏院、益泰公司在北山西路开设的山西大戏院、成都路爱多亚路口的光华大戏院、八仙桥的黄金大戏院、青岛路帕克路口的明星大戏院、霞飞路的巴黎大戏院(系由孔雀大戏院所改组)、小西门蓬莱大戏院。

在这里值得一提,便是南京大戏院开设后,上海电影院开始有一个新的转

① 编者注:今雁荡路。
② 编者注:今南京西路。

变,物质设备的优美,建筑的富丽堂皇,是开了空前之路。结果,后来新建的影院,是依这趋向而更讲求。

十二、雷蒙斯业成隐退

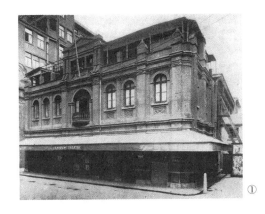

民国二十年,雷蒙斯所租予中央影戏公司的各影院,正式出售给中央影戏公司,代价为八十万两。首创的虹口大戏院也出售给西班牙人晒拉蒙氏。至是雷氏在上海影院地位,可说是一无所有,但他已成了有钱的富翁了呢。

中央影戏公司售下雷蒙斯的各影院后,除夏令配克戏院转售给郝斯佩外,其余都自己放映。在同年,则有两家影院的创设,一为浙江大戏院,一为兰心大戏院,都是外商所经营的。前者是浙江大戏院股份有限公司所主办,后者为西人业余剧团的戏院,性质各有不同。

十三、煊赫一时的联合公司

民国二十一年,英籍华人卢根氏,雄心勃勃,想在上海电影事业上来了一个托辣斯的手段。先把卡尔登舞场旧址,也就是以前大光明戏院原地,设法获得地产租借权后,因地址广大,且又处闹市中心,决来建筑一家雄视全沪的大戏院的计划。遂开始纠集中外巨商数人,组织了一个联合公司,资本额为三百万两。提出一百十万两,建筑大戏院,就是现在的大光明戏院,于民廿二年六月十四日落成开幕,为上海唯一建筑设备的戏院。同时,又以四十五万两收买迈尔西爱路②的国泰大戏院;更以五十二万两收买其他较小戏院,如卡尔登、融光、巴黎、明珠、华德、上海等六家,总计投资二百零七万两。

联合公司的托辣斯手段,表面上是达到了,而暗地里,却也达到公司动摇的程度了。原来该公司资本,虽定为三百万两,然而实收仅一百九十一万七千

① 第二代兰心戏院,1929年后被拆除。

② 编者注:今茂名南路。

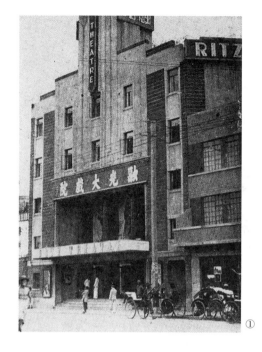

① 融光大戏院。

两。所有尚未缴纳的一百零八万三千两股权,是由该公司董事长美人格兰马克所经营的国际抵押银公司所承购,限定民廿二年交足。因为是这样,公司的投资,是超过了资本实收。所以,卒致周转不灵,于民二十二年九月,该公司董事长被债权人控告美使署,并清理该公司财产,变卖各戏院,来偿还债权人。同时,董事长亦控卢根,幸而措置得宜,风潮未大。而联合公司至此,也就宣告寿终正寝了。

当"一·二八"战后,北四川路之奥迪安、上海和青云路的世界三影院,被毁于炮火之下。而在这时新创的,则有迈尔西爱路的国泰、乍浦路的融光、新闸路的西海和四卡子桥的光明四家。

十四、进入头二二轮影院的阶段

大光明大戏院在建筑中的时候,融融公司也在虞洽卿路②兴建大上海大戏院,于民廿二年十二月六日开幕。所映片子多为福斯与雷电华出品。因片子关系,和影片公司所订立合同的拘束,结果营业失败,于民廿三年七月一日,乃由联怡公司接办了,与南京大戏院同隶一旗帜之下。此外,康悌路③蓝维霭路④口的荣金大戏院和熙华德路⑤的华德大戏院,均于民廿二年里成立。民廿三年,金城大戏院由柳中浩、柳中亮昆仲创办成立,为专映国片的头轮戏院。而北京大戏院由南怡怡公司改组为丽都大戏院,至是上海的影院,是进入了头

② 编者注:今西藏中路。
③ 编者注:今建国东路。
④ 编者注:今肇周路。
⑤ 编者注:今长治路。

二二轮的显明分别阶段。

十五、昙花一现的儿童电影院

儿童电影院的创设是在民廿四年。那时,上海市儿童幸福委员会,鉴于儿童为未来国家的主人翁,对于正当的娱乐,应有所提倡,以纠正其引诱邪途的娱乐,以致影响儿童思想及品性。所以,决定儿童电影的放映。在该年元旦那天,假南市尚文小学内举行开幕,先由市教育局长潘公展致词,继开映外片《华盛顿之一生》。儿童电影虽然是放映了,但因为没有固定专映电影的院址,觉得非常不便。而且,一时又不能建筑儿童电影院。因为是这样的缘故,所以,经该会多方的接洽,结果,就白尔路②新建筑的月光大戏院,订立合同,这样始正式有儿童电影院的创立。于同年四月四日儿童节上午九时,举行开幕典礼,下午一时半放映电影。并规定每星期二、五两天下午五时,星期日上午十时,月光大戏院应放映儿童电影。门票每人限售一角。但好景不常,不久月光大戏院因债务关系而歇业,于是儿童电影院也随之而消灭了。

十六、由衰落到畸形繁荣

自民二十四年以后,电影院受不景气的笼罩,是衰落下来了。于是新设的影院,未有所见。而华商集团经营的影院中央影戏公司,经股东会的议决,于民廿五年三月廿五日,宣告解散,所辖各院,分别出租。其他中小电影院,也时

① 金城大戏院上演《桃源春梦》盛况。
② 编者注:今自忠路。

把他种游艺来登场表演,来号召观众了。情况的惨落,是不难而可想知。

"八一三"战事以后,电影院随着畸形发展而转到繁荣境界,不过,这是一时现象的回光返照。而同时,专映西片头轮的南京、大上海、大光明、国泰,二轮的丽都等五家,在于调整同业联合阵线的坚强,合并亚洲公司管辖下而出现了。

本年以来,影院的新设,有沪光、金门、平安三家,过去数年沉寂了的新兴影院,至是又呈现着活跃的气象。然而探讨其原因,是畸形发展白热化下,有以造成呢。

原载《新华画报》,1939年第4卷第5期

电影院变迁史

龙　生

一、引　言

　　电影院的设立,与电影事业的发展,有着密切的关系,凡是电影院设立愈多的地方,无疑地这地方的电影事业一定非常发达;反之,如果这地方的电影院寥寥无几,那末,这地方的电影事业落后是不言而知了。目今,各国电影院的设立,真似星罗棋布,每一个小都市中至少也有四五家。我国电影院的纷纷设立还是近几年来的事。不过,还仅限于大都市中,尤其在上海更是到处都是,遍于全市,竟有三四十家之多呢!

二、格致书院的幻灯影戏

　　上海最早影戏的放映,始在逊清光绪十一年十月十五日,颜永京氏在格致书院放映名曰《世界集锦》之幻灯影片,连映三天,时在西历一八八五年十二月廿一日至廿三日,这是上海第一次放映电影的。那时的影片,一般人呼之曰"影戏"来代替后来电影的名词。

三、升平茶楼开营业电影之先声

　　至逊清光绪廿五年,有西班牙人加伦白克者,从海外带了一架半新不旧的电影放映机和几部破旧的影片,在福州路升平茶楼以十文代价作营业的放映,因事属新奇观者日众,加氏着实赚了不少钱。不久,加氏换了八部新片,同时迁于虹口乍浦路跑冰场内放映,放映机末椅以白布作银幕很简单地放映,当时门票是小洋一角,为后来具有雏形电影的先河。可是好景不常,仅仅八部旧片没有新片更换,不久之后营业是衰落了。于是加氏又迁入湖北路金谷香番菜馆客堂内放映,然而仍是这八部老片,终于难以久长而收歇了。加氏才觉得非添新片是不能赚钱了,遂添新片七部,再度入乍浦路跑冰场内放映,可是这七

部新片也不见特色,再三的失败,加氏遂无意于此道。时加氏有老友曰拉蒙西,也西班牙籍,彼目中看来电影在上海不久的将来是一定发达的,可是拉氏很贫穷,他向加氏陈说又得加氏贷以五百元,来作他的经营。

四、正式电影院的嚆矢

拉蒙西以创资既有着落,便添加新片,仍在乍浦路跑冰场内放映,新片虽是一些滑稽片和风景片,但那时因欧风东移,民智日新,一般人士对电影的兴致很浓,所以拉氏的营业收入,很是不恶,乃于逊清光绪三、四年(一九〇八年)在虹口乍浦路海宁路路口,用铁皮搭造电影院一所,名曰"虹口大戏院",因其努力经营,时时更换风景片及新闻片,门票售二百五十文,此为上海之有正式电影院的嚆矢。

拉氏的虹口大戏院,收入的不恶,渐有盈余,遂在北四川路海宁路口建造了维多利亚大戏院(即后来的新中央,现在的银映座),附设酒吧间,在当时的上海,维多利亚的装置可说得上一声富丽堂皇了。这是为上海正式电影院的第一声。虽然放映娱陈旧的影片,但因电影为新兴娱乐,而又没有人竞争,所以门票售价高,但欧美侨民和高等华人,还是趋之若鹜,营业日见发达,而附设的酒吧间,又因外国水兵观电影后要尽兴喝酒,所以也给拉氏沾光不少。

五、电影院竞争而设立

因拉氏的虹口和维多利亚两影院很能卖座,遂引起葡萄牙籍(又说英籍)的俄人郝斯佩氏的眼红,他觉得电影事业在上海大有可为,于是在宣统二年(一九一〇年),在北四川路海宁路维多利亚北,落成爱普庐大戏院,同时有意大利人叫老多的也把北四川路的重庆大戏院改为上海大戏院,这时有爱普庐和上海两戏院来竞争拉氏的虹口和维多利亚两戏院。自爱普庐和上海成立后,虹口和维多利亚营业难免不受影向,拉氏是何等机警的人,对此自是不肯示弱,并觉得长此以往下去亦难拓展,况且几年来已赚了不少钱,颇有活动的可能,遂于民国三年,在静安寺卡德路附近,起建新型的夏令配克大戏院(即今之大华),规模和装潢胜过爱普庐和上海,而对西区观众,予以地段上的便利,不必跋步远途,因而开幕之后,生涯鼎盛,营业竞争已胜于爱普庐和上海。

六、鸣盛梨园也成电影场

上海放映之影戏,多为产自欧洲,当欧洲大战发生后,来源断绝,幸而上海影院稀少还不至于发生恐慌。当时有犹太人林发(有说印人龙强),在上海经营影院,设有林发影片公司,以影片租出放映为业务。他觉得欧洲影片来源的影响,乃经理美片,是时美片始在我国电影市场呱呱落地,同时林发为一举两得计,将海宁路的鸣盛梨园改筑成电影场,命名新爱伦大戏院。因欧洲大战的关系遂引起美片对我国市场的拓展,当时美片商曾派克拉克到上海与接盘上海大戏院的曾焕堂接洽,这是为中外电影商接触的先声。

七、拉蒙西再建三影院

民六年,拉蒙西雄心勃勃,为侧击战略计,在东熙华德路庄源大附近建筑了万国大戏院,以新爱伦大戏院予以侧面打击。是时,首至上海放映电影的加伦白克氏见拉氏一帆风顺地拥有四个电影院,不免妒忌,但结果不能收回前租给拉氏的虹口跑冰场,彼此反伤感情。当欧战停止后,电影在上海已成大众的娱乐,而拉氏历年盈余,亦颇不在少数,为独霸上海电影事业起见,复于民国十年,在卡德路建筑了卡德大戏院,在八仙桥起造了恩派亚大戏院,俨然成上海电影事业的巨头,因上海电影事业现着勃蓬的现象,遂引起天津外商的注意了。

八、电影院和奥迪安的竞争

势力雄厚的中国影院公司在平、津地方是天之骄子,是为业务拓展为想,乃于民国十一年,派贝莱至上海,勘定静安寺路帕克路,兴建卡尔登大戏院,开业于民国十二年二月九日。民十四年,租映欧美片总枢的奥迪安公司,因见电影在上海,大有可为,而自又代理影片,不怕没有佳片,遂在北四川路起筑奥迪安大戏院,建筑宏伟,内部设备也很富丽,而又佳片自映,开设以后,营业很有制胜卡尔登和夏令配克的趋势。中影经营的卡尔登营业既为奥迪安所败,为正面竞争计,勘定奥迪安附近之中央大会堂改建为平安大戏院,目的希望分散奥迪安营业。但奥迪安乃经营美国派拉蒙等公司的有力电影商,不久,平安终因卖座不振也停歇了。

九、中央影戏公司开国人经营第一炮

在民国十五年前,上海所有的电影院都在外人掌握之中,时拉蒙西氏所经营的虹口、维多利亚、卡德、夏令配克、恩派亚、万国六家因自己经营电影业已有廿年历史,白银也赚了不少,拉氏无意经营,颇欲回国享其清福,竟为明星影片公司张石川、百代公司张长福所知,以此机千载难逢,乃联合召股,组织成中央影戏公司,来承租拉氏的六家电影院,和民十四年明星公司六马路申江亦舞台改组的中央大戏院也收在中央公司名下,同时将夏令配克转租给爱普庐主郝斯佩氏,复将维多利亚改名曰新中央大戏院,再网罗吉祥街的中华、海宁路的新爱伦、北四川路的平安三家,共八家,于民十五年八月起开始营业。而在该年新建筑的电影院,则有宝兴路青云路口的世界、福生路的百星、美商怡怡公司经营北京路的北京(即今之丽都)和霞飞路华龙路西的东华(后改孔雀厅,即今之巴黎)四家。

十、外商影院再度活跃

民十五年以后,上海电影院都入国人掌握中,至民十六年,怂恿斯文洋行的建筑师高达,于乍浦路桥兴建光陆大戏院(即今之文化电影院),开幕于民十七年二月二十五日,由贾尔士任经理,但不久因营业不振而租给他人。贾尔士的经理职位当然是丢了,他觉得电影在上海大有活动的必要,遂同高达将静安寺路卡尔登舞厅改建为大光明大戏院,开幕于民国十七年十二月廿三日,结果,也许是他俩时运不通,短短的三年寿命,于民国二十年十一月宣告寿终正寝。夏令配克自租给郝斯佩后营业日增,郝氏为进一步扩展,于民国十七年吸收东华,改为孔雀大戏院。但经营不到二年因果而放弃。

十一、鹤立鸡群的南京大戏院

自民国十八年后,上海电影院的创设纷纷而起,计有鸿祥公司兴建的东南大戏院于民国路舟山路口;好莱坞于海宁路乍浦路口;长江于茂海路平凉路;东海于茂海路提篮桥;民十九年,更有美商怡怡公司建筑南京大戏院于爱多亚路麦高包禄路①口;奥迪安公司起造新光大戏院于宁波路广西路口;又创设汇

① 编者注:今龙门路。

山路的百老汇大戏院;益泰公司开设北山西路的山西大戏院;成都路爱多亚路的光华大戏院;青岛路帕克路口的明星大戏院;八仙桥的黄金大戏院(即今大来公司管理之平剧);小西门的蓬莱大戏院;又改组霞飞路的孔雀为巴黎大戏院。在这两年中兴创的电影院十三所之多。在这十三所电影院中值得一提的,便是怡怡公司的南京大戏院。其外观、内部的富丽堂皇,开上海电影院空前之路,上海后来电影院的讲究堂皇建筑多少受了"南京"之风。

十二、中央收买五院和浙江、兰心的兴起

民十五年,中央公司所租的拉蒙西氏维多利亚、恩派亚、卡德、万国五院,于民二十年以八十万两正式收买。同时拉氏的虹口大戏院也售给西班人晒拉蒙氏。至于租给郝斯佩的夏令配克也由中央公司名下卖给郝佩氏。同年兴起的计有浙江大戏院股份有限公司兴建的浙江大戏院于四马路大新街,西人业余剧团所主办的兰心大戏院于蒲石路。

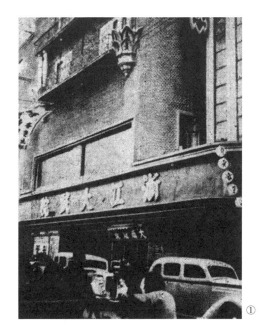

① 浙江大戏院。

十三、赫然一时的联合公司

民国二十一年,英籍华人卢根氏,见上海电影事业的繁兴,雄心勃勃,想在此业上来一个托辣斯的手段,纠合中外巨商数人,组织了联合公司,先把以前高达氏创办的大光明大戏院获得地产租借权后,其联合公司资本总额为三百万两,以一百二十万改建大光明,开幕于民廿二年六月十四日。又以五十四万两收买国泰大戏院,更以五十二万两收买卡尔登、融光、巴黎、明珠、华德、上海六家,投资总计为二百〇七万两。表面上联合公司是达到了托辣斯目的,但其内部已起了动摇,乃其资本本为三百万两,但实收为一百九十一万七千两,尚有未缴足的一百〇八万三千

是由其公司董事长美人格兰马克所经营的国际抵押银公司所承借,限定民廿二年交还。所以该公司投资是超过了实收,至民廿二年九月,格兰马克被债权人控告美使署,并清理全部财产,变卖各戏院,来偿还债务,同时格兰马克也控告卢根,幸而措置得法,风潮未大。而一向有内病的联合公司至此也气绝而亡了。附说"一·二八"战后,北四川路的奥迪安、上海和闸北青云路的世界都毁于炮火,而同时所创的则有迈尔西爱路的国泰,新闸路池浜路的西海,海宁路乍浦路的融光和施家嘴桥的光明四家。

十四、电影院入头、二轮阶级

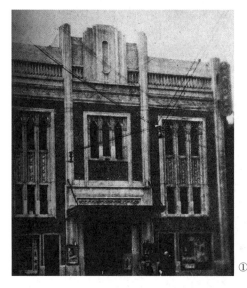

①

联合公司在建筑大光明大戏院的时候,融融公司也在虞洽卿路白克路②起造大上海大戏院。开幕于民国廿二年十二月六日,专映福斯、雷电华出品片子,但因和影片公司拘束,结果于民国卅三年七月一日,合于联合公司名下,与南京大戏院同属一炉。以外,在民国廿二年里创设的则有康悌路蓝维霭路口的荣金大戏院,和虹口区华德路的华德大戏院两家。民廿三年,柳中浩、中亮昆仲创设金城大戏院于北京路,专映国片的头轮戏院。美商南怡怡公司将北京大戏院改组为丽都大戏院,专映美国片,至时上海影院显明地分了头、二轮阶级。

十五、昙花一现的儿童电影院

民廿四年,上海市儿童幸福委员会,鉴于儿童为国家未来主人翁,对于正当娱乐有提倡必要。在该年元旦在南市尚文小学开幕,由市教育局潘公展致词,继映西片曰《华盛顿之一生》。但无固定专映之电影院,实觉美中不足,又

① 百老汇大戏院外观。
② 编者注:今凤阳路。

无经费建筑,后由该会商洽就白尔路望志路新建的月光大戏院(即今之亚蒙)订立合同,正式为儿童电影院,开幕于民廿四年四月四日,规定逢星期二、五二天下午五时、星期日下午十时放映。但因门票仅限一角,开支浩大,终因债务关系而关门大吉,是时儿童电影院就此而消灭。

十六、由衰落到繁荣和亚洲公司产生的

再说自民国片四年后,电影院在不景气的情况下衰落!新设之院更不见,就是唯一的中央影戏公司在民廿五年三月廿五日也宣告解散,中央名下各院除分别租于他人外,一般小影院把歌舞、魔术来登台表演。此时,电影事业的惨落可见一斑了。

"八一三"事变后,电影院随着畸形的局势而发展到繁荣的境界,不过这是一时现象的回光返照。而同时,专映头轮西片的南京、大上海、大光明、国泰,二轮的丽都等,在于调整同业联合阵线的坚强,合并于亚洲影院公司管辖下出现。

十七、"八一三"后又呈活跃气象的影院

自"八一三"后新设的电影院计有爱多亚路[①]嵩山路口的沪光大戏院、福熙路[②]亚尔倍路[③]的金门大戏院和静安寺路西摩路[④]口的平安三家。后复有戈登路[⑤]麦边路[⑥]的美琪和虞洽卿路汉口路口的皇后(现演平剧)二家。民廿九年,新华影业公司受买大上海大戏院,一度有改名虞洽卿大戏院之说,后作罢,但从此改映影片。至是沉寂许久的影院又呈现活跃气象。然探其原因,实是在畸形发展白热化下,有以造成呢!

十八、一统影院上海影院公司组织

民卅一年,影业可以说发展到最高峰,上海四百万市民,有二百万以上虽

① 编者注:今延安东路。
② 编者注:今延安中路。
③ 编者注:今陕西南路。
④ 编者注:今陕西北路。
⑤ 编者注:今江宁路。
⑥ 编者注:今奉贤路。

不能说是影迷,但至少是电影观众。影院当然有二元化的必要,时有上海影院公司的组织管辖大光明、大上海、南京、国泰、新光、沪光、美琪、国联、金门、丽都、平安、中央、西海、明星、光华、浙江、荣金、虹口、南市、闸北、中华廿一家,设办事处于皇后大戏院三楼。至今止,上海的电影院,在卅二年中华、中联、华影奉国府令合并后,直辖以上廿一家,一统上海电影院矣!

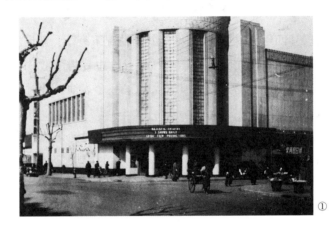

原载《上海影坛》,1944年第1卷第8期

① 美琪大戏院外观。

上海电影院一瞥

之 秋

上海,是中国电影业的发源地,电影院的设立,差不多占全国百分之五十,在上海的东西南北的各市区都有影院设立。这里,记者对目前正在放映的各影院作一个简短的描写,以为影迷作更进一步的认识。

大光明大戏院(Grand)

耸立在跑马厅畔的大光明大戏院,该是全上海设备最佳的电影院吧。大光明座位有一千九百五十三座,也是全国座位最多的一家电影院,该院以前专映首轮西片,现在则改映首轮国片。大光明因为地处适中,设备、光线、发音、座位等都属上乘,加之改映国片后,适合国人胃口,所以卖座始终旺盛,尤其是每逢新片上映的五天内,几乎无场不满,而观众的齐整,也是首屈一指的。

南京大戏院(Nanking)

跟大光明分庭抗礼的是南京大戏院,它跟大光明一样本来是由亚洲影院公司管理而专映首轮西片的,自电影一元化后,统归中华电影公司管理,也改映国片了。南京改映国片地位似乎较大光明次一等,但现在公司为调整起见,每一新片上映,由该院与大光明同时放映,所以售座成绩也不差,但因为一般观众心理作用,往往较大光明略逊一等。南京地处大世界西,也是上海繁华市区设备、光线、座位、发音都是第一流,座位也不少,上下占有一千四百九十四座,而该院的内外的装置,琢以古希腊化的雕刻,殊觉富丽堂皇。

大华大戏院(Roxy)

大华大戏院本来也是专映首轮西片的戏院,现在则专映日本新片。正因为上海映日本新片的(除虹口区域外)只有大华独家,所以卖座成绩始终很旺盛的,而观众大都是以前所爱看西片的知识分子,这是日本的影片是较中国影

片优美的缘故。大华在静安寺路角,设备、光线、发音、座位都可媲美大光明,座位较少,上下共占一千一百五十三座。

国泰大戏院(Cathay)

国泰大戏院在八区泰山路上,该院也是专映首轮西片之一,现在则改映二轮国片,或选映日、德、法诸国影片。因为地处稍见僻静,卖座较为逊欠,但因该院气派大方,设备、光线、发音等俱颇优越,所以观众皆为上中阶级。该院因无楼厅,座位较少,仅一千座而已。

大上海大戏院(Metropol)

建立在上海最热闹市区的大上海大戏院,近年来是个专映国片的戏院,因地段适中的缘故,售座成绩也是最佳的戏院。大上海的声、光、座都臻上乘,设备也不错,同时因座价较首轮低去不少,所以观众都乐于就之,故其观众颇整齐。该院座位有一千六百二十五座。

美琪大戏院(Majstic)

美琪大戏院的设备也颇周全,气派豪华,足与他家媲美,惜地处僻静在西区戈登路上,故卖座颇受影响。美琪光、声、座皆佳,座位占一千六百座,现在为专映二轮国片之戏院。

沪光大戏院(Astor)

① 沪光大戏院外观。

沪光大戏院是个专映国片的戏院,位于爱多亚路,南京西首,地段颇佳,故深得一般观众爱护。沪光占座一千五百十四座,光、座、声亦佳,该院有一特殊设备,在座位末装有弹簧座位,以为客满时临时添座,观众则较大光明略逊一等。

新光大戏院(Strand)

新光大戏院与沪光一样是个专映二轮国片的戏院,惟设备略逊色于沪光,座位占有一千四百四十座,也很不少,地点在宁波路先施公司后面,也是中心地区。

文化电影院

文化电影院前即为光陆大戏院,后因该院专映文化电影乃改今名。文化电影院设备完善,声、光、座均佳,座位较少,仅八百三十八座。现因专映文化影片之故,观众皆为知识阶级。

三 轮 戏 院

在目前上海的三轮戏院(按常例,次轮以下统称三轮,惟本文则将较高者称为三轮,三轮以下称为末轮)如国联(Kouliee)、中央(Palace)、金门(Goldengate)、丽都(Rialto)等等,以前差不多都是映首轮影片的,所以设备颇完备,兹分别述之。

丽都在前期名称系北京,当时目之为设备完善、布置富丽之戏院,惟时代之进展,丽都已被淘汰而屈居为三轮,然丽都之声、光、座均甚可取,座位占一千二百只,观众以中等人士居多。

本来专映首轮国片之国联,现亦被列为三轮戏院,惟设备周全,光线调度得宜,气派大方,故上中人士均愿为该院之座上客。国联位于新世界旧址之一部,因无楼厅设备,故座位不多,仅一千○三十二座。

金门大戏院本来专映二轮西片,现亦为三轮国片戏院,金门内外部布置均颇华贵,声、光、座亦属上乘,惟仅有一层,故座位亦仅有一千○五十座。早期独家专映首轮国片的中央大戏院现亦被列为三轮,中央因系前期戏院,资格虽老,然设备简陋,声、光、座亦一无可取,故已不为一般时下观众所喜,观众大都为中下层人物,全院座位有一千一百七十七座。

末轮戏院

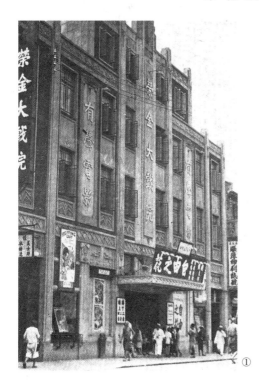

① 荣金大戏院。

末轮戏院设备大都很是简陋,光、声均有模糊之感,惟营业大都颇佳,观众以下层人物居多,故在末轮戏院内,嘈杂之声充溢耳际。本文因篇幅有限未能一一分别列出,兹将各院座位列后:

平安,五〇〇座;

浙江,七八一座;

亚蒙,八八〇座;

荣金,七五〇座;

杜美,六五三座;

辣斐,八五四座;

光华,八一六座;

西海,一六五〇座;

泰山,一二〇〇座;

大沪,六四九座;

明星,八八〇座;

平安,五〇〇座。

原载《大众影坛》1944年第1期,第1页

茶园·舞台·戏院·剧场的演进

上海的剧场,最初皆以茶园为名,如迎春、丹桂、春桂等皆是,后来竞仿西式建筑,改称舞台,现今大多数的平剧院,仍用舞台的名称。至于所谓戏院者,其初仅为映电影之场所,渐有改演平剧者,仍沿用昔日之名称。新设的剧场,亦有采用戏院之名者,从茶园而舞台而戏院,为上海剧场演进的三个阶段。

戏馆何以称为茶园呢?的确那时戏馆的内部,有些和茶楼相仿佛,里面放着许多方桌,客至必进茶一碗,又有瓜子、水果、点心等碟子,放在前面。但来客之意,不为品茗,或谓故都大半皆"知音"之人,他们进戏园子,且听且饮,正与在茶楼中品茗相似,征歌选舞,毫无顾忌,高宗乃下令停闭戏院,弦歌之声遂辍。后值皇太后万寿,伶人进宫演唱,从此禁令渐弛,重振旗歌,然不敢显违功令,故改称为茶园。上海亦用此称,不名戏馆。

茶园式的戏馆

现在广东路山东路之西,俗呼满庭芳,这"满庭芳"三字,即最早的一家平剧院之名。满庭芳开设于同治五年,在宝善街①宁绥街之间,完全模仿京式。满庭芳开幕后,营业大盛,有刘维忠者见之,接踵而起,在宝善街建立丹桂戏园,其后又在小东门分设南丹桂。此外尚有天仙、迎春、春桂等,都是茶园式的戏馆。

茶园式的戏馆,楼下正中,排列许多方桌,每桌设座椅六位,此为正厅。正厅之后及两旁为边厢,楼上亦隔成包厢,每厢坐十数人。台上下都用煤气灯,不甚光明,后复加纱罩,及电灯出,煤气灯乃渐渐淘汰。

新式舞台的建筑,始于城内九亩地之新舞台。光绪末年,夏月珊、夏月润等计划建造新式戏院,时两江总督及上海道亦颇注意华界市场,乃有振市公司

① 编者注:今广东路。

之组织，后复勘定台址于九亩地。新舞台之内部构造，既宽大，又新颖，布置井然，与茶园式之戏馆大异。惜开锣不及一句，慈禧、光绪相继宾天，以国丧故，停演二十七天，大受打击，后由开明接办。夏氏昆仲主演《济公传》，其初营业颇盛，旋亦不继。民国十八年后，该地改建市房，从此无新舞台之遗迹矣。

舞台的历史

新舞台建造后，丹桂茶园继而翻造，他处亦纷纷改建新式戏院，茶园遂无人问津。今各戏院中，以大舞台之建筑为最新，民国廿四年落成。天蟾舞台最大，可容观众四千余人，初名上海舞台，自顾竹轩接办后始改此称。过去的天蟾舞台，乃在永安公司七重天的地方，正门开在九江路。至现在梅兰芳演出的中国大戏院，最初称为三星舞台，后因发生纠纷，乃改由从前在闸北开设的更新舞台接办，易名更新舞台，其称为中国大戏院，还是近年的事。

至于称为戏院的剧场，最初映电影，其后演平剧，也有连名称并不更改的，像黄金大戏院，前为一第三流的电影院，自改演平剧后，仍用此名。当时其他各处，均以布景新戏为号召，而黄金独演旧剧，颇为海上一般戏迷所赞许。卡尔登亦为电影院，以前不过偶一表演歌舞，但其建筑颇近舞台，后周信芳在该院演平剧颇久。

原载《申报》，1946年11月11日第6版第24692期

影院怀旧录

《申报》特稿

每天,有三十万人在全市数十家电影院中拥进拥出。电影在上海市民的娱乐生活中,已占得了最重要的位置,然而上海设置电影院,正式映演电影,却不过在二十世纪第一个十年内的事情。

电影的前身——幻灯片,在清光绪十一年的十月里,曾由颜永京氏在格致书院映演过,内容大概是些《世界集锦》之类,因为是业余性质,并没有发生了怎样大的影响。

光绪二十九年(一九〇三),有一个西班牙人雷玛斯带了一架半旧的电影放映机,和几卷残旧的片子来到上海,在福州路升平茶楼放映,每天雇了些印度人在门口大吹大擂,门票每人三十文。数年后,雷氏把获得的利润,在海宁路乍浦路建了座铅皮影戏院(即今虹口大戏院),第一次开映的片子名《龙巢》(The Dragon Nest),继又在海宁路北四川路口建立维多利亚影戏院,装潢陈设比较华丽。此为上海有正式电影院之始。

由于雷氏经营的成功,有葡籍俄人郝思倍在宣统二年创设爱普庐影戏院于北四川路,与维多利亚力事竞争。另有西人林发就海宁路北江西路口的鸣盛梨园改组为爱伦影戏院(后改名新爱伦,"一·二八"战事后废),虬江路的中华大戏院也由粤商曾焕堂改设为上海大戏院,营业都很发达。

雷玛斯为了在营业上竞争起见,竭力在本市设立电影院,现在大华工人戏院的原址,即雷氏经营的夏令配克影戏院,在当时很出过风头。此外雷氏又先后建恩派亚、卡德、万国于南、中、东各区,雷氏的经理古藤倍又在梧州路设立

中国影戏院,在方浜桥设立共和影戏院,雷氏势力益形雄厚,因此现在还有人称雷玛斯为"上海影院大王"。

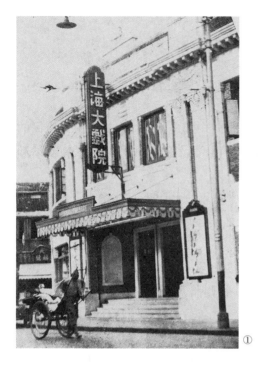

① 上海大戏院。

民国十二年,天津的中国影戏院公司来沪创设卡尔登大戏院,当时它的规模在上海已是独步,是年二月九日以名片《卢宫秘史》启幕,票价高达二元,比起那时花八九个铜元就好去看一看的小影戏院,自然是了不起。开幕后得观众一致赞誉,称为"上海第一影戏院"。

继卡尔登而起的是北四川路的奥迪安大戏院,为永泰和烟草公司总理陈伯昭独资建造,布置华丽,足与卡尔登相颉颃。陈氏又经营奥迪安电影公司,办理电影配给事务,美国派拉蒙出品的影片都归其经理,声势大振,继又在东区建立百老汇大戏院,在中区建立新光大戏院。二十一年,奥迪安毁于淞沪事变,同时因为南京、大光明、国泰、大上海等一流电影院已先后建立,新光已不能称雄,百老汇更不足道,奥迪安电影公司的黄金时代,乃成过眼烟云。

国 片 之 宫

中国的电影制片业,比电影院业落后了约莫十年光景。因此最初期的电影院,都只放映些西片,实在说起来,在维多利亚和爱普庐走红时候,电影院中的观众,十分之九是外国人,国人往观者还极少。民国初年,当中国制片业正在开始兴盛起来的时候,制片多在上海进行,但国人自制的影片,却无自营的大电影院,不得不仰仗雷玛斯系的影戏院,当时的夏令配克影戏院,确一时成为国产片首轮公映的场所。

但是中国的制片公司在上海出映片子的利益,处处受雷玛斯的操纵,不免感受影响。制片界群谋挽救之策,起初拟联合各有力的制片公司,承包租雷氏各电影院,卒以租价不合,未成事实。民国十四年,明星影片公司提议自办电影院,与百代公司会商,收买北海路云南路口申江亦舞台,改建为中央大戏院,从此明星有了它自己的戏院,作品的出路自然不成问题,其余制片公司如上海、百合、国光、长城、神州、中华等所有出品,大都荟萃于中央。彼此都曾受过外界托辣斯垄断的痛苦,所以中央取夏令配克而代之为"国片之宫",制片业才有大转机。中央大戏院的开幕宣言上也说:"上海影戏院也不少,再添有何必要?有,有,上海的影戏院太不替中国人打算,我们不愿意给外人操纵电影太过,所以认为确有添设之必要。"

这"国片之宫"在民国十四五年间,确实宣扬过它的使命,更由于五卅惨案的发生,市民对外片的兴趣也陡形冷淡,国产片产量增加,甚有起色。十五年三月,雷玛斯挟其二十年来在上海经营电影事业的盈余,满载返国。明星公司等立起招股,承租夏令配克、维多利亚、恩派亚、万国、卡德等五院,同时组织中央影戏公司,除夏令配克转租于爱普庐主人郝思倍外,余均自行管理,维多利亚经改名为新中央,下久又吸收中华、平安二电影院。以"提倡国产电影"标榜,以原设的中央大戏院为领衔戏院。

不幸的是,国产影片并没有力求进取,神怪片、武侠片和胡闹片充斥影坛,粗制滥造,断丧了它自己的前途。十五年七月下旬,中央影片公司开始用欧美片子加入放映。且因所属各电影院的建筑,不能与新建影院相比,地位日跌,映片输次亦低落。国产片的首轮权,从中央移到了新光,又从新光移到了金城。民国二十五年,中央影戏公司停止营业,所辖戏院,都分别出租,计其成立至业,先后适为十年。

《故都春梦》大受欢迎

话题仍转到民国十五年,那时期有一家崭露头角的戏院,即北京路的北京大戏院,创办的是怡怡公司,它是以头等的设备,放映二、三轮的西片,又因始创加映中文字幕,使不懂剧情的中国人易于了解,营业甚发达。民国十九年刷新后,放映联华影业公司第一次出品《故都春梦》,大受观众欢迎,此后联华出品在沪第一轮映权,十之八九归北京,直至金城大戏院落成后,始消失此项专权。民国二十三年重建,改名丽都,隶联怡公司,仍映西片。

当北京展幕的前不久,林森路上也设立了一家东华影戏院,就是现在的巴黎。次年租与孔雀电影公司,改名孔雀东华,十九年主人再次改易,院名方改为巴黎。在北京、东华之后,建造于苏州河畔的光陆大戏院以第一流电影院姿态出现,开幕片为《采花浪蝶》。起初专映欧片,营业不利,十八年由远东游艺公司接办,装置有声映片机,专映派拉蒙有声对白片,生意之佳,为光陆全盛时代。随后转租予英人经营,自国泰、大光明等相继建立后,光陆营业陡受打击,加以联合影片公司重价收购派拉蒙上乘影片,光陆益形不支,终告破产。后由兰心大戏院所收罗,重行开幕,以映欧洲片为主体。自兰心辍演电影后,光陆乃专映二轮美片。

大光明旧址　卡尔登舞场

民国十七年到廿一年间,电影院的成长有着可惊的速度,次等影院如东海、蓬莱、山西、光华、明星、西海等先后建立不计外,规模伟大、设备完善的第一流影院如南京、大光明、国泰、大上海等也在是时建成。

大光明旧址为卡尔登舞场,十七年冬造成,为中美合资组织。当时地位还不足与卡尔登抗衡。十九年由南怡怡公司经营的南京大戏院在爱多亚路上建成,始压倒卡尔登、奥迪安,和当时坐第一把交椅的光陆分庭抗礼。它的建筑采用雷纳桑古式,场内设备,冬暖夏凉。开幕时,美国《纽约日报》称它为"美国的洛克赛(Roxy)"。二十一年元旦,霞飞路迈尔西爱路①角的国泰大戏院以瑙玛希拉《灵肉之门》启幕,布置堂皇,专映米高梅名作,于是第一流影院又增加了一座。

这里要提到一个加入英国籍的"敝国"人,名时卢根的,向在中国各地经营影院,和经理外国影片公司的出品。二十一年,他和中外巨商发起组织联合电影公司,计划收买全市一流电影院,第一步就把静安寺路上的大光明大戏院拆去重建,投资一百十万两,全部建筑采用现代立体式,内部设喷水泉三座,设备上又有冷气间、RCA有声电影放映机等,当次年夏以《热血雄心》开幕时,全市为之风动。卢根雄心勃勃,他以大光明为联合公司的主将,除了建筑、设备力求完善外,又把座价压低,使别的头轮戏院不能招架,首先受其影响的,是光陆被逼关了门。而国泰、卡尔登以及巴黎、融光、上海、明珠、华德等中小戏院

① 编者注:今茂名南路。

也归入了联合公司旗帜之下。

和联合公司足以对峙的,是联怡公司(前身即南怡怡公司,再前称怡怡公司)。除北京大戏院及南京大戏院为其辖下外,二十三年又接管了大上海大戏院。大上海原为融融公司创办,在当时声势着实煊赫。北京改建丽都后,专消纳南京、大上海所映各片的二轮映演权。话说卢根的托辣斯好梦做得并没有多久,只因把所有股金,悉数投资于电影院的不动产,而经营时周转不佳,积欠甚巨,终被债权人控诉,弄得联合公司几乎瓦解,幸而措置得宜,风潮没有扩大,于是放弃了许多小戏院,单剩国泰与大光明,改称"国光公司"。直到民国廿七年的六月里,因鉴于电影院有组织合阵线的必要,和南京、大上海、丽都等合并成亚洲影院公司。

"孤岛"时代的上海,因为电影商业的发达,新设立约有静安寺路卡德路的大华大戏院,和戈登路的美琪大戏院。此外在爱多亚路上的沪光、福熙路上的金都,也以首轮国产片的地位与金城、新光相竞争。

至于现有电影院,连兰心、杜美等都算入,已有十七家放映首轮电影。其中美琪、大光明、国泰、南京四院放映华纳、福斯、派拉蒙及哥伦比亚出品;大华专映米高梅出品;大上海专映雷电华作品;金门、巴黎映华纳、米高梅;沪光、新光有时映环球作品;兰心有时映演英国片;杜美多数量苏联片;国产片除在金城、新光等院映演外,由平剧院改装的皇后大戏院,也经常开映国产新片。因为国片产量不多,几乎都是美国片的天下。现有电影院的名称,请翻阅本报第十二版。话已说得太多,恕我不再噜苏了。

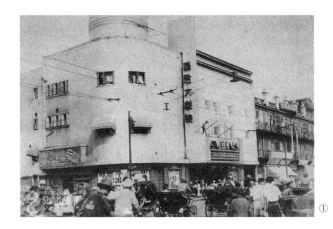

① 皇后大戏院外观,此照片为私人收藏。

一段插曲　美英日侨大开打

上海最早的电影院——虹口大戏院开办时,所映的片子都是些日俄战争的新闻片。看客以英美侨民居多,都坐在前排看,后排都是些日本人。那些英美侨民看到片中日本人滑稽的动作,不禁拍手在笑起来,坐在后排的日人恼羞成怒,双方起了争执,把木制的椅档拆下来作交战武器,打得头破血流,戏院中落花流水收场。

第一部有声电影

在一般观众看厌了黑白片,而争看五彩片的现在,提起了从前只许看不能听的默片时代,想想真不禁哑然失笑。小时候坐在露天影戏场里,看着银幕上的《荒江女侠》嘴巴一张一阖,却浑不知道主角在说些什么,那一种瞠目结舌,心痒难熬的样儿,心里总怪不舒服。科学进展惊人,曾几何时,银幕上已变了如此有声有色,报上的电影广告已发现了"幻丽原子十彩"的字样。不久,除"有声有色"以外,还加上"有香有味"也说不定。

廿一年前,美国纽约市一个酷热的黄昏,全世界第一部成功的有声电影——华纳公司的 Don Juan 公开献映!音乐伴奏着画面的演出(但竟看不见音乐队在什么地方),银幕上的 Don Juan 竟会开口演讲!从此,沉默了好久的银幕,永不再是哑口无言的了!

而有声电影传到中国,上海的电影院开始映演有声片,又隔了五年之久!

第一家装置福托风有声设备的上海电影院,是一九二九年的影院权威夏令配克。第一部与上海观众相见的有声片是《飞行将军》(Captain Swagger)。靠了"独家映演有声片"的广告,夏令配克在上海称雄了半年。不久大光明、光陆、卡尔登、奥迪安等都装置有声设备,再后除了巴黎曾一度"鸡立鹤群",专映默片外,中小影院也一律添装有声机了。

实在,在夏令配克放映有声片以前,上海已有过二次片边发音有声影片的试映了。一次在民国十五年的十二月,一次在十七年的十一月。

十五年冬,上海百星大戏院从美国装来特福莱(De Forest)有声短片数种,在院里公映了六天,其内容多为音乐舞曲及短剧。公映时,美国技师对于片边发音原理,尽力解释。

基督教青年会的西干事饶伯森博士在十七年十一月回来,带了一副特福

莱有声电影机,在是月十一日在殉道堂试片,开映的片子也多数是音乐歌舞短片。压轴戏是《长岛旅行记》,内容精彩,有本报记者之记录为证:

火车由远而近,机声轮声亦随之而起。到了长岛,长岛的乡邨风光一一映入,童子轧牛乳声、鸡声、鸭声、牛鸣声、犬吠声,还有一个小孩子被窗外的一头花狗叫醒了,揉着眼睛哭。啊,真太妙了!

译 意 风

踏进映演西片电影院,大多数观众听不懂银幕上的英语对白,不免引为憾事。为了这,电影商也想尽脑筋,如何来弥补此项缺憾,解决的办法是装置译意风。

现在一般规模较大的电影院,都有了译意风的设备,每一个座位后装置了扑落,只消租用那具无钱电耳机式的译意风,套在两耳上,再将线头插入扑落,便和影院中一切声息隔绝,听担任说明的小姐吐着流利清脆的国语,翻译着银幕上的对白。这样,不懂英语的观众,也能完全了解剧情以及剧中人的言语,这办法自然比加映华文字幕高明得多了。

最初应用译意风的影院是大光明,在民国二十八年十一月开始装用,此项设备还是由美国的制造厂家为大光明特制的,租用代价,每具一角,确甚便宜。十一月四日,大光明柬邀中西各报记者,试映《奇侠归来》片,首次应用译意风,成绩异常圆满,博得一致好评。

担任译意风说明的小姐们,多数是教会学校的女学生,英语根底很好,翻译正确,口齿流利。当银幕上女主角开始歌唱的时候,她会告诉你取下译意风来,于是你的耳朵又换了一个世界,欣赏着悠扬曼妙的歌声了。

租用译意风适宜于情节复杂、对白冗长的影片,《锦绣天堂》《夜夜春宵》等的歌舞片根本不需用译意风,就是情节比较简单的剧本,你不懂英语,也宁可去体会,因为戴了译意风,银幕上的配奏音乐及其他应该"听"的地方倒不能欣赏了。至于租了译意风去看《幻想曲》,那更糟糕!

卅五年度影坛小拾

去年度的影坛,有着这样几个特色:

五彩片大量输入;大腿歌舞片如《出水芙蓉》之类最受观众欢迎;以二次大战为背景,用"间谍""反侵略"等为题材的影片特别多;西片充斥影坛,国片

寥落无几;黄牛党大肆活跃。

传记片中,《幽默大师》《佐拉传》《国族之光》《居礼夫人》挺不错。值得大书特书的,是卡通大师华德狄斯耐给我们不少好作品:《小飞象》《铁翼长征》《小鹿班比》《南海幻游》和《幻想曲》等。

西片中,美国片占到百分之九五点一强,英国片仅占千分之四,其除是苏联影片。

国产片中,多数以"抗战"做题材。美片中,也有不少片子如《中华万岁》之类把"中国抗战"用来做题材,只可惜有点儿隔靴搔痒,并且导演时也许忽略了中国的实际情形,却一味地捧自己,因此在许多片子中,竟找不到一张好的。

"危险性的曲线""春色无边""拼命向女人进攻""杀搏猛烈""空中飞人""立体轰炸""纳粹大亨色迷迷,春闺少妇娇滴滴""危险场面更多更狠""照眼生春撩人欲醉"……

猗欤盛哉!猗欤盛哉!

九点一刻俱乐部

九点一刻正是晚场电影放映的时间。"九点一刻俱乐部"也是一个放映电影的场所,那里没有日场,只在晚上放映,所以名之为"九点一刻俱乐部"。

这是一个影迷所组织的一个秘密团体。当上海沦为"孤岛"的时候,日寇对租界所施的压力,一天一天地加强。许多有刺激性的美国影片不能在戏院中放映,于是有许多英美的影迷,组织团号,专映外面所看不到的影片。这时日寇尚未进驻租界,所以这秘密团体远能立足。

"九点一刻俱乐部"在南京路外滩沙逊大厦八楼,那处有可容二百观众的会场。规定每星期放演二次,映了许多很新的片子,像卓别灵的《大独裁者》,早就在那里演过了。这俱乐部维持了两年之久,至太平洋战事发生后,才无形解散。

原载《申报》,1947 年 2 月 3 日

影院丛谈

影戏院应当注意的两件事

君 健

影戏在今日,可以算得盛的时期,像上海是地位关系,所以很足以与京戏并肩;像北京、天津、汉口也很发达。虽然他们的片子太不讲究,但是营业还是不差。这个是什么原因?照吾看来,就是因为影戏的扮演人,一举一动,都是和我们一样的,容易使得了解,不像我们中国的京剧、日本的和装旧派剧,都很须费了看客的思索,方才可以明白。可是有人就要问:"为什么我们中国的新剧不发达呢?"这句话在别国就不容易回答,可是在我们中国就容易答复了,就拿"看者不是要看,演者不是要演",这十二个字就够了。影戏既有了这种样的好处,照情理讲,开戏园的就应当从这一项上注意到看客的身上了,可是大大的不然。所谓主人者,除了预备一本万利之外,什么多不管看客的利益。吾别的也不必多提出,就拿两件事提出,给中国的影戏园主人们做个参考。

(一)须在开演时用人来说明戏情。吾说这一段话,并不是矛盾,因为方才吾说影戏的容易明白是明白表情。好比甲与乙因为争密约所以打起来了,至于为什么要争密约,密约是约的什么事,和甲是谁乙是谁,这种是除了懂英文的可以知道外,简直很少能了解的人。要知道我们中国人懂英文的,究竟要比不懂的少,因之就大众心理,都趋重于长片,而不喜欢看短片的名剧了。就拿都懂英文的来讲,也有必要的地方,好比片子和字的多少没有平均,常有字没有完,片子已经过去了,觉得非常乏味。倘使你有了一个人,在旁边说明,就是懂英文的人,也决不会反对的。因为说明的人,他至少要看过一次,那是一定比别人来得熟悉了。日本的大影戏园,没有一家没有讲解剧情的人,并且多是很有学问而善于滑稽的,所以无论你片子好坏,看客多很能满意。说明人在行使职务时,还可以拿别种话来补助片子的不足。他们非但如此,并且一本戏,就换一个人去代替,免得精神不济。有时片子换得慢,这换来的人,就可以说几句笑话,使得看客格外满意。记得上海新爱伦也行过这个法子,是先用广东话,后用上海话的,不过不曾立在台上罢了。可是不知道现在为什么没有。

这是一件失望的事,要请影戏园主人注意的。

（二）须改良分送的戏单。讲到这一层,是与第一层有相同的关系的。吾对于影戏园的戏单,觉到最是好笑,它的文法,真是很难读得懂。吾把有一家的妙句写出来:"女郎只生尽过外洋""小侦探二手拉树救命船"诸如此类的妙文妙句,我想除了译的这位先生之外,懂的人一定是凤毛麟角。所以难怪几十年前有"式老夫""酒排间"许多名目绎出来。要知道你花了钱印这一张纸,究竟是什么用意,无非是要人明白戏情,那你把这种十六世纪的文字来给二十世纪的人们看,看客们哪里懂得呢？所以最好把精彩和这几本的大约,拿极简单的文字来说明,最好还是白话,不要似通非通的文言。至于令人比看却泼林还要好笑的章回体,最好永远不用,这又是影戏园主人应当注意的一件事。

至于小贩的叫喊,地上的不洁净,也应当注意,只好一件件的来。但是这二件事,那是急不及待的了。

原载《影戏杂志》,1921年第1卷第2期,第47,91页

关于国产影片之偶感

亦 庵

国产影戏,在这么个时代的中国孳生繁殖起来,今天值得照一般新春大吉的老例去恭维他几句,抑或装出愤世嫉俗的腔调去臭骂它一顿呢,这个问题教我好踌躇了一阵。

如果是有值得恭维之处,则我又靳于几句不化本钱的善颂善祷的说话,博取大家一个欢心。不过我截至此时此刻,尚在寻求他那值得恭维之处,寻到了当然要加倍地补说一下;说到去骂他呢,非但不敢和不忍,而且也略为缺少一些骂的本领,又而且在大新年头上骂小孩子(中国影戏尚是个小孩子)似乎是不应该的;更有一层我看国产影片并不很多,自然更不能说看遍了,怎好开口骂尽了天下英雄呢?

我之所以少看国产影片的原因,不妨乘机在此附带一说,虽然当事诸公未必因此而设法将这些原因之全部或一部分改削了。一个原因是放映国产片子的戏院多不及外国片子的戏院,使座客觉得适意,纵使有时券价所差无几,一若国产片子是应当放映在这种戏院的,本来国货的"国"字,土货的"土"字,在我们彼此自居爱国者看起来,是何等珍贵而可爱,不过痛心地说一句,实际上说起来,从比较上说起来,心平气和地说起来,谁能不承认这"国"字"土"字是隐隐含有次一等的象征意味呢?货是次一等了,未尝不可用装潢来补救一下,譬如片子是次一等了,未尝不可用好些的戏院及音乐来补救一下。可是那些装潢等等啊,偏要用最粗糙的粗纸包裹,盖着顶粗劣的石印或木印的商标招纸,绕着顶粗劣的草绳,拿着去送人,自然总觉得有些土气,此种也是急应想法的一端呢。

戏院里的音乐,也是使我少去看国产片子的一个原因。我尝对朋友说,影戏院里如果用不高明的音乐,不如不用音乐,倒较为耳根清静。我记得有一所影戏院里用一座自动的音乐机,常常发出类似老虎灶刮镬底的戟耳声音,前几年曾见一所舞台每当闭幕之际,便有几个非专业者来奏钢琴,大弄其《梅花三

弄》,唱《春和五更》等调子,有时用的是 F 调,而弹到 B 字,却又错成了别种音节,这样的音乐,听了比半夜里听见邻家小孩子哭啼不休,还要难受。有人或者以为观众未必懂得音乐,只要有乐器的声音,便可以敷衍过去了,其实观众果然未必懂音乐,未必能说得出好坏之所以然,然而却不能不考究呢。

上述两个原因,或者因为经营者想普及国产影片而定得券价低,因为券价低而必要开支省,因为要开支省所以就不得不事事因陋就简了。诚如此,则自是一番不得已之苦衷,也是一番好意,好在我这里不过把我少看国片的原因说一说,并不向经营者提出什么要求,如果经营者能设法一下,那就我要喜出望外了。

或者说券价的高下与戏院等有关系,而戏院之讲究不讲究与影片的好坏有关系,不过影片的好坏,不在我说话范围之内是否如此,且按下不提。

更有一个原因,就是关于说明书的。我往往看了说明书或在报纸一所刊的本事,再去看那影片时,觉得同单看说明书,所得者差不多。有时本事说明,或者会比影片的本身来得更有生气些,或者是作说明者七寸在手,比较来得挥洒如意吧。上面所说的经过或见解,或者是我的偏僻或者谬误,但是我把我的谬误偏见说出来,总是我的真情。而且我至今对于国产影片不轻视、不反对、不诋毁,却抱着满腔的热望,有无景的祝祷,才发出来的芽儿,当然没有花朵那样艳丽,没有果实那样甘美。当一个伟大人物在六七岁时,自然也免不了一些淘气或惹人厌的举动,几个月的孩子更会大发其脾气,一天要换好些次水布,但是鲜艳的花朵,甘美的果实,终有一天要发出来的,伟大的人物,在一群孩子之中总要产生个把出来的,我们所希望者就是这些,因时培植、灌溉、训育的功夫是不少的。

有一位先生看见我这篇之后,殊不满意,庄言正色地说,现在国家是个什么时候了,一个如此贫弱危急的国家,我们该要去做怎样的工作,你偏有功夫在这里谈什么电影,再要说电影是什么艺术。艺术对于眼前的中国已根本是不急之务,何况是电影。贫弱的国家的都市发达,娱乐进步等,都是一种病征,即如电影之风行,何尝不是一种病态,你们却尚在扇焰扬波,真是无聊之至了。我听了这几句话,真如冷水淋头,不禁肃然起敬,足恭致词曰:先生之言,令我佩服极了!先生之热心,尤足使我五体投地。不惟我拜领尊训,我愿电影界同人都敬聆此语。不过在我区区之用,心正与先生无甚分别,请得一尽其说。

贫弱国之娱乐增进,确可说是一种病态,正如病危的人爱吃味道甘浓的东

西一样,如果给他恣意大嚼,必定会致命的。然而极有奇效的金鸡纳霜,外面不是往往裹着一层很厚的糖衣吗?小孩子吃泻油,不是和了牛乳或橙汁一同喝的吗?吃了苦药之后,不也许病人吃些黑枣或者葡萄干过过口吗?艺术对于目下的中国,似乎没有打补血针那么有急效,然而真正的艺术,至少可以说是金鸡纳霜外面的一层糖衣和着蓖麻子油同喝的牛乳,或者是吃药后的黑枣及葡萄干,这些对于病人未必有什么大碍吧。进一步说,或者不止如此,或者竟可以说是鸡汁、牛肉汁,味道固已可口,功用也能滋养,不能说病人所喜欢吃的可口东西便是无益啊。不过现在制造鸡汁、糖衣等者未必制造得很得法,所以是否真有艺术的价值,便是一个先决问题了。

原载《申报》,1927年1月20日第21版第19357期

影戏院与舞台

西　谛

有许许多多事情会使我们不自禁地生了很深的感慨,这并不是我们生来多伤感,乃是这个大都市的上海可伤感的事实在太多了。这种伤感,也并不是那一班浅薄无聊的都市咒骂者的"都市是万恶之源"一类的伤感。我们是赞颂都市的,我们对于都市毫无恶感,我们认为都市乃是近代文化的中心,我们并不敢追逐于自命清高者之后以咒骂都市。我们之伤感,乃是半由民族的感情而生,半由觉察了那两种绝异的东西文明之不同而生。今不说前者,只说后者。关于后者,姑举影戏院与舞台为一例。

电影在近二三年来突然地成为上海居民最经常的娱乐,因此,影戏院的建立也一天天地多了;在这些影戏院中,规则与秩序常是维持得很好,清洁与安宁也能充分地注意。这是很可乐观的事。由这种影戏院中,颇可使上海居民受到了向所不曾习惯的团体生活与娱乐的规则。

但不幸,我们是到影戏院去的时候太多了,偶然的一次,真是难得的一二次,到了什么什么"舞台"去,便要惹得了满心的不快!

你看那台上坐了一班衣冠不整的乐队,便第一要十分地难过。他们把自己也放入戏中,看戏的人不期地会起了太不调和之感。有时,卖座太好了连舞台上也要坐满了看客呢。不止一次,剧台的两旁,是密密的高高低低的排坐了好几排的人。这些看客却也混入戏剧的表演中了,未免太是可笑!

其次,你看,每一日或夜所演的几出戏中,一定有"全武行"的武戏一二出,那真是使人头痛的把戏!锣鼓之声,震得人耳鼓欲聋了不必说,即看了一对一对的小喽罗赤了上身在台上翻滚斗,翻来翻去地不休不息,也就够你恶心的了。有一次,一个七八岁的孩子也在台上团团转地连翻了好几十个滚斗,这使台下的观客大为拍掌了。我只好默默地受,恨不得立刻走开了。我以为这种卖解卖艺的古代遗物大可以不总再在舞台上"献丑"了。但有的人却说,主角对打得太吃力了,不得不叫他们出来一下,使主角有休息的机会。然而主角

在台上本就不该对打得太吃力!

再有,你想想看,中国舞台戏是演得如何的时间长久!日戏下午十二时半上场,直到六时始散,夜戏约七时上场,直到午夜十二时半才散;一出紧接着一出,走马灯似的不使观客有一丝一毫的宁神静思的机会。一口气坐了六七个小时,聚精会神地仰了头看着,你想够多么费力!如此地连看了几十天,不死也要大病场!有人说,许多人都要等到好戏上场才来呢。然则何不专做好戏而取消了那些专为消磨时间计的前轴子的一批戏?这都是舞台上的大缺点,至于艺术上应该改革的,还不知有多少呢,一时也说不尽,且搁下不谈。

谈到戏台下的情形,那更可使人感叹不已了。我们以为到戏园看戏,买了票子进去,先去的坐了好位,或有号码的,依了号码而坐着,一点问题也没有。孰知是大谬不然!你在门口票柜上买了票,好,准保你坐得的位置是下下等,不管你是第一个人来,原来好的位置都已为案目们留下,留给他们的主顾了。你如要做他们的主顾,那也容易,额外是要出很不少的钱,且将来还有别的花样。你如没有一个认识的案目,那你一辈子别想坐好座子,前面的一排一排的空椅上都写好了某公馆某号定。你如要去占座,他们非来铁青了面孔和你办交涉不可。你坐在后排不管,还要不时地听到后来的人和案目们商量坐到前面的话。一个个比你后来而且也没有定位的,都坐到你的前面了,试问你要不要生气!哪里是来看戏,简直是来受气!

你坐定了,你也许和案目们认识而有了好位置了。其次,使你麻烦不已的便是如穿梭似的往来着,高举了货物篮或盘在头上的小贩子,他们时时挡住了你的视线,时时地和客人们讲价之声或喊卖之声,扰乱了你的静听。

再其次,使你觉得十分地难过的便是一般的观众了。他们随时地吐痰,吃东西,随时地高声地谈话,随时地进进出出,一点秩序也没有,这也将使你的听戏或观戏的目的为之打扰了不少。

再有,再有……不必详举了,这已尽够使你感伤了。

即使中国戏是如何地高妙,如何地有价值——这是假定他是如此的——即使中国戏是如何地可以不朽,如何地可以吸引全个世界的观客,如果"舞台"——剧场——的情形长此不变,则稍有思想者,稍喜安全者,恐俱将裹足不前了。

上海的"舞台",如果要彻底地改革,至少须实行下列的条件:

一,乐队的位置移至台后或台下;

二,演剧时间减短,至多以三小时为限;

三,武戏少演为妙,即演,小喽罗万不可再在台上大献"好身手";

四,废除案目制度,改为直接购票或定座,票上最好印有号码;

五,不准剧场中往来喊卖食物;

六,每出完毕后,须略有休息的时间;

七,观客不得于演戏之中段,喊声叫好;

八,观客不得于演剧之中段,自由进座或离座;

九,后来的观客,须在门外等候,待一出演毕时方可进场就座。

原载《文学周报》,1928年第251-275期,第410-415页

电影院与音乐

徐铭时

音乐为娱乐之一,与电影同具其功能,足以怡情悦性,今人于不知不觉间感陶醉刺激及兴奋也。所殊者,一者接于眼帘,有色有相;一者触于耳鼓,具声其息耳。得其一,可达娱乐之目标,并备之,为效更伟矣。

文化日进,凡百靡不求其精进,电影与音乐之关系,于是乎更见其密切。盖银幕上之一举一动,忽悲忽喜,罔弗其动人情感之能力,设配以适合之音乐,则视听并娱,而其刺激亦更深,纵心赐如铁,亦不免将一腔感觉,与银幕相同化,而乐其所乐,悲其所悲,忘人生之痛苦,抛个有之懊恼,斯真达娱乐之极峰矣。

信乎电影之不可无音乐矣,然而有音乐而不得其当,或声浪太高,则反感喧嚣,非唯失音乐个有之本能,抑且减电影之功力,盖我既聚精会神于一方白幔之上,而音乐喧闹,分我心神,反不如于静寂无声中仅观电影之为乐也。缘是高尚戏院,其重视音乐,直与影片等。余尝遍游沪上戏院,而默察其音乐,日前偶顾北京大戏院,不禁大奇,不至该院者四五月,其音乐上之进步,几有天壤之别矣。散后,访卢子蒔白,卢君方微恙,神思殊恍惚,见余至,亲自

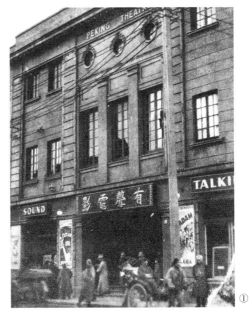

① 北京大戏院。

出迎，盛意可感也。余乃诘以音乐之进步，曰："敝院已另聘乐师矣，君不见去岁《字林西报》之通讯栏，素称严格批评文字之荟萃所者，有关于电影院音乐之指摘而独推崇我北京。虽然博观众之满意，而院方月须多费巨金矣，北京之内部，日谋精良。"我不禁深服该院执事者之不遗余力也，处今日之潮流，电影观众之程度日高，非有妙乐之戏院不往，愿今之执斯业者，知所注意与改革，以副吾人之期望焉。

原载《申报》，1929 年 2 月 25 日第 21 版第 20089 期

谈谈电影院之建筑

乌达克

自古以来戏院素为公共娱乐场所之主要者,大厦高楼因此相继而设。从事于壮观、伟大之竞争,当公共嗜好与主见因时而变,娱乐场所亦随之而异也。机械时代之开始,导入一根本新异之戏院是谓电影院,因不可思议摄影技术之发展,以前所谓不可能者,抄摹入微,即引人入胜之舞台剧,亦惟能尽量表演又可深切改革。

电影院之逐渐重要及盛行,非近代民众所能否认,盖其为娱乐场所之最为突出者人才之需要,电影事业既进化而成一独立之实业,不断需要国际人才之合作,若机械工程师、电器工程师、画匠、雕刻师、建筑师及优等男女演员之类。每年无数良好影片由各大规模电影公司制出,则由同样规模之分配公司指派于各地戏院出演。对于电影出产兴趣之浓厚无出其右,即穷乡僻陋亦有一电影院自豪,其在欧美大都城之确实华丽电影院则不可胜数。

建筑学为艺术中心之最敏感时代之应响者也,可以近代电影院之建设为例,其建筑问题至为复杂,不但需要专门高等教育之学识,且须于电影院之构造和其设备种种作个独详细之研究。

建筑师之过失

电影院建筑当下有下列多项之惨败,若外观之不雅,内部装饰之不妥,灯光之不足,声浪之模糊等。此皆因建筑师对于该项工作学识不足之故。电影构造之于建筑师,含有无穷尽之工作,若缮绘图样、详细评计划等,其所费之时间及工作,实大于其所得之预报也。若某工程师对于此项工作,无特别兴趣者,或对于电影院改进消息迟钝者,或不愿孜孜研究电影院之构造者,或以酬报之多少较艺术之成就为重者,则当不着手电影院建筑为是。

电影院既为近代机构时代之产物,论理当为于各处建筑上表显其近代之趋向,若以嘎特礼拜堂,或中世纪西班牙城堡之内部外观,为近代电影院至模

型,或作无意义之过度装潢,于略有智识者之头脑中,即觉其为弄巧成拙。

电影院事业及其神秘技术乃古时所无,何须伪饰以古典式之威仪。现代既于技术上有惊人之进步,当能产生其时代性建筑式样,即吾人之所谓"维新派"是也。此为近时生活建筑及嗜好上剧变至所应得之结果。

理想之缺乏

无论何时余每见一电影院伪饰于文艺复兴时代之皇宫,或嘎特之礼拜堂,或西班牙之城堡中,以开演机构时代优良产物,余即归咎于理想之缺乏。电影院乃现代建筑品之最有时代性者,盖电影之发明及其可惊之发展为现代之事实。

建筑学之所以为艺术,乃能满足一种特殊之目的,若其于目的不能求其满足,建筑学之本原意义失矣。一屋之外观,因将其个性及建屋之目的,得印于观众之心目中,电影院之房屋,亦当详表其营业种类,并尚需更进一步,而使途过之人,深知其建屋之目的,实较过度之装潢为优。电影院之正面,似留声机之唱盒,无线电之组织,应求其目的之适宜,而无他。朴素、无雕刻、格式相配相称之门面,实际上较他式为宜,足以指出电影之本身,同时又与广阔之地位以作广告之用。

外观之重要

如此,电影院之外观,需宣传之重要意义有二:一为电影院之本身;一为当时该院所演之影片。琢磨之华饰,只能有损于此。

内部之计划,须根据最近视线等之经验,影片之放演乃求观众可见。在单层之电影院,银幕及影机之地位,为影响视线之二题。若装置合法,其中间之光线离座不至四百五十度角,则剧场之计划成功矣。堪可注目者,为新发明之七十公厘之影片,则当需阔度之银幕。将来电影院幕外之部将占剧场之全部阔度,则新近上海在建筑工程中之电影院,已将此问题充分考虑。可叹观众及一部分之建筑师,尚马蹄式为剧场之唯一格式,科学与电影院建筑师推论决定若欲求声浪上最佳结果,长方排列之观众,不论平顶或弯顶,为非他式所能胜过。

声学之贫弱

虽声学已进步至如是此步,足以正确决定任何剧场之声学性质,以至于剧

场之大小式样，房屋之相称，墙壁及座位之建筑，能有充分计划以得十全之声浪，然电影院及戏院仍显声浪之最劣之景象。

究其因，可见计划者因其华饰及仿模之欲望，而置此大问题于不顾。有声电影之降世足为电影院声学性质之试验，在真正舞台上，扇式剧场以大圆面居中为寻常可允纳，并亦能于声学上满意。但有声电影声浪惊人扩大之无处不显剧场计划之缺点，人所企慕剧场之圆顶及马戏式摆列，乃一明显之不利。荒费多量之金钱于声学之纠正，若声浪板，及其他食声之物件，今日试验已可于计划时，即证明任何大小剧场之声浪性质，故于形式、材料或其座位及地毯之种类及多少，充分决定，企望今日之戏园及电影院、将根据此点以符众望。

灯光之紧要

关于剧场之电灯，近代有趋向于简接或半简接之灯光。惊人之大晶吊灯，悬于墨守旧习之圆顶，已不再引观众之赞美。今需要者，乃均一之灯光分照全场。以管式灯泡藏于檐板之内，或以寻常灯泡藏于屋顶上彩色镜板之内。此种简接灯光，完全适应计划者之理想，结果并能创造合意及威望，同时于装潢中可包含全场之灯光。

座 位 问 题

上海电影院之座位常常为众所讨论批评，本文应加通彻之研究。于此余见上海观客勒索过度，外洋之歌剧园有者上不及上海普通头等座位之舒适。电影院固为赚钱而设，座位之多寡乃院主之至要，建筑师皆知座位之宽空足以增加观客之舒适。然院主以欲供坐若干作显著之要求，则建筑师不得不牺牲观客之舒适，以迁就院主之要求。当然希望将来院主能有以观客至安舒为最重要之觉悟，则电影院之计划庶可符合近代之安乐。

当电影事业之进步，完成其出品，扩大其分配也，电影院之建筑亦随之渐成一特殊之格式。以机械时代之演进反响于现代之建筑，以上海一般之进步及今之建筑全盛时期，当能于最短期间在此专门建筑上有多量昭著之增益。

原载《时事新报》，1931年3月31日《建筑地产附刊》第8期

电影院中的裸舞

白　痴

在炎热的夏天，大家都不愿跑进闷热得很的影戏院里去，影戏院的营业，一定因了这炎热的天气，受到了重大的打击，这真是不可避免的问题。所以影戏院里想法，开演裸体跳舞，以吸引一般怕热的观客冒了炎热跑进电影院去。平时是卖不到一半座位的影戏院，只要一有裸体跳舞，就可以宣告客满。但是在道学先生们在门口跑过，看见了客满的招牌之后，就也要轻易去尝试一下。

但这当然会失望，这问题当然很简单，如果肉体暴露，是旧社会的不道德。不过可惜信任旧道学的人太少了，各报章尽管攻击，而有裸体跳舞的影戏馆门口"客满"的招牌还是挂着。并且影戏院因了有裸体歌舞的加入，开映的影片大拆烂污，有许多人平常买正厅票的都坐在后面，有了裸体歌舞，就早早地坐在第一排上了。他们也不顾虑第一排上看影戏是会眼花头晕的，这因为醉翁之意不在酒，电影尽可不看，目的是在裸体舞女的身上。这问题分析出来很滑稽的两个字，"魔力"。再用现社会的眼光来解剖，是下面的一句，"女性肉体的魅惑与尊严"。

关于这问题，《神圣的礼仪》中有一段话这样说：

一个有"童真的玛利亚"一样面孔的女子，从白纱里现出微耸的胸膛上的两点微红，正好像白鸽的两只眼睛。

赤裸身体，显出不做淫事的圣真女一样，把她的四肢向两旁安放下去，她耸胸膛，小腹好像是一片微起的山坡，上面牧放着白的小绵羊。

香精，涂遍了女人身体的各部分，这些不同的芬芳，同奏着一曲圣乐。

这是在摩登化的人物描写歌舞的几句话，也可以说是把一般新人物所要说的话都说了，我们也可以把这几句话解剖现代社会的歌舞问题。

第一是歌舞为什么要裸体？这就是表现着女性肉体的魅惑与尊严；第二是礼教中神秘的公开，所以从裸体舞蹈送上银幕，从魅惑的歌舞送上有声电

影,再从开映电影时另加裸体歌舞。而现在的影戏院里已有演二小时的裸体歌舞,而因了裸体歌舞提高座价。身上只有一块裹乳布和一块服跨布的裸体舞女,在台上天真活泼地狂跳着,台下的观众低着头不住地张望。这不能一味以旧道学的面孔说他下流,这是理识与情感的组织,以造成他肉的被诱惑者,这是贫乏的礼教中应有的现象。

电影院能够以"肉感"和"裸体"来号召营业,正同道学家的欺骗无智识的人说"当心堕落"有什么分别呢?这总觉得贫乏社会中的人们太可怜了。

原载《影戏生活》,1931年第1卷第32期

电影的三种观众

王　珏

　　某一部分的观众对电影的鉴赏力是不够的,甚至可说是缺少的。但,这所谓某一部分的观众,倒是影院的经常顾客。明白地讲,他们是社会的有闲者,同时至少也是小布尔乔亚者,他们所有的是空闲的时光和足够的金钱,这给与了他们常时惠顾影院的资格。不过,他们所缺少的是充分的智识和追随时代的能力,他们的意识是停留在社会进化史的某一阶段上的。因此他们对映写现实的影片,每每不能了解其较深的意义。假如电影文化水平的提高是和观众的鉴赏力互为关系的,那么电影从业员们对这事状得抱着改进的企图。

　　站于鉴赏电影的立场而下论,整个的电影观众集体可以用三句时髦语来分为:第一种观众、第二种观众和第三种观众的。

　　有素养的电影爱好者,像电影从业员、影评人,以及一班电影清客是可以归入第一种观众的范畴里。他们的进影院不是仅仅为了去求生活的滋养——娱乐,同时祈求能够待着新的发现来满足其欲望。他们精细地鉴赏影剧,把剧作人的企图和其中心思想加以解剖,对导演手腕有改进的商榷,举验每一个演员是否对其所扮演的剧中人的心理和身份已描摹尽致,探讨摄影的技术和亮度为全剧创下了何种功绩,指摘布景的是否得体于其剧情,于是综合地研究到画面与昼面问的 Montage 问题。从这机体上产生下来的结论是一篇真善美的影评文,它是提高电影文化水平的原动力。

　　第二种观众是一班为了职务的关系不能时常进影院,也有为了经济的缘故上不得影院。但他们有判别各项事物的智能和敏锐的眼光,他们不会有任何成见,牵强附会地说出不真实的评语,他们只用自己的主观讲出最忠实的评语。这评语是坦白而别无作用的。虽然,他们的下论不及第一种观众那样地精详,但他们有深入的社会认识和与水平线齐肩的鉴赏力,对歪曲而失却现实性的影剧是要唾吐的,所以电影文化水平决不会由于这类观众的存在而低落的。

太太小姐们要看的是漂亮的男明星,老爷公子们要看的是美艳的女明星,这是第三种观众的特征。他们是影院的经常顾客,不过,他们进影院的欲望,纯粹是娱乐的,不是在影剧的意识上和技巧上求满足,而仅是企求那色情的满足。这变态心理是种下了目前影界内下列现象之因:明星的婚嫁事件使他们或她们感到是声誉的杀害者,反派角色的荣誉不及正派角色那样地煊赫。这现象的造成者,我敢大胆地责令第三种观众负起这罪状。这类现象流行于现影界,相当地证明了这第三种观众是广泛地存在着,这是阻挠电影文化水平向上的压力。

一件在这里值得一提的事实:当《大路》在苏州××大戏院和×××电影院同时公映的某天,我挤塞在第二场的观众集体里倾轧地散出院门的时候,从二三年轻的身边飘荡着香气的摩登少娘队中,我听到了一句清脆的话语,带着少娘们所特具的娇愤语气:"喔唷!没啥好看!全是工人!"一部意识和技巧都值得褒扬的《大路》,竟使第三种观众失望了,原本她们所渴求的是异于此的,所以这是全不足怪的现象。不过,由于这第三种观众的存在,所以另一种含有毒素的麻醉群众的影片依旧还能生存在这个建设国片的阶段上,给建设国片运动树下了险峭的屏障。

国片开始走上建设之路了,可是这第三种观众在这条路上掘下了许多的泥沼,播下了蔓延的野草,使这辆建设国片之车要遇到倾圮和停顿的危机。虽然有着一群体健力壮的推车者,但车行不免要过缓了。

整个电影文化的进步是和观众的鉴赏力相互联系着的。

这第三种观众存在的根因,那又是整个国家的民智问题。"电影是宣扬教育文化的最善利器"已成为一句流行的熟语。电影从业员们快负起了这二重责任去努力建设吧!筑起一条平坦的路基去推动这辆建设国片之车,一刻不停留地前进,勇迈地爬上喜马拉雅山之巅!

原载《联华画报》,1935年第6卷第3期

谈谈电影音乐

般 若

对于电影和音乐，我只是一个普通的欣赏者，从来不曾有过什么研究。不过，凭着我在音乐方面的一份较浓的兴趣，使我每逢在看电影的时候，总把一部分的注意分到音乐的配音上去。由于这一点兴趣和注意，电影音乐这件东西，有时偶然也会成为我底思考的对象之一，而对它所包含的诸问题，亦曾有一些感想和意见。但是，这些零乱而没有正确理论作根据的感想与意见，贻笑大方之处想来是免不了的，这方面的专家们如果不以我的大胆冒昧而见谅，则是我所认为非常荣幸的事。

电影音乐并不是在有声电影发明之后才有的，在默片时代，凡是稍具规模的影院，都设置一个乐队，担任配音的演奏。于是，同是一部影片，在这一间影院所配的音乐和别的影院所配的，也就因乐队素质的不同和规模的大小，以及指挥者对于那部影片的了解和他们选用的乐曲而各异。因此，在这种"各自为政"的情形之下，所配的音乐是否吻合那部影片的画面与剧情的进展，是否能充分发挥剧中人的情感和逼真地描写动作，也就颇成问题了。所以，这一时期的电影音乐，虽然无甚束缚，却是相当混沌的。

自从有声电影问世之后，电影音乐的配音，便从影院迁到摄影场和制片所中去了。换句话说，音乐配音的工作，已成为制片时不可少的程序之一，而影院里的乐队也就没有存在的必要。电影音乐自从进入这个时代，的确有了长足的进步。它不再是乐曲底片断，而是和编剧一样，有着整体的，同时也是周密详细的计划。并且更重要的是，它必须和剧本所包含的一切完全一致，并处处准对着剧本的中心意识，去帮助剧情、人物个性以及对话等等的发展。因此有人说，一部影片所配的音乐，应该是根据这部影片而作的整部的乐曲。这样的见解和要求，确有相当理由，而且也不算过分。

这里，就发生了一个问题，即是将现成的乐曲配入电影片，是否也能收到我们理想的效果？关于这个问题的答案有二：现在先说反面的。许多人认为

现成的乐曲都有它们固定的内容,把这些乐曲配入电影里,是不会和电影的内容完全符合的。其实他们这种看法只能把握到部分的理由,因为音乐是直接诉诸于心的艺术,而所谓"心"者,包括了人们各种情感和情绪,但情感和情绪是非常流动而不能清楚地划分的东西。同是一支乐曲,因听的人底个性、境遇等的不同,对于曲趣的了解就有种种的差别。不过这差别也有相当限度,曲趣如果是悲哀的,就只能使听的人发生悲哀的情绪,决计不会感到快乐或欣喜,然而这悲哀是伤逝,是感时,是自怜,就没有一定了。因此,现成的乐曲只须与电影的剧情相符合,是无妨采用往的。而事实上在各国的电影中,以现成乐曲配音的例子也正多着。所以,问题似乎并不在于乐曲的现成或新谱,却在于曲趣的是否吻合和帮助剧情的发展,以及负责配音的人是否能把乐曲的组合处理得宜,使它与剧情呵成一气。

每一部影片,都有一个中心的主题,这正和每一支乐曲有一个主题一样。把一支音乐的主题来配合剧情的起伏和进展的急缓,而使它反复出现,这是电影音乐中最常用而且也是最有效的方法。至于音乐的时代性、地方性等,也要和影片中的时代性、地方性等取得一致。

说到电影插曲,并不是每一部影片都需要的。剧情上需要插曲,而这些歌曲又是非常适当与美妙的话,自然是影片与插曲相得益彰,否则画蛇添足,对于剧情反而是一种损害了。

我国的电影插曲,向来是评论家们口诛笔伐的对象之一,甚至有人把今日社会道德观念的低落和人心萎靡底一部分的原因,归咎到电影插曲上去。这,除了客观的理由而外,时常也搀杂有多量的主观的偏激。不过我在这里要讨论的,并不是电影插曲的影响于道德上的问题,取材和制作方面,的确也有值得商榷的地方。我国在目前这旧乐既废、新乐未兴的时期中,不要说电影插曲,就是所谓纯粹艺术的歌曲,令人满意的作品,也是极少极少。原因呢,自然很多,最主要的是我国直到今日还不曾建立起新的民族音乐的基础,一般音乐家在努力尝试之余,往往感到彷徨而无所适从。

中国音乐旋律的美,是世界公认的,但是由于乐器的简陋和缺乏和声,在表现上就远不如西洋音乐之丰富和富于变化了。因此,保留并发挥我们原有的旋律,同时加入和声以及采用西洋乐器,就成为多数人对于改良中国音乐的意见。保留旋律美和采用西洋乐器似乎都不成问题,惟有和声,无论在理论上和技巧上,从实验中已经证明西洋的和声不很适宜于东方的旋律。在西洋音

乐中,长调和短调是大异其趣的,因而和声的配合也就大有差别;然而东方音乐,它旋律之所以如此幽雅美妙,正因为它往往把长调和短调打成一片,所以和声的配合,便特别困难。目前我们的音乐家的不易产生良好的作品,这种困难的未得解决,也是一个原因。

话似乎离题已远,不过,为着有鉴于电影对于社会大众的影响,较之其他艺术更深入和广泛,使我不期而然地将改良和发展中国新音乐底部分的希望,寄托于电影音乐这方面。

末了,我确信设备完善和训练有素的乐队,以及充分的时间是产生美好的电影音乐的不可或缺的条件,希望制片家们能把这条件交付给音乐负责人,以期使电影音乐在影片中显出更好的效果。

<div style="text-align:right">原载《新影坛》,1943年第2卷第1期</div>

西片不再来华

平 斋

这几天报上连日都有西片可能不再运华的消息,原因是西片商认为各电影院门票的价格定得太低,因之片商所"拆"着的一部分折合外汇后为数甚微,非但不能赚钱,而且简直还要赔本。论常情,电影院对于门票的涨价,应当是和片商站在同一立场的;然而这次却不然,电影院的门票虽然稍稍提高,但影院业却绝对不肯采用比照战前票价按生活指数加成卖票的办法,甚至不惜和西片业闹到破裂的局面。据说,至今双方仍在僵持中。

影院业之不肯把门票的价格"涨足",实在是极有眼光的聪明做法。法币币值下跌,电影院在这几个月来早就在做"大廉价"的生意,影院业何尝不懂?他们何尝不想多赚些钱!不过,他们已面临了两个难关:

第一,是一般购买力已经降低了不少,多数人都在愁衣愁食,实在很少看电影的闲钱。多数人的生活已经不能"合理化",影院的门票也就无法"合理化"。电影这个东西是只能靠"多卖"的,你把门票定为五百万元一千万元,院子里"小猫三只四只",又有何用处!

第二,是好莱坞制片水平已经大不如前。美国的电影界已经公开承认,目前的水平实在远不如英国影片。在全世界闹着"金元恐慌"的今日,美国影片在欧洲各国的销路早就一落千丈,英国一向因与美国有同文同种之雅,是美国电影最大的主顾,可是近来却为了节省美元起见,已经严格限制美国电影进口,而且还因此引起过美国外交当局的不满。在这种空前的"逆境"下,美国电影界利润既微,更不敢轻率摄制"百万金巨作"或"全体明星大会串"等等的"豪华片"了。凡仔细观察战后美国电影作风的人,一定可以看出"不敢用钱"的迹象来,摄制得颇为成功的《杀人者》就全是由二三流脚色演出的。本来,"不多用钱"并不就等于"不好",然而,不幸得很,好莱坞的艺术却就是"钱"的艺术,像《杀人者》这种片子,实在是难得碰着的,只好算是奇迹。

所以,影院门票之不能学最近两个礼拜来米价那样鹞子断线,扶摇日上,

实在是力不从心,颇有苦衷的。但西片商方面难道就有坚持到底的决心吗?恐怕也就未必。"杀鸡取蛋"的出典倒的确是外国来的,他们应该知道。

平心而论,好莱坞的片子虽然常以色情为号召,虽然常以庸俗的手法杀害了好的原作,然而也到底自有其不可磨灭的成就,如《威尔逊总统传》那样的传记片,狄士耐的卡通等等,都应当是不朽的。一旦真的不来,未免有些可惜。但是,中国人不是有一句"塞翁失马,安知非福"的说法吗?

首先,我们很容易想起中国的电影界。西片果然不来,自然理应是国片称雄之秋,何况国片也到底颇有进步,如《假凤虚凰》,如《艳阳天》,如《一江春水向东流》,无论在技巧上,在意识上,都已经有显著的进步,前途大有希望,只要努力下去,自然一定会有成绩的。

不过,中国影片果然能把西片观众(我们只谈西片的中国观众)全部拉过来吗?老老实实说,恐怕不会,至少在短时期内不会。在这一方面,能够填补西片留下的真空的,只有话剧。

近七八年来中国话剧界的成就是空前的,即以在上海演出的话剧而论,从西洋剧作中翻译或改编的,有巴蕾的《荒岛英雄》(直译就是《可敬的克莱敦》,记得在十年前的《小说月报》或《文学》曾连载译文全文),有高尔基的《夜店》,还有莎士比亚的《麦克白》。《麦克白》改编的名字是不是叫《乱世英雄》呢?已经记不清了。而国人创作的剧本尤可欣喜,如丁西林的《妙峰山》,陈白尘的《升官图》,曹禺的《蜕变》,费穆的《红尘》(我以为《红尘》比《浮生六记》好),吴祖光的《正气歌》……真是佳作迭见,大有欣欣向荣之象。不想,在好莱坞影片的洪流涌到时竟至黯然失色,吃了大亏。西片如果不来,话剧的复兴是必然的。用一个譬喻来说,我们的话剧水平已经渐有出席"世界运动会"的资格了,乘此机会加油急进,不亦快哉!

原载《申报》,1948 年 7 月 4 日第 8 版第 25281 期

影院百业

妇女与电影职业

凤 歌

电影与妇女的关系，电影在今日，世人已公认为一种最高尚的娱乐，它的地位，几乎超过普通各种戏剧之上。中国的电影事业，只有几年的历史，好说还在萌芽时代。但是，因为外人的电影事业，早已给国人一个深刻的印象，所以大家对于本国刚刚萌芽而很幼稚的电影事业，具有很热烈的兴趣。妇女在普通戏剧上地位的重要，有些学识的人，大概都知道的。因为戏剧和文艺一样，同是表演人生的片断。电影和普通戏剧，在技术上虽各有不同，但表演的目的则一。人们的生活里，虽说不必处处都和妇女有关系，但是我们试瞧，许多有名的文艺中，大半总和妇女有些关系。一般良好的戏剧中，也总少不掉妇女在内奔走。关于影片，更来得显明，有的几乎完全把妇女做片中主要的角色。这并不是完全为迎合观众的心理起见，实在是人类生活中必然的现象。

中国的妇女，因为旧礼教的束缚，旧习惯的桎梏，旧思想的左右，和戏剧的关系很浅很浅。她们视戏剧不过是一种不高尚的事业！我国不论新旧戏剧中的女角色，多半由富于女性状态的男子充任，就是因为没有妇女可以请教。但是在电影里，却不能如此，因为电影是没有声息言语可以帮助表现，全靠一举一动，表演逼真，丝毫不容假借。因此电影中需要的女角色，非征求妇女扮演不可。

艺术的要点是"美"与"真"。就"真"言，当然以女人扮演女角色为佳；就"美"言，一种艺术中，也有需要女性的必要。在万千观众的心理中，他们没有不希望他们所看的影片中，有一个很美的女性在内表演。由此我们知道女性于电影，实有很密切重大的关系。我国电影女演员的现状，电影的本身是很神圣的，就是关于电影的事业，也是很高尚的，所以一般业电影职业的人，也很神圣高尚的。

然而一观我们中国电影界的现状是怎样？现在有些戏院和剧社把女人做演员的固然也有，但是她们的艺术且置不论，她们的人格是怎样，也不待我说

明了。这是什么缘故？我们不得不认为根本的错误！

国人对于戏剧，不明了它的价值，它的地位，以致一般自以为门第清白，以及受过教育的妇女，她们一辈子也不愿踏上舞台，做这等勾当。于是乎所踏上舞台的妇女，只有那些伶人的妻女，落伍的妇女，以及一般厌恶娼妓生活的妓女等。她们的观念，她们的宗旨，她们的希望，可从冥想而推知的。这本是普通戏剧界最可恶最可悲的现象，不幸我们今日的电影界里，有一大部分的女演员，正和她们的状况相似（著者声明：以上所言，不过是电影女演员的一大部分，并不是一概而论。其中或有洁身自爱的，请勿误会），在她们或者看得自己的人格，自己的地位，比较普通戏剧界的女演员高得万倍，可是一究其实，我敢大胆地说：简直一个半斤，一个八两！这是什么缘故？也不外乎根本已经错误了！国人早已把看待普通戏剧界的眼光，来看待电影界，因此一般自以为门第清白、受过教育、身份高贵的妇女们，虽然很多希望于投身电影事业的，但是她们终于不敢。就是有，也不过千百人中一人。

现在所投身电影界的妇女，大概可分为几种：

（甲）原有生活不良，如夫妇不睦，或衣食艰难，便存着牺牲的决心，投身电影事业。倘然没有电影事业，她们也要投到别样生活中去的。

（乙）听说电影事业的薪俸非常优厚，便把原有的职业，如小学教师，或纱厂丝厂等，舍弃了，投入电影界。

（丙）一种变相的妓女，平日也靠着卑低的生计，她们见异思迁，便到电影界去混混。她们没有什么宗旨，只要出风头，有钱赚，逞意志，无所不可！

（丁）有些曾经官厅注册过的妓女，她们觉得厌倦这样生活了，便改业电影演员。

以上几类妇女，她们的人格是怎样？不言可知！她们更梦想不到什么是道德，什么是艺术。电影界中的男性方面，以及社会上一般所谓大爷公子们，也看得她们不过如是，更从貌视而实践他们的猎艳主义，于是神圣高尚的电影界，便发生出许多奇奇怪怪的事情来。我们在许多新闻刊物上，时常看见一种可惨的新闻，这类新闻，因为黑幕中还有黑幕，我们不敢尽信说是千真万确。但是俗语说"无风勿作浪"，千万之中，至少也有一半不为无因。那么，我国电影女演员的现状，也可见一斑了。

我国电影女演员的环境，许多妇女常以为做电影演员的薪俸是很高，其实她们把外国情形，误传到中国来了！中国的女演员，想单靠做演员而得到大薪

俸，实非易易!

现在我国电影公司雇用女演员的办法，约可分为下列几种：

（一）以日计。有许多公司，因为剧本中女演员需要处的多寡，以及经济节省办法，有做一天算一天工资的。大约每天一元到三四元，也有几角钱一天的。在没有明了影戏做法的人，以为这样办法很好，假使一天得一元，那么一月也可得三十元，比较在小学校里当一个教员，或者在纱厂丝厂里做劳工，优胜得多。但是实情却不如此，原来一种影片的摄制，并不是照着剧情一段一段地摄下去，是把一个演员所表演的各幕提出来，聚在一起拍摄下来。拍摄完毕，便没有这演员的事情了。譬如剧中有一个恶徒，抢劫一个女子，这女子竟得逃脱；几年之后，女子在街上忽然又遇见恶徒了。导演员便把这恶徒现身的各幕，逐一完全摄下。这样，便不必叫那扮演恶徒的演员，尽着等候，多费薪俸。明了这情形，便知道电影公司不是天天需要女演员的。

（二）以月计。有一种公司，恐怕自己看中的演员，同时又到别的公司去拍影戏；或者省得各种麻烦，如摄制某种影片，需要某演员，临时却正在别的公司拍影戏，以致制片发生阻碍，于是请定长期演员，订明每月薪水若干。普通大约二三十元，已出名的约四五十元到百数十元。但是这类演员，和甲公司订明了，在期内便不准再充乙公司的演员。

（三）以剧计。有一种名声稍高的女演员，她们为求身体自由，不愿长受一公司的束缚起见，便和电影公司订明若干价值，共摄演几片，或者摄演某剧，须价几何。

以上各种演员，大概都须自己置备衣饰。因为各种办法不同，各人的环境，也各不同。有的今天在甲公司摄演，明天又到乙公司去了；有的受了公司月薪的束缚，简直逃不出他人的手掌；有的因为单靠些微电影薪俸，不敷生活，便不得不兼做别的职业，或者因此堕落了人格的。

电影女演员，不但生活方面不能如她们当初的希望，她们还有各种意外的痛苦。有一般男演员，以及老板导演等，他们各人心中，对于女演员总有一种妄想。假使她平素对于人格很有修养，自持力很大，不受他们的诱惑，于是他们便设法搬弄她，排斥她，使她的天才不得发展。还有属于外界的，近来社会上盛行一种所谓评剧家，他们自视为无冕之王，平时的妄想，正不亚于一般电影老板。他们时常跑到女演员的家里，或者在某地遇见了，花言巧语地诱惑，暗中却恐吓要挟。一般女演员，急想出名，很多堕入他们的彀中！倘然置诸不

理,他们便无理取闹,捏造秽史,任意排斥,任你有极高的天才,极好的艺术,一辈子也不得露头角!

业电影职业的前后不多时之前,曾经发生过一桩事情:某处有两个女学生,平日酷爱电影,但是因为家庭约束甚严,演剧为家长所不许;又因离开故乡很远,因此得不到尝试电影职业的机会。有一天,忽然看见某报上有一条某电影研究会招收研究员及演员的广告,权利非常之大,两位女学生便私相商议,质去衣服首饰,瞒了家长,逃到该地,大家改变了姓名,投入某电影研究会,……后来这两个女学生,受了各种诱惑堕落了! 不多时,所谓电影研究会,便无形消灭了! 两个女学生,却不知所终!

然则电影事业,良好的妇女,终于不能问津了么? 这又不然。电影的本身,既然非常神圣高尚,而且和妇女的关系又非常重大,那么,妇女对于电影艺术,总须负几分责任,而且应该极力设法,怎样把电影女演员的人格提高一下。但是在这电影界正值黑暗时代,不论什么人想投身进去,必须先行慎密考虑一番,先问问自己,能不能备具下列几个条件?

(一) 貌和体力。在电影中,女子的貌是很重要的。但是我的意见,和人稍有不同,我以为貌的问题,不全在乎美;就是丑的人,也未始没有做影戏的可能。不过有一种人的相貌,生来非常呆板,没有活动变化的能力,这便绝对不适宜做电影戏。所应备具的,就是不论美丑,须灵活生动。次之,做电影演员,是很辛苦的,倘然体力不足,便不能耐劳。在演剧时,导演员叫你跳入水里,你便跳入水里;叫你从高跌下,你便要从高跌下;否则纵有极合宜的相貌,也不能把剧中人的精神完全表现出来。

(二) 表演的天才。演剧时候,虽然有导演指导你怎样怎样表演,但是导演所指导的,犹如学校中教师的话,未必一定能使学生领会,全靠自己有一种特具的天才。譬如笑有多种,有惨笑,有冷笑,有奸笑,有苦笑,假使自己没有天才,便不能表演得丝丝入神,恐怕连导演教你怎样笑法,学也学不像哩。

(三) 世故人情的阅历。演员对于世故人情的阅历,犹如一个人在社会上,学问越高越好。譬如一个千金闺女,平日深居简出,假使一旦叫她表演一个妓女,势必至于画虎类犬。譬如一个小家碧玉,平日不论什么,都能略知一二,假使一旦叫她表演一个乞丐的女儿,那么,虽不能形神毕肖,也必定相差不远。这便是因为一个没有世故人情的阅历,一个是富于世故人情阅历的。

以上是三条必要的条件,倘然自问合格,便再对外审察一下:

（一）你想入电影界，有没有熟人介绍？现在我国的电影公司，良好、正当的也有，但堕落之窟也不少。倘然没有可靠的熟人介绍，难免受骗。

（二）你所想入的电影公司，资本丰富否？有许多人不明了开办电影公司的困难，花几千块钱也会组织一个影片公司。这等公司，将来一定没有好结果，还是不入为佳。

（三）该公司的办事人，富于电影知识否？现在有许多电影公司的办事人，对于电影知识，一知半解，他们的目的，不在乎艺术，在乎金钱，或者别种不测的希望。这类公司，将来一定没有好结果，演员的名誉，反而给他们弄坏。其实应该注意的地方，很多很多，以上不过是几条必不可少的条件。

进了电影界之后，关系更重大了，一生的名誉，一生的希望，或者因此成功，或者因此堕落。处处当本着自己的宗旨，注意于艺术和道德。我们投身电影界的宗旨，不应单为生活，当为艺术，犹如一个真真文艺家，真真绘画家，她们不单为生活而做文艺和绘画的工作。

但是讲到研究艺术，又是很可怜的。因为现在许多公司里的导演和办事人，大都尚未深造，他们除了"接吻""拥抱"等表演之外，对于真真的艺术，他们却莫明其妙。所以在现在的电影界中做演员，是很可怜的。只有靠自己的天才，和平时的悉心研究。

次所谓道德，并不是对于电影演员加上一副桎梏。但是电影女演员要免堕落，应该看重自己的人格，使人家因为看重你个人而看重电影事业。强固自持，不受外来的诱惑。在电影中演剧，常和男子发生各种关系；或者过后的回想，常因此而引起一种不良的意念，假使这时忘掉了为艺术的目的，便难免向堕落的路上走去了。我并不反对女演员和男演员，以及导演等发生恋爱，因为这样恋爱，正如学校中男学生和女学生发生恋爱，或者某公司的职员，某先生和某女士恋爱一样，我们不能说她是不道德，不正当。但是我却绝对不赞成不纯正的恋爱以及牺牲了人格来求职业的永久，与夫只图薪俸的优厚一类的女演员。

原载《妇女杂志》，1927年第13卷第6期，第9-13页

一位电影刊物编者的感想

钱抱寒

联合电影公司,要办一种电影刊物,定名为《银光月刊》,并且请了名作家周瘦鹃先生主编这影刊,这是多么令人兴奋的一件事呀!瘦鹃先生又要我做篇文章,我恐怕佛头着污,敬谢不敏。而瘦鹃先生一定不肯,我只可以将这段文字塞责了。

我本来对于电影事业,是门外汉,对于这新诞生的《银光月刊》,除了预祝它前途无量之外,又能说什么话呢?恰巧前几天遇见了一位某报电影刊物的编者,他同我谈了许多话,对于他工作的大概,讲了不少内部情形,我因怕交白卷,所以将某君的谈话,拉杂记了许多,真正一纸胡涂,不知所云,有意思没有意思,听瘦鹃先生裁夺罢。

某君说编电影周刊是很有趣的一项工作。你猜是什么有趣?呀!你会遇见许多朋友,他们知道你编电影新闻,他们说:"唅,有票子没有?"(以下系某君自述的话了)

"什么票子?"

"当然是电影票子,假痴假呆,你编了电影刊物,各戏院还不天天送票子给你么?"

这是多么有趣的一桩事呀!其实我编了电影,忙得一个不亦乐乎,常常从上午八九点钟忙到夜里八九点钟。等到忙完,赶紧回到家里,躺在床上,呼一口气。唉!长久工作之后,能将躯体在床上横一横,这是多么幸福的事呀!非但各影戏院没有票子送来,并且连有票子送来,亦没有工夫去看。而且家主婆起了恐慌,伊说:"你没有编电影刊物之前,每两三天还带我出去看一次电影,现在你自己编了电影刊物,倒不带我去了!"我没有法子,同伊约定一个礼拜,至少看一次电影。但是这已等于"蜡烛两头点"的牺牲,不得不拍拍家主婆的马屁罢了。这是编者常常自己想想而觉得有趣的,但工作的时候亦真苦得说不出来。

第一样是看稿子的苦处。在我(某君自言,记牢)每天所收的稿件,平均总在三四十封之间。每封以五百字计算,一天看的稿件,就要将近二万字了。唉,叫你每天读两通万言书,这个你干不干? 看了几万字还不算,还要去修改。我当两年大学教授当怕了,可是"命也运也",现在还是天天改稿子,这不还是同样的坐冷板凳么? 改稿子还不算,还有最痛心的事,就是因为限于篇幅,对于琳琅满目的文章,不能兼收并蓄,尽量登载,就有许多好文章,归入字纸篓中。我常常向着我旁边放着的永远不空的字纸篓,眼睁睁地望着。看见无数的精灵,好似在《巴黎学生艳史》中似的,从字纸篓中跳跃而出,一霎时就如云烟般消散了。我呼了一口香烟,想起天下万物,有幸有不幸,料想不到,我这枝秃笔,还有这么大的生杀之权呢。可是我对于这生杀之权。运用得非常小心谨慎。非但全军覆没,使我感觉伤心,并且一字一泪地修改着,因为一个字,虽不值千金,却也值三个铜元呀。

我对于女性投来的文字,尤其小心,大概这是一切主编先生的通病吧? 我可毫不自讳地承认这个弱点。我自然有我的理由,可是亦不必多说,以免旁人说我好自文过饰非。但是一班投稿家,好像亦都已揣透了我及其他一切编者的心理,所以有许多稿件,署了很香艳的名字,以图引起编者怜香惜玉之心。而在我呢,亦只能本了"功疑惟重,罪疑惟轻"的不二法门,诚心地加以采纳。但是有许多署名、印鉴及通信地址,通通是一律的,当然是真的"女士"无疑了。我想一个钱有一个钱的用处,男子弄钱的地方多,花得亦容易,区区稿费,大概少些亦不要紧,多点亦不怎样。可是这几个钱,到了女子的手里,用处就大了。伊们用钱的方法,大概总比较男子得当些吧? 况且伊们挣钱的地方很少;伊们的字体写得清秀整齐,容易加以修改;没有许多空泛的高谈阔论,这些都是我所欢迎的。

还有学生们投稿,他们不到跳舞场中去听铿锵的爵士音乐,而情愿跑到自修室里写稿子,我是很欢迎的。况且拿了稿费去贴补贴补零用,这都是苦学生的本色。我亦是当过苦学生的,当然尤能谅解些。

讲完了看稿改稿的工作,再说影片批评的困难。本来一张影片的好不好,那出品的厂家同开映的戏院,早已了如指掌。应当好的说好,坏的说坏。可是编者遇见好片,固然值得为之一捧,遇见坏片,却也未便攻击得体无完肤。这是稍存忠厚之意,并非有什么营业性质、宣传性质存在其中。你想一家影片或一个演员,出了一张无谓的片子,已经够懊恼的了,你还要去讥嘲他们,这又于

心何忍呢？所以还是存心忠厚些,用诱掖的方法,在好处加以奖饰引起其努力自爱之心。这在积极方面的力量,不是比消极方面的攻讦好么？

至于以影评为营业性质的工具,那么好评可以作营业性质,坏评更可以作营业性质。一方面骂,一方面去接头生意,这不是声东击西的策略么？在这国产影片萌芽时代,影片的评论,亦尚在草创之中,等到不久的将来,评稿的规章确立了,影片商家,亦有了相当自己识别的力量,我们这种影刊编者的工作,亦可告无罪于天下了。

以上系某报电影编辑的谈话。我将它特述了,贡献于《银光月刊》,与瘦鹃作一商榷,还要请他共同努力向前进,以达到永久光荣的球门。

原载《银光》,1933年第1期,第9-11页

卖票人日记

陆 权

坐了五个年头的影戏院的小柜台,赚十二块钱一月的薪水,吃住而外,一无积蓄,有一件事聊堪自慰的就是阅人已多,在心理学、哲学、爱情学,以及人情世故上学得不少乖。这里就是我五个年头听到看到的各种学术的一篇记录,虽然也许是不合实用的,不过把它当作小说般的看读一番,似乎还有一些些的兴趣。

五 月 九 日

今天是国耻纪念,合巧也是我进这电影院的第一天,面对大门坐在小柜台上,暗想,算我倒霉,头一天登极就碰着国耻纪念,那不要问得,我们的热血同胞一定是静坐在家里默念国耻了。不料事实往往会和理想相反,一到了两点敲过,热心拥护嘉宝的朋友已蜂拥而至。据同事们说,平时观客,至早要到二时半才肯屈驾到此,今天大约为了"国耻休假"关系,所以特别提早。果然钟鸣三下,已经楼上下宣告客满了,这是第一件使我出乎意料之外的事。

六 月 念 八 日

照寻常人说,情人的在影戏院会晤,十九是男等女,至于女等男是绝对不可一见的事,而且有时这等女人的男子,可以等过两个小时以上,并且从未看见这有耐性的男子向女子发过火,虽然这是女权高涨的象征,可是一半也是男性丑态的流露。唯有今天却被我看到女等男了,而且这女的也等过二小时以上,等男的来了,那女的非但不使用她的女权去高压那男的,并且还很温和地迎接他。啊,天啊,假使这女性不是那男性的母亲,怎会受到她儿子的虐待呵!呀,作孽。

七 月 卅 日

离开映时间还剩五分钟,忽然来了一男一女,那男的由他那挺长的头发看

去,倒似乎是他的商标,一望而知是位半圆形的艺术家,再仔细观察他那身西装,我更认定他这半圆的资格是足够有余了。那女的淡灰色的上装,低下穿了一条黑色的短裙,不问可知是陆礼华的高足,实足的女体育家了。他俩很"热情"地走近我的柜台前,男的掏出了一块大洋买票入座。我素来最好奇,而且听得同事们说我们戏院里有三个最神秘的座位,后边是机器间,两旁是两根很大的柱子,真是既无后顾之忧又无旁贷之累,所以平时很有不少热情观众最争先恐后地想得这三个座位,今天就被这两位夺去,大约他们又要下一番苦功"就地正法"了。

原载《电影月刊》,1933年第23期,第36页

一个女临时演员的自述

葛爱娜

自小就喜欢跑影戏院,由长套的侦探片看到两三卷的滑稽戏,由无声的看到有声的,久而久之,就成了个影迷。由影迷就想尝试水银灯畔的生活,因而就有这次避着声独自跑进×华摄影场去一度当了临时演员。

事情是这样展开的。某日的早晨,见了一条某影片公司招考男女演员的广告。眉头一皱,计上心来,揣了一张四寸半身照片赶到该公司报了名。翌日即接着该公司的通知信,叫我于某日早七时准到公司,到×华去拍戏,并备漂亮旗袍一件云。我太兴奋了,这夜没好睡。天空刚发白,我就起来了。拣了一件旗袍穿上,盥洗毕,对他撒了一个谎,说是赴女友之约。

赶到某公司,刚正六点三刻。枯坐了一会,才陆续地来了十几个青年男女。这时觉得肚皮有些饿了,但又不敢走开买什么吃,只好忍着。候到十点多钟,方出发去拍戏。以为这一到×华即可拍戏,赶回家中还可以吃午饭哩。哪知到的地方不是×华,倒是某电影介绍社。听说须先经过社里的选择才可以到×华。社里已先有了几个临时演员在那里,加上我们来的,将近二十个人。椅子不够用,有的只好立着。这情形倒有些像荐头行似的。

社里办事员走出走进地瞧瞧这个,张张那个,评头论足地说这个漂亮,那个照会不错。一番挑选之后,只有十二个人中选,我也是十二人中的一个。那些落选的都与原介绍公司要求发给车马费,乱嚷乱争地嗓了一顿无结果而散。

到了×华,已是十一点半。门房盘问之后,即到摄影场。冷清清地只有几个木匠似的工人在那儿工作,另有几个人指挥其余的人工作。摄影场中间已搭好了一座富丽堂皇的客厅内景,四周放了十几个高脚探海灯似的电灯,一架开末拉放在一旁,地上沿着墙边布满了些橡皮导线,一不留神,就会给它绊一跤。我们被带到场之一角,如同一群绵羊跟着牧人走。嘱咐等在这儿,还要经过导演的挑选。十二点已敲过,肚子饿得发痛,又不敢乱跑,惹了祸不是玩的。衣带束紧立在那儿等候。走过我们面前的人,都向我们白白眼,嘴里说:"这

是临时演员。"

导演来了。这时摄影场里的情形似乎紧张起来,人也多起来了,都围拢看导演挑选我们。他们七嘴八舌地评评这个说说那个,我们都成了众矢之的。挑选完毕,又被刷下四个。这才带到饭厅去吃饭。

从天刚亮到这时,才闻着了饭香。但已饿过了头,反而吃不下。饭毕又带到楼上去化妆。这项工作有化妆师代劳,所以也用不着我们烦心。化妆完毕,导演进来叫我们下楼去预备拍戏。导演拿起扬声筒,说声预备,打铃。全场肃静起来,铃声响了几分钟,楼上收音室洞眼里伸出个人头说了声OK。摄影师也说了一声OK。导演即嚷:"开末拉!"另有一人手里拿着个石板,上面写了些数目,走上前将石板上的一根似尺的东西,拍的一声打在石板上,急急忙忙地又走开了。同时摄影机轧轧地摇起来了,演员们也表演起来了。十几具高脚探海灯似的东西射出十几道光芒,照在演员们身上如在阳光之下一样。

观客之中,夹杂了几位别家公司的银星在内,都静默默地瞧演员们的表演。静肃之中,忽来了一声"卡脱",全场的紧张情形方才松弛下来,机声也停了,演员也自由地走动起来了,人声又噪杂起来了。一打听,方知我们的戏要到晚间才拍。

吃过了晚饭,立在摄影场里又是几个钟头,双腿有些发酸,精神也似乎也没有初来时的振作。到了九点半,导演才告诉我们拍些什么戏,表情要怎样等等的话。忙乱了一天,这才算是正式上镜头拍戏。一天的辛苦,只短短地表演了一两分钟就完了。下了装,赶到家已是十一点。昨夜一夜未睡,今晨又起了个早,真是疲倦极了,倒下头即呼呼入睡。一天辛苦的代价,听说介绍所扣去三分之一,原介绍公司又扣去三分之一,到手的不过几角钱而已。唉,为了生活问题,也只好空着肚皮硬干啊!

原载《电影新闻》,1935年第1卷第4期,第9页

影戏院的女子引导员

秦　云

她们生活的自述

不要记出我们戏院的名字吧,因为人家一知道就很麻烦,会有一帮人寻来看的。我一边答应她,一边听她讲:

我们一共二个人,名称是要考的,实在是亲眷介绍进来的。所谓考,不过是在老板面前口试了吧了。但口试的意思呢?是看我们是否齐整,以外问我们能否耐劳,这几个条件合格呢,老板就买了亲戚的面子。起初同事有三个人,后来不知怎样取消了一个,因为戏院没有女职员,使我们二人在无形之中,成为了一对好朋友。名目是引导员,地位在楼上,每天吃过饭到戏院里,约略修饰,二人就开始工作。

凡是收票及一切事体有"跑孩"去做,我们用不着管,可以不必离开下阶,看客进来,就给他说明书,碰到年纪大一点的女人,我们就不给她,她也不向我们要。有时戏院里的赠券很多,以及买票的看客,他们往往走到花楼里去是很多的,所以只要眼睛一斜,就知道他们是跑错了。碰到这种情形,就去纠正他们,改入后座。花楼的票子,颜色不同,是对号入座的,看客是不知道号头的,就须我们去领给他了,领到以后,我们就回复立到楼梯上去。看客陆陆续续地来,各有各的样子。单讲拿说明书,有的喜欢多拿两张,有的匆匆忙忙忘记了,自然这是不用去呼喊他们,等他们回转来,就再给他一张,并且到戏院来的,是匆忙的多,好像怕座位为人抢完一样,碰着这类的客人,看了也讨厌,我们懒得给他。

还有一种客人,总是有意无意地来问我们小便在哪里,这种人大都是着西装的浮滑少年,但不论他是什么意思,我们终不能不回答,不过回答时,我们终没有好脸给他,眼也不去望他一下的,或者用手向下一挥,或是嘴一嚓,等他走后,就暗暗骂他,一人讲起来,真是恨煞快!

看影戏的人，到得早的很早，迟的就很迟，早的早一小时就来，迟的开演了一小时也会来。所以九时一刻开的一班，我们在八点钟就得上班，等到影戏一开映，我们的工作就紧张起来，客人刚由外面进来，不像内面的人，所以一些也看不出，我们用电筒去引进来，引到他的空位子上。起先我们也不知道哪里有空位子，后来做得日久也惯了，不是前角就是后角，一定有空位。有的很玲珑地坐好了，有的还嫌说不好，但是自己来得晚，戏已经开演了，只好将就坐下来。有的呢，电光引他还不肯走过来，不懂门槛，这种人是少看影戏的，引导很费手脚。还有呢，一边走路，一边要看银幕，走得真慢，一方面呢，我们另有工作，被他耽误时间，这是有种种不同的形式的。

　　一日开演三次，虽然每次开演一小时半之后，可以到休息室去，或是走开，但每次的二三小时中，跑上跑下，跑来跑去，一歇也不停，真够疲乏。可笑我第一天还穿了高跟皮鞋，大上其当，回家脚痛得要命，以后就不敢了，着了平跟的皮鞋，尚且觉得吃力得不堪！碰到试片，大都在上午，我们也必到院，一天下来很忙很乏，所以这几块钱不容易赚，薪水每月是廿元，现在加到廿四元，还得自贴车资咧！

　　别的戏院里，对于女引导员，也有用外国人的，总之不多吧了，用时也都在楼上。

　　一月廿四块钱，除了车钿、点心钿等，已没有钱可余多，倘然买些糖吃的话，这廿四块还不够。但是居家中也是一样要用钱，现在总算有个职业了，虽然吃力，比较消遣有意思得多吧？

　　有个朋友说，你既然在影戏院做，每天看看戏，一定很开心，但是事实上呢，因为除了第一天开演的影戏注意以外，就反觉得讨厌不要看。试想一张片子做五天，一天做三次，一张片子做了十五次，倘使换了你，是否要讨厌了呢？

　　找个职业是很不容易，像我们的地位，虽不怎样优越，只要没有那种假意问小便处，有意寻开心的男性碰到，吃力些，微小些，比了闲居家中终胜过几许，不过也有人以为不屑做的事哩！

<div style="text-align:right">原载《皇后》，1935 年第 21 期，第 2－5 页</div>

从电影圈里踢出来
——一个电影从业员自述

知 名

生不逢辰，好容易从九牛二虎之力的亲戚朋友东求西托之下，被拖进了电影圈，担任一个连自己都莫名其妙的职务，可是合该倒霉，偏偏为我帮下大忙的大脚胖，从三鼎之下被折下来，小子也就跟着一起抛出圈外。

前后一算，恰恰混了五个月，终算也踏进了大中华民国顶天立地的大影片公司，而竟然被朋友辈称为电影从业员，虽死，阎王殿上也交得出这样一笔推得出折得紧的混账。有人这样说过，电影圈里和照相馆的黑房一样的暗得昏天黑地。五个月以前，我曾经大骂过这个发此伟论的英雌，说她摧残艺术；以后我又看见这位发论朋友跳到外国去，又仍旧回国来跳圈。在这一点上证明，电影圈里的光明，一定比摄影场里的炭精灯光明上千万倍以上。可是五个月之后的今日，我才觉得这位发论的人，虽仍说过悔言，实则是她心话，而千真万确。闲话不提，且归正传。

今年四月二十三日，是我进这个大公司的第一天，从四周观察之下，觉得其巍巍乎也不可一世，自觉前世在什么和尚寺里修来，会到这种人间天堂，而且有几十个每月月支俸金大洋二元的技术人员，在小子手掌之下，可谓既有权，又有势，虽然老大看见我也常常付之白眼，但我还记得第一夜曾在梦中笑醒过来。

第二天，我在众小子保镖之下，视察该公司全部设施，则从庶务科走进一个又像摄影场又像人间地狱的地方，内中布置给我吓了一跳，陈列各物志之如次：门内三步，置一绣金大佛帏，帏后置红木桌两张，中供佛龛一座，并神位一座，上书"××大仙之神位"。桌上既有香烛檀木，又备鲜花三果。香烟缭绕，桌前有绣花桌帏一条，上书"诚心则灵""女弟子胡×敬献"。墙旁满挂××仙坛灵签，桌旁坐一类似佛婆者，然观之俨然一小庙殿也。我从这许多上证明，决不是置景科搭他来的布景，而是公司分出之编剧委员会。踏进电影界第二

天就揭穿这样一个秘密,多少是电影史上的一个奇迹,我相信《××花》剧本,定为大仙所编的,不然哪会破世界电影放映最高记录?

这是后话,果且不提。话说当公司一度乔迁时,我们的老大,曾花上二十元钱叫班堂名,从大卡车的音乐铿锵声中,装到新公司,不过桌帏已换上簇新的"朱××牵女秋××敬献"了。

以上所语,倘有一字不实,定当天诛地灭。

请问这电影圈光明吗?虽然人终是靠天吃饭。

假使要原原本本的话,我想也许可以出一本《××影片公司黑幕特刊》,因此下面且分条摘量述之以飨读者。

(一) 小子授职四月,向会计老爷借到大洋十元,另加赠加"操你娘的×"一句。然而我们这位小生赵×,四月份借七月份薪金,会计老爷未放半个屁。

(二) 第×次导演会议,导演×发表其所拍新片《不平则鸣》一片,插以裸体镜头百尺,文牍先生写破了几枝秃笔,请求中央电影检查会体恤通过,结果是未蒙批准。其余女演员服毒自杀(仅带摄影场色彩),办公室演三本铁公鸡,金刚用刑小鬼。摄影场野合,以及其他秘密,所谓金枪手,佛中室,总之太多而言之不尽。

以上这许多话,若有虚伪失实,定当雷打火击。

这年头不能多讲话,管他娘的,光明黑暗,俺小子不吃这碗饭了。

<div style="text-align:right">作于跳圈后一星期在苏州</div>

原载《电声》,1935 年第 4 卷第 41 期

电影从业员职业生活的一班

维 时

在不明了影界情形的人,和影迷们心目中所想象的电影从业员生活,总以为是舒服而且适意的,这里从她们和他们的职业生活上,实例举出一些不舒服不适意的工作,尤其着重于演员,因为演员算是人们所最羡慕的职业了。

在通常摄影场上拍片工作中,无论是导演、演员、摄影、剧务、场记,以及打灯光、改布景的工友,一切在场参与工作的人员,他们常常从今天下午工作起,停止睡眠,通宵工作到明天早晨,才能在旁人起床的时候,得到休息。这是极平常的事。

阮玲玉女士生时,在拍《城市之夜》的工作中,时候是在严冬的深夜里,拍一幕暴雨倾盆的雨景,于是自来水龙头的冷水狂喷,特大电风扇的凉风狂吹,她穿着单薄的衣衫,奔走在雨里,而且要做着应做的表演,一个镜头拍过之后,仍旧不能换衣服,等着拍下一个镜头,只是在高热的灯光下烘一烘,接着又工作下去了。而且这样的雨景在电影里,是时常可以看到的。

摄影队出发到远处拍外景的时候,为了采景的满意,有时候要登山涉水,甚至乘车、换船,步行走很多路才到达目的地。尤其是夏天,在暴日强烈的光线下,工作人员流着汗奔走工作,摄影机和演员中间远距离拍摄,双方要放开喉咙高叫,才能传达消息。每次工作之后,所有参与工作的人员,不是被晒得脱皮,就是面目黧黑了。

尚冠武演艺华公司应云卫导演的《时势英雄》时,有一个在路上需要直挺挺跌倒的镜头。高高的身躯,跌在硬硬的地皮上,其难过不难想象知之。如果摔得对劲,还不至于受伤,若是毫无训练地硬摔下去,那么,内脏的震动,或皮肤的擦伤,总是不可免的。

马徐维邦以前在普陀拍戏时,立在海里的岩石上,被巨浪一击,滚掉海里,他自己既不会游水,而因为浪头大,又没有人敢下去救援,终于尽力挣扎才得爬起来,真可说是九死一生了。

明星公司拍侦探片《翡翠马》的时候，因为打枪场面要像真，特别从工部局里请来一位枪手，于是龚稼农和其他演员都要在真枪弹扫射之下，奔走演戏，危险情形，也是可以想见的。

还有以前某公司在苏州拍《孤军一片》外景，枪弹横飞，女演员杨柳青是被流弹击中致死的。

武侠片盛行时代，演武侠的人，多数不精武艺，而在拍打武场面拿着真刀真枪乱打乱耍，曾经有一个演员的手指被削掉了一节。

金焰在青鸟拍联华公司新片《浪淘沙》外景时，也一度被巨浪迎头卷入海底，因为浪的激荡，身上被海石擦伤多处，幸亏他有力气，安然地游上来。同一部戏里，拍他亡命逃避侦探追捕潜入水底的镜头，也是在十二月冷天中下水拍成的。

在我们看戏的时候，剧中人互相扭打拳击也是时常可以看到的，有的是在镜头技巧运用下，可以减轻演员被打的痛楚，而有时为了像真，也确是需要耳光嘴巴十分成色打在脸上，甚至一试再试，一拍再拍，有时竟会使一个演员的脸上红肿了半边。

以前袁丛美在联华公司演吴村导演的《风》，有一幕是他从桥上被人推落河里，虽然在他落河的地方，特地铺了一点草，但当他从相当高度的桥梁上落下来，仍旧是摔伤了，一直疗养许久，直到他导演《铁鸟》时，还没有完全好。

尤其是滑稽演员，用他们吃苦头来逗引观众大笑的地方最多，这种例子在外国笑片里看到的最多，不是一块东西打在头上，就是一盘东西掼在脸上。譬如殷秀岑拍短片《征婚》时，一个巨大的镜框落下来打在头上，恰是镜框角和头接触，虽然晕痛难过，也只好硬着头皮说一声"不要紧"！

再如联华公司拍尚冠武在《天伦》中骑马疾驰，拉转马头的一个近景，简直可以说是拼着性命换来的。因为尚是不大会骑马的，而那个表演却是要精于骑术才做得来的，幸而没有出错。至于陈燕燕在《续故都春梦》中落马，几乎受了重伤。

黎莉莉在《到自然去》里，裸着半身演戏，陈燕燕在《寒江落雁》里落水的镜头，也多半是冷天拍成的。

其他如从楼梯上滚下来或拍战争片在炸药轰炸中奔走等危险工作，是多至不可胜计的，而外国电影演员因拍战争、航空片做惊险表演丧生的也正大有其人呢！

原载《青年界》，1936年第9卷第1期，第184-185页

明星梦破灭论

毅

好莱坞电影公司招考华人演员！这是一家照相馆的广告，说是受好莱坞某电影公司之托，物色华人演员，先由照相馆拍摄几种表情照片，寄到美国去，如果合格的，再来信通知。

这广告虽然登在分栏里，但终被做着明星梦的"未来大明星"们找到了。好莱坞是全世界艺人的贮藏所，现在的许多红明星，如狄娜窦萍、罗勃泰勒，及最近一举成名的"巴黎尤物"黛妮尔达丽安等，从前都是藉藉无名的人物，而一部或两部新片以后，就是世界著名的大明星了。而且好莱坞制片家和经理人也常常到各地去发掘新人才，可是华人演员在好莱坞的实在少得可怜，除了说是她"已认识了祖国"而还在摄制辱华片的黄柳霜小姐外，或者就是专演小陈查礼的陆锡琪先生了。于是这登在分栏里的小广告引起许多人的注意，我的朋友也曾抱着满腔的热忱去登门求教过，结果怎样，他没有告诉我，大概偿还照相馆底片费的十大元是日丢定的了。

好莱坞各电影公司在上海都有经理处，如果某一家电影公司招考华人演员，决没有绕过了经理处而请托一家什么照相馆的，这无疑的是一个新的骗局。

代电影公司招考演员而骗取报名费，已是数见不鲜了，不过那些未来的大明星们还是不肯放弃这一登龙门的快捷方式的，有的明知是骗局，也抱了万一的希望去尝试一次，大明星们是决不在一元报名费上计较的，而那家照相馆就更进了十步。

其实一个演员的成功都并不是侥幸得来的，我们只看到了一个个陌生名字都发了宝座，但还有不知几千万倍的人们落选了。好莱坞的临时演员介绍所中每天等着成千百的人们，他们甚至没有吃，没有穿，希望着拍一天戏来购买当天的面包的。而在银幕上出现的时候，有谁注意到这些无名英雄的悲哀呢？

所以,做着明星梦的先生小姐们,先理智地批判一下,自己和那些大明星们的区别。你有健全的体格吗?你有丰富的头脑吗?你有特殊的技能吗?如果自己的回答都有些含糊的话,那还是在电影院中做一个观众来更适合。

同时,水银灯下的生活也并不和你们想象得那样有兴趣,让我再替你们寻出一个有力的证明。你们总看过《罗密欧与朱丽叶》吧,那位饰罗密欧的李思廉霍华却这样告诉我们:"电影明星所过的生活,与噩梦无异,实在使人感觉到烦恼。幸而我所主演的片子大部分是在两个月以内拍完的,拍完后就休息,否则我怕早已忍受不住而变为疯子了,所以我想,除了浪漫少女与没灵魂的呆子以外,决无人会对水银灯的生活,感觉到什么兴趣!"

原载《申报》,1938年11月4日第12版第23233期

临时演员的生活解剖

勒

"面包来了！"几个人嚷了起来。接着屋子里起了骚动，提着装满了面包的箩子的还没有进到屋子里来，他的四面已经挤满人了。"不要挤，自然会分给你们的。"提箩子的暴躁地大声叫着。但是没有用，正面依然挤着，而且越挤越密了。几个伏在屋子里边的方桌子上赌纸牌的停住了，起劲地挤到人丛中去。只剩下几个女的，站在屋子的旁边没有挤上去。她们着急地把眼光盯到装满了面包的箩子上，怕失掉了它似的。

两个领班的站在长板凳上，一个叫着名字，一个拿着面包分派。几十对眼睛都盯住那个叫名字的嘴巴，渴求着快点把他的名字叫出来，好让他早些儿拿得面包。

嚷声渐渐儿静下来了，那拥挤的围也解散了，几个赌纸牌的重新伏到方桌子上去。一边狠命地咬面包，一边起劲地摸纸牌。一些满足地抱住了面包跑了出去，一些却还留着在领班的旁边，望着箩子里分剩的面包，似乎想意外地得多一个。几个女的缠在一堆，怕别人看见她们咬面包时张大了嘴巴的形状似的，把头埋下去。

每个人都得着了两个热烘烘面包，他们就像是两三天没有吃过一点东西似的，几乎忘了面包的味儿和嘴里的干汤，只顾大口大口地咬，只感到一阵一阵炎热地咽进肚皮里去。

这就是临时演员的饭餐了。

有时候不派面包，只分给他们每人六角，就算是一餐饭的代价。

拍夜戏的就得通宵，通宵的照例到第二天早上六点钟发给一次点心。这点心是很稀微的，不是两副大饼油条，便是两只小馒头。

不论开拍时或开拍前，临时演员都不许偷空睡觉或打瞌睡。如果那一个打瞌睡给领班的看见了，就少不了要被他骂一遭："呸！你不是来拍戏的吗？怎么这样要睡？"其实，临时演员时间的安排是很可怜的，他们拍一次戏就得

把他们的整天光阴花掉。比喻说,下午一时开拍的,公司里的通告便写着上午九时开拍,而社里的通告时间更早了,上午六时半集合,有时接着日戏拍夜戏,那么,叫他们怎有时间去休息呢?

说到临时演员的薪给,也极微少,每拍一次,五角七角不等,但再给社里打了个折扣,余下来的只有三角或五角了。有时等了半天工夫,却遇着天雨或某明星不到等等情形而中途更改拍戏日期,他们便得抱怨起来了,因为那样是要取消薪给的啊。那么,他们岂不是白等了吗?他们岂不是把光阴浪费了吗?

这样看来,做一个临时演员是怪叫苦的呀!但,家境的贫困,叫他们不得不忍着痛硬干下去!

末了,我要替临时演员们吁请:望影片公司方面设法改良临时演员的待遇,更望社方面极力减轻苛捐式的社员薪给折扣。

原载《电影新闻》,1941年第132期

影人的阶级剖视

魏 桦

电影圈内的人物,凡是能够在水银灯下、开麦拉前听从导演的指挥,而且在影院的银幕上能够露露脸儿的影人们,他们并不一定在同一阶级里的演员,他们之间有的也许简直有天霄土壤的区别呢!

如果说,这种阶级是由所谓命运所指定的话,那末在某一阶级里的某一种影人,便将始终是某一阶级里的某一种影人。似乎阶级与阶级之间,是很少有变化的,但断定说没有的话,却又偏偏会有令人出乎意外的突变的。

这种阶级的形成,在世界电影之都的好莱坞,固然如此。而在目前的上海影坛,自也未能例外,也许还在变本加厉中呢。

所谓影人也者,大体上可以分为五个阶级,即:电影明星、候补明星、基本演员、候补演员、临时演员。

影人的阶级,这里,笔者来略述其大概吧!

电 影 明 星

演员而能成为大明星,红角儿,当然是身价十倍,非同小可的。

不过"这里",也可以说"现时代"的所谓大明星也者,当然演技是须要精湛的,表情是须要动人的,口齿是须要伶俐的,动作是须要活泼的。但这一切的一切,还是次一等的条件,而惟一的必要条件,尤其是女明星(恕笔者侮蔑性地说),还是那漂亮的脸蛋儿,那婀娜的姿态,那肯大胆牺牲的精神。如果那三者兼备,而且还稍具戏天才,并不有"怯场"短处的话,则大明星是准可以做成的。

一旦而成了大明星以后,自然进益丰,锋头健,着实可谓名利双收的。总之,能够成为大明星,该总是天之骄子的时代宠儿呢!

所以在诸影人阶级之中,可以独步为诸级之冠了!

候补明星

诚然,大明星是幸运的。但比大明星更幸运的,便可算是这里的所谓候补明星了!也许你会感到陌生,对于这个"候补明星"的名词。那末笔者把它换一个名词来讲吧!那就是目前影刊上所时常利用的"新人"两字。

新人之在影片公司中,是完全以候补明星资格存在的。她们只要一旦被导演所重视,而且除了美貌的脸儿外,确是稍具天才,能讨人欢喜的话,那末在某一部巨片里出现之后,"新明星"的头衔,便会很轻易地冠诸她的头上了。所以,称之曰"候补明星",也未为过吧!

从中外新人的升降在线看来,由新人一跃而为尖明星的宠儿委实不少。因为新人自己既被视为尝试人物,所以他们也最肯努力,最能发挥他们的天才的。

但上海的影坛,所谓新人也者,几乎都属女性,真复何可言呢?

至于待遇方面,候补明星的诸新人,当然比大明星要少得多,但已在一般演员以上了。

基本演员

基本演员!

不要太轻视了基本演员!唯有他们和她们才正是一个影片公司的生命线呢!在没有大明星的时候,便可以由基本演员来摄制影片,而且所有影片的成绩都不一定有逊于大明星所主演的。反之,仅有了大明星,而没有基本演员来搭配,倒也相当吃力而难以讨好的,所谓"牡丹虽好,尚须绿叶衬托",即斯之谓也。

因为基本演员们是都经过相当技术上的训练的。所以他们和她们的经验比诸大明星实有过之而无不及的,一般新人自然更不能望其项背了。

换言之,所谓基本演员,利用术语来讲,便是所谓"硬里子"。在影片中充任明星以下的要角,或其他配角,然而却正如药料里的甘草,似乎每片都少不了他们或她们的。

照例,大明星该由乎基本演员的加倍努力而成功,那才是正道,可是目前的大明星却半路出家的占多数,而且还绝对多数。毋怪乎一般基本演员始终蹙着脸道:"我们该是一辈子的基本演员,像牛马似的被人使唤。"

果真,基本演员因为大明星站在前面,在地位上很难有出头希望,同时待遇的不能优渥更毋用论及的。但基本演员的生活总算是安定了的,他们和她们还属于"比上不足,比下有余"的中庸阶级里呢!

候 补 演 员

也许你更会觉得新奇,明星固有候补的新人存在,难道演员竟然也有候补的吗?这与临时演员又有什么两样呢?

的确,这种问话诚未可厚非的。但,事实上却确有这种阶级存在。

其实坦白一点讲,候补演员与临时演员的工作原是没有什么区分的。所不同的,候补演员也者是按月计薪,有的也签有合同的;而临时演员也者,却纯然是以日计给的。

谈起他们或她们的生活,真不能与基本演员同日而语,自然更不能与新人或明星相提并论了。候补演员当接到一张拍戏通知单时,他或她根本不知道他或她将饰演哪一个角色,即使到了公司里,也还是莫名其所以。非要等到导演唤呼到他或她的名字,告诉他或她做些什么角色,并关照他或她须要做些什么表情,什么动作,或是什么话。这样他或她才明了自己是怎样的一个人物,须要怎样的表情,怎样的动作,更还要讲些什么话。连一些练习的机会都没有。

苛刻一点讲,他或她无疑是十足的傀儡,听凭着导演的摆布!

诚毋怪乎导演先生要高呼:"发挥天才是多么不易呵!"

而自然,候补演员也一直只好做候补演员了!——因为他或她根本便谈不上所谓天才发挥呀!

临 时 演 员

在影人阶级中,最低微、最困苦的,当推临时演员了。所谓临时演员也者,便是某一部影片中须要某一批人物而并不需要演技的人们底时候,才想着去叫他们和她们来充充场面的演员。他们和她们并不很懂,有的也许根本就不懂所谓电影艺术。他们和她们仅如算盘珠似的,在导演指挥下,拨一拨,动一动,过一天,拿一天酬劳。

他们和她们的所以愿意这样做,无非是为了"面包问题"。这样哪能引起观众的注意呢?自然,也只好一辈子充任着临时演员,听凭着当事人唤之即

来,挥之即去了。

如果说,造物是公平的话,那末,为什么,幸运的太幸运?乖僻的太乖僻?

原载《上海影坛》,1944年第1卷第6期

招考十日记

盛琴偲

踏上阶沿,一眼就看见那张写着"报名处"三个大字的纸条,往常幽闭的长窗早已打开了,走进屋子,放下皮包,向四周打量了一眼——我觉得屋子里很整齐,空气很清新,一个人看看也笑了起来。

请你别笑我是个傻子,你必以为这是一间很平常的办公室、写字间,它今天正负着发掘大明星的重务,从今天起,接连半个月,有不少青年的男女要到这间屋子里来报名,应试。在这些男女中间,有的将要受到导演们的识拔,立刻提升为主角,于是一片成名天下知,他(她)们将成为熠熠红星,成为万人瞩目的大艺人。那时候,有人会访问他(她)们,请他(她)们发表一点从影的经历,于是这一间就要大出风头了。这明星的发祥地,影圈里的麦加,怎不使我这个处身此间的无名小卒觉得"与有荣焉"?

谭先生今天也来得特别早,难为他那末远的路走来,但是他也不会觉得疲劳的,想到将要以"宛然大宗师"的姿态演出,他一定也与我一样的兴奋吧?

我把一迭空白的报名单和应试用的话剧台本都预备好,尽等未来的大明星笃临。要想拿一张纸写一个"开报大吉"(开报者,开始报名也),但是没有纸也就算了。

看看快十点钟了,门口还是静悄悄,想做别的事吧,又没有精神,我们两个人只好面对面地看着。

谭先生的座位是向外的,这一天他没有戴眼镜,却又遏不住等待的热望,不时眯起了眼向老远的门口张,使我想起了一句语"痴汉等老婆"。

突然,谭先生很兴奋地对我说:"来了,来了!"我忙着回过头去,顺着他的手指瞧,果然,有一位小姐正骑着自行车向我们这里来。西装长裤,短大衣,骑在自行车上,活泼泼的样子,外型已经合格了,开报大吉,这位小姐怕不是未来的大红星?

为了想"识人于微",可以请她将来多挈带挈带,所以我立刻下位去相迎,

哪知走到近边，一看，认识的，原来是陈炜小姐——因为我鼻子上虽然架着眼镜，亮度早已不准了，所以眼光与不戴眼镜的谭先生一样的要打一个折扣。

我感到一阵子失望，我想陈小姐大概是来接洽什么事的，我们这第一等啊，想必就等了个空了。继而一想，陈小姐就不能来报名吗？她不是条件很合格吗？

我把她迎到屋里，送上一张报名单，她接过去了细细地看了一下！——但是她不肯填，她说她不能。

不能，这分明是客气啊，"非不能也，是不为也"，不过她坚执着不肯，我也没有办法。

幸而，跟着她的芳踪，陆续地来了几位男士，请他们填了报名单，黏上了照片，又听他们每人念了一段辙儿，一天的工作就算完了。

我们很失望，人数这末少，杰出的一个也没有，照这样下去，前途真是未许乐观呢。最后，我们自慰着，这只是第一天啊，或许有的人还没有知道，有的人还要拍照，有的人有事今天不能来……

果然，第二天，来的人就多了。那天谭先生有事，他的位子由沈先生替代，后来人太多了，连陶先生也被拉了进来，两大间写字间里，挤满了人，都是青年的男女，热闹，有趣，我们虽然很忙，但是觉得很高兴。

起初的规定是，来的人都让他报名，然后由我们大略问几句，或是请他们念几句，听听国语、音调之类。其实我们几个主其事的，自己就是外行，除了谭先生之外，我们自己对于戏剧的经验真是少而又少，一本正经地考别人，似乎有点可笑。不过我们也不怕，批评家不一定自己都是好的，不能做戏，可会看戏的呀。所以有几位在话剧圈里很活动的，经验很丰富，还是不能不在我们这些羊毛的面前像是应考一样的读辙儿。

第二天一共来了半百人，第三天等之，第四天，第五天，来的人越来越多。在这里面，我们发现了很多可选的人才，这些人立刻被我许注意，他（她）们都有希望成为大明星！

但可憾的是，好的固然有，不合格的也实在太多了。有一大半人，都是毫无戏剧经验，甚至连国语也不能讲的，就凭着平日爱看电影，就想做一个明星，到银幕上来露一露。站在电影公司的立场上，对于这些影迷们的热诚，应该十二分地感激；但是站在主持报名的立场上，又不能不对他（她）们感到头痛了。有的人说，他不要做大明星，只要做配角；有的人说，他做什么都可以，他的目

的只是要来"玩玩",他觉得拍电影是一件很好玩的事,然而这一次公司所需要的并不是配角,公司是希望能够发掘几个新人,希望有一点舞台经验的,"要就不取,取了就是当主角",我们在报上的广告里这末说,在报名的地方又特地写出了,最后还由我们几个人反复讲给他(她)们听,于是有的就知难而退了,当然,对于这些人,我们是觉得很抱歉的。

但也有的人,知难而并不退,在我们用这几句话去说给他听的时候,先就表示我们对于他的能力已经发生了疑问,不过为了某种理由,不好意思斩钉截铁地回答他;有时候在解释完了之后,特地加上一句"我们的意思是这样,你觉得你有做主角的把握没有?"这意思就是对他说"请了"。然而有时候却会遇到他对你说:"我想我有把握的"或是"我相信我可以试一试",于是除了给他一张报名单,请他填好了,随手放在"不录用"的一迭上以备退回之外,还能有什么办法呢?

有一次我听着一位报名者在和谭先生说话,不得不赶紧躲到外面去笑,我不敢笑他国语说得差,说得差是可原谅的,我笑的是他说得差而不知道自己差。他读完了一段辙儿不肯走,还想读第二段,第三段。他说他读得不对是因为没有演过那个戏,或者竟是因为那一段话写得不好,他拼命地说国语,却是越说越不行,于是我再也忍不住了——明知这是很不应该的事,但是我无法控制自己的情感。

有一位小姐三天之内来了三次。第一次是她自己来报名,一开口就对我说国语,不过我一听就知道她不行。她对我说,她从小喜欢看电影,她也到丁香花园去看过拍电影,所以希望自己也能拍电影。我知道她又是一个十足的影迷。我怕她说不明白,给了她一张报名单。她识的字不多,只勉强填了名字和性别,问我行不行,我对她说"行了",因为事实上,她没有填好,命运已经决定了。

第二天,她又来了,向我讨报名单。她说昨天那一张填得不好,要想重填一张。当然,我不会答应的,我告诉她,填得很好,不用重填,因为取不取与报名单没有多大关系。

第三天她又来了,这一次带来了一个朋友,她对我说她的朋友国语非常好,可以做电影明星。

我听她的朋友讲话,比她好不了多少,况且外型也不大合格,我把那一番话对她说了一遍,她是有自知之明的,自动放弃了填单子的手续。"那末我也

不行了?"先前的那个打着国语说。

我不忍再瞒她,我告诉她这一次大概不行,这次是请主角,不是训练员,等以后请训练员的时候再说。其实她连训练员的资格都够不上,不过我不便说。她三次都说的是不成话的国语,不过我没有笑,我觉得她很可怜,最后不免使她失望,我很抱歉,但是我想迟早是不取的,何必把她吊得太长久?她是一个老实人。

有一位女士陪别人来报名,说是女士,因为看上去已不像是小姐了,她说:"像我这样太老了吧?"谭先生对她笑笑,没有回答,她也本不希望回答。

谭先生后来对我说:"我觉得这句话真凄惨。"真的,以前,电影明星(尤其是女)老是讳言自己的年岁,以致引起"常十八"之讥。为什么中国电影女明星的银幕生涯被限制得这末短呢?瑙玛希拉拍《铸情》的时候不是已经快四十岁了吗?

还有一件事,我觉得有一提的价值,综观此次报名诸君,程度有低到小学不到的,有高到出洋镀过银,而最普通的,却是中等程度。所谓中等程度,大概是指初中以上到高中,然而这些中等程度的人,在报名单上所表现的,却往往只够低等,有的写了许多别字,有的字句也不很通顺,我想这或许是因为他们对电影太迷了的缘故。我是一个电影从业员,当然希望影迷能多,不过从大处着想,我还是希望青年们多节省一点迷影的时间用到功课上去,那末明星做不成,也能做些别的事业。其实即使真的做明星,学问上的修养,不也是一个主要的条件吗?

(编者按:谭先生者谭惟翰,沈先生者沈凤威,陶先生者陶秦,华影之编剧大员也。)

原载《上海影坛》,1945年第2卷第6期

电影院售票员的话

愚 鲁

不容说,一般观众对于影院售票员的印象,只是坐在风扇旁,慢慢地点点钞票,慢慢地撕撕入场券,与挤得臭汗一身的观众相较,也许清闲得很。我们施这副慢劲儿其实也是有其不得已的苦衷的:买票的连续不断,第一位拿出大票要你找,第二位用关金付票钱,第三位来买票的是个罗宋人,袋里摸出美金要你给他折算,我们不是爱因斯坦,计数时也得呆一下,怕的是一旦弄错少找了,顾客会径向经理室去告发,便说你存心揩油,记过一次;多找了,薪水有限,吃不起赔账;再说不对钞票多看一眼,就有混进伪造钞票的危险。

让我再诉一下苦经,虽说影院以工作下半天为原则,可别小觑了这下半天,上自午餐后起直至晚上十时余,这样也就超过八小时制了。遇到例假日,还得来个早场,成天厮守住狭窄气闷的售票间内,等候观众来买当场的、隔场的戏票,直至预售隔日票子,除去吃饭上厕这两个例行"私"事外,就死钉住在售票间的硬板凳上,这一套坐功实在不容易练。不说笑话,我初当售票员的几天,臀部多给坐破了皮。

你说售票员可以揩油,我不绝对否认。售票员也是个凡人,对于那般掷了钞票,拿起戏票就走的顾客,是不会学正人君子的样追上去归还多付的钱的,通常就将多付的钱另置一边,让观众发觉短少,自己回来领去;若等到打烊散场还不来,那是我们的幸运了,也就不客气收下;至于蓄意少找,除去极少数穷极无聊而又大胆者外,其余多不敢拿饭碗来拼的。

我们最感痛苦的一件事,是一年三百六十五天没有一个假日,难得这次"七七",我们也破天荒放一天假。他人最逍遥自在的一天是我们最忙碌困苦的日子,因为在这一天,变本加厉,为了给老板赚钱,为了给政府增加税收,一日间我们要发售四场、五场的戏票。我们真憧憬英国那种彻底的休假制度——例假日一切娱乐场所也都停演,如此,我们二班影院从业员也有个休假的日子。

你问我们薪水吗？依照物价升降，我们第一流影院售票员的薪水大致徘徊在二十万左右，比起那般花了十多年心血、光阴与金钱在求学的过程，结果做个公务员，每月支十万薪津的，我们自然也没有话可以说了，虽说自己时有捉襟见肘之苦。

最近实行了对号入座制，对我们也是一件增加麻烦的事：这位近视眼观众嫌太后，要求换一张座位在前的戏票；那一位目光犀利的青年，又嫌座位太前看得不舒服，坚持要掉到后面去。结果，换票不绝，纠纷时起，售票速率大为减低。

原载《申报》，1946年7月15日第10版第24573期

大都市下畸形职业戏院"飞票党"探询记

仲　春

十里洋场,上海被称为世界六大都市之一,大都市就反映出了黑暗面,由黑暗面产生了畸形性的特殊状态,"飞票党"就是目前特殊职业之一种。记者不常看电影,但逢星期休假,为了调剂身心,经常旋于各院之间,可是难得买到"白票",戏是每次没有漏空,这就是钱的力量。白票没有,"黑票"可满街飞舞,虽然当局取缔甚力,但难得看戏的人们,多花那么二千三千的何足惜哉!

由于我的经常周旋,乃对这几位特殊职业的特殊人物,有时还会似曾相识般的点头照呼一下。一次,我购好了票(当然黑票),距离开映的时间还有二十分钟,我开始同这位特殊人物搭讪了。自然该带一些江湖气息,否则是会得不到要领的,在他们言来所谓"六门六槛"。

"朋友,这几天生意经怎么样?"我面对了这位二十左右,衣冠还稍整洁的小伙子问。"现在不比从前,愈来愈难做!你想,正月间我刚开始做的时候,每天得赶五个场子(口气倒像吃戏饭的),二点半、五点半、九点三场做美琪,四点半、六点三刻做大华,五场下来,虽然忙得连饭都来勿及吃,不过进账的确勿退板,半个月忙下来,二个月笃定可以'脚跷黄天霸'。"

我只简单地问了一句,他倒滔滔不绝地说了一大堆,听语气,倒是由衷之谈,真的把我看作老朋友了。

"现在也勿差呀!每张票算赚二千元,卖掉二十张,就是四万,几场兜下来,这个数目可亦不少了?"我用金钟罩罩他一下,看他的反应。

"闲话是勿差,不过……,事体哪里这么简单,否则大家都吃这口饭了。这项生意经,究竟不是什么正大光明的职业,霉头触起来,搭进去票子全部泡汤,还要坐牢监,你看前几天报上登着皇后大戏院门口捉了十多个,这种苦处,你们就勿晓得了。"

"那么,你们票子的来源呢?"这倒的的确确是个问题。

"当然,有路,有噱头的,肯花本钱,放了春风收夏雨,否则,给他们认熟了

脸,就要去去去了。"

"你们究竟有没有组织,现在吃这项饭的有多少人?"

"有啥组织,不过也分这帮那帮罢了,要在地盘上打天下,勿是容易事体,打相打的情形常常有得发生。至于现在做的人,大约总有五百人左右吧!"

"五百人?"我听了咋舌,看看时间,已快开映。那位特殊人物,尚剩二张票子,去做他的生意去了。

当局取缔他们,也不是办法,这实在是个很严重的社会问题啊。

原载《快活林》,1947年第58期

中国女明星的轨迹

银衫客

说也奇怪,中国电影史上女明星为首的一批却不是女人,而是由男人扮的,这其中有一个就是《庄子戏妻》中的黎民伟先生。

说奇怪委实不奇怪,中国戏台上的男扮女早就存在了,黎先生不过是电影界类似梅兰芳的人物吧了。黎先生且又是民初的话剧界元老,那时的话剧是叫"文明戏",因为女角难找,和当日的风气关系,普遍是女由男扮的。就是现在还是电影、话剧两栖的欧阳予倩先生,也唱过青衣,而以演《潘金莲》而名噪一时的呢。

本文题目所及,是想追溯一下自有电影以来,有过一些什么的女演员人材,罗列出来,提供一份粗略的备忘录。但遗漏是不可免的,笔者只以一个近三十年历史的普通观众资格立言,国产片虽然看了不少,但因未有参加实际工作,观感只是单方面的,错误和不尽之处,由个人负责,并望高明的读者有所补正。

从头细溯去

先叙述一点历史背景:新玩艺的影戏之闯进老大中国来,约在光绪三十年前后,第一个放映地点是上海四马路青莲阁底下,那些都是外国片。到民二才有美国人依什尔来华与张石川、郑正秋等组新民公司,拍《黑籍冤魂》《庄子劈棺》等短片。民六商务印书馆也附有拍片部,民九出有《莲花落》《大义灭亲》,民十有《阎瑞生》及《海誓》,后又有《古井重波记》《弃儿》,民十一才有明星公司的出现。

我记得《黑籍冤魂》等初期片有些是看到的,一位父执辈在澳门开一间海镜,那戏院我是常到的,期间是在欧战正酣之秋,因为年龄太稚关系,留在意识上的印象已是很模糊了。后来还看到一些英美烟公司的中国风景片。说正式接触到中国片的,恐怕要算张慧冲主演的《莲花落》吧,地点却换了,是香港的

香港戏院(那时好像叫东园),年代仿佛是民十二年,我该在小学卒业了,但读的是第七班。因为住近戏院,看戏花钱不多,早已是一个狂热的小影迷了。先从西片入手,转来鉴赏国片,眼光自然会高些。也许是以新兴事业期待它吧,也许是幼稚的爱国心在作祟(爱国教育当日是极强烈的),也许是单纯的爱好新奇,也许还加上国产片所显现的人和事较为亲切,因此好些国片在别些同学认为不足道的,也独自地去欣赏一番了。

以我这样的儿童心理,也许一般儿童都是,男主演是比女主演较有印象的,《莲花落》的女主演人我就模糊得很。这时候的中国片,因为"新",已稍稍成为一种风气了。

①

中国女明星的前辈,恐怕要推FF女士的殷明珠了。民十她演过《海誓》,十四年又演过《重返故乡》,她的开末拉脸颇不错,因为她是海上名重一时的交际花,自然是以"摩登伽儿"的泼剌姿态出现银幕了,虽然《海誓》在情节的编导上没有什么了不起,但这人的因素是起了作用的,加上报章什志的有意渲染,她的名气自然也就更大起来了。她给人的印象当然还好,这是说外型而不是说到她的演技,因为普通人还未注意到这一些。

以交际花来拍电影,恐怕是五四反封建运动刚开始后不久所应有的局面吧,普通大家闺秀是不会这样大胆地尝试的。殷明珠既不是职业演员,便算是票友式的爱美者了。

第二个该要数到王汉伦,民十二年她演《孤儿救祖记》。因为这部片子,是第一个奠定中国初期影坛的,自然也把这位女主角的声名地位抬高起来了。

王汉伦据说是一位小寡妇,面貌很端庄,演悲剧尤所擅长,后来《玉梨魂》、《弃妇》(十三年制)、《春闺梦里人》(十四年制)、《好寡妇》(十五年制)

① 《莲花落》影片广告,《申报》1923年12月14日。

都是走这一条戏路,尽管有人主张中国电影应多拍喜剧,但事实证明悲剧却有更多的观众,既往如此,现在还是如此,王汉伦便成为当日这方面的宠儿了。

张织云与杨耐梅是可以相提并论的,都一样出现于民十三年,张演《人心》,杨演《诱婚》,两个人虽然戏路不同,但一样拥有观众。张擅演深锁双眉的怨妇戏,杨则开朗而风流轻佻的,这也许是与私下的真实生活有着关联吧。张后来又演《战功》《空谷兰》《梅花落》等,几乎成为压倒一切的首席女星了,在当日看来,从各方面说,她都算是最成功的。

在民国十四年出现的女星却愈来愈多了,如丁子明(《不堪回首》《花好月圆》)、吴素馨(《立地成佛》《忠孝节义》)、宣景琳(《上海一妇人》《最后之良心》)、徐素娥(《情海风波》)、黎明晖(《小厂主》)、韩云珍(《杨花恨》《同居之爱》)。下一年出现的便有周文珠(《马介甫》《儿孙福》)、胡蝶(《秋扇怨》《梁祝痛史》《白蛇传》《珍珠塔》)、徐琴芳(《娼门之子》)、唐雪卿(《浪蝶》)、杨爱立(《苦乐鸳鸯》)、陈玉梅(《唐伯虎》《芸兰姑娘》)等,以上这些都可说是中国女明星中的老前辈了。

这些人多数还生存,年纪都在四十开外了,有些因为年龄关系,或者回家做了贤妻良母,或者是志图别业,归隐者已有许多,甚至沦落到很可悲的地步去。

那时期我最高兴的是丁子明,她是近乎丽琳甘许与珍纳盖纳的,娇小与楚楚动人怜爱,演小女子的悲凉身世是最适合不过的,许多部戏中以与万籁天合演的《难为了妹妹》最有名,后来因此成了正式夫妇,再后来成了怨偶而仳离。晚景的丁子明,据说很凄楚,看来她虽然脱离银幕多年,悲剧还是演不完似的,这里特寄予同情。

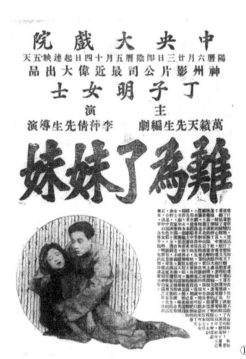

① 《难为了妹妹》影片广告,《申报》1926 年 6 月 19 日。

吴素馨我最不高兴,可是当日却演了许多。宣景琳虽然是娼妓出身,面貌又不漂亮,年纪也较大,但演技却很杰出。黎明晖别具一型,活泼而又稚气,近似曼丽毕克福。韩云珍同样是妓女出身,泼辣风骚,一时无两,近似好莱坞的史璜生与普拉纳格尼。周文珠的戏路与韩亦相近似。胡蝶一直红下来,普通人早有认识了,她的长处就是一脸梨花,两只柔荑。徐琴芳只是规规矩矩,无大长处。徐素娥则更不如了。唐雪卿也是以交际花身份而上银幕的,但予一般人印象不深,也许是《浪蝶》那套片大失败所招致的吧。杨爱立之能别树一帜,大抵是因为很具西洋风味的缘故吧,是她第一人由中国影坛而踏向美国去的,近况如何,早没有人提起了。陈玉梅这位天一的老板娘,本来五官端正,戏也可以演得多少,不幸落在庸俗的编导手里,一直是拘束得不成器了;但她却一度被贿选为电影皇后。

名字还可一提的有倪红雁、傅文豪、吴家瑾、毛剑佩、金玉如等。

在万花缭乱中

民国十五年以后的几年,中国电影更有长足的进展了,所谓女明星,只上一个镜头的也算是。所以多如过江之鲫,委实使人眼花缭乱,这时期想做女明星已成为一种风气,不怕没有女的演员了。

因为名字太多,我想应该一提的还有李旦旦,年青稚气,有好脸蛋,会演戏,可是后来却薄女明星而不为,转做女飞行家的李霞卿去了。顾宝莲是稀少女童角中的一个,借父亲顾无为的关系,演了许多片,如果有人以但二春比之积克科根,但我却不敢以她来比之蓓蓓柏基(Babp Peggy),因为她之毫无天真却叫人太失望呵。

武侠女明星想第一个便是月明公司的邬丽珠了,她的《关东大侠》,由一至十三集,《女镖帅》由一至六集,都疯魔过不少妇孺,尤其是南洋方面的。第二个是夏佩珍,她的《火烧红莲寺》,也由一至十八集那么多呢。同类的还有范雪朋、钱似莺等。

阮玲玉在这期间更是彗星似的出现了,她的光芒掩过一切,那是毫无疑问的。

一个分水岭

我想以"九一八"在东北事变以后作一分水岭吧,因为联华公司的崛起,

带来更多的人材,而那部《故都春梦》更打开了国片复兴的道路。虽然《故都春梦》《野草闲花》《义雁情鸳》都是摄于十九年,即"九一八"的前夕,但认真打开局面还是国难形势的到来而促成的,于是阮玲玉、林楚楚、陈燕燕、汤天绣、王人美、谈瑛、黎灼灼、紫罗兰、黄曼梨、唐醒图、薛玲仙、黎莉莉、刘莉影等,都是同隶联华麾下的名女星,而为观众所认识了,此外还有一位是民廿三在演《归来》的外籍女星妮姬娣娜。

阮玲玉的地位早有定评,胡蝶、陈玉梅、徐来等人的纯盗虚声,是不可夺人的。林楚楚则擅演贤妻良母戏,至今仍有不可动摇的声誉。陈燕燕忒是小鸟,当日颠倒多少男女学生,成为一种青春的象征。王人美是一朵野玫瑰,一只野猫,那一点也没有错儿。谈瑛则以黑眼圈的神秘出名,曾被无聊文人捧为谈瑛年,复员后曾演《衣锦荣归》,已更注意借演技来延长她的戏剧生命了。最不幸的是黎灼灼,当日是火一样炙人的女性,现在到粤语片里,却以痴胖与麻木的姿影摇摇晃晃了。紫罗兰的歌舞未有适当的发展很是可惜。黄曼梨本很会演悲剧,但被粤语片商也弄得一筹莫展。黎莉莉本有"甜姐儿"之称,她与陈燕燕、王人美正好代表三种不同型的少女,如今莉莉才从新大陆归来,心胸与眼界定然增进不少,今后成绩只好拭目俟之了。

从联华热闹了一阵,过后便移到艺华来了,这公司的成立是在民廿一年底,如果说联华的复兴功劳是在国产片身上注有新鲜的血液,内容与形式都翻了一次身,则艺华更呼应时代的要求,而有意在凄风苦雨中作高声的呐喊了。《烈焰》《逃亡》与《中国海的怒潮》便是这一类划时代的硬性作品。

那里的女演员有最年青的袁美云,从平剧转到电影,是背着许多封建的哀痛的,曾经一个时候很有希望,可惜后来留在陷区,吃上鸦片。坐了牢狱以后,虽然还跟外子王引演了两三部片子,但收获却是荒歉得很。

胡萍是从话剧界转过来的,她有湖南女性的蛮劲和现代女智识分子的面影,读点书,写点文章,演戏也行,当时颇有地位,她原是从明星公司不得志而转过来的。抗战一起她便退休了。她是值得人怀念的。

叶娟娟曾在联华及小公司中挣扎许多年,老是当着配角,这等如明星公司的赵静霞一样,不过叶虽处配角的地位,但她倒极吸引人,演娇痴与荡妇角色是最好不过的,后来嫁了人,不久却物故了。

仓隐秋是有"癫大姐"之称的,又号"麒派泼旦",沉浮许久,又不再露面了。陈娟娟这位最初底叫人喜爱的女童星,也在艺华的《飞花村》里出现过,

再后来演《迷途的羔羊》,更受人注意了。她现在是位长成的小姑娘,颇能唱,有多少丹娜窦萍的味道,给大中华演了好些戏,片虽然不大好,但她总有多少足道处,年纪还青得很呢。

明星公司的稍后起人材有梁赛珍、高倩苹、朱秋痕、顾梅君、顾兰君、袁绍梅、严月娴、徐来、王莹、艾霞。

其中徐来是以标准美人号召的,其实一点也不标准,只便宜了黄色报纸去做话题而已。顾兰君声誉还好,"金鱼美人"的称号也来得滑稽,她总算有点演技,抗战前夕与金山合演《貂蝉》,想已是至顶峰状态了,但名气大起来还是在沦陷期演大胆妇人而造成的,胜利后所演的那一部《同病不相怜》却太坏了。严月娴是严工上的女儿,本来是演剧世家,有所熏陶的,可惜私生活不长

① 《飞花村》影片广告,《申报》1934年12月23日。

进,一直就堕下深渊去。王莹最初是演话剧的,文章也写得很好(大抵不是捉刀的罢),上镜头的成绩一直使她不满意(因为她最没有镜头面),便大叫跳出黑暗的电影圈,先跳到日本,今又跳到美国去了;听说还用功,这就寄希望于她归国的贡献罢。

艾霞有点近似胡萍,有"叛逆女性"之称,同样也写点文章(好像有本小说行世),大抵因为时代太苦闷罢,她以自杀手段来过早的结束生命。梁赛珍则带着三个妹妹穿插舞场,已更比影坛得意,故早就向观众告别了。

此外《人间仙子》那部天一公司的歌舞片,出现了三位黎锦晖门下的小姐——白虹、黎明健、胡茄。现在只有白虹还要演戏,黎明健则易名于立群,作了郭沫若的夫人。而那位茄子姑娘呢,早不听到消息了。这类歌舞班出身的姐儿们,还有薛玲仙、龚秋霞、徐粲莺、范里香等,这里只有龚秋霞一直努力下来,且改演老太婆了,这是她的聪明处,成绩尚佳。

从艺华到电通,局面又有不同了。电通公司成立于廿四年,是芸芸电影组合中最进步的一个人材济济,设备亦充足,《桃李劫》一炮就轰响了。

这公司的特色是话剧同人的大本营似的,导演有应云卫、许幸之、袁牧之、孙师毅、司徒慧敏等。女演员有陈波儿、王莹、吴湄、陆露明、王人美、谈瑛、周璇、徐健、王明霄等。

这期间的中国电影是"九一八""一・二八"以后的反拨,而能刺激得起他们跨着健壮的步伐,面向着新路去摸索了。该公司代表作品有《大路》《新女性》《都会的早晨》《神女》《狂流》《春蚕》《逃亡》《自由神》《女性的呐喊》《桃李劫》《十字街头》《马路天使》《风云儿女》《渔光曲》《乡愁》《人之初》《生机》《暴风雨》等。

单从剧名上便可以知道编导者所要表现的,所要控诉的便是什么了。这时期中国政治经济环境是外侮与内患交侵,电影界所遭遇的困难自然很多,如何冲开愚昧贫弱、封建蛮霸、颓废落后、萧条不景的空气,早就极为吃力,然而他们是勇敢开路者,终于能够走上前面成为颇光荣的一页了。

陈波儿便是这时期一位最优秀的演员,胜利后听说与袁牧之到哈尔滨再搅电影。陆露明是演大胆女性一类的角色,但一直落到沦陷时期,路子却愈走愈歪,翻不起身了。周璇在《马路天使》饰演一个乡姑娘,立即被人发现了,成了一时的宠儿,加上能唱,至今还有许多戏演,历练已更加深了。

① 《马路天使》影片广告,《申报》1937年7月18日。

卢沟桥与珍珠港

抗战前夕,风云紧急,山雨欲来,电影界人材仍很鼎盛,颇为出头露角的女演员,有白杨、舒绣文、英茵、白璐、赵慧琛、蓝兰、叶露茜、李丽、蓝苹、许曼丽、夏霞、四川黄氏三姊妹的黄侯、黄美、黄今等。

白杨在战前影坛上以妖冶出名,舒绣文出身话剧舞台,偶尔亦在银幕出现,卢沟桥事变后,她们两人和其他热血的电影演员一样,参加了战地和后方的话剧宣传工作,接着又参加了重庆的电影工作。但是,在战争这大段期间里,两人所得的收获都不在银幕而在舞台。英茵可惜早自杀死了。不然她是挺有希望的一个。白璐不死于战时,却死于战后一次坐升降机的意外,人材的损失,是使人不胜扼腕的。赵慧琛多才多艺,可惜在银幕上只惊鸿一现,不然也大有作为的。蓝兰演电影却不及演话剧的成绩,恐怕是条件所限吧。叶露茜演戏不多,已告退休。北平李丽风头之健,不在演戏,而是在演戏之外的,活跃陷区,广交敌伪,据说干的是间谍作用,这只好由别人去作祖护了。蓝苹早已跑向中共区,做了毛泽东夫人,而黄氏三姝却空留一段笑话。

抗战军兴,民族自卫的圣火高燃,以至太平洋卷起风暴,这一段期间又兴奋,又艰苦,又混乱。女演员吃香人物,艺华是两李——绮年、丽华;新华是两陈——云裳、燕燕;国华是两周——璇、曼华。

李绮年原是澳门一位名妓,在香港拍了好些粤语片,被称为"南方影后",

而后踏进上海的,天下也打得很顺利,所卖的就是"名妓"那一套。李丽华则年纪轻轻,甚有朝气,在沦陷时期更红得发紫,高踞伪星首席,一句话,小市民高兴这一型的女人。胜利后躲过一阵风声,又再蹿红了。《假凤虚凰》不特在国内闹得天翻地覆,而且也声传海外了。这是一位流俗女演员的典型代表,她的运气比谁都要好。周曼华虽曾同享盛名,但鞭炮一响,她却一直羞于见人,真有幸有不幸了。陈云裳的走红,也是从香港跑到上海以后的事了,她是最有西洋风的洋囡囡,《木兰从军》一片颠倒多少影迷,唱得家传户晓,沦陷后一直维持地位不堕,但如今同样不敢出头露面。陈燕燕与周璇却比她们好得多了,战后这两人拍的片至少各有五套,很是应接不暇呢。

战前沉浮在星海里几乎被遗忘的名字有林如心、卢翠兰、郭娃娃、洪莺、梅琳、陆剑芬、汪曼丽、徐素贞、李丽莲、陆丽霞、叶秋心、张美玉、郑一松(郑基铎太太,同为高丽人)、吴素素、邵素霞、闵翠英、黄莺、唐雪倩、王慧娟、汪曼杰、章曼苹、陈绮霞、貂班华、潘柳黛、杨露茜、王默秋、李琳、张翠英、童月娟、龚智华、胡蓉蓉、严凤凰、黄耐霜等好一大批。

上海与重庆

日敌进占上海与香港两个电影基地以后,于是中国电影便划分两面了,一个中心在自由区的重庆,一个就是在沦陷区的上海,这三年多的经过,影片的产量仍以上海为多,重庆方面因为器械缺乏,话剧几乎代替了电影。

陷区中一方面因为人心苦闷,一方面是敌伪的强迫宣传,便弄到局面是中国电影史上最污暗的一页,于是有意无意的毒素片充斥,而有许多艺人也出卖自己的良心了。

红极一时的华影麾下女演员,依次便是李丽华、周曼华、王丹凤、陈燕燕、胡枫、周璇、顾兰君、陈云裳、陈娟娟、李香兰、龚秋霞、袁美云、欧阳莎菲、张帆、李红、张翠红等,名气较小的是王熙春、陈琦、白光、丁芝、言慧珠、童芷龄、张婉、慕容宛儿、周起、路珊、罗兰、严斐、卢碧云、陈畹若、梁蝶、利青云、梁影、沈敏、梅村、郑晓君、司马丹、袁灵云、杨柳、舒丽娟、蒙纳……

王丹凤是一位最年轻的新人,被称"华影四小名旦"之一,有"小云鸟"绰号,神气极足,经由朱石麟提拔而抖了起来的,宜于演拘谨的少女戏,战后仍能有点叫座力。胡枫是舞女出身,人生经验颇多,有"广告美人"之称,战后一套《迎春曲》演来很合身份。

① 《白云故乡》影片广告，《大公报（香港）》1940年10月26日。

李香兰是满洲映画株式会社方面过来的，颇有特异的地方，但查实是日本人，胜利后便跑回日本去了。媚眼横飞底欧阳莎菲的得志，还是在《天字第一号》吧，她最适合演姨太太戏，与上官云珠为异曲同工。张帆、陈琦与龚秋霞、陈娟娟同称为"四姊妹"，这无非是卖钱的噱头。张翠红是在艺华演《观世音》而得到"古典美人"的佳誉，除了空名是不存实际的。王熙春也有"小鸟"之称，原为平剧女伶，登上银幕也颇叫座。白光以大胆胜。汪洋以肉感叫座。丁芝俨然是位作家。言慧珠与童芷龄都是平剧好手，拍片不过偶一为之。张琬、杨柳、舒丽娟俱属反派。蒙纳则更是不讨人欢喜的老太婆了。

重庆方面的制片，全是官营而没有民营，加以战时制片器材缺乏，电影工作已入了半冻结状态。电影演员于是多转到舞台活动，与原有的话剧演员作亲密的结合，打成一片了。当时话剧舞台上有所谓四大名旦，那就是白杨、舒绣文、张瑞芳与秦怡。同时，由于原有电影女演员除了白、舒等外，多数都滞留沪上，以致抗战山城闹着严重的人材荒，所以在产量不多的影片出品中，逐渐出现了章曼苹、秦怡、康健、林静等一些新人。此外，还有一位曾在舞台上建立过辉煌战迹的凤子，在《白云故乡》中也有过相当的成就。至于出国的，还有黎莉莉和王莹。

复员展望

抗战胜利后,电影中心便分布在上海、北平与香港三处,附属的还有东北、星洲与美洲。其中尤以上海与香港产片最多,以量说,恐怕香港得占首位。新旧人材,忠奸分子,都汇同一气了。

战后的白杨,经过了一次民族抗战的洗礼,她的演技以及生活都显然进步得多了。她演戏最多而又最好,《八千里路云和月》与《一江春水向东流》里边的成绩可以说是十分超越的!她成为中国电影女演员中最有希望的一位!她早期生活上的浪漫作风亦已收束起了。复员后的舒绣文,把她从战前到战时在舞台上的光芒,一直带到战后的银幕,她在《一江春水向东流》中所表现的精湛演技,已树起了一面明显的里程碑。张瑞芳在胜利后摄制于东北的那一套《松花江上》便可以全部窥见了,她确没有使人失望。秦怡原于廿七年便在重庆演《好丈夫》,但到复员上海后才显出辉煌,第一套片《忠义之家》,第二套片《遥远的爱》,都给她打下不坏的基础了,她亦是极有希望的一个。

以一九三九年在香港大捧大叫出来的路明,战后所演的《天堂春梦》是够予人好感的。以演过《前程万里》的容小意两姊妹,虽然是"复员"了,但仍无法回复旧观,容小意真实是被掩盖了。

战后电影的新人材,大部分是从话剧转来的,如蒋天流与沙莉(后改钱善珠)和欧阳红樱、黄晨、黄宗英、汪漪、欧阳飞莺、阮斐、吕恩、吕斑、李晶洁、卢碧云、孙景璐、朱琳、田野、于茵、周伟、文燕、李露玲、邵迦、郭蔚霞、何平、王辛、季禾子、黄宛苏(即黄莹)、陈静、海涛、杨静、于玲、柳杰、刘苏等。此外尚有任意之、宇文翠、路珊、夏莲、华梦等等。

这些人中以被称为"甜姐儿"的黄宗英风头最劲,她的戏路特殊,有天真憨态,在《追》一片中,很露锋芒。欧阳飞莺只靠《莺飞人间》一套片成名,她唱歌可说倒比龚秋霞、周璇等一批人好,但表演却失败。

在这里最足一提的是一个年纪实在不大的老旦吴茵,她战时在重庆舞台上有过相当成就,战后凭她在《遥远的爱》与《一江春水向东流》两片中的表演,就够卓绝不凡了!在这些都以话剧训练作基础的新人们,大致上成绩都很不错,她们大多数是从战地演剧队或战时艰苦的职业剧团里出身,她们还保持着那种严肃、认真的工作作风,和现实主义的演技体系,她们给战后影坛带来了清新的气息,虽然在目前除了黄宗英、欧阳飞莺等三几人已被人熟悉了之

外,其余的都还在默默地当着近于无名英雄的角色。但只要是年青的,有朝气的,肯学习的,便都是有前途的!如在《衣锦荣归》中、《长相思》中的黄宛苏都很不错。即如从旧剧舞台转过来的杜鹃珠,也没有吃亏,都已有一个很好的起点。但最可痛惜的,是小部分从话剧团体锻炼出来的,一转入电影圈里就变了质,这不但是个人的危险,也还是新中国电影的悲哀!

新演员须要有新体系,复员后的远景眺望,电影界非要有一回更大的革命,是无法去腐生新的。

一条小尾巴

想来想去,粤语片也有这么久的历史,复员后又突然是这么热闹,它在国片中该占一个什么位置呢?一笔抹煞是不可能的,但它毕竟局限于地方性,素质又较低,可观的成绩实不多,为了应该补述起见,便特别加上一条尾巴。

这尾巴里的人材也不少,但翻来覆去她们占的镜头较多的先后有(包括战前战后):梁雪菲、李绮年、林妹妹、郑孟霞、唐雪卿、曹绮文、黄笑馨、黄曼梨、陈云裳、容小意、容玉意、毕绮梅、梁上燕、白梨、朱剑琴、白燕、林丽萍、胡蝶影、许曼丽、胡美伦、郑宝燕、王莺、梅绮、梁无色、梁无相、叶萍、大口何、陶三姑、毕婉华、曹敏儿、罗大钳、罗小钳、孙妮亚、华彩凤、张雪英、张凤湘、邓慧珍、周坤玲等。在粤语片的新人中较被人注意的,有孔雀、陈翠屏、陈若何、许明、刘洁花、柳飞烟、李丹露、简文舒、马缨等。从歌舞界或歌坛走上银幕的,有紫罗兰、罗慕兰、郭秀珍、胡美伦、紫葡萄、小燕飞、月儿、小明星、金衣、罗玮珍、伍丽嫦、紫罗莲、辛赐卿、梁瑛。而不少舞女也从舞厅踏入了影场,如邓美美、陈白露(欧阳剑青)、陈丽、杜薇薇等辈。

粤语电影与粤剧有它的血缘关系,因为有粤语片差不多就有粤曲,因此在广东的伶与星很多成了合体的,先后如谭兰卿、关影怜、胡蝶影、徐人心、苏州丽、红线女、韦剑芳、白雪仙、梁瑞冰、梁碧玉、小非非、余丽珍、陆小仙、谭玉兰、马笑英、卫明珠等,都曾经或常常在片上露脸。

黎灼灼与路明是两个特殊的人物,因为她俩常常来回在国粤两语的影片之间,而前者更似安于粤语片的工作。

有以小姐身份而昂然踏上银幕的那便是李兰与吴丹凤。(这里应补充一点,在国语片的阵地里,对小姐的兴趣不减于粤语片,所以另一位小姐谢家骅也曾一度涉猎影坛。)

粤语片女演员中,一直走红的是白燕,这是入俗眼的缘故,论演技却是极为平庸的。

粤语的话剧工作者一直都作着辉煌的战斗,所以从话剧转到粤语片上的女演员,就成为了战后粤语片的新血液,较有成绩的如崔南波、红冰、莫凤、邓竹筠、苏明等。假如认为方言电影犹有发展必要的话,那末这些新的分子当有她们重大的责任。

在南国影坛上,当然还有一大批女明星的名字,我们这里是无法罗列了。我们很希望列位读者,赐予指教,更希望南国影坛上的风云人物,时赐佳音。本社即将在港出版周刊,增加图片,正需要各方面的合作。——编者按

再一条尾巴

本文开端说过,最初的中国女明星是由男人扮代的,但时间已过了三十多年了,一切都有了点进步,事情竟然可以倒转来,如今女明星也可以扮代男角了。这里我可以举二十年前,复日公司任彭年导演的一部《红楼梦》,贾宝玉就是由陆剑芬扮的。无独有偶,沦陷时期华影拍制的《红楼梦》,贾宝玉又是由女角袁美云扮的。在胜利后那一套大中华公司的粤语片《西厢记》,张君瑞竟是月儿反串,想也有许多人见到的了。这就叫时代的进步!

原载《电影论坛》,1948年第2卷第3/4期

① 《红楼梦》影片广告,《力报》1944年6月7日。

影院素描

影 戏 园

钝 根

污泥沟之西有影戏园焉,破屋数椽,孤立旷野,灯火点点,远望如磷。每当黄昏之际,痴男怨女,相将竞入,列坐破木椅上,饰其词曰"看影戏"。

畴昔之夜,余只身往,穷其异至,则败厅,一事男女填塞已满,但闻厅内怒潮汹涌,余甚讶之,手掀旧布帘,即有一人自黑暗中引余入。摸索良久,始得一座。秽气熏蒸,香烟刺鼻,初入时脑昏昏几晕,渐亦安之。

余以为影戏必静观,而此中乃万声齐作,有机器声,有军乐声,有涕吐声,有谈话声,有喝采声,有小儿哭声,有托盘小贩买杂物声,有妇女买糖食水果声,有嚼甘蔗声,有香烟误触人衣彼此争骂声,有妇女手中小孩被陌生人调弄声,有少年游语妇女佯骂声,一切诸声,不能尽述。余至此始知适所闻之怒潮汹涌声,其组成甚复杂也。

影戏毕,灯始明,则见有西装少年数十人,草帽金镜,口衔卷烟,往来人丛中如穿梭,左顾右盼,此倾彼轧,谑浪笑傲,无所不至。

台上女伶出场演《拾玉镯》,妖腔荡语,哀丝豪竹,少年等亟喝采,如发狂,或呼呼如鬼哭,或呕呕如牛鸣,或呼曰"好妹妹",或呼曰"我要来了"。然其目光不在戏而在座中之妇女,妇女亦有时而观剧时而观少年者,斯时台上台下丑态百出。余大笑而起,趋至门外,一阵凉风,透脑而醒,回忆所遭,不啻游地狱。

原载《申报》,1912年4月29日第11版第14075期

影戏琐谈

茸 余

沪上各影戏院所映影片，因看客心理之不同，其所采材料亦各各异途。若爱普庐、维都利、夏令配克诸院，多为西人光顾，故所演大都为短部之爱情片，而间映滑稽、政治等剧者。"上海"大戏院则迎合吾国上等社会心理，取材尚与西影戏院相类，惟有时搀演长部侦探片，则亦未能免俗外此，如共和、爱伦、沪江、虹口、法国诸戏院，专演长部侦探片，以迎合普通华人心理；而开设未久之"恩派亚"则探中西合璧心理，先二时演长部侦探片，下二时映短部爱情片。观中西心理之不同，可以觇中西人之程度。

长部侦探片除机关巧妙、武术惊人外，其情节之荒谬，一如吾国说部中之《封神》《西游》，且事迹总不出掳人劫财等事，对于社会之利害，识者早有定评。外人摄映此等影片，系迎合华人心理，为牟利计，是益是损本所不顾，愿吾人自方觉悟，屏斥此等无益戏片不观，而进求高尚娱乐之影片也。刻下长部侦探片中，盗党羽翼多用华人代表，是实诬蔑吾人殊甚，而看客对此绝鲜羞恨之色，反多拍手欢迎者，殊不可解。

余尝涉足中西各影戏院，旁察看客之态度，亦大有一记之价值。华人方面见男女之接吻，滑稽片中之倾跌，必怪声叫好；而西人方面见国旗与伟人之影片，以及义侠之举动，方始鼓掌，此又中西不同之点也。于小可以见大，吾于此消遣娱乐之场，在在觉有吾人之弱性显现也。

原载《申报》，1923 年 1 月 16 日第 19 版第 17925 期

海上影戏院内的形形色色

怀　麟

不常看影戏的人,对于影片开篇的文字和演员的名单,都不很注意,所以明星不明星,与他丝毫没有相干。看惯远的人坐到近处,觉得头昏脑涨;看惯近的人坐到远处,也觉得目酸神疲,这两种人碰头起来,必有一番大争论。好好地拣了个座位,舒舒服服地坐下,忽然来了一位彪形大汉,恰巧坐在前面的椅上,好似一座屏风地挡着,这时后面座客的心理,大可研究一下。看得入味的当儿,忽听得耳边"唰"的一声,接着又是一唾,急忙转头看去,原来是一位先生在那里随地吐痰。

西洋影片里的字句,有时意味很浓,识洋文的固然觉得十分高兴,不识洋文的真叫茫然不知所云,听见人家看了大笑,他也不由而然地张开着嘴,附和几声(中央大戏院有了译文,一般普通看客却是铭感五内,但是失去原来字幕的美观,对于那研究性的影迷,未免要失望了)。中国影片里说明字幕映出的时候,戏院内朗朗诵读之声,着实可畏,如果全体看客同声一读,戏院不成了个私塾吗?还有看西洋片的时髦少年,影戏一面映着,他一面陈述给朋友听,信口开河,旁若无人,"公德"两字,他有生以来,恐怕还不曾领教过。

哀情影片开映的时候,有情感的人,总当它是真的,自然而然会流下同情之泪;但是铁石心肠的人,总觉得它是假的,所以无从悲起。滑稽片里的老套,只能引起普通看客的笑声,老看戏的人,并非金口难开,实在是多见少怪。

正剧做到一半,忽然宣告休息,最使得看客没趣,而且觉得这几寸的光阴,比较平时加倍的长久,其实也不过心理作用罢了(有的戏院将滑稽片放在休息之后,才是处置得当的惟一方法)。看到影片里精彩的关头,自己不觉得会瞠目出神,任你戏院里有多么好的音乐,耳边似乎不曾听得,无论那一张片子映完后,总该有些儿回味。如果看毕出院,便觉得无味可寻,遇情

节都抛诸脑后,和不曾看过一般,那么这张片子的价值,也就可想而知了。下等影戏院内的怪现象,已经有人说过,所以著者不敢多写,免得拾人牙慧附识。

<div style="text-align: right">原载《影戏世界》,1925 年第 3 期</div>

影戏院的缺点

邃 仙

上海近几年影戏可算盛极一时了，各戏院竞映佳片，所以看客常满，可见爱看影戏的，一天多似一天，看客的热忱亦一天高似一天，而戏院营业发达，可想而知。不过应改良地方还很多，下面几端，是戏院中尤应注意的：

第一，公众卫生。影戏是在暗中开映的，所以一到开映的时候，门窗多紧闭，人多气窒，已是闷得很，而座客中嗜香烟的，吞云吐雾，此停彼吸，简直没有间断的时候，空气不能流通，满院烟气，所以每到出院，就觉得头昏脑涨，很感不快，这可以说一定不是观客所欢迎的。在外国戏院，吸烟是绝对禁止的，若是看客真要过瘾，那么另有吸烟室，日本戏院有这设备的亦很多，很希望各戏院亦能照这样办，非但于看客有益，营业亦未始不能因之发达。

第二，售票过滥。现在看客对于影戏的程度，已逐渐增高，每到佳片出映，真有万人空巷之势。虽票价增高，而看客仍非常拥挤，戏院中见有利可图，于是滥售门票，院中座位，能容几人，置之不问，看客被广告哄动，都以先睹为快，立看亦是情愿，这是影戏院的大缺点。若是影片真有价值，不妨连续开映，像外国影戏院，好的片子开映至数月或半年，如此所得利益必多。座位可以预定，看客不致徒劳往返。

第三，禁止小贩。小影戏院中常有小贩出售糖果、点心一类东西，狼藉满地，非但于看客的视线，有妨碍卫生上亦很不相宜，各大影戏院均没有这种小贩，希望各小影戏院，加以取缔。

原载《影戏春秋》，1925 年第 9 期

谈《风流皇子》并及百星戏院

张亦庵

《风流皇子》是百星戏院开始卖座的破题儿第一出影片罢。我在他们开幕的头两天,没有工夫去看,直至第五夜才得空,便赶去一看他们这出破题儿的第一片,兼且去见识见识这戏院底内容。

地方果然不错。虽然是个长方形的面积,但是布置和装饰都很值得赞美。我对于剧场建筑和布置没有研究过,而且描写这个剧场的文章已经在日报上见过了,没有我再来详细描写之必要。现在但把我个人所见者说说,也许是未经涉足这个剧场的诸君所愿知的。

进去了第一个印象便是舒服。因为剧场内墙壁上、承尘上、覆幕上所有的颜色配置得很雅艳而调和,椅子、灯光也很适合,这是我所得的一个约略的印象。或者是因为这剧场是崭新的缘故,我因此想到一个剧场的布置,关系于观客底美感是颇大的。我记得有一次走进一所影戏场里,只见场内的墙壁已经斑斓剥蚀了;座位也七零八落有破了的,有生满了锈的;台上底银幕之上似乎覆着一张很粗恶的广告布幔,算是覆幕;地上也积牢了污垢,同小饭店里底地板差不多;空气是冷森森的,还夹着霉腐的气味;坐在座位上,刻刻要防备给破坏了的椅子上底铁部分勾坏你底衣服;场役都带着一种消极的凌人盛气;说明书是一张薄薄的有光纸印成。所收的价钱倒也不小,起码要六角!进了这么一个剧场里,任他是怎样好戏,至少已经打了个八折了,何况又衬着些不成音乐的音乐。

如果我们能常常进新的剧场里看戏,固然是好。然而新的总会变旧的。于是我们不能不希望剧场主人每年(最好能每半年)拨一笔钱出来,把全部粉刷修葺一下。因为讲到百星内容之新鲜,所以连带又想到了这些。

百星里有一件最特色的,就是台前的乐队全是中国人。并不是像大出丧那样的乐队,乃是技术颇高尚而成熟的,堪与上等的西人台前乐队比美的管弦乐队。这可也算得是影戏场中空前的事迹,值得纪念的。(黎先生告诉我:他

们在五点半那场完后都往虬江路老李底店里吃晚饭。这个报告或者也可算得一个轶事。)

买票是要照大洋计的,上海各影戏院一向都是小洋计算。百星之以大洋买票也是创举。如果这是一件便利于观客的事情,则不妨自我作古。无如这件创举于买者卖者都多些麻烦手续,何不索性改作小洋,以免观者之感觉不便利而不习惯呢?

关于《风流皇子》这出戏罢,我所见是如此,论到情节,是异常简单的,然而很能以穿插描写见胜。正如一篇白描的散文,却处处都是优美壮快而幽默的修辞。虽则是一生一旦的寻常戏,然而一路都有一个很会插科打诨的小丑。当中更有一段波涛汹涌几百尺的沉船景,是以能引人入胜。两处皇宫的配景也极伟大富丽之致。这都是关于这出戏底表面形式。

近时颇有一班学者说西方底文明是物质文明,东方底文明是精神文明。自某一方面看起来,确是如此。但是也颇有不尽然之处。要知哪一个民族底精神文明与否,我们可以哪一个民族底人生观及他们底生活情形而定。印度底吃素念佛,唯一的目的是求那死后不可知的乐土的佛教,可以代表东方精神文明的一部分。"各人自扫门前雪,莫管他人瓦上霜。""父母之命,媒妁之言。"中国底这些"至理名言",也很可以代表东方精神文明的一部分。于此也可以窥见东方精神文明之一斑。固然在东方(我国)底文化史里,也很可以找得出十分有生气,十分合乎人生的人生观的遗迹。譬如"路见不平,拔刀相助"的事,战国时代底任侠尚义之风,至今尚赫赫照耀史册。但是这都已成陈迹,在今日已不可多得。就使间或有些流风余韵,也只很畸形地存在于很少数的非智识阶级里罢了。这一辈禀受着先民任侠尚义之风者,多是给我辈智识阶级目为江湖统派、椎埋屠狗的下等人。而且他们所禀承着的先民遗风,早已因为没有智识阶级来提倡诱掖,便已变成不完美的畸形了,有时反是以生出种种弊端来。所以这一点点有生气的文明,在现代东方精神文明里不占有什么位置了。又如孟夫子对于两性问题的见解,本来已发射了一些光芒火焰来了,但是后来也不过供给解经家作钻研的资料,究竟没有发扬光大的机会。

以一个皇子身份的,路见不平,竟会亲自划舟相救,而且不惜降尊冒险,去救一个见凌于豪贵的弱女子。像这样任侠仗义的精神,在我国底皇族史里,恐怕不大找得到吧。虽然,《风流皇子》不过是一出戏,或者竟会是完全出于杜撰的戏,未足据以为实。可是这种任侠仗义的武士精神,在西洋底精神文明

里,确是很普遍的。米曲尔皇子未必信有其人,但是在西洋智识阶级里,这种任侠的风气,总比较东方来得普遍一些。如果在我们中国底少年做了类似这样的事,老成的先生们不免要加以"好事"的罪名。虽然这是很微细的一小节,然而东西民族对于人生观念,对于群众生活的见解,已经可见一斑,觉得血份里稍为有些冷热之不同。

我国很重视典型宗法。西洋人亦何尝不重视典型宗法?亦何尝没有他们的典型宗法?不过如果有时典型宗法,不合于人生,还反人生的,或是给少数自私自利的人所凭借着而强制别人遵守的时候,这被强制者便往往不管你是典型宗法,或者是什么东西,一律都得打破。他们底思想制度,息息会革新,息息会变迁,便是根据看这一点精神。原来西洋底皇族配婚,最注重门户血统,所以皇族和平民结婚,便算是皇族底羞耻。皇子而和平民结婚,尤为他们底宗法所不许。但是一个热血沸腾的皇子,为了恋爱神圣的原故,究竟将这束缚挣脱了。我不知这样的精神,算得文明的精神也否。我不知东方民族也会有这样的精神也否。

有人说:"戏者戏也。你怎么如此认真起来,长他人志气,灭自己威风,说了长篇大论。"我说:"我也明知是不过戏而已矣。可是西洋底影片,确有可以代表他们民族精神的地方。他们底志气如来是八尺,经我这篇瞎三话四之后,也不见得会变为一丈。我们自己如果有什么威风,我也不忍去灭它,而且我也不能灭它。不过我国人看西洋片的,多是当作把戏看,少有注意到影片里所表现的民族精神,借资借镜,或者竟会发生错误的观念。所以嚼了不少蛆。其实许多西洋影片里,都有这一类值得注意的地方。《风流皇子》不过其中之一罢了。"

这出片有一点很特异的,也值得一提者:普通写情影片,如果主角不是个滑稽角色,那末戏中如有滑稽角色,也不过是偶一的点缀品。惟有《风流皇子》里,除了三个主要角色之外,有一个无关要紧的人物汤鼐,由始至终,均以幽默的滑稽表演,却又绝无不入情理的胡闹。以非喜剧而有一个同主角一样重要的滑稽角色做线索,便是此剧底特点。

原载《银星》,1926 第 3 期,第 38—40 页

两种观众的心理

烟 桥

要电影事业发达,当然要研究观众的心理。就从心理的表现上,研究出如何的电影方能得到观众的欢迎。不过这观众的心理,因着各个的地位不同、环境不同、程度不同、思想不同,便十分地复杂,若要分析,何止数十百种呢?现在我所举出的,乃是大多数的心理,并且是在某时间所看到的,不得就断定为最近观众心理的真际。

我在上海常听得人说,到夏令配克去,到卡尔登去,到百星去,总而言之,都是倾向于外国电影,甚至对于看中国电影的,加以诽笑,以为太不时髦了。因此凡是映中国电影的电影院,价值很低,看的人还是很少。并且连新出品的一窝蜂兴会,也鼓不起来,只让外国电影大出其风头。譬如《卡门》《人体》两种,真引得举国若狂,差不多没有看过这两种电影的,不能得到老上海的资格。在那时间,所见的是《卡门》《人体》的宣传,所讲的是《卡门》《人体》的批评,但是老实说一句,这两种电影,毫无好处,真是纯盗虚声,观众心理的弱点,也就从此发见了。

《卡门》的情节,既简单肤浅,背景也平淡,就是描写卡门的

①

① 《卡门》影片广告,《小日报》1928 年 5 月 3 日。

浪漫，并不热烈，看了以后，一些不能令人回味。所以一般人说，除掉接吻的方式略表特异，和小动作颇见巧思以外，简直没有什么可取了。但是从这几句话上，推测观众的心理，最需要的是一种极放纵而含有性冲动的电影了，最好能够把世界上男女交际社会上的神秘，介绍过来，一定天天客满，可惜警视者弗许呢。

《人体》本来一点没有猥亵，并且于生理常识上不无裨益，只是上半集全用画图，说明也没有卫生方法的指示，制作粗陋极了；下半集虽是真相，又觉得太不经济，并且零乱无序，看过的人，都以为供给得不充分，尤其失望是把三个男子患杨梅疮的删去了。

①

别的电影，没有像《卡门》《人体》能够吸引人了。在没有看到以前，以为这两种电影，一定介绍许多不能见到的奇迹，并且以为外国电影无所顾忌，不像中国电影的重重束缚，所以不期然而然地轰动了，这种心理，虽不能说是普遍，可也算得占最大多数了。可是这种心理，中国的电影界要不要去迎合呢？倘然中国电影界迎合了这种心理，制成较《卡门》更热烈，较《人体》更详细的电影，有没有阻力呢？这一点又要牵涉到国际的警视权了。但是我个人的意见，以为这种心理，未免有一点病态，是不能迎合的。倘然斟酌其间，倒可以尝试摄制两种电影，一是上海娱乐的指南，一是最新颖完备的卫生设备，比较《卡门》《人体》有价值得多咧。

我为了上海不宜于消夏，还到苏州，恰巧这时候，电影女明星徐琴芳来随着电影清唱京剧，得到甚盛的欢迎。这天所映电影，并无何等出色之处，就此

① 《人体》影片广告，《申报》1928年4月21日。

可以联想到观众是醉翁之意不在酒了。我们且不论这种清唱是何意味,这般大赠品式地把电影搭卖,在艺术上有何影响,可是观众的心理,已经赤裸裸地呈露出来了。他们对于电影女明星,有一种渴望丰采的心,是很常久了,现在有机会给他们过瘾,自然趋之若鹜了。那么中国电影的收获,只有几个锋芒的女明星,其余就不在话下了。因此观众对于电影的真正价值,绝少顾问,最好有女明星来露一回脸,就是电影坏一点也不妨。内地的观众心理,可以把苏州来代表的,将来可以把许多女明星结合一个团体,随着电影到内地去走码头。要是中国太平,这一个大兜圈子下来,一定可以赚不少的钱,因为内地渴望丰采的人正多着呢。

因着上面两个地方的观众心理,得到一种结论,就是不免有些色情狂。这色情狂如何去慰藉而排遣呢? 中国电影界要不要担负这慰藉排遣的责任呢? 不是值得研究的一个问题么。

临了,我还要记些小事,可以做本篇的参考:

一天,在某电影院看《卡门》,只听见两起大鼓掌,一起是在游牧人脱却布裤,卡门偷看的当儿,一起是狂热周遍的接吻。

一天,有一个朋友来问我:"徐琴芳见过没有?"

我说:"见过好几回了。"

他说:"我今天特地花了四毛钱去看她。"

我说:"电影如何?"

他说:"《红蝴蝶》来过三回了,还有什么好看?"

以上所记,恕我不加讨论了,请读者细细地想一想罢。

原载《电影月报》,1928 年第 6 期

戏院观众的几种心理

沈 诰

（一）诵 读 字 幕

影戏院的观众大概都是知书识字之人，而同往观影者又大概都是目不识丁，以耳代目之辈，缘此全恃同伴读字幕给他听，不能不感谢同伴的周到体谅。然而在观众静观影片之时，忽闻嘈杂之声，譬如一蚊之声甚微，迨其群聚，声乃如雷；一人之声不大，迨聚一院观众之半，同时发言，声之巨大，可想而知。美国纽极绥省纽瓦克城之某推事，因某观客高声诵读字幕，判为扰乱治安，罚洋美金二十五元。吾于是不得不推崇日本及南洋华南各影戏院主，代雇舌人，替观众诵读字幕，为设想之异常周密。

（二）断 片 拍 手

影片虽是无机物，偏善作怪，更喜与观众开玩笑，每每于紧要关头，忽而中断，使全神注意剧情者感到不快，使诵读字幕者感到不快。假使影院情话者因银幕忽放光明，尤感不快，宜其片刻之间，掌声辄起，当是时也。映机间中，手忙脚乱，临时用针将片连续，节省接片时间，有时更须防影片着火，正在求于最短时间中完成之，观众不谅，不及半分钟，便已催促频仍，使司机人心慌意乱，反而延搁时间。须知断片之因不一，有时确因司机人不慎，有时乃缘片子太旧，出片公司检查不密，司机人亦正感不快，观众可加体谅，影片是无机，正不必自打手心耳。

（三）将 完 先 离

影戏院的观众大概都是忙人，不容片时虚耗，更多聪明人，举一反三，所以他们第一可以猜到一片的结局将至，第二影片的结局，可以不必看完而后明了，既知其如此，又何必枯坐待其放映完毕。况是忙里偷闲来看影戏，必须人

起亦起,人离亦离,可以表示其漂亮。彼群坐静观,自始迄终者,毅力果属可佩,当是闲人,来求娱乐,时间不成问题者也。至有一辈假作聪明,片未完已先起立,却又不忍遽去,或离座而立于走道,立而候一"完"字,既扰旁坐者之安宁,又妨碍后坐者之视线,漂亮至不彻底,抑大可怜矣。

原载《电影月报》,1928年第5期

在 戏 院 里

霖

除电影院以外,在上海专演舞台剧的戏院,连各游艺场的京剧部在内,大约有十二三家。每一个戏院里的座位,从几百起到一二千不等,因之每天晚上各戏院所吸收的观众,统计起来,也很可观哩。中国旧剧场里面的布置,比了从前,的确进步得多,舞台、背景、座位、装饰等等,改良的地方可就不少。单就茶壶手巾而论,也似乎洁白了许多,不过眼睛里的红颜色、绿颜色,耳朵里的叫喊声、喧闹声,仍旧保持着原有的精神。

戏院是娱乐的场所,看客们决不是因为他们的身体没有地方存放,才跑到戏院里去"暂寄"若干小时。我们上戏院子听戏,至少要求视听的快乐,身心的安适罢。可是在上海这样大的都市里,一般戏院所给我们的感想怎样?从大门进去直到从大门出来,你的眼睛、耳朵、鼻子、喉咙、手足,总之四肢百体,都要受四周紧张的空气所包围。

我们不谈戏院里的定座问题,因为有许多问题一时也说不了,单说一个要求身心娱乐的看客,他在戏院里,脸上所给我们的表示怎样。譬如有一个人去看戏,当他还没有踏进大门的时候,那接客的(案目)一见了,就像认识似的,嘴里哼着,引他进去,不过照例先向客人问,有没有定座,或者说"是不是一客",如果这个客人早已定了座位,上面所说的就是例外了。

进了场子,客人一定拣听得清楚,看得仔细的方向走去,然而结果是"先生,对不起,这里已经定去了",于是看客的脸上就有些不自然的表示。如果戏院里生意太好,那末这位客人的脸上就格外地难看。有时候接客的领了客人在院子里兜到东兜到西,客人的脸上一忽儿沉着,一忽儿紧张,好像一个人在临时法院里,跟了庭丁走着一样,他的脸上和他的心里怎样,也就可想而知了。

终久座位找到了,在案目方面已经是煞费苦心,在客人方面却还委曲得很,尤其是人数多的,总免不了几句应有的争执,倘或争执的焦点涉及票价或

者金钱,那没毗接的几排观众们,就连带地要感觉着不安。除非去定座一个包厢,可以有比较的舒适以外,在什么厅,什么楼里,总有若干的地方使人皱眉。最讨厌的,就是大家本不相识的,在有一个时期里,莫名其妙地要"起立迎送"。譬如一排十六个座位,两端的五六个都已占去了,只余了中间的四五个,如果有人入座,两端坐着的人,就要站起身来,让他进去,来三个人要让三次,还不算烦麻。最使你无可如何的,就是你的贵邻,如果离座小便,那么你在三分钟里,就要恭送恭迎地起立两次。至于你的贵邻,在四五小时的长时期中,是否只有一次的解溲,还是个问题。

因为戏院里排座位的时候,像稻田里插秧一样的节省土地,每排的座位都是挤得无可再挤,不要说肥胖的人,出进要喊"对不住",就是身材较小的,在出进的时候,戴脱帽子、翻落茶壶等类的把戏,也不算希罕。至于前后一排一排的座位,每一只位子和前后的一只,都成一根直线,如看客一个个地端正坐着,那末几十个头也就成了一根垂直线。坐在楼下的看客,往往侧着肩架,从前面两个人头中间窥着看,不过戏台的方向远,人头的所在近,后面的看客从前面客人的双头中望去,就像在两个山峰中间看白云一样的吃力。

戏院里的色彩、声音,无所不用其极,强烈的灯光,鲜红大绿的颜色,照着眼睛,往往不酸自眠。戏台上的声音不用说,是客人们金钱的代价,震耳的鼓锣,出了院子还在耳朵根边荡绕着。不过台下的声音,其来源就难以解释了,最普通的有小孩子的哭叫声,有先生们的咳呛声,有小贩喊买糖山楂声,有敲茶壶盖叫茶房和茶房接客者互相招呼的各种声音。

拿看戏的目光,移到墙壁上,登着许多广告,差不多像一张放大的报纸,尤其是什么壮……避……经……梅……补……咳等类,都市里的病态,明白地表演在墙壁上,而戏台上还演着十五世纪的戏。有一次,一家戏院里演着新《长坂坡》,糜夫人怀里抱的刘阿斗,却是一个洋娃娃,肥白的手足,金黄的头发,还带上一副蔚蓝的眼睛。台下一个小孩子,拍手地喊着洋娃娃不止。在下不知怎的,转了一个念头,好像说"小刘是斯拉夫族"罢。

原载《申报》,1930年3月7日第19版第20452期

关于说明书的讨论

季 明

说明书虽是小小的一张纸片,但是它和观众们的关系是很密切的。它不仅可以使观众在电影未开映前读着消遣,把它保藏起来,在闲着的时候看看,也可以把忘怀的剧情重复记忆起来。如今上海各影戏院的说明书,都不能使我们充分满意,我觉得它们实在有改革的必要。

说明书最重要的,当然是文字。近来的说明书,大概都用"聊斋"式的笔法,这实在是大误。我以为说明书的文字,最要紧的是浅显,以便稍为识几个字的观众就能够了解。做说明书的最好把这本影片先看一遍,切不可按照 synopsis 直译,实在的,我曾经看过几本影片和 synopsis 有许多不同的地方。说明书虽然只要一篇本事就够了,但是最好是加一些材料进去,或是下次开映那本片子的消息,或是主演本片者的小史,考究些,再印几张铜版进去。上海这许多影戏院里的说明书,可惜篇幅太小,总没有像我意想中的完美。

说明书最好印成一本小册子,这不但使观众满意,就是影戏院也可以多收入一笔广告费。上海的影戏院里的说明书大概是小小的一张纸片,很容易使观众门毫不爱惜地把它丢掉。说明书虽然在表面上看来不甚重要,但是我们试看观众们一进戏院,就东张西望地要寻说明书,就可以知道它的潜势力了。你看,上海有许多大影戏院,拿他每月中所耗的广告费来计算一下,只在《申》《新》两报登载,已很可观,而对于这种说明书,却偏偏看轻,所以我很希望影戏院的主人不要忽略了它,把它弄成所使人厌恶的刊物啊。

原载《影戏生活》,1931 年第 1 卷第 31 期

看影戏的经验

季 明

影戏是高尚的娱乐,是平民教育的利器,这是谁都承认的,因为银幕上的一举一动,最能使人深印脑际,并且时间有限,也不至于荒时失业。所以近五年来,上海的影戏院,一天多似一天,看影戏的人,也同时增加。在下对于影戏一道,有特殊的嗜好,举凡中外各片,几乎浏览殆遍,不愧为一个影戏院老板的忠实信徒,所以对于看影戏的常识,有一点小小的贡献。

说明书的保存

说明书是详载影片的事实,和演员的分配,我们在看过电影之后,总把说明书抛弃,实在可惜。因为影戏看得多的人往往不能够将事实完全记牢,那末岂不是等于白看吗?若是把存储的说明书,隔几天拿来细细阅读,就能够完全记得,仿佛看过的影戏,一幕一幕地从眼前映起,这时候的愉快,同看影戏的时候,一般无二,诸位嗜影的同志们,不妨试试看。

经济的看戏法

影戏院有上中下的分别,有的专映中国片,有的专映外国片,有的中外兼映。上等的戏院似乎价目太贵,下等的虽然略许便宜一点,然而地方的龌龊,和儿童的大呼小叫,实在觉得乏味,所以最好到中等影戏院去,价既不贵,地方也很清爽。但是中外影片在上海第一次开映,必定在大影戏院里,借广告的宣传,价目一定很贵,并且有什么运往外埠,不再开映等等广告,催你到大影戏院出大价钱去鉴赏。那末你千定不要先睹为快,尽可从而容之,等到在中等影戏院开映时去看,这时候影片同是影片,而价却至少便宜一半了。

楼上和楼下

买楼下和楼上的价目,大约相差一倍,所以买楼下最合算。不过你同情人

去看,不可抱经济的方法,免得使对方看不起,必须买楼上票子,因为楼上人少,大可娓娓谈情。不,也不要紧,并且楼下票子要客满,楼上是难得客满的。

卖买的小门坎

去看影戏时最好先兑就角票(你只要到大的烟纸店里去兑,大约一元钱贴三五个铜元)或角子,因为有的影戏院一元钱作十角,他们卖票总以大洋计算。假使你给他八角钱找,他总要少找八九个铜元,假使你给他大洋票子,他就没话可说了。

原载《影戏生活》,1931年第1卷第25期

观众的等级

阜 民

第一等观众踱进影戏院，随便地占了一个座位，默然无声地看着，有时竟会打瞌睡，一直睡到电灯亮，打一个呵欠，跟着一般的观众走出戏院。有人要问为什么算他们是第一等呢？因为这般人的艺术非常地高深，他看一般的电影都不过是这样，所以感觉得毫无兴趣，有时就此睡熟了。

第二等的观众走进戏院，拣一个座位坐下，从头看到末了，演员的一举一动，丝毫不放松，一面心中在评论其的好恶，他们拿电影当电影看的。

第三等观众急急地进戏院（他们时常是守开门者），抢一个好座位，要一张说明书，先看一个明白。他们看电影是当人事一般的看，看到凄凉悲惨之处就下泪，滑稽之处就大笑，电影到将儿的时候就准备着往外跑。

第四等观众看电影不顾片子，不顾时间，只顾价目，只顾地位（戏院），他们集合了一群，拥到电影院里，未曾开映的时候，吃东西谈天，开映以后，不绝地讨论猜测。看到接吻，就说："呸！恶形来！"看到拿手枪的人，白脸的一定是侦探，黑脸的一定是强盗，人家哄堂大笑，他们虽不懂，也会跟着笑，看到电灯亮了，人们都站起来了，他们也站起来，扶老牵幼地拥出了大门，笑嘻嘻地讲着回去。

原载《申报》，1933 年 2 月 21 日第 21 版第 21501 期

万国大戏院

余松耐

小学生的大本营

生存在虹口底影戏院,资格最老的要算万国了,新中央、虹口、百老汇、东海……都是后起居上的暴发户,没有像万国那样老资格。

在刚映《火烧红莲寺》那一类神怪电影的时候,万国的的确确也曾轰轰烈烈地出过风头,因为那里的地位生得巧,观众差不多都是小学校里的学生们,对于神怪电影中的飞剑、掌心雷是极端地感到兴趣,而且更配合不新派也不旧派的中年妇人们底胃口,谁都愿意花了极微的代价,到万国去消磨四个钟头——做《火烧红莲寺》的时候,往往都是二集连映的,而且可以连看——戏院虽然不很大,然而客满牌子倒也时常挂着的呢!

可是电影的艺术在同时随着时代的轮子辗进,日新月异地在精益求精,自从神怪淘汰了而产生了爱情片以后,多数的观众——小学生似乎觉得丈二和尚摸不着头脑,不懂剧情的结构,而不新不旧的妇女也感触到没什么好看,于是乎观众便渐渐地不像以前那样拥挤了,营业的收入,也趋于萧条的一途。

当跨进了万国的门首时,立刻便会感到异常的景象的,一片喧嚣的嘈杂的声音从正厅冲了出来,比鸭棚里的鸭子还要嘈杂。假如你是第一次去万国,那么,一定会以为是自己走错了路,不去影戏院而跑到人声鼎沸底小菜场,或者是二马路外滩的金业交易所市场里。

在戏院里,无论影片有没有开映,那些观众自始至终老是高谈阔论,大声呼喊的,尤其是茶役和你瞎缠,非替他泡一杯不可,小贩也在台前穿梭似的来往,没有一些影戏院的秩序,怎不教观众感到不快呢?所以稍为摩登一些的少女们,是绝对不愿意去万国的,这儿大多数的观客,仍旧要首推不守秩序的小孩子哪!

营业不振,租不起代价稍贵的好片子,所映的都是别家影院映了又映糊得

不够开交的旧货,所以在开映时往往中途出毛病,非经剪接不可。大概因为小孩子们缺乏知识,每当影片中断的时候,就大喊大叫起来,那形势几乎比游艺场还不如。但是这是否戏院的管理不好,或者是否可以归罪所租的影片太蹩脚,总而言之,统而言之,总统而言之,还要给观众的肚子去自己明白吧!

走出了万国的大门,回头去望一望不很高的房屋,那淡黄色的墙面上明显地嵌着"万国大戏院"五个大字。可是你走了进去,合上眼估量自己身处什么场合中,无疑地,谁都不相信自己会在大戏院中哪!

万国大戏院给予观众的印象是不良的,尤其是小贩和茶役更加讨厌,希望赶快地为观众打算,尽量地去改革呀!

原载《皇后》,1934 年第 16 期

卡德大戏院

哮 天

① 卡德大戏院外观。

上海最廉的座价

　　卡德大戏院是中央影戏公司管理下的五大戏院之一，它年纪是已在十岁以上了，因此它的一切设备，都十足地现出是苍老了，加以本来建筑的简陋。

　　因为卡德是四等的电影院，当然它的一切设备和秩序，也脱不了四等电影院应有的情形了。院内的喧闹，和各种怪声的叫喊，这在卡德戏院是毫不为奇了，各种小食是多极，五香豆、甘草梅子，它们的价值从几个铜元始，最高也不过两角，所以观客们都"不在乎此"地买了许多，放在嘴里大嚼，以冀口耳福同时享受，倘若是有声电影的话，那简直"口耳眼"的三福齐来了。

　　也许是为迎合观众的心理吧！那些院里的小贩，对于卖食却是高声叫喊，各种奇奇怪怪的声音都可听到。

　　卡德影戏院是坐落卡德路上，交通是四通八达便利极了，但是这时对于卡

德似乎是毫无关系,因为它的观客是很少在远地来的,大多数还是在那里一带的中下阶级。

因为是附属于中央影片公司,所以它的片子都是中央戏院所做的第三四轮的片子,并且大多数是明星公司出品,无疑地中央公司是和明星影片公司有了关系。但是最近因为明星的超等片都改在新光放映,所以中央的选片也杂了,当然和他有连带性的卡德开映影片也受间接的影响。

卡德的座价在最近减至一角,可称是上海最廉的电影院。

<div style="text-align:right">原载《皇后》,1934 年第 20 期</div>

恩派亚大戏院

顾文宗

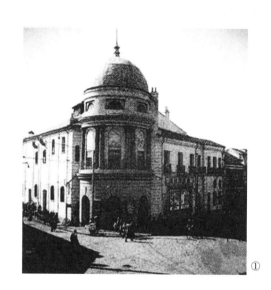

① 恩派亚大戏院外观。

包厢窝逸情侣须知　垃圾堆里炒什锦

说它游戏场化未始过甚,但这是专指"小零食"罢了,计它名目有如糖果、甘草梅子、豆腐干、汽水、生山芋、瓜子花生等,每逢一场戏完,西崽迅速地扫地时,便是一大堆,其中更加有看客带进来的东西了,约略计之,亦已成大观,香烟头、栗子壳、花生衣、五香豆皮、橘皮、香蕉皮、陈皮梅纸、香烟壳、火柴梗、包皮纸、说明书,内中最多的,却是瓜子壳了。

西崽极力扫,第二场看客为占座争先起见,不得不受他一阵灰尘美味。地扫好,托盘的贩卖人,不断地又现在你眼前,看客说明书看过时间还早,闲买闲嚼,因为所费不多,出来既经白相用脱几只铜板小意思。

影片虽是推板,售价也够贱啦,每日时间又是四场,随你的便,在哪一场请过来,还是可以随到随意入座的。

霞飞路的尽头,有这么一家小影戏院,也有很深的年头儿了,生意经平均下来着实还好,但近来似乎很平淡的,片子也轮不着可吸动人心的国片,有时也加登台,并不增价,可是登台也当然不一定客满,正因了只二角小洋,所以四场平均算来,营业尚可。

凡是小影戏院开支省,在我们外界的理想,还是件不用甚何心思和担心的事业,百业不景气中尤其这等小影戏院可以维持有余的,不知事实可对否?

特别的是他们几个包厢,虽然在楼层后首,但每间隔墙并后布以幕,购此票者不多,据说为秘密谈情的佳处,有人评曰"黑暗窝逸"。不过一间中后面二座也来了看客时,在客是"勿识相",在情侣是被"煞风景"了!

<p style="text-align:right">原载《皇后》,1934 年第 18 期</p>

卡尔登戏院

哮 天

在十年前,卡尔登在上海影戏院的地位和"锋头"几乎比现代的南京、大光明更高。在那时候上海的戏院,不到十家,无疑的,卡尔登的设备和影片都超出其他各院,因此卡尔登便在无形中成为影戏院的首席。它是专映美国米高梅公司的出品的,虽然闲也开映国片,但是他们选片很严,所以国片在那里开映得极少。记得明星的第一部出品《孤儿弱女》,便是卡尔登映的,因为它是第一流的戏院,所以是高等华人和旅华外人的消遣所,差不多的,卡尔登的观客大半是汽车阶级。

卡尔登的门面,照一九三四年的眼光看来,它的式样是落伍了,但是在十几年以前,它的建筑也可以说是堂皇了。它们位置在距离南京路不远的帕克路,交通是极便利,因为选片的严格,所以很有许多人从远处跑来,总之卡尔登在十年前,可说是它的全盛时代。

时代的轮子不断地旋转着,卡尔登的一切似乎苍老了,它的设备是落伍了,并且那装潢富丽的大戏院,又像雨后春笋一般的增多,到底享乐的人却并不因戏院的增加而成正比例,因此卡尔登的营业也渐渐地衰落了,尤其是去年,邻近它的皇宫般的大光明开幕以后。

卡尔登的范围不及大光明大,座位也不及大光明的多,因此为了潮流的趋势,它的营业也不及大光明盛。卡尔登的主人为迎合观众意志,竭力地改良它的设备,像装冷气,改良灯光等……并且更迁就到天一的国片首映了。

卡尔登的座价在以前是很贵的,但是近来是减低了,并且在映国片的时候,它的座价是格外地减低咧。

原载《皇后》,1934 年第 18 期

卡尔登大戏院

沈学康

提起卡尔登,在一二年之前,还是很响亮的名字,凡是稍稍看电影的,莫不知它为头儿额儿尖儿的有名影戏院,朋友间也常把去卡尔登看戏为虚荣心的表示。不过时过境迁,现在影戏院一家家开出来,除了真正的小影戏院,自然一家精究一家,像卡尔登给隔壁的大光明一开,更见得它小了,似乎它的墙发灰暗了,并且最易见到的是地位也会不觉得伟大咧。

它的年份很久了,一班外国主顾仍旧有,只是影戏院既如此多,无形中便被挤落了许多,于是

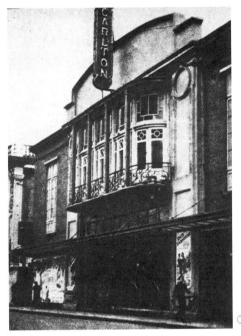

① 卡尔登大戏院外观。

第一个影响,自然是它的座价,减至大洋五角起。此次开映天一公司的《红楼春深》,竟又减至大洋四角起,作者卡尔登也是长久未履其地了,所费不多,闲着无事,从校里踱过去看看,观后更写作《皇后》稿子占素描的一席地吧。

奇怪,它们又如给人开玩笑,前的高房子,后的大光明,都挤下它了,听说本来也须翻造了,不知何故,未曾动工直到现在。

不过它们的大门口虽然见到小了,但还不失掉它的绅士似的风度,加上一个雕花拉门,照样神气不减,一走到内时,我们的眼光里,总好像它是年纪老

了,该服下些咳嗽药剂咧,哈哈。

它们走廊围着的座位,并不十分大,比金城小,较北京深,近台的二只花楼是种旧的特奇保存,银幕舞台都在不大不小之间,短小白色电扇,是它们最早装置的,最近又加装几只长条壁灯立体式的,的确它们院内的也太带灰暗了,虽然影戏院也并不需什么样明亮的。

西崽的训练很守秩序,大方,院中极静,保持以前余风,因为它们外国主顾极多,但这一天则因为国产片,不曾见到。

作者到院很迟,入门离开幕时间已不过二三分钟,又是太久未履其地,匆促之间卡尔登是否一如旧态,既无详细观察,不如将本文缩短一些了。

报章刊着《红楼春深》片,说场场客满,但这次并无此情形,上座一半未到,或者因了作者去看时已在十月十一日下午五时半之故,前几天或不如此。当影片映完前一刻钟时,作者也先走出远门了,以致始终未能将院内观察仔详细,有无异前。总之,卡尔登地位虽较前逊次多多,尚不失它的静寂有序的态度咧!

原载《皇后》,1934 年第 19 期

光陆大戏院

哮 天

受潮流的驱使,落伍了许多

和卡尔登一般,光陆在二三年前还是上海数一数二的头等戏院,它是高等华人和旅华外国绅士的消遣所,同时那些喜欢示阔的欧化的华人们,也以为到光陆去观电影是一件荣耀的事。但是光阴是不可以挽留的,受了潮流的驱使,影戏院像雨后春笋一般的开幕,当然现代的摩登青年们都喜欢新的,何况现代新开设的都比光陆华丽而又合于现代化,于是光陆在现在是落伍了!

虽然上海有很多的有闲阶级,但是近年的世界不景气和影戏院的增多,至少也有些影响。光陆的资格是老了,一切的设备在以前是很摩登而富丽的,但是喜新厌旧是人们心理必有的现象,况且光陆的选片是不很严格,而且价格又高,有了这几个原因,

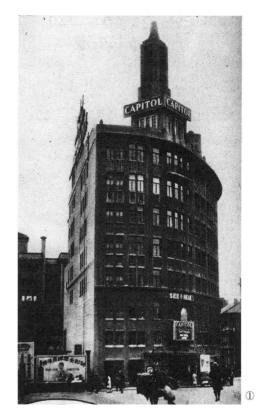

① 光陆大戏院外观。

光陆的营业便见清淡了。

　　光陆的地段是在闹中取静的博物院路,也便是二白渡桥的地带,交通也是很便利的,况且光陆的顾客大都是汽车阶级。

　　它的内部是不及新开的大戏院,当然座位也不及其余的多,它的一切好像是一个家庭的客厅,别有风味,发音的清爽,光线的明清,便是那最摩登的新开的大戏院,也不过如此。所以虽然它是落伍了,但是那训练有素的仆欧,和那入门必须脱帽而藏于衣帽室的规则,也十足地表示出光陆是一所高等的大戏院。

　　因为营业清淡得难以维持,所以光陆曾经停映数月,在最近又开幕了,并且为营业的谋利计,把素来选映第一轮片的计划,而改为开映营业发达的第二轮巨片了。当然,这样它的座价也由一元而降至五角,并且是日夜一律的;它的座位,是很舒适而宽大的皮椅,所以光陆的确是一所能以极低的代价而换得高尚而有益的娱乐的戏院了。

　　作者很久没有驾临光陆了,在最近开映《大富之家》的时候,又去观光了一次。的确,它的一切,是仍不失为第一流的戏院的派头,观众仍以西人为多,国人极少!

<p align="right">原载《皇后》,1934 年第 18 期</p>

华德大戏院

余松耐

华德大戏院也在虹口,和万国同在一条马路上,斜形地对着!不过华德在"一·二八"之前还不曾出世哩!现在居然能够在一条马路上同一地点里和万国竞争,而且一切的设备和布置的新颖艺术,都超过了万国,竟能够把万国的生意夺了过来,无怪它自傲地觉着踌躇满志了。只要你从中虹桥朝北走了不多远的路,我相信先给你眼睛瞧到的戏院决不会是万国的,那里华德有二条大石柱般高大的门灯,分开在左右两旁边,并且在门灯上还衬装着光耀夺目的霓虹灯,确有吸引观众视线的可能。在熙华德路上,万国的门首似乎是暗淡地没有了光彩,相形见绌在低头自愧了。华德的灯光却发挥着强有力的光芒,照耀着四周,威武地显露了洋洋得意的态度,在这一点上,已经可以从光面看出了华德和万国的比例了。

华德门票没什么贵,不过和万国比较起来,却要增加了一半呢!二角小洋钿看一场戏,在万国就有二天可看了!观众们的乐于光顾华德,而鄙视了万国,这完全是在着物质上的贡献优与劣的分析哩!

华德那里是没有楼厅的,置身在正厅里的观众们,因为戏院地位宽大得很,空气得以畅流,都感觉非常有利于呼吸,就是座椅也很宽阔舒适,而且排得开,地位却好适当,脚的伸缩绝对不受拘束,观众入座时也感便利不少。柔软的具有弹性的沙发垫子,屁股是受惠不少了,像辣斐大戏院里的挺硬的座椅,坐了二个钟头屁股便不堪疼痛,这儿可保无此虑了。

壁间的电灯罩和泥刷花纹都充分地表现着艺术,四方的灯罩在别处似乎不大看见的,太平门也开得特别多。女厕所设在台的左侧,大衣高跟鞋的小姐们奶奶们进进出出,颇特别容易使人注目;男厕所在所里,找起来似乎很费气力!

发音倒也不大推板,似乎也说得过去,二角小洋总无论如何是值得的,可惜光线还差一些呢,而且在开映有声对白时奏音乐,把对白的话儿和音乐声混

在一起,观众们到底不曾另带耳朵一只,可以分开来听呀!虽然这是戏院里的老板优视观众,瞧得起人,然而观众们究竟没有把耳听八方的本领学会,请不必费心吧!

<p style="text-align:right">原载《皇后》,1934 年第 20 期</p>

光华大戏院

汪子明

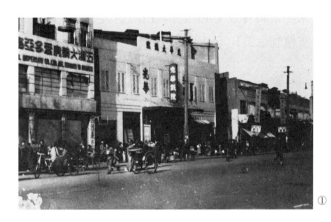

① 光华大戏院外观。

　　光华的一切虽不及中央大,但是与联华有关系的,又如中央与明星影片公司性质一样,所有出品,除了第一轮都关入他们映演,照我们看客眼光,更是对于联华有了相当信任者,联华出品大体在上海,是比较明星优胜。

　　为此光华逢到第几轮映出时,对于哪出一辈小市民的号召力十足可骄傲的,光华的一切不及中央,是该指作设备、建筑方面,至于营业可以不必同作比较哩。

　　他们的地处交通除了公共汽车外,没有更便利的代步,或许在霞飞路下车,穿过几条对直弄堂;或者则不论从马霍路、成都路,莫非爽快些叫黄包车,只是讲经济的不合算,用不着等这第几轮才去看,还不是左近的人,最合逻辑吗。

　　座位不多,设备平常,毫无虚言的,他们是属于小影戏院之列的,自然售价是最普及化的大洋贰角,儿童减半的一类,楼座虽不多,尚算清洁。

上面我已说过，原因他们的片子，大半联华，西片次之，生意也是这样，逢到国片，居然常拉铁门，西片同样逊次。毛头姑娘，以及年轻小伙子不少，也是联华的信徒，口里谈的，终是阮玲玉、陈燕燕，王人美的《渔光曲》，早学上了口，或是男角的高占非，不用说金焰是电影皇帝。

在小影戏院中，他们往往为了打经济算盘，不肯再租新闻短片等附演，做一段样片算了，有时连样片也没有，将就变相缩头斩尾，九点廿余分开演，十一点散了。光华虽不致时常如此，但不附演短片，是去过的大家可以见证是吗？即使租映短片，未必是新片或是必佳，但现在这样岂不多少给爱看短片者失望，你说是我爱贪便宜也罢！

原载《皇后》，1934年第13期

淡写大光明

朱景文

上海是出名繁华场所,吃的看的穿的,消耗之处,随时齐备,一切莫非考究奢华。像影戏院吧,记得也是一年精究一年了,不久以前的新式,在现在又渐渐地见到落伍了,竞争越剧烈,恐怕反形成市面不景气兆端,因为那些到底是消耗的,消遣的,而决不是生产的。如今且撇开这话不提,将我所接触到关于大光明影戏院来谈谈,以应编者的敦促。

假使我们将上海的影戏院建筑,问是哪家最讲究,大概就该指他们了。玻璃的灯塔,魏然立在大门屋上,成为摄影者作为上海风景材料,有的指他们是法国式,当然不论什么式,终是奢华,装成美丽,好感顾客是一定的。

入门那种深阔堂皇的走廊,可以将你脚步带住,作为绅士化的步伐,接着才觉自己的身架便高起来,至少你是比他们的 boy 高多了,上楼座走着舒服的微滑的穿堂,和身子渐渐引进宽敞柔和椅位中去,楼下的小小喷泉不妨赏光一下,红的绿的别瞧它小,起先开幕不久,谁个顾客不给它引透,逢到孩子们自是欢悦的,先家长跳过去看了。

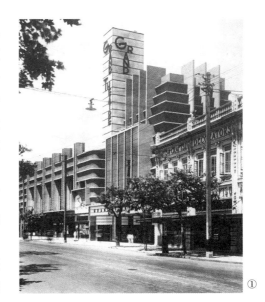

① 1933 年大光明大戏院外观。

他们的屋顶,银幕,墙壁,座椅,冬天的地毯,颜色都是一例用种淡绿似的,即使那种座椅也不

久得同业的模仿,它的式样最佳点,当然柔软,其次可以将你肩头拥护。

那里的顾客虽然特多贵族化和外国人,无用言,价目的低廉,也是生意好的大原因。这种地方楼下座卖大洋六角,大家比较下满意了,越是常阅影戏的,越是老鬼,假使售价太贵,他就随你片子好,他还说等下次看,岂不对之枉然呢?同样的售六角座却够高尚了,你看那么静寂入座,各守秩序!

<div style="text-align:right">原载《皇后》,1934年第10期</div>

东南大戏院

颜声茂

据说有海味气,七点到九点最配胃口

小东门十六铺的尽头,东南大戏院是只此一家的戏院子,朝北不去管它,朝南去,城隍庙、蓬莱市场、动物园、文庙公园,但都是日中的市面,并以小东门起步,也不如何的近,再说又是点老花样景,又是不合一部分人胃口,又是日中像我们不能走出,惟有晚上可以,没有什么事了,为近便为经济,我们大家向东南大门口给吞进了。

东南是家小戏院中较好的戏院,主顾大多是我们同行中海味业的小先生,忠实些写,是我们一辈同行中的小伙计罢了。据说东南里即由此多了一阵海味气,只要一踏到小东门洋行街一带,就可很厉害地嗅到,现在又传入东南去了,实在决非人身上传进去的,因沿民国路还有许多同业铺子开着呢,然而在我们惯了,不觉得。

他们院的一切设备建筑,既为小戏院,那末大戏院在前,实乃也不敢代为写出,上下都莫非是水门汀的普通材料,映片大多国片,是人家映过又映的,我们则以近便价廉,就去消磨二个钟点而已,但有时也见了几张美丽的片子哩!

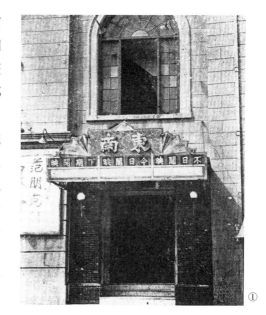

① 东南大戏院外观。

管理不大好，一片杂乱，楼上较优了许多，座位极少，所以有时倒也常闹客满，七到九一班最合我们一辈同志胃口，刚在晚饭之后，睡觉之前。

我日常目光来看，开支不大，例如租片价目板是旧片多，一定不贵，生意平均算，还不差，东南可以说有赚钱的。年来百业平淡，在我们的上海比较比较，还是电影业以及经营影戏院的，你看还有在开出来，却少见有关门，这是事实的明证呀！

原载《皇后》，1934年第14期

大上海大戏院

顾 沅

门灯新奇别致

大上海当然为地位所限,只占据一个交通便利,却不能占据一个座可容几何几何人,于是显见得撕过票进了门不多几路,可走到台旁那种情形,就觉得它是浅得多可怜的。我们虽然不曾有过详细计算,座位有到几排,但对于例入大影戏院若以深浅大小论,确是最大一个缺点!

它们的建筑多取条线,横的直的,黑的白的,以及蓝的或是金的,你向着大门望时,那几条年红灯的装置,你能感到多美化的。其次墙底黑而有光,除了新建筑尚未竣工的跑马厅畔四行储蓄会外,海上还不大见得,自然不说它的代价该值几何?式样如何?反正在上海的终属可贵,新的终是可奇,进大门卖票处一些幽雅颜色,在夏天看,终是十分相宜的一种了,但收票门、绒幕,夏天冬天,还是使人沉闷的色调,不知在读本文的以为又怎样?

映演的片子,笔者因为去得很少,不敢妄言,但就我所见的,

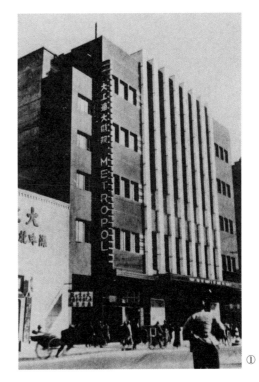

① 大上海大戏院外观。

① 大上海大戏院外观。

可批为五张片子中三张半是极平淡之至的,并且也以为在大光明六角票价互相比较之下,无意中我是常给大光明拉了过去!尤其一次我曾已走到了大上海的门口,仍退转弯大光明去,觉得他们的座位同样价钱却不值了,除非片子特别爱看。

有人说大上海即是四川路上的上海大戏院中人开的,想起上海笔者是老主顾了,先买过一角两角,改造后也仍不贵,片子并不坏,生意不错,但像大上海显然它的建筑以及设备方面等种种考究多了,只是在影院众多的现今,买此票价,能维持的确实非易易了!

原载《皇后》,1934年第11期

东海大戏院

若 愚

色调和美,营业状况不好不坏

提篮桥的东海大戏院,住在北海的人从来不大注意,乘电车也须要半个钟点,不过提篮桥现在也是一个热闹的所在,住户繁盛,他们好像也不在乎北海的顾客,他的重点性,只要拉牢附近一带的看客,虽然别家戏院仿佛也有此种情形,只是没有像他们这样的有把握。

东海的大门并不阔,但是装饰得很好,几扇黑的大门,白的铜杆,蓝色的墙壁,以及小巧的玻璃壁灯都有艺术化的美观,走进门就觉得戏院虽小,却装饰得很雅致。从前他们的墙壁漆的都是红色和黄色,俗得不堪,现在大概是偷大光明的点子吧?因为它的颜色和大光明的墙壁太像了。

院内很深且也很高,对于机器的发音和光线,并没有不满意的地方,就是有时有些错误,像他们只卖二三角的票价,我们也不能苛求他们要到怎样才称意。对于开映的片子也有此种情形,国产片和外国片是同般注重,所以

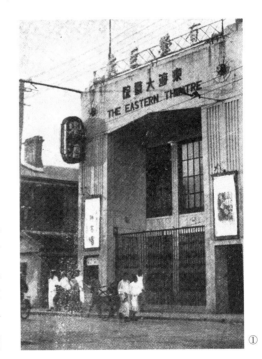

①

① 东海大戏院,胡晋康摄影,《良友》1931 年第 62 期。

各有他的主顾,如果比较起来讲是国产片的生意好一点,这是因为戏院的地位关系无可强求的事。

就因为地段关系,市面很早,戏院一散差不多都寂静下来。星期日的看客小学生是特别的多,此外大都是普通的生意人,因为近段除了百老汇戏院外,没有别的消遣,所以就来消磨二小时,凡是这等看客,来的目的,并没奢望,片子里略有些噱头,他们就哈哈大笑了。

似乎营业是平淡过去,倒是他们的戏报广告,并不大幅像一般戏院吹牛,却是他们的一种忠直处了。大门进出看客挤作一团糟,是大坏处!

原载《皇后》,1935年第21期

南京大戏院

章钧一

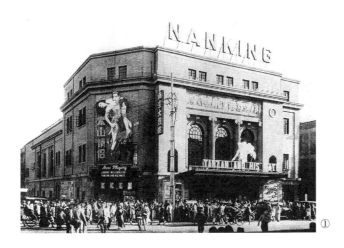

① 南京大戏院外观。

南京大戏院在大光明影戏院未开幕之前,它的建筑是很可傲视同业的,况在占地优越交通便利,那时出过一回风头,谈起影戏院,必定说到南京。不久大光明兴起,以及大上海等,一以宏伟胜,一以摩登见炫观众。那一时间恐怕多少受些影响,抢去些生意。但上海究竟人口多,并且享乐主义者不乏其人,影戏院只管勃兴,市面只管萧条,影戏院生意平均比较下来,还是优美者,所以像南京当时虽然别的戏院多,待到有良好的片子开映,还不是照样把那许多观众拉了回来,观众的胃口也大,鄙人其一、三时班观毕,连赶五时半常有的兴致。所以有时羡慕开影戏院必能挣钱,虽然其中究竟是否如猜,不知道。

冷气的设备,不久以前还是当做名件之事,记得南京的冷气,恐怕尚系首行创设者,好舒服的观众,一半好奇的趋之若鹜了。现在是不足奇了,今夏暑天利害,各戏院缺少佳片,南京平常所演常在水平线上,不好不坏之间,有时候片子一好,生意拥挤很看得出。夏天南京不能例外,能吸引顾客片子没有,直

到最近方始映到一张名《影城大会》的,挂了好几次客满的牌子,以我所见,入夏要算这一次生意最佳了吧?

他们那里是不免带贵族化色彩的,边门口那块空地,恰可与坐汽车来停车的便利,真的门口还时常见特别差、安南阿四等的指挥照料,令汽车中跨出的太太们气概一世咧!

买票在这里是鱼贯而进的办法,用几根铜柱捆着带子,一口在大门,一口接至售票处,一半由观众守秩序,绝对没有争先,反见迅速。这办法虽然在小影戏院,实在并没有难办的事,希望不妨看看样儿,十九的观众必定赞成那种办法,不致使戏院失望吧。

他们冷气制造机很伟大,除了大光明,恐怕为他家所不及,入门甚冷,并不像一般所谓"不燥不湿"的有若无,热天有许多穿西装朋友,不致把衫铺在大腿上了。那里的纸杯冰淇淋也比较来得"硬""冷",这决不是给南京的仆孩做义务广告,事实俱在咧!

只是南京座位头顶,那个楼底好像快崩裂要落下头顶来似的,令人望见不好过,并且一股烟灰颜色显得破旧将损,油漆修理是不可或待的!

他们有不少外国主顾,绅商及太太之辈,有时逢到映某等片时,即得见座中三三两两的英国陆兵,但水兵极少数。平时则以吾国的摩登小姐、贵族太太最多,年青的大学生之辈,更像是他们的老主顾。

<div align="right">原载《皇后》,1934 年第 9 期</div>

黄金大戏院

阿 发

① 黄金大戏院外观。

电影院中可以合于做京剧的,便是八仙桥畔的黄金了!未知如何常常会觉得那几根细柱子是异样的讨厌的东西,我并不每次逢到坐在柱子背后,当然,但心眼老是憎厌它!

梅兰芳来,实行缩短时期,对号入座,别的不论,单是几次来回的预先买票,例外受到上海人言语,铅丝板凳,阴阳怪气,像煞有介事,几个不知名职员的气"寻娱乐变讨气受",以前是耳闻,这次是身受,结果梅剧还是未聆一出,真是哪里话来!

就因京剧电影两用,才有三层楼,如果你能够占得第一排的座位,出二只角子,并不推板,不过多走几只转弯步梯;只是三四排以后,可不敢领教了,仿佛登到屋顶,影戏是偷看的一般,第一排上望望楼底,已经怕劳劳,难怪拦着铁条为看客壮胆。

黄金座位不可算少,当然楼下的票数是售出最多的,三角大洋,不以为穷酸的,能以大洋票去才是合算,"呒啥话头"！楼上的座价,也不可谓贵,座位也尚舒服。

映片好坏兼有,新旧不一,只须自己将目光去拣,便得可以一观的片子,国片比较少,西片尽是三四轮,唯其三四轮,好坏是很容易有把握,即在经营法上讲,此种取法在戏院同样也有把握,不比第一轮有时含冒险性。现在取法如此的戏院,可说很多,国片不必谈,根本是有着这种形势的,我以为,至订映片合同者除外。

像黄金般等格的戏院,居地于八仙桥一带,人和地利很合宜的,交通极便外,附近的人口至众,市面也极晚,就是夜场散出的观客,用用点心,甚为便利,吃得饱一点,菜饭锅贴,否则经济化的二只面筋,几只小馒头,不也好吗？

年青人,老喜欢嚼水果,这几天中的文旦、香蕉、生梨是狂贱狂销。星期那天某小贩在那处摆上一摆,不消几小时,一提巴斗的七十文一只的生梨,立刻卖完了。同时显着星期热闹倍增,以及人口的繁多,消费容易,也怪道失职者在上海是独多的。一般人往往对于花费一项事实确是很现出满不在乎的,当然(我又是一个当然),上海易赚钱,同是一定的形势,反正,看大家的本领高强和蹩脚,不必眼红,也不必啰嗦！

他们买了水果,大多向黄金观影的,有的还有恋人挽着,像我这样独身汉见了羡甚！

剧毕,大世界那处的野鸡,像大闸蟹般已上市,某鸡劈面走来,眼睛一眇,我报以一笑,这就是我羡甚之余的情感了,平时我一定将脸板起,本刊编者当可证明！(按,总之证明事小,做媒事急了。)

他们附演的短片极少,有时是几张旧的新闻片,大多已在别处见过；有时则附映国产的样品片,偶然也有一二个外国主顾,中国主顾也常有带西瓜子进去开嚼的。

<p align="right">原载《皇后》,1934 年第 15 期</p>

蓬莱大戏院

周启瑾

走过小西门蓬莱路口的人,往往都注意着蓬莱门口的霓虹灯与最近"第六届国货运动展览大会"的光芒万丈使人触目的电灯,所以走过该处的人们,没有一个不知道我所说的蓬莱大戏院了!

当你走过蓬莱的门,里面满布一种使人难受的闷气,使你气也透不过来,因为蓬莱的观众们大半数是衣衫褴褛的劳动者。

蓬莱的地位是很普通,因为他们是小规模的戏院,里面也有很像融光与国泰的长廊,楼上是没有的,但是在建筑的美观新异与拣片的精良方面比较起来,那是与融光与国泰差得远了!

在关于消防方面看起来,他们没有像别家戏院的精密与充足,只有几个灭火机,而且上年为防着生意不佳的关系,曾经演过京戏的。

再说到光线与发音,光线倒可说几句,还好,发音有时常常发出一种吱吱咕咕讨厌的怪叫声!

为着观众劳动们要便宜,所以座价只售两角,并且可以连看,来使得一般劳动们满意而愉快!

蓬莱的装潢是难与大上海、大光明等大戏院相比,只有暗淡使人厌恶的灯,与壁上挂着许多明星们的照片罢了,所映的片子差不多是有十几轮人家都看过的片子,但是以很低微的代价来给一般不知艺术只知娱乐的劳动者看,也只好这样简陋了,还有茶房挨茶,万分可憎!

原载《皇后》,1934 年第 19 期

九星大戏院

鸠

好像大光明的邻近卡尔登一般,九星戏院的坐落在光华的对面,九星的内容和光华相仿佛,但是九星却不是映国片的,这和光华的联华片必映是绝对不同了。他们是专映第三四轮的西片的,因为不能号召观客,所以常常为迎合观客心理起见,请了一班歌舞团来表演肉感的跳舞,以迎合某种阶级的心理。果然在有歌舞加演的时候,客满的牌子,常可在九星的门前发现的,甚至拉铁门,也是常见的事。

他们地点是处在福熙路中一段,除了公共汽车外,是没有别的,更便利的代步品,还是坐黄包车来得爽快。

九星的门面在以前是很简陋的,内部也是如此,但是最近的暑期,曾经修理,所以一切的设备和建设方面都改良多了。当然也是属于小影戏院之列,因此这样的座位和一切的设备已不算不值得了,座价是最普遍的大洋二角。但是为营业谋利起见,在加演歌团表演肉感舞的时候,都把前排座增加了一倍的座价。

虽然它映的西片已是第三四轮了,但是他们选片倒还严格,不是有价值的不多映,并且常有歌舞作为赠品,因此他们的营业尚算发达。

在最近九星修理以后,曾改变方针改演福建戏,但是到底上海的福建人和有资格鉴赏福建戏的人不多,所以在不久以前又恢复了他们的开映影戏,同时恢复了加演歌舞。

虽然九星的发音不是很清爽,但是在一般同等的戏院上比较起来,已是很好的了,座位是藤的,倒还舒适,至于所加演的歌舞,不过是用以号召顾客而已,没有可观之点。

原载《皇后》,1934 年第 16 期

辣斐大戏院

鹤　生

辣斐门面，极尽其法国式的那一条长形，很阔长的阶石，专备招贴的转角，入门见了屋顶，很容易体会到这样式，便是西文中的U字。虽然四面都是石柱，不，水门汀的，好在藏在座后，并不稍遮住视线，楼是没有的，下面因此大点，后四角前二角，有不少位置了，他们可以连看，所以在片子映演时，常见不断的人影和人声。这种方式对于顾客得分二件：一是使观客到院后不致因时间的迟早，总得入座；一是才为了这样，对于秩序不论散场入场，总见得零乱，难整齐，碰到看客守秩序还好，不然使静观者的很不安定。

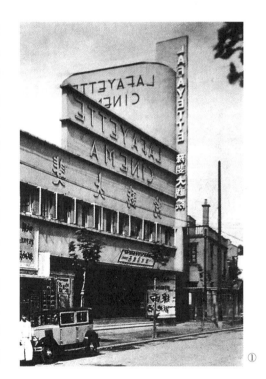

① 辣斐大戏院外观。

戏院方面吧，仗了座位多，或是生意平淡时，随时入座是较利的，若照个人的意见，则以为是归一的好。

辣斐不映国片，时常见到大门内售票处有着外国人照料，监督着一切，中国人是受指挥的。"薄爱"和售票员等，大概是外国人开设的，即使看客中也有不少外国先生、外国太太，俄国法国。

座椅石骨般硬，并且像中央大戏院一样，屁股向前泻滑，瘦的人二小时后，

不是股尖痛,定觉得背股酸了,而屁股要前滑,最是大毛病,要二小时背尽是伸直也当疲倦的事!

他们所映出的片子,很有几本是佳妙的,为不久以前大戏院映过的,或是轰动过的,二角四角,那末未始不可说不廉,并且他们的银幕光线很好,发音呢,似乎太响了!

值得一提,他们的售票员,我见过以前是在巴黎售楼上座那个窗口的,姓李吧?售票在影戏院中最和气,比了北京全盛时一位瘦的,穿过素、戴眼镜的一位差得多。瘦的现在大约南京的是吧?火气退多,不致碰鼻子了,可喜。

原载《皇后》,1934 年第 13 期

国泰大戏院

钱沄

① 国泰大戏院。

秩序非常好

许多人是以踏进大戏院为荣耀的,"到国泰去"也是说得最响的。在不久前他们的票价是日间起码一元,但要摆阔的人上海固是不可胜计,一方面到底看看虽是烂污钞票,也同样得兑十二只小角子多,雪白新洋钱时更分量重了,何况大光明、南京有六角的票位。国泰在势既不得不减,事实也只得即减,减了以后果然空座没有再空得那末可怜了。

大门以至入座门是斜的,远没有融光那般宽正,内里一样正块式再加壁面,更其屋顶上那种线条,灿烂中带淡雅,粉红、淡黄、黑线,莫不适宜令人好感。

银幕那么阔大,座位较大光明稍阔,式同,色淡红,膝盖的距离为全上海影戏院冠,可以说比了最促的金城三排抵它二排,所以最舒适,进出不受牵制,更想到上海影戏院中是:

最深长融光,反之大上海;外国主顾最多巴黎,反之是中央;光线最亮大光明,反之是属蓬莱吧?

看影戏在我心中常有一种不可免除感想,凡是范围大、售价稍贵的戏院,它的一种秩序极明显地暴露出来。日间走到国泰,由六个之中一个西女引导我们进去,为了一概对号入座,观客更是一概静悄无声,买票处也有同般景象,我们中国人到处如此守秩序时,大家增光满面,岂不快哉!但在当天被人请客观金城的《大路》时,可就景象全非,算算只差二角大洋,喧哗之状可笑。请宁波人别见气,内中宁波人口气最响,也最会烦吵,离开几十步远,还大声招呼他的同伴,引起全场嘘声等诸怪象。比较之下,大不相同。

那天演的是《鸳鸯谱》,剧情平淡,表演轻松,穿插尤妙,女子啦啦队熟练,颇见功夫,处处加噱头,笑口常开,球赛等场,范围不小。换句话:是费些本钱,为国片只可眼睁睁看的各异环境!六个女导员,是清洁整齐,人也都漂亮,一望而知受过训练的,即不如对号入座,顾客也有一种便利。中国的影戏院最好也上下对号入座,一面多提倡些女子引导员的职业。但也有人说中下的影戏院不守秩序的中国人太多,对号入座一举虽轻而不易办,中国人能够守先后买票不争先已好了。不知这许不守秩序的中国人呵,可否争口气,让影戏院来实行改革,究竟各方面有便利的事,否则老成为空口说白话了。

原载《皇后》,1935 年第 22 期

① 1946 年徐玉兰、筱丹桂在国泰大戏院演出合影,此照片为私人收藏。

巴黎大戏院

华兰女士

① 巴黎大戏院。

四角座极少

 它们是一家中等的影院,如果以为地位太朝西,终比国泰占着优势。听说它们从前有外国股东,现在已由国人接办,接办的起初曾经受到广告的过分宣传,失去一般人的信仰以后,它们改变宗旨,但因为它们位子少,售价贵,除非有特别的惊人片子,终不能怎样地吸引顾客。那里有的是皮椅子,大家曾经交口称赞,但现今影院业的相互竞争又多又考究,皮椅子也就并不觉得特别了。不过买票处虽不怎考究却很宽适,院里很浅,楼上位子更加不多,票价的所以不肯减低,或者就是这种原因,四角大洋座位在前面没有几排。

 霞飞路是出名有俄罗斯住户,所以戏院里就有俄罗斯人的足迹,逢到有俄国戏剧登台,俄人的看客及兵就更多,他们不做国片,但不时有俄国影片,大概便招徕俄主顾了。除了俄国影片,很少有一种有精神的片子,也许是被其他大

戏院抢去了,也许是它们节省开支吧?

最近为了没有我喜欢看的片子,所以未曾涉足,有否改变,恕我不得而知了。再说巴黎给我的并没有多大印象,止笔不赘。

原载《皇后》,1935 年第 21 期

丽都大戏院

振 雄

丽都是北京的旧址而改建的,仍是和金城隔路遥对,而名字也对起来了:丽都,金城。

外观是够壮观的,霓虹的 Rialto Theatre 和方大的"丽都"二字,墙色又是那么地配合。讲到座价,却也不贵,第二轮的巨片卖到四角大洋,观众是一定愿去的。

内面,灯光、色彩、幕帘和光线及发音,没一样不经过严密地审查而装置的,当然,看来是不讨厌和不觉目眩了。最好,要算座位的舒适,不像别家的,不是伸不直脚,便是浅的座位和硬板似的椅子。

卖糖果的 Boy 的不声不响地走来走去,也扫除了八九个 Boy 的穿堂入户般的讨厌,到可作别家的模范。

选片到今,恐怕只开映了三张罢,《自由万岁》《影城大会》《泰山情侣》,其中二张,倒都是曾客满连日的,这可见丽都的选片是不瞎来来的,而观众在别家向隅有憾的,尽可在这儿看一个心满意足了。我愿意做一下义务广告在这里。

原载《皇后》,1935 年第 25 期

小影戏院观光记

小　英

　　我的家离开一家小影戏院(大概是第三四轮吧)很近,我家里的人是时常去看的,我因为不时常在家里,所以也不曾去观光过。有一天晚上回家太早了,感到无聊得很,家里人就叫我到那家影戏院去看戏。我就翻开当天报纸看看电影广告。那家小影戏院是在映《铁血将军》,由埃洛尔弗林和奥里薇哈佛兰主演,戏倒是很不错,就不妨去看看。

　　走到那里,花了一角五分钱门票,拿了一张说明书进去,这时离开映时间还有五分钟,声音嘈杂得很,卖汽水、鲜橘水、棒冰、冰淇淋,甚至五香茶叶蛋、豆腐干等,杂在闷热的空气里。偌大的戏院只有两三只电风扇在转动,观众们也高声谈笑。

　　我就拣中部一个座位坐下,我四顾我的环境是这样的:我左面是一对青年男女,男穿蓝布短衫,大概是工人阶段里的人,低着头在轻轻地谈话;右面是一个三十多岁的男人,头上戴的草帽还没有脱掉,手里拿着黑扇子狂扇,口里的香烟灰留得很长,也许是一个帮闲者;前面是一个女人奶着孩子;后面有两个小孩子在咬棒冰。

　　我把说明书看看,一张单张的说明书,大部都是广告,电影的本事只在中间占了一块小小地位,但也能看得明白。这时扩音机里音乐响起来了,电灯光也由白变黄变黑了,银幕上映出广告来,人声静了许多。一张张广告之后,就是预告片子。预告片之后,正片开始上映。我也沉了气,预备看电影了。

　　这时坐在我左面的一对青年喁喁情话还不停止,时时夹一些轻微的笑声,也许他们不是来看电影的,或者看不懂外国片子,因为他们没有抬起头过。

　　后面的两个小孩"这是好人?""不！这个是坏人!""这是埃洛尔弗林吗?""唔！他是好人!"地闹个不止。

　　右面突然一亮,原来是那个帮闲者在划火柴。这时银幕上出一个紧张的场面,配音也是一个高潮,响得很,坐在前面被奶着的孩子忽然"哇……

哇……"地哭了,是被高声惊醒的,"嘘……嘘……"四周吹着口哨来警告。那个做妈的拍拍孩子没有声音了,大概是用奶子堵住他的嘴。后面两个孩子依然在高谈好人坏人,有时还要来一下争执。

电影我简直看不下去了,在银幕映现的只是白光里面现黑影。不多一会灯光一亮,原来这是小影戏院的特色,休息五分钟,"卖五香茶叶蛋豆腐干!""棒冰!冰淇淋!"又来了,人声更喧闹了,是在讲影戏里的故事。我不能再坐了,就只好退了出来,走过烟纸店买一包头痛粉,还是回家安睡吧。

原载《青青电影》,1939年第4卷第21期

影 迷 日 记

梦　天

五月十八日，星期日晴。

今天又是星期日了，照例得快乐快乐。我的一生嗜好就在电影上。今天有空，毋庸犹豫的，是去看影戏。翻开报子一看，啊！我错过的一部片子来了！××大戏院今天开映《××××》，是一部很有名的片子，今天在小影戏院开映。该片首先开映时，我正在病中，不能去看。今天机会来了，无论如何，不肯错过，因此决定去看。

下午，时候差不多，直达××大戏院，不巧得很，使我失望了，第一场的票子已经卖完。只有第二场的，我想，买了第二场再说。倘再不买，连第二场的都要买不着了，因此就买了第二场的。问题都来了！既看第二场，辰光还早，怎么办呢？

独自走出戏院门口，一边想，一边走，一面看看店家橱窗里陈列的货物，倒也不觉得厌气。看见马路对面有一爿咖啡店，心想，多走腿要酸，越走越要远，还是让我到里面去坐一会，吃一杯茶，倒也呒啥。因此跑了进去，来上一杯咖啡茶，外加蛋糕两只。看看辰光差不多了，付了钱，就此动脚，向原路而到戏院。等了一会，门开了！一窝蜂的冲进去，终算冲得得法，坐着一只不远不近，不歪不斜的适当座位。

坐停下来，向地下一看，嘿！只见满地垃圾，瓜子壳、糖果纸、香蕉皮、空匣子。还有，还有鼻涕，还有痰，看看两旁也是，前面也是，后面也是，简直无法可想。一会儿，全院差不多坐满了，耳朵里传进了各种刺耳的声音，有观众高声谈话的声音，小孩子啼哭的声音，糖果兜生意的声音，还有冷饮小贩把二瓶汽水夹在手中弄出"铛铛"的声音。总而言之，好比是茶馆店。

我坐着，一个卖糖果的从对面走过来，他把全只木盘搁在我前面一只座位上，随手就拿了一包糖，送到我面前，嘴里说："花生糖？"我不理。他又掉了一种说："香蕉糖？"我仍不理。他再掉一种说："巧克力？"我还一个不理。我看

看他盘里的糖果,花样倒不少,要是一样样地问下去,倒有点难堪,索性回绝了干脆,说了声:"不要!"他垂头丧气地走去了。

约摸离开映还有十分钟的光景,我隔壁来了一个中年人,看上去大概是一个经商的。坐了下来,突然一阵臭气,扑进鼻来,什么臭呢?口中大蒜臭,这一来,可苦煞了我,我的呼吸顿时急促起来,心想自己掉一只座位,避避臭气,奈何全院都已坐满,不得已而拿出手帕,作为挡风,似乎稍微好过一点。

全院黑了!一幕幕的影片,不断地映着,每到一个精彩的地方,只听得东也一声"好!"西也一声"好!"接着劈劈拍拍的拍手声,还有一阵笑话声,银幕上的对白,因此而被打扰了。

一幕幕的过去,大约将映完的时候,忽然觉滴滴的水,溅到我的脚上来,急忙提起来,鞋子也湿了,我奇怪极了!难道影戏院里还装有自来水吗?向四周一看,黑团团地看见背后一个妇人正在把小孩小便,嘴里还不住的"嘘!嘘!"地吹着,我才知道原来是这桩事体,居然弄到我脚上来,一时气极了,就此向她交涉。她倒随机应变,知道闯祸,连连向我道歉。我也无可如何,戏也完了,只得自认晦气,跑回家来,洗了一个澡。

原载《电影新闻》,1941年第66期

怎样选择戏院和座位

章　煌

××：

　　前几天，听说你从故乡来，谁知隔了不久，你已成了一个忠实的影迷了，程度是这未出人意外地迅捷，佩服佩服。

　　想来，你一定沾沾自喜吧！是不是，你自诩无论路途有多少远，晴天或者是雨天，跑东赶西的每片必看，又说上海各大小戏院在上映的影片，你都差不多已看遍了。关于这个，我极端地相信你，每一个初期的影迷都是如此的，会入于此种疯狂状态的爱好。然而你能告诉我一些你去看电影的动机吗？为的是娱乐消遣呢？抑为的是去认识几位大明星银幕上的面目的呢？或者是去欣赏电影的艺术，导演的手法，和演员的演技的呢？

　　在我的猜想下，你倒是为了第二项，对不对？如果你为的是娱乐，电影之外的娱乐——如京剧、话剧等——正多，你也不至于如此疯狂地跑东赶西去看的。说你是去欣赏电影综合的艺术吧？恕我不客气地说，一星期以来，你看的戏也不算少了，然而你一句也没有向我提及你的观感，而只是尽量描写着某明星如何如何美丽，某明星如何如何骚媚的话，那末，我假定你属于第二项，大概不致于会得猜错吧？

　　想来你一定很兴奋吧！来沪不久眼界扩展了这许多。然而，我想告诉你，请你别多心和不愉快，将来等你有了经验之后，静静地向电影去领会一切，那时你会得明白我的话，使你于电影多少有点认识了。

　　说真的，对于你的态度，我实在有点不甚赞同，你看电影实在过于糟杂了，这样地乱看，会得闪烁了你的眼睛，使你分辨不出电影的优劣点，无形之中趋入低级趣味一流去了。同时，你看电影的程度，水平也会因之低下。

　　然而，我不替你担心，你的聪明，一定能领会到我的话，现在而转变过来的，我愿意先告诉你一些关于看电影的小经验，对于你赏鉴电影，或者能够有所帮助。

这里要告诉你的,就是怎样去选择戏院和座位。

关于第一点,仅只可作为你的参考而已,然而我还是要告诉你,选择好的座位,倒是你应该牢记勿忘的。

看电影,该是一种最经济而有益的事了,票价不十分高是一事,还有时间不长,最多也不过需要三个钟头,所以是最好的一种娱乐。

首轮及二三轮影院,票价的大小,距离并不甚远。但是最次一点影院就不同了,他们为了招徕观众,票价特别低,开映的片子固然是过时的了,看的观众也都是些下层阶级,并不是我有所谓阶级观念,实在他们智识程度太低下了。而这种影院当局,又是为了营利着想,节省人力财力起见,在不高明的庸手下,把他们认为不关紧要处的胶片予以删削,在他们是只要剧情粗看起来能够连贯就得了,不晓得有时精彩的镜头给删了,有时候剧情无形之中被隔离了一段,使人莫明其妙。再说,戏院设备的简陋,光头的模糊等等,使你看得兴趣索然,意味毫无。至于人声的糟杂,充满着哭笑哗闹,更不必去谈了。这竟是去找烦恼,并不是娱乐去的,我知道你不至于会到这种戏院里去看戏的。这里,不过给你作个参考,能够在你的脑海中留一个印象就好了。

要看电影,自然是上首轮去的好,座位舒适,环境幽雅等等,但是二三轮中,也尽有灯光清晰,发音正确的,不过比起首轮戏院来也差得多了。

丢开了选择戏院的问题吧!上首轮或者是二三轮,是因个人的经济力而定的,无关宏旨。现在,让我来告诉你一些怎样选择好的座位的经验吧!

摄影是需要懂得角度的,观影同样地也需要懂得角度。坐得离银幕太近,看不清晰,影中人变得异常的长了,而且容易妨碍目力;太远,看来又异常模糊,也容易妨碍目力;坐在两边吧,看得既不舒服,也不清晰而又模糊,更容易妨碍目力。那末,究竟坐在哪里好呢?告诉你,座位最好应该是直对银幕,而距离在四五米之间,六七排是最佳的座位。退而求其次,坐在两边,则必须在两边的四五十度以内,就是坐在两边靠正中的四五只座位以内,这样你可以舒舒服服地观影片了。

话似乎太多,再写也未免过于辞费,那末,就此打住吧!下次有机会的时候,另外找个有兴趣的题材谈谈吧!再会了,祝你安好!

原载《上海影坛》,1944 年第 1 卷第 11 期

在 戏 院 中

杨 文

在一个电影院里又听到了"嘘"声,这声音是那末熟悉,仔细想了想,原来是在重庆时常听到的。一个人在山城里一住六七年,生活自然是够无聊的,尤其是凄风苦雨的晚上,时间更无法消遣。渐渐我懂得到升平鼓书场去听富贵花①,记得最初是五角钱泡上一杯茶,可以坐到夜深。戏散了,随着人群出来,午夜的马路静静的,街灯拖长了淡淡的影子。也许牛毛雨仍然下着,那就更增加几分诗意。转几个弯,一路走着的行人愈见稀少了,最后只剩一个人伴着自己的影子。马路上除了自己的脚步外没有一点声息。我爱这样深夜静幽的马路,有时甚而为了尝受这韵味而到戏院子里呆坐上几点钟。

戏院子里的戏或电影并不一定使人满意。最叫人不舒服的是鼓堂或"嘘",尤其是对着银幕上的人物。是小时候在家中听别人说的,有一次某乡间唱社戏,张士贵和尉迟恭出来了,正唱到热闹处,台下的西瓜皮和土块向台上抛了。更从台下跃上一条大汉,扯住张士贵就打。等到几个人将他们拉开,被打的已站不起来了。有人对打人的说:"这是唱戏,不是真事啊!"那人仍气忿忿地回答:"要是真的,非打死他不完呢。"自然,戏没法继续唱下去,就这末完了,故事的讲述也随着完了。我当时听了非常茫然,不知道会不会真有这类事,看戏的真会登台打假扮的混账奸臣张士贵么? 我不晓得。

后来我才明白,这是城市中"嘘"的一种"农村形式"。在城市中遇见这类情形就不同了,观众的反应是"嘘",上台打人的事是不多见的,比起来,"文明"得多了。和"嘘"相反的是鼓掌。富贵花出来,唱上一段,掌声在全场中雷动了;到《大西厢》的"迈步进了书房门",掌声又响了,夹杂着怪声叫好;"我说,哥哥呀",台下是一片应声。《老残记》黑妞说书,向全场扫一眼,连坐在最

① 编者注:富贵花(原名富淑媛),为彼时曲艺班社的头牌,是班主山药蛋(原名富少舫)的养女。

后角上的听客都觉得"黑妞看到我了",这一应声,同样的,虽不是"富贵花喊我哥哥",却是"我赚了富贵花的便宜了"。童芷苓更妙了,不用开口,眼一飘,身子一扭,怪好声便随着响了起来。

人真是没法理解的,长衫革履,斯斯文文借了灯光的昏暗,借了人群的杂沓,竟会发出这末与身份不相调和的声调。更奇怪的是也从未见到人们对这些声音起什么反感,认为是下流或属于下流类的行径。顶多向那方向看一看,或笑一笑。大概本来都是为的寻找刺激,正同样地陶醉在刺激中了。

我最怕的还不是这些,是同样的手法使用在电影院里,忽而"嘘",忽而鼓掌,又忽而"嘘"夹鼓掌。这场合常是映到一个奸臣型的坏蛋遭殃,或正得意,或是男女接吻。尤其对于后者是每次必"嘘",且甚而加以鼓掌的。大概只能采用弗洛伊德才能解释这种心理吧!

戏台上打的"嘘"的虽不是张士贵,只是一个戏子,然究竟是一个活代表。被鼓叫好的富贵花、童芷苓更不消说了,满足地微笑着退回后台,而鼓掌或叫好者也自以为彼美已知,精神上有了"联系"。只有对银幕狂喊、观嘘,明明知道彼方毫无所知,那末又是所为何来?

人类有许多行为是无法解释的,这是其中之一。

真的,"人之异于禽兽者几希",其愚笨处何尝好于蜀犬吠日或者或苍蝇的撞玻璃?论优点,和平不及鸽子,耐性不及驯羊。只有虚伪做作,装作清高和慈爱,比万物高明得多,然而这又算得什么德行!我倒宁爱那诚然不干净,却也从不自鸣清高的蛆虫。

一会,全场子里又显得极为静谧了。在暗淡的光线也可以清晰地看出,一张张油腻的黄面皮架在一条条伸长了的脖子上,涎水向喉管里倒流,慢慢下巴挂了下去,嘴张了开来,是完全神往了,说不定会正在这副尊容下又爆发出一声怪叫或高嘘。

我兴起了欲笑不能的心情。我想起了不久之前在一个京戏院里看见的一幕。《杀子报》的花旦扭捏作态,和尚跪下调情,观众和今天现出了同样的表情。

"十个娘们九个……

怕你爷们嘴不稳。"

掌声雷动,夹着怪叫,间时爆出哄然大笑。唱下去,唱下去,到和尚被逮,还不等花旦见官,阿狗拉着阿猫走了!"快完了,底下没啥苗头。"只见"杀

子",是看不见什么"报"的。唱的这末唱,听的也这末听,只有论的不同,一本正经地提出什么教育问题,人生问题。

理论和实际往往是这末不同呵!

<div style="text-align: right">原载《申报》,1947 年 6 月 18 日</div>

在四流电影院中

靖　文

在此大家愁柴愁米之时,我居然还有兴趣于假期的那一天率领了几个孩子,在居处附近的一家四流电影院中去看电影,真可说是对于生活环境"木知木觉"了。或者可说是生活心理已经麻痹,而且身边的余款仅够买一磅饼干,此后数天的"伙食"一无着落,如此"作乐",正无异俗语所谓"黄连树下操琴"。

但肚子中既暂塞饱了红米饭和青菜萝卜,孩子们在家中又不管安静,他们的小心灵中并无丝毫恐慌和烦愁,而且知道昨天"爸爸领了薪水",这小小的竹杠总是免不了的了,况且自己闷坐在家中,亦无非多消耗几支纸烟,也足抵得上四流电影院中的票价了。

事实证明患生活麻痹感的不止我一个人,连跑了两家都早已客满(虽离开映还有半小时余),门外仍是人山人海,完全一派升平气象。好容易在第三处买到了票子,而更幸运的是居然找到了座位,未及五分钟,不仅座无虚席,就连两旁梯级和走道中全挤满了人。

原来这四流电影院是向来没有对号入座制度的,戏院老板唯求多多益善。如果这里也挂出了客满牌,那不仅因为是座无虚席,而是因为里面连站脚的地方都难找了。

我望着旁边站着以及坐在楼梯阶级上的男女老少观众,一面庆幸自己早来了一步,一面却不禁感到我们的老百姓实在是太好说话了,虽然票价不算高,但他们总是花了钱的观众,至低限度应该给他们安排一个座位,现在却让他们席地坐在冰冷的水门汀楼梯级上或挨着墙壁站着。反观座上却不乏不花钱的特殊观众,交腿高踞,对出钱观众的窘境视若无睹,一若这是当然的。

这虽然是四流电影院中的一幕,而且大家早已对此不以为奇,但据我想,中国所以虽有跻身世界列强的机会而始终降在四流国地位者,这四流电影院就是一个写照。

做老板的只知道要钱,满口天花乱坠,犹如银幕上的镜花水月,可望而不可即,只是供你"娱乐娱乐"罢了。最可怜的是出了钱的观众不知道自己应享的权利,任人摆布,水门汀就是水门汀,站着就站着,不仅不敢抗议,甚至绝少有人抱怨。当我在散场的观众中听几位老太太在说"戏倒是蛮好的,只是腿都站硬了"时,不禁苦笑连连。

我怀疑观众的耐心是否会永无止境,戏院老板一味要钱,特权者只高踞上座,观众纵有耐心,恐也有要闹"退票"的一天吧。这虽然是四流电影院中的事,但又岂止是四流电影院的事。

原载《申报》,1948年11月15日第6版第25413期

影戏源流

影戏之秘密

奠邑

时有一人据案独酌,悠然自得。当其切面包时,忽有小仙人一跃而出,立于桌上,回旋舞蹈,厥状甚美。其人惊而视之,则四周之物,亦皆跃跃如生。小仙人愈跃愈厉,渐将桌上之物,悉数倾翻。有顷,桌椅亦忽然自动而跳舞。其人欲止之,不但势有不能,且因此而不能安其位矣。盖椅子举足相趺,而欲逐其人于室外。沙发则缓步前进,狞若鳄鱼。杯叉则跳跃如山羊,小凳则奔窜如野兔。举凡室中陈设之物,无不一致对付其人,于是其人遂被逐矣。行道之人见之,皆惊骇不置。

以上之事,吾人虽未亲见实事,然亦曾于一戏院中见之,即世俗所称之活动影戏也。寻常活动影片之制法,几于人人皆知,无非令男女演员若干人,在戏院或旷场中串演故事,而一人取摄影器疾摄其影,此影即印于一狭长条透明质之薄翳上。演时置此片疾驰于影戏灯前,则灯内一道强光透过此片,直射于前面一白布上,即可见人物动作之状。摇片之速力,以每秒钟经过十六格为度。

夫此事明白易晓,凡稍有科学知识者,当无不熟闻深悉,无足以神奇称之。惟记者前于某影戏院内曾见一片,片中为一工人,方自远道回家,彼已仆仆风尘,憔悴万状,渐至气喘如牛,足重如山,精疲力尽,不堪再行,遂昏然睡于道上,四肢伸直,无异死人。盖已为睡魔所战胜,而不听其自由矣。讵有一辆汽车,飞驰而来,一见卧人,急思趋避,然已不及,此可怜之工人二足遂被车轮所辗断。时车中所乘者为一医士,见已肇祸,立即下车,即拾断足加于其人之身,扶之起立,并与之握手为礼。其人立起后,并无痛楚之状,笑容满面,若无所事。

此片洵可谓奇异之极,然布置之,尚属不难。先由演员四人,摄影者一人,皆至僻静之大道上,以往来行人稀少者为宜。演员一人扮作工人模样,横卧路中状如熟睡。一汽车自远远疾驰而来,汽车中所乘者为御者与医生。当车之

前轮将触睡者之足时,车即立时停止。时摄影者即将以上情形一一摄入片内。适于车停时亦立即停拍,而置一盖于镜头上,不使外面之影继续摄入。于是其第四演员为当时匿而不见者,即此登场矣。此演员曾以事失其双足,今则以二假足代之。得其他三演员之助,置其人于汽车前,与适所卧者态度相同地位亦相同。故汽车稍一前进,其人二假足已被辗去矣。当布置时,路上必须满布尘埃,以灭三演员之足迹。布置既毕,则第一演员(即最初卧于路中者),匿而不见,扮御者及医生之二演员,仍复登车。当车轮适辗动时,摄影器亦立即续拍,故能将肇事情形一一映入片中,然后复由扮医士者下车,为置假足于其人身上,扶之起立,而片即成矣。

读者必疑第一演员之状貌与假足艺员未必相同,何以能迷众人之目?不知此非难事,仅须于二演员加以化妆。譬之第一演员虬髯戟张,则第四演员亦如之。其他如衣帽服饰之宜相同,更无论矣。人但见其相似,初不辨其为二人也。

溯自此法发明后,摄影界之幻景,遂愈出而无穷。盖摄活动影片时,可以中间间断若干时,以便布置一切。而此片在影戏场开演,则中间仅越一小空格,当其捷若流星电火之驰过时,谁复能窥其破绽哉。故有时影戏片中见有变古表为美人者,亦即此法之脱胎也。

又有一片,则见大海之中有美人鱼焉,大小鱼虾绕其四周,二三水鸟,上下追逐,洵奇观也。此片之制法,稍异于前。先于一水池内蓄以无数鱼虾,当摄影时,复放入水鸟数只,摄影者即疾摄其影于一狭长薄翳上。此事既毕,而第二问题生焉,即如何能使此美人鱼摄入同一薄翳上乎?职是之故,摄影者思得一法,即携其摄影器于高架上,镜头则向下面地板,板上平铺一布,兼有水草作大海之状。一女演员饰美人鱼,卧其上,频频摇动其身,如在大海中游泳然。有顷摄影者忽传一号,女演员即奋力前进,一若见有水鸟袭击而与之相搏者。当女演员作此举动时,摄影者即将此影重摄入于前所摄之薄翳上,合波浪、鱼、鸟为一片。若女演员之举动能按时者,即能将水中游泳及水鸟、鱼、虾等绕其四周之情形,一一现于活动影片上矣。此种合二景于一片之活动影片摄影法,摄影界称之曰复摄法(Double Printing)。

英国最初神怪影片之发现,即利用此复摄法而成者。片为某城雉堞上,一夕,有少年勇士偕其未婚妻闲步,其未婚妻盖一妙龄女郎也。二人方共赏晚景之间,忽见一魔鬼现于城墙上,勇士即欲上前捕之,尚未近身,而魔鬼已逸矣。

魔鬼既去，又有一老魅，隐约自空中骑杖而来，勇士贾其余勇，复欲逐去之以为快。然此魅大有妖术，非适者所可比。顷刻间，即有一巨人一跃而出，狰狞可怖，昂首跷足，高与城等立，攫此美丽之女郎向天空而去。勇士受此浩劫，为之大失所望，正怅惘无措间，一仙人立出而为助，授以宝刀一口。后勇士卒借此战胜妖魅，夺女郎而归。此片出世后，大为世人谈助之点。盖剧中一切人物皆为能活动者，即此狰狞之巨人亦为真人所演，故人人惊奇不置。诚以当时此种秘密未经道破，则其惊奇也亦固其宜。

考此片之制法，几于全采复摄法。先是勇士及女郎闲步之景，乃用特制者于舞台上演之，摄影者即收此景摄入片中。二人遂下台，然后复由状貌最粗暴者一人，扮作魔鬼，于摄影停止时，登台立定于其固有之地位。摄影者即将镜盖揭开少许，使外向仅有一线之光，得以射入，故其摄入者，仅为模糊不明之像，益显魔鬼之丑相。于是魔鬼入而勇士及女郎又复登台，佯作已见魔鬼而欲捕之之状。斯时摄影者又将此景摄入，而将二者所摄之影合于一片上矣。魔鬼之像，因属模糊，故人能于其身旁见其对面之城墙，实则全片自始至终勇士与女郎。初未一睹魔鬼妖魅及巨人之面，彼等各保其一部分之动作，而据其固有之地位，使后来者得以容纳也。

吾书至此，对于他种秘密，均已宣发无遗。独于巨人及老魅自空而来之幻景，尚未述及。读者将疑吾为未知，或知之而未详。不知此二者实非难事，骤然观之，似属奇异，片言道破，不值一笑。

盖扮演巨人者，仅须于舞台上所立之地位，较他人近于摄影器可耳。夫近视之物大，远视之物小，此必然之理，今是片幻景之变化，亦聊师此法而已。或谓巨人之扮演，乃立近摄影器所致。则当伸手至城上攫女郎时，女郎与城墙亦迫近摄影器者，何以并不放大乎？此问诚属有见，然阅者当知，此幕之城墙，非适间之城墙，乃特制之低墙也。被攫之女郎，亦非适间之女郎，乃一傀儡，特其状貌服饰与女郎相同耳。两相比较，大小悬殊，遂觉真情迫肖。至于老魅骑杖，自空飞来之幻景，此可将老魅以细绳悬于梁上，而梁上另立一人，于他人所不能见之处，牵动其线，即能将此老魅往来空中，有如飞行。然此法弊点有二：

（一）牵线甚属费力，且易为人窥破；

（二）线细而人重，摇动过剧，不无坠落之虞，若然则不但全局偾事，功亏一篑，且饰老魅之演员，亦有生命之危险。

有此二弊，故近世摄影界往往废此法不用，而以摄影器自身代行老魅之职

务。法将老魅悬于空中，下骑木杖，作腾空状。摄影者亦将摄影器悬于空中，而向其上下四周摄影，随摄随动，务使老魅本身成种种不同之姿势。则此片当开演时，即无异于空中骑杖飞行，下降于城墙之状。故此片之动作，实完全摄影器之作用也。惟此等摄影法，现今尚不多觏，实则采用此法，较用不可见之细绳，尤为满意。然数种布景，亦有必须用绳索者，如首段所述桌椅等之自动，乃即由台上助手自高处牵动其细绳，以演其滑稽之魔鬼术耳。

用绳索布景之影片，如《磁性人》一剧，实可谓最有兴味之滑稽片也。剧中大意，略以一商人因事将赴巴黎，恐中途或遇盗劫，故特骋选良工，制一铁甲，御于下身，以防不测。不料经过一电气厂时，因已身太迫近电机，竟将铁甲变为磁性，而彼尚不自知。厥后复过一铁铺，铺中零星铁器，悬于空中者，皆脱钩而集其身，商人大惊飞逸，身上尚满沾铁器，去之不得。久之至一道中，上有大铁筒横卧，商人从旁经过，岂知铁筒亦被磁性所吸，旋转而来，直追其人。商人复狂奔得脱。然斯时磁力仍有增无已，旋至一灯栏下，方图稍息。乃灯栏亦铁器所制，一受磁力，竟折为二截而落其人肩上。

按，此剧全片之幻景，皆为绳索之作用。铁铺乃真铁铺，特店中所悬之铁器，实为极轻之物。一端系以细绳，缚于栏石上。此皆预先所布置者也。扮演磁性人之演员，当经过店前，佯为观览之状，而潜以一手匿于衣内，疾抽其绳，各物遂皆脱钩而出，集于其人身上。大抵摄影者至此，必略为停顿，待布置妥帖后，方行续拍，所以免露破绽也。至大铁筒亦非铁制，乃木料所制者，亦有一绳系之。绳之他端，为一助手所执。当磁性人经过时，立抽其绳，则铁筒自滚向其人而来，如被磁性所吸者然。又灯栏之上截，亦非铁制而为木制，合榫之处，枢纽可以活动，亦有一绳系之。磁性人经过时，一触其绳，则灯栏自能跌下矣。

此外更有一奇异之影片，即演者能以二手托住天花板，二足腾空而徐徐进行者。此片幻景之布置最可发笑，即将室中一切陈设之物，上者下之，下者上之，直者倒之，倒者直之，由是则地板变为天花板，而天花板反为地板矣。于是演者将身倒立于地，二足向上，二手抵地，徐徐爬行。摄影者亦将摄影器倒转摄之，至开演时，则一反其正，遂见人在天花板上行动之状。

由是观之，无论何种奇幻之影片，其制片方法，均极简单。然有时若于一繁盛街市谋摄影片者，则此事颇费斟酌。夫一街之中，熙熙攘攘往来者，何止数百人，今乃于此热闹之市场而从事摄影，宁非大难。且演员亦不能演其剧中

之身份,以达其摄影之目的,故此事恒于清晨为之,而以演员多人扮作市人,一以避众人之嚣扰,一以肖日中之情形也。

凡影片中有小仙人者,其布景乃用特制,如摄《可登公主》一剧,即其例也。此种布景,恒以幕后之反光镜,为惟一之要具。与前述巨人扮演之法,一求其大,一求其小,适反其道而行之也。

总而言之,各种奇异影片之构成总不外乎四法:

(一)用影片接续法;

(二)用不能见之细绳法;

(三)用复摄法;

(四)用反光作用及他种布景法。

今苟能以此四种之成法,神而明之,则对于各种影片幻景之制法,已思过半矣。

记者此作非欲破他人之秘密,致令影戏院受莫大之影响。不过吾人必当有所忠告于摄影者,即活动影片,必宜摄取社会风俗历史等通俗诸片,万不可仅仅以诡术惑人于一时。此虽无伤雅道,然于教育前途,颇关重要也。质之当世诸君子,其以余言为何如?

原载《妇女杂志》,1918年第4卷第7期

说 影 戏

张涵贞

影戏者即幻灯也,西人发明之。其理摄影于影片,辅以电机,悬以白布,灯光射之,即成幻影。余尝随众至某影戏院观焉,入座未久,灯光潜藏,万籁俱绝,骤闻轧轧之声,俄见平沙千顷,一白无垠,河水萦带,群山纠纷,凭吊之思,油然而生,殆所谓欧洲之战场欤。峨崖峭壁,瀑布汹涌,山禽翔集,林木硕茂,殆瑞士之风景欤。男女杂沓,黄发垂髫,短衣跣足,弛然自乐,殆日本之乡村欤。嘉木奇石,斗研竞芳,鸟兽遨游,锦鳞泳跃,则又为英伦之公园欤。他若飞机潜艇,名城荒堡,千态万状,惟妙惟肖,能使观者目眩神移,流连忘返。

嗟乎!其国愈文明,其学理亦愈精,影戏特光学之末技耳,外人发明有年,而我国殊鲜仿效者,可慨也哉。

虽然,余因之有感矣,夫我人处世涉身,何一非幻。忽忽数十寒暑,犹幻灯之刹那间变化耳。故少当求学,壮则任事,庶无愧为国民,亦不致虚掷其光阴也,愿学者以幻灯为警可耳。

<div align="right">原载《妇女杂志》,1919 年第 5 卷第 8 期</div>

影戏源流考

肯 夫

我们都晓得马高尼（意大利人，一八七四年生）发明了无线电，赖安次（美人，一八七一年生）发明了飞行机，给世界的文化史上开一个新纪元。影戏的发明，是有科学和艺术的价值的进化，并且是世界文化进步的一个明星。我们走进影戏院，看见一方白幕上映出许多活动的戏剧，使我们得到一桩有益的消遣品，还有许多地方，含着道德和智识的教训，做一个通俗教育的良教师。

影戏是谁发明？能回答得出这个问题的，我晓得一定很少。因为我们糊糊涂涂地看着影戏，只有好玩、感动的感想，却没有想到从前的许多发明家，费了许多的精神、光阴、金钱，才得使二十世纪里有影戏这样东西。

我们既要研究"影戏"这个问题，就不能忘掉了发明影戏的几个人。这几个人现在还大半活着，并没有死。不过他们初发明的时候的影戏，还没有现在的精美，因为近几年来影戏事业的进步，真是一日千里，令人可惊。我不晓得他们进了现在的影戏院时，有什么快乐的感觉。我现在要介绍这许多发明影戏的伟人给读者，不过在我没有介绍之先，我先要说明影戏的来源。

大凡一样东西的发明，都是一步一步，挨着次序而来。发明影戏的次序，可以把下面的表来说明：写意影片——摄影术——幻灯——舞剧——白话剧——表情剧——活动影戏。

我们在灯前用手搭出许多花样来，映在墙壁上，可以成功许多像，这是我们幼年时代的一种消遣方法，唤做手影术。

假使我们用一方玻璃画许多山水人物，映在灯光的前面，墙壁上也会有像发现，不过它是一幅写意画，而且是死的，不会动的，这就是写意影片。这种玩意儿，除了小孩子在家里玩以外，别的地方是瞧不见的。

到后来摄影术发明了，于是把阴像晒了一个阳像在玻璃片上，得到一幅写真的影片。把这个写真影片在灯光前映一个像在墙壁或白幕上，就成了幻灯。

舞剧在戏剧里所处的地位，好像图画里的图案画。它并不是写真，不过把

一桩故事从艺术方面烘托出来。

白话剧已经有写真的倾向,把一桩故事用言语来说明,使大家明白。

表情剧是融合了舞剧白话剧而成的。这种戏剧,在意大利很盛行,到现在还有势力。一出戏的脚本上,写明了戏中最紧要的几句话。除了这几句紧要的几句话以外,演员不准再说别的话。要是一出戏听了二次,第一次和第二次,竟没有什么分别。因它不能多说话,于是不得不倾向表情一方面;因它要把全剧故事,用表情烘托出来,于是表情不得不有过度的地方。我国的京剧,唱句和道白,都写明在脚本上,演员不能增减,一切身段,做工都有过分的地方,照事实说起来,或竟是不通的,这种倒和表情剧有些相像。

影戏的演法,和表情剧虽然是截然不同的,然而我们不能不承认影戏是表情剧和幻灯的混合物。换一句话说,影戏就是用了幻灯的方法,映出一种表情剧来,使它能够活动。我们既明白了影戏的所以成功,就要讲到影戏发明家的本身。

"影戏是谁发明的?"假使有人把这个问题来问我,我就直截痛快地回答道:"影戏是安迭生(Thomas Edison,美人,一八四七年生)发明的。"不过当时还有许多人,也为了这事,费去许多心血,得到很有价值的成效。

飞来德飞(Philadelphia)的史楼博士(Dr. Sellers)在一八五九年(?)的时候,用干片(就是硬片)摄了他两个儿子的像,在一个有轮的机器上使像活动。在轮上装了一个柄,摇将起来使一张一张的像片翻过去,好像现在的活动西洋镜一般。他还发明了干片上敷甘油的方法,全世界的摄影家都得到他的好处。

伊思猛当一八六八年,还在罗机司透一家保险公司里服务,他的才能已经有许多人佩服,因他每年有三十七圆半的储蓄。照他的境遇,每年储蓄半圆,已是难能可贵的事(因他在这时只赚三圆一礼拜的薪金,要维持自己的衣食,还要帮助家庭的生活),积了几年的钱,都做了发明的牺牲。失败了好几次,费了许多精神和金钱。伊思猛的意思,是要把像直接摄在明角做成的胶卷上,有一位名叫华革的同他一同研究,一八八五年第一卷胶卷遂在市上发现。我们应该明白假使胶卷不发明,不会有今天的影戏的。然而伊思猛当时的意思,并不是要摄影戏,他不过嫌干片笨重,要想一样轻便的胶卷来代它。嘉立福尼那时就有影戏的动议。

一八八七年史腾福(Leland Stanford,一八二四年生,一八九三年死),李兰史腾福大学校的创办者,要征求一个摄影家,摄他快跑的马,梅别奇(Erdweard

Muyqripge）就去应征。用了许多方法，把许多摄影机连起来，布满在路的两旁，马经过时，用线来使关键的启闭。然后装在轮上映出来现明它的动作。这个方法，和现在摄影戏的方法，还相差得远哩，要是现在还用这个方法，那么，要用一万六千只摄影机，才摄得到现在胶卷的五分之一。

我们也不能忘记了潘令史（法国人）在一八八八年造了一架影戏机。他本来是一个英国的资本家差他到西班牙去摄斗牛的影片的，但他很奇怪地失踪了，没有人晓得他究竟怎样。他的意思是用一只摄影机摄许多像。

有许多人要发明影戏机，但是误走了死路，有许多人用一条一条的木条，做了一只黑的箱子，中间一个圆筒，上面贴着画。那箱子在轴上转，看的人从木条里看进去，那画也会动的。这不过是"惊盘"的道理。一八九一年英国人葛林造成了一架影戏机，式样和现在用的差不多。过了三年（一八九四年）还有一个英国人潘尔在印第安纳的一家珠宝店里开了个影戏比赛会。会中一切，都由勤耕主持。他费了许多光阴，造了许多有用的家伙，影一个跳舞的女子。摄片的颜色太深，所以映出来不好看。那时他们已经有人预备要用人来专门扮演了。当时影戏的胶卷都散在地上，映过了不重行卷过的，就有人设法再做一个轴来重行卷过。这个方法，使映片者脚边容易着火的明角胶卷，不致有意外的事发生。这么一来，又费去了许多精神、思想、工作、时候和金钱。

二十年以前，影片在纽约做第一度的试验，地址在第二十三街的一个音乐场里。戈士德和贝尔都是剧场的主人，预备着做这种新事业，把一个女优的裸体戏剧在影片里映出来，冲动了许多人，有的在六十哩（英里）以外的，还赶来见识见识，把戏院子都挤满了。

二十世纪的怪物安迭生（因他在美国的近七十年里，发明了许许多多奇怪而有用的东西，所以有这个名称）认为时机到了，造了一所房子做做摄戏的事业，名叫白腊客马利，这是美国的第一家摄剧馆。地址在奥令奇，屋顶上都用玻璃来遮盖，使日光可以透进来，差不多和天文台上用来考察天文的房屋一般。这情形是没有日光、没有影片。从此以后，倍奥葛来公司便也在纽约第十四街开了一家摄剧馆。现在影戏界的许多名人，像马兰毕克佛、白莱克施维式、米马许、葛莱夫、邬莫等都是从这里产生出来的。

葛莱夫是他们的导演者，那时的影戏，已有供不应求的现象。白兰克登、史密司等又组织了一家维他格雷付公司，这时最要紧的需要，是人造的光，使日光没有存在的必要。因为要应这个需要，好华德就立志要发明这样有用的

东西。过了几时,影片也逐渐地改良了。

　　起先的时候,影戏院里还是很简陋的,于是不得不求改良。史屈蓝是最华丽的影戏院,影戏以外,还搜罗着著名的音乐和唱歌,然而还不及以后开设的兰土和维多利,此后大影戏院日有增加。最大的开必多剧场,有五千多座位。这个剧场设立在百老汇路,它的庄严华丽,真是少有的。我们看了以上所说的话,晓得影戏在美国的一切情形和历史的大略。美国联合政府,也已经屡次褒奖。它的进步还是一日千里方兴未艾哩。

　　原载《影戏杂志》,1921年第1卷第1期,第11-13页

我对于有声电影的意见

周剑云

我九岁从内地来到繁华的上海,我的生活史开始享受物质文明,那时我最感觉兴味的有两样东西,第一样是留声机,第二样是电影戏。我因为自幼即嗜好戏剧,所以对于这两样恩物,特别有好感。我那幼稚的脑筋,虽然还不能分别好坏,却已存了进一步的奢望,就是觉得留声机有声而无影,电影戏有影而无声,未免美中不足,如果一出戏同时摄制,一面收音,一面摄影,等到开幕的时候,一方开放映机,一方开留声机,岂不有声有色,极视听之娱。

讲到物质文明,我也发觉两样东西,一个是电灯,一个是电话,机关一拨,大放光明,铃声一响,附耳有声,何等新鲜,何等奇怪。我那时也抱着过分的奢望,我望内地各埠都装电灯,千里之外都通电话,岂不十分便利,毫无困难。

数年以后,我已长到十几岁了。有一次,静安寺路跑马厅对面的幻仙影戏院忽然大张布告,说要开映有声影片,我既是戏迷,当然不肯放过这个机会。那时只有外国影片可看,也没有中国说明书,看客并不拥挤。不过为好奇心所驱使,跑去开开眼界,对于所看的影片,是何情节,有何趣味,大多不求甚解。那次所映的有声影片,只有开门关门、推翻桌子、击碎盘子、打破酒瓶等等的声音,没有听见剧中人说话的声音。我没有看见发音的机器,我猜想总是留声机发出来的声音,这不能认为有声影片,只能算是有音影片。

后来我进学校了,我的课程表内有物理、化学、几何、机械、图画等学科,我才晓得这几门功课都与科学有关。我们人类所享受的物质文明,都是科学创造的功绩。不用说,那新鲜的奇怪的留声机、电影片、电灯、电话,哪一样能逃出科学范围之外。赛因斯先生真是伟大,科学真是万能。可惜我的性情一点都不静默,对于那几门重要的学科,只粗枝大叶地浅尝辄止,不能细针密缕地用心研究,把读书时代的光阴忽略错过了,现在来不及了,这是我非常抱惭,引以为憾的。

我的嗜戏历程

先京剧(歌剧),次新剧(话剧),后影剧。不但嗜好而已,办过票房,办过新剧社,在最近十年内,又办制片公司。站在中国电影界的观点上,对于先进的美国,经过七八年研究才完成的有声电影,究竟抱什么态度,有什么意见呢?

世界各国的民族,各自发明各种不同的戏剧,总分为三大类:一歌剧,偏重歌曲与舞蹈的;二话剧,对话与表情并重的;三影剧,纯重表情与动作的。这三种性质不同的戏剧,最好各自保守固有的领域,各不侵犯,让世界各国的观众,各就性之所近,情之所喜,去选择、欣赏、消遣。娱乐不必破坏它们的分界,定要将它们混合为一。如果勉强将它们调和在一起,一定要显出不调和的裂痕,一定要弄得驳杂不纯,失掉原有的唯一的精神和色彩。

因为歌剧与话剧是以舞台为领域的,影剧是以银幕为领域的,真的人在舞台上出现,摄的影在银幕上出现,两者之间总似隔着一层薄膜,此其一;从名伶的喉咙里发出来的声音,和从播音机里放出来的声音,即使进步到没有沙音,两者之间总有一点区别,此其二;影片的势力所以能够超过歌剧与话剧,就因为制成以后,运用便利,靠着电力,到处可以通行,不明了的地方,有字幕来说明。但是世界各国的文字并没有统一,到一国还要改译一国的文字,才能使观众了解。如今要废除字幕,改用语言,而世界各国的语言比较文字尤其复杂,英美语虽然已很通行,岂能使世界各国的人都能听得懂?听不懂,就不免隔膜,就要减少兴味,此其三。

影片里的优点舞台剧固然不能兼而有之,舞台剧的好处影片也不能取而代之,要不然,留声机电影片盛行以后,早没有歌剧与话剧的立足地了。为什么各国的歌剧与话剧,依然还能保持原有的地位,具有号召观众的能力呢?这个浅显的理由,我已略为说明,而重要的因素,却存在真能懂戏、真能了解艺术的观众们的方寸心田之间。所以有声电影虽然成功,而歌剧、话剧、无声影剧,却不必大起恐慌,这是我没有见过有声电影以前的感想。

电的力量真大,你看电灯、电话、电车、电报等等,凡是人生日用的东西,都可以用电力来代替人力。人力所做不到的事,电力都可以迎刃而解。欧美各国的聪明人,就因为肯用脑筋,肯和科学亲近,肯努力创造,努力发明,打破一切困难问题,以人的思想运用电力,以电的力量运用机器,所以他们的生产力特别丰富,他们的物质文明岁有变迁。你看电话发明以后,接着就有长途电

话;电报发明以后,接着就有无线电报;留声机发明以后,接着就有无线电播音机;照相幻灯片发明以后,接着就有活动影片。把我们中国人苟安成性,只会享福,老不长进的脾气,和欧美人日新又新、自强不息的精神一比较,自然望尘莫及,事事落后了。

这次饶柏森博士来华,假座青年会公开试验有声电影,并将应用机件加以说明,各界人士才晓得有声电影所发的声音,是电灯和无线电话两样东西混合而得的结果。放映机上加了一个光电池,银幕两端装了两个同无线电话一样的传声筒,胶卷上留出一小条地位收音,此外还有关于摄片收音用的光电变易器。看了这几样东西,我们可以明白物质愈进步,构造愈精细,手续愈繁杂。

就我所听见的声音,以牛鸣犬吠为最肖,而女伶唱歌、名人演说(许多人演说,只有一个人稍为清楚一点)都一片模糊,不辨字音。尤其是无线电播音机所有的毛病,应有尽有,最为刺耳。我不敢根据饶博士带到中国来的几卷一鳞半爪不甚完全的有声影片,就武断美国有声电影还未到成熟的时期,我却敢说有声电影即使进步到一点没有沙音,完全避免如无线电播音机所有的毛病,能够和留声机一样清楚,声音和表情动作能够一致,而银幕上的空气,决不是舞台上的空气,银幕上的背景,也不是舞台上的背景,反而觉得影剧所有的微妙的、静默的、富有吸力的、沁人心肺的一团精神,为不纯洁不完全像真的声音所分散了。这样,有声电影出世之初,观众为好奇心所冲动,当然能够盛行一时,久而久之,引不起浓厚的兴趣,辨不出甜蜜的滋味。有声电影虽然可以自领一军,另走一路;无声电影依然可以分道扬镳,独立存在。我现在姑妄言之,留待将来取证吧。这是我见过有声电影以后的感想。

美国电影界自从华纳、福克司两公司努力摄制有声电影后,已起了很大的变动,就是先为舞台名伶后成电影明星的人,现在都交了好运。而纯粹的电影明星,对于舞台剧毫无经验的,却不免惴惴不安。因为对话和歌曲的音调声浪,都是不经训练,不易讨好的。演剧的声浪,高下疾徐,轻重缓急,绝对与寻常的人说话不同。而能够运用嗓音,使得婉转流利,尤其不是一朝一夕之功,故约翰白利摩亚此后将大红特红,而许多擅长表情、不善对话的明星,不免怀着时代落伍之感。

我们幼稚的中国电影界,对于国内的销路,还没有尽量打通。关于无声电复印件身的技术,如编剧、分幕、布景、光线、化妆、表演,在欧美早已不成问题

了,中国还没有研究完善。美国的有声电影即使长驱直入,我们中国电影界也没有余力去抵御,更说不到急起直追,改弦易辙。我的意见,单就无声电影来说,质的方面固然相差太远,量的方面也贫乏得可怜。美国出的影片,一年统计约有四五千部,中国一年还出不到一百部,可以看得过的影片,不过三分之一,像这样的情形,人家不来和我们竞争,也要供不应求,无以负观众之望。现在美国电影界既集中人才与经济,趋向有声电影一条路上去,我们只有厚集资本,联合同志,振起精神,加紧工作,多出几部好一点的影片,不但工具技术要完备美善,内容主义也要丰富精深,必须有这样的志气和魄力,才可以满足中人以上的观众的希望。若陈陈相因,毫不觉悟,只知迎合下级观众的心理,换汤不换药地摄制下去,那就要误了自己的前途,影响到国片事业了。同志们,不要听见有声电影害怕,只要负起原有的责任,把无声电影做好了,光明就在眼前了。

原载《电影月报》,1928年第8期

① 有声电影戏院演放机及映射机头与马达速率控制箱全图,《中国影声》1930年第1期。

回想与空想

徐碧波

去岁残腊,百星戏院曾一度开映有声电影,当时曾轰动沪上,余亦被动分子之一。座价较平时加一倍,而观众仍不衰,亦足征世人喜新好奇心之一斑焉。

余对于有声电影之摄制及放映,胥属门外,愧弗能详加分析批注,以告读者,今所记者,不过当场所经历之情形耳。当时所映之电影,系新闻性质,而非贯彻有情节之整本剧。兹就脑蒂中,推想所得,约略尚忆得为柯立芝总统之演说,见影闻声,恍聆謦欬,此身已如飞渡太平洋而处于新大陆矣。其发音微含沙沙,仿佛从留声机中传出,其余若舞场之音乐,亦铿锵有致。惟其发声,皆于特写(close-up)中放出,至若远景、中景皆弗有。初不若始疑其片中,步履动作,皆有声响也。于以推想,是犹有声片试验之初步,非成功作品也。

日新月异,美利坚人民之发明与研究,一年有余,其孟晋概可想见。传闻沪上卡尔登饭店所改建之大光明戏院将专映有声电影,从知好莱坞之有声电影出品,已足供戏院之长年需要,其发达当不可以限量。

沪上青年会特请美人饶博森博士,演讲有声电影学理,且闻有将各种机件指示之说,届期亟往瞻仰。惟所见之影片,所闻之声浪,与去年经历者,无甚差异,意或此为美邦专以此数种试验出品,供献我华人者。第此次得饶博士之将逐件机械,在幻灯上分析指示,觉科学之进化,电气之功用,实是惊人,其理解其组织,本籍中已有专家详述,恕不作重迭之抒写。

愚今有一问题在,即归于空想者也。假使有声电影而由我华摄制,其困难之点当复不少,方言之不统一此其最著者。此片中所摄,当以国语为归,但于演员则尤有绝大问题。以演员南方人居多,类皆不谙国语,特因欲摄有声电影故,而强令其习国语,或竟有习之而成非驴非马之国语,一旦影片演映,宁不贻笑国人,此则国人之欲从事于有声电影之一重大问题,而引为困

难者也。

余若机件之复杂,及成本之贵重,远不如无声影片。虽至穷乡僻壤,携一灯箱,即可开映者,难易不可道里计矣。虽然此乃科学昌明之实见,愚作此论调,未免近于迂拙,即此收场,用补本书之白。

原载《电影月报》,1928年第8期

赌神罚咒的有声电影

徐卓呆

这是去年一个事实。

去年五六月里,上海盛传有人发明有声影戏,要创办一个公司,我们当时听得了中国要办有声影戏公司,而且就在上海,而且又是中国人自己发明的,真欢喜得屁股上都要现出笑容来了。

我四处去探听,才知道创办的,是甲乙丙丁戊五位,先定资本金五十万,现在正在那里觅相当的空地做摄影场,我也不懂有声影戏的摄影场该怎么样的才适宜,打算且等他们布置好了,必定要去参观一番。

再一打听,晓得这中国空前的大发明,乃是甲君想出来的,方法非常秘密,将来摄影,也不许外人参观。我听了,好生失望啊!就是他们其余的乙丙丁戊四位,对于有声影戏制造上的秘密,也绝对不向外人泄漏半句。他们为郑重计,五位股东,曾经同到上海城内城隍老爷面前,烧过香,赌过咒,说五个人中,如有一人泄漏秘密,该怎么怎么得到报应。从这一点看,可以知道他们对于秘密的严重了。五十万资本,我总想这么的创举,决计不够罢。后来听说,内容是这么的,现在开办,只消五万,到开办之后,再续招四十五万。五万资本,怎么可以办这么大规模的公司呢?我正在怀疑,又得到一个消息,说这五万之中,他们甲乙丙丁戊五位,合认三万元,另有一位资本家,担任二万元,这资本家,目下暂时不拿出钱来,要出片子的时候,他才肯填款,大约此人要看到了货色,才肯出资。那么只剩三万元,岂不是更不够么?哪里晓得这三万元,还有虚头,五个人合出三万元,一人摊得六千元,现在只消各人先出一半,还有一半,将来再缴,所以简单说一句,这号称五十万的大公司,实际只有一万五千元。

我不信,我实在不信,我不信这样空前的有声影戏公司,是一万五千元办得了的,所以我好奇心大发,要探得一个究竟,其时小报上已有人将这有声影戏发明的消息刊载出来了,我真奇怪得不得了。

有一天，我遇到戊君，就打听他怎么一万五千元可以办有声影戏。戊君听了，对我抽了一口气，说："算了罢，各人出三千元，还有两个人未必一定会拿出来。"我就问他什么缘故。他答道："丙君哪里有钱？我虽有钱，实在不高兴投资在他们这种公司，我是被他们强拖在里头的，这哪里办得成。"

我说道："中国人自己会发明有声影戏，这公司一定可以大发其财，你为何不愿意呢？"戊君笑道："发明么，全是滑头，我来给你说一个明白罢。这是甲君想出来的花头，什么有声影戏，还不是摄制一张普通的影片，不过在开映时，与影戏馆内的职员、茶房等串通了，装一具无线电话在台上，他们用着人在家里同时播音，不是成了有声影戏么？"

我听了，笑道："开映的速度，不能一定，播音也有迟速，万一声音与影戏一参差，岂不是闹笑话？我看还是用一班人就在银幕后，一壁看着影戏，一壁开口，倒来得爽快。你们在城隍老爷面前赌咒，就是这无线电话的一点秘密么？"戊君点头称是。我说："那末你今天对我泄漏了秘密，城隍老爷一定要罚你了。"戊君道："在城隍老爷面前，我不过和和他们的调，我本来是基督教徒，哪里肯信城隍老爷真有灵，会来罚我？"

我又说："你们何以只防自己五位股东泄漏秘密，要同到城隍老爷面前赌咒，何以不防影戏馆里的职员、茶房泄漏秘密呢？要拖他们一齐到城隍庙里去赌咒，才可以安全保守秘密啊。"戊君听了，点头微笑。

这敝国人发明的有声影戏公司，闹了也有两三个月，后来渐渐地不提了。

诸君，以上的确是去年一个事实，诸君如果不信，我可以拖你们到城隍庙里去赌咒。

原载《电影月报》，1928年第8期

从有声电影说到电影歌剧

青 主

我记得当我二十年前在我们东方初次看见电影戏的时候,我既经想到有声电影的发明。我那时虽然年纪是很轻,但是除了电影戏之外,我亦既经认识了留声机器这样东西。我暗自思想:只要当映制电影戏片的时候,把戏子们的说话一齐灌在留声机器片上面,那末,当开影的时候,自可以把留声机器一齐开奏起来。这样会讲话的影戏,比较哑口无言的影戏,不是好得多么?究竟这一类的有声电影,要战胜怎么样的困难,然后才可以得到一种不无可观的实现,关于这些道理,我那时自然是没有想到。

在我居留欧洲大陆的十多年当中,我亦屡曾把我这一种有声电影的思想对我的一般外国朋友说过。他们回答我的说话,大意总是:"你这个思想并没有什么稀奇,假定它能够得到一度的实现,究竟它能不能够得到社会人士的欢迎,这还是一个大大的问题,因为现时的电影戏,虽然是要借助一种灵魂的语言——这就是音乐!然后才可以把那套电影戏剧里面的情感充分表现出来。但是这样表现出来的情感,只要做出来的音乐不是用来敷衍,并没有什么是以令我们表示不满的地方,如果银幕上面的戏子亦可以借助一种传声的机器,一齐说起话来,那末,最足以表现人们的情感音乐便没有存在的余地,所以有声电影这个思想虽然是很新颖可喜,但是按诸实际上的情势,反足以减低电影戏的艺术价值。"

他们还这样对我说:"如果这个有声电影的思想,实际上是有可取的地方,那末,这里的电影片公司必定早既把它切实研求,或者既经早既把它公开影演了。有声电影到现在还未曾至此公开影演的机会,必定它的本身是有种种不可以公开影演的理由。"

我听见他们这一番有些近于反对有声电影的说话,心里面确实有些不高兴。我虽然和他们辩驳了许多说话,但是我总不能够把他们屈服,因为他们要把消极的事实做他们的论据,在有声电影还未曾出世,和出世后还未曾得到社

会人士的欢迎以前,他们总不肯相信有声电影是一样值得推崇的东西。我怎能够用起事实来屈服他们?我这样安慰着自己:只要有声电影是一个很好的思想,那末,思想便是事实的母亲,有声电影终归会在电影戏片的市场里面得到一个轰动一时的实现。

有一天我在地底车站里面看见一套唱歌影剧的告白,同时又在报纸上面看见一个很好的批评,承认它是足以同我们的电影界开一个光明灿烂的新纪元。我当时的欢喜自然是不用说,我即日便约好了我两个平日不相信有声电影的朋友,一齐到去那间开演那套唱歌影剧的戏院里面观看。

当我们来到那间戏院面前的时候,我相信今天便是我得胜的日子,银幕上面的明星竟可以在银幕上面唱起歌来,这不就是有声电影第一步的实现么?我看见我那两个朋友不但是不像我这样欢喜,而且比平时沉静得多,我亦觉得很难怪,因为我今天便要把他们战胜。那套唱歌影剧现在开影起来了。我看见银幕上面的影画,和寻常的影画并没有什么不相同的地方,只在影画的底下影着一行的数目字,当那个女明星在银幕上面唱起歌来的时候,坐在银幕下面的那个乐队指挥,便照这一行一路加上去的数目字定他的节拍,同时另外一个不会被观众看见的歌人,便按照乐队指挥那根上上落落的指挥杖把银幕上面那个女明星口唱着的那首艳歌唱起来,因为你看见的那个唱歌的女明星,和你听见的那一片娇滴滴的歌声,有那些一路加上的数目字。用来做时间上的标准,所以没有那种快慢不齐的毛病,你很可以相信那一片娇滴滴的歌声就是从银幕上那个女明星唱出来的歌声。这个用数目字记拍的方法,看来虽然是很简单,但是世界上最有价值的发明,是没有一样不是要建筑在简单的基础上面,至于实实在在的生人的歌声,自然是胜过那种罐头式的留声机器片的歌声。我看见这样别开生面的发明,所以心里面真是欢喜到了不得。

等到那套唱歌影剧映完了之后,我便开口问我那两个外国明友:"你现在还不相信有声电影既经是得到了它的新生命么?"他们的答话真是有些出我意料之外。他们不承认这样的唱歌影剧是有生活的能力,因为从另外一个人唱出来的歌声,和银幕上那首只能够做出一个唱歌的样子来的歌,节拍上虽然是不会发生冲突,但是除此之外,无论姿势上,神态上,是没有能够令人表示满足的地方。

他们说:"要我承认这样的唱歌影剧是一种艺术上的享乐,除非我确实能够把银幕上的歌人唱出来的歌声听出来。不论叫怎么样一个最有名的唱歌艺

人代银幕上的歌人歌唱,银幕上那个唱歌人的神态和实际上那个唱歌人的声情,是没有法子可以深相吻合的。我们因为感觉到种种的隔膜,所以心里面总是觉得不愉快。"

我和他们分手之后,单独一个人在那里想了许久。我见得这一次的唱歌影剧,确实是有许多不完全的地方,但是这些不完全的地方并非是不可以改善的,我们决不能够因为第一次的试验,得不到尽善尽美的成绩,便消尽了我们的勇气和希望。俗话说得好,万事起头难!现在有声电影的思想,既经是得到第一步的实现,从此逐渐改良下去,只要稍为假以一些时日自然是可以把它试验成功的。我那时的头脑虽然是比较从前略为冷静,但是我对于有声电影的信仰并没有减损分毫。

欧洲的电影工业,在欧战以前,是高出在美国的电影工业之上,因为在欧战的过程当中,欧洲的电影工业得不到自由发展的机会,所以较之大西洋那边的电影工业,反为变了落后。到了欧战告终,欧洲各国都是元气凋残,在世界的电影市场里面失了竞争的能力,于是美国的银幕出品,便霸占了全世界的电影市场,但是这不过是就电影工业的发展来说。至关于有声电影一层,在美国那间叫做哇尔尼尔(Warner)的电影公司还未曾把有声电影的价值认识清楚以前,在欧洲大陆上面既有过相当的发明。我这里只说德国。

在各个试验当中,最先得到很好的成绩的,就是那个叫做吐梨尔刚(Triergon)的制造法。它把声音收影起来之后,便借助一个特别制成的机器把这些收影起来的声音发散出来。它的使用方法是很简单的,只因为那副散音机器成本太昂,而且略嫌笨重,所以实际上得不到多大的效用。经过没有多久的时候,那个叫做渠善梅士特(Kuechenster)的工程师,便另外创成一副较轻便、较便宜的散音机器。他不把那些声音收影在影片左边那些串洞的外旁,特把它收影在左边那些串洞的内面,这一个小小的差别,看来虽然是很寻常,但实际上是包含着很大的意义在里面。同时又有那种所谓梨那济(Lignose)听的电影,它的制造原则,就是留声机器片和电影戏片的共同动作,好像是偷窃了我幼时那种不求甚解的有声电影的理想似的。这个方法虽然是最简单,最经济,但是到底是不大完全。后来经过那间有声影片联合社把好几种的影音和散音的方法一齐融化起来,于是创成了一副整齐划一的影音机器。不但是全德国的各种有声影片都可以使用这副影音机器,就美国的有声影片亦可以用这副影音机器开影。

这副影音机器的完成，距现在既经是过了一年半的时间，在这一年半的期间当中，它怎样继续改善，怎样可以和美国的影音机器并驾齐驱，我这里可以不必一一抽出来说。但是实际上自有声电影在美国得到盛极一时的风行以来，它在欧洲大陆上面却得不到同一样的威势。这是什么道理呢？如果我们能够把此中的道理寻求出来，那末，我们便可以认识有声电影的真正价值是在哪里。

哥德(Goethe)说得好："文字不过是语言的一种无可奈何的替代。"如果寻常的电影戏，除了中间那些附注在银幕上面的文字之外，并没有很好的音乐把电影戏里面的情感表现出来，那末，这样的电影戏自有声电影发明了之后，它是要自行消灭的。为什么？因为解释的文字，总不能够像自然地说话，这样能够使人受到很深的感动。这些道理是最浅而易见的，但是，如果相当的电影戏能够得到相当的音乐把它的情感表现出来，那末，这样的电影戏剧是决不会因为有声电影的发明，便失了它的生活能力。

我说相当的电影戏剧和相当的音乐，即是要我们把各种的戏剧和各种的音乐分别来说。譬如寻常一套用不着表演情感的诙谐的电影戏剧，因为它的本身并非用来表现人们的情感生活，所以亦没有可以用得着最适合用来表现情感的音乐的地方。

一套用来描写人们的情感生活的电影戏剧，虽然需要音乐是做它的表现情感的工具，但是如果你把音乐使用得不妥当，那末，就令它是弹奏得极好，亦是不能够发挥那套表情的电影戏剧的好处，所谓影剧和音乐要分别来说，就是这样说法。所谓音乐是种灵魂的语言，这句话确实是有一番很深长的道理。爱尔兰诗人托马士摩尔(Thomas Moore)说："音乐，我听见你那些不可思议的音响，我见得我们的说话是这样贫乏，这样冰冷。"凡属不能够用说话表现出来的情感，只可以用音乐表现出来，这是凡属略曾涉猎过音乐的人们，都知道很清楚。

一套抒情的电影戏剧，能够得到相当音乐发挥它的剧情，足以给我们一种高尚的艺术的享受。我那个叫做 Fritz Steinmann 的朋友，是最善于这一类音乐的编排，所以不问怎么样的一套表情影剧，只能够得到他做音乐的导演，便能够得到一般有艺术好尚的人们最热烈欢迎，这自然不是偶然的一回事。

我们现在要注意的，就是当奏乐的时候，你不能够说话，换句话来说，当银幕上面的表演人说起话来的时候，用来表现情感的音乐自然是不能够同时并

奏。如果遇着那套影剧是一套抒情影剧,那末,不是只能够得到用机械传散出来的说话做人们的情感的表现么？因为这样用说话表现出来的情感,必不能够像用音乐表现出来的情感,可以直达人们的灵魂,所以我承认无声电影是较为适合用来影演人们的情感生活。欧洲人向来是偏重情感生活的,虽然受了近代的物质文明的压迫,逐渐由精神趋向物质,但是总不似美国人完全走上了物质生活的途径上面。这是谁都知道的,你明白一个沉迷在情感里面的人,只喜欢看抒情的电影戏剧,不喜欢看那些只能够刺激人们的神经,不能够打动人们的心灵的电影戏剧,你便可以知道为什么称霸美国的有声电影不能够在欧洲大陆上面得到同一样的威势了。因为无声电影较为适合用来描写人们的情感生活,所以有声电影的发明决不会危害到无声电影的存在。

凡属艺术都是世界的。我们承认无声电影是一种艺术,也就是因为不论在哪一处地方制造出来的无声电影片,亦不论它在那一处地方开演,只要你把里面的文字译成该处的文字,一般观众们都可以一看就懂。若在有声电影,则只有那些懂得那一种话的人们才可以听得出它的好处,譬如那些表演人所说的话是英文,那末,一般不懂得英文的人们,便不能够得到同样的享受。所以只就传播的区域来说,无声电影亦既经有存在的价值了。

无声电影的表演人因为要把他的全副心力集中在精神表演上面,所以能够促进精神表演的艺术的进步。将来无声电影得到更普遍流传之后,表演人的精神表演艺术,一定会受了很大的影响。因为长于用说话表演的人们,未必亦同时能够长于用神态表演。如果还要唱起歌来,那末,一个有声电影的表演人不是要具有好几种的艺能才成就么？要求的条件愈多,自然不容易样样都精,你要欣赏精神的表演艺术,你自然要向无声电影里面寻求。因为无声电影是有这几种好处,所以我们要承认它是最适合用来表演人们的最高的情感生活,并承认它是一种具有国际性的艺术,但是不能够离开音乐。只在这个意义的范围之内,它才可以保持它的永久的生命。一出了这个意义的范围之外,一切它旧日的统治领域都要让交给方兴未艾的有声电影。

谁不知道英国诗人北连辖沙(Bern ard Shaw)从前是最反对电影的一个人,但是自有声电影树立了它的根基以来,一般崇拜北连辖沙的人们,竟看见他现身在银幕上面,向全世界的人们说法。轰动一时的忆克那(Eckner),当他驾驶着他的飞船行抵纽约的时候,我们除在银幕上面看见他那副雄伟的面目身材之外,兼听见他向着我们说了一大串临时学成的英国话！唉,这真是一件

再得意没有的事!

每一个礼拜的时事影画,于是最先被有声电影占领过来了。不错,有许多有声的时事影画,往往杂上了市街上面一些突如其来声响,就有那些很致密的、临时的、隔声的墙,亦不能够把它隔断。

但是,我因此要想起德意志现代那个叫做乖因格那(Weingartner)的音乐诗人告诉我的那一段很有趣的话:他有一次在乌林那处地方指挥一个乐队演奏华格纳(Wagner)那套叫做 Siegfriedldyll 的曲乐,当演奏到里面最温柔精细的地方,忽然那座音乐堂侧边,起了一阵尖锐不堪的喇叭的声响。原来那座音乐堂的隔壁就是一个兵房。乖因格那叫该处的一个市民请求那座兵房里面的那个高级长官,当下次开音乐会的时候,叫那些士兵们不要吹喇叭,最少也要他们不要正在音乐堂侧边特吹大吹起来。乖因格那当下便从那个市民的口中得到这样的答话:"这是用不着的,每一次开音乐会的时候隔壁的喇叭都会吹起来,我们既经听惯了。"

有声的时事影画,虽然也会杂上了一些突如其来的声响,但是经过若干时间之后,你们自然会把它听惯。除了时事影画之外,一切不是用来表现人们的最高的情感生活的影剧,都是很应该逐渐由无声进于有声。

你们知道卓别麟(Charley Chaplin)本来是不赞成有声电影的,但是最近他既声明在某一种条件之下,他亦可以主演一部有声电影的戏剧。就我们平心而论,只卓别麟无声的表演艺能,既经是足以令我们欢呼喝彩,他具有这样绝无仅有的表演艺能,所以他不会把有声电影放在眼中这自然是很难怪的。但是如果我们除了欣赏卓别麟那种无声的表演艺能之外,兼能够听见他对着我们说出他那种卓别麟式的说话,这不是一件大好而特好的事么?卓别麟终归是会现身在有声的银幕上面的。你们知道本来反对有声电影的卓别麟终归会在银幕上面现身,那末,你们便可以相信:一切不是用来表现人们的最高的情感生活的影剧,迟早总会被征服在有声电影的宝座之下。

现时那种所谓有声对白的电影,除了人们说话声音之外,凡人们的歌声以及乐队的乐音,都可以收影进去。简单地说一句:它既经具有那种未来的电影歌剧的雏形。我说未来的电影歌剧的雏形,就是因为现时试验所得的成绩,距电影歌剧的完成,为时尚早。

关于这些问题,自然是需要另外一番的讨论,我这里只就乐音的收影大略说一说。由我们留声机和无线电传音机所得的经验看来,除了当收影的时候,

要把各种乐器的方法妥为配置之外,还要把各种乐器的数量妥为斟酌。寻常在乐队里面试验得来的原则,比方一枝横箫的音很容易遮盖了三十二个小提琴(violin)的音,应用到影片的收音上面,是绝对用不着的。

最近的试验曾经告诉我们,一切引用乐器的数量必要大加减少。但是要减少到怎么样的一个数量,它和别的乐器数量上的比较,又应该得到怎么样的一个比例,关于这些问题,自然不是可以在很短的期间内试验成功的。

各种乐器数量上的比例稍为弄得不大妥当,那末,当全副乐队一齐演奏起来的时候,便会混合成一团很不好听的音,不问谁听见,都会掩耳却走。就各种乐器数量上的比例问题解决了之后,还有许多问题是很不好解决的。只区区那一个扩音筒的改造,既经要消耗不少的脑汁。就这个扩音筒的改造问题亦既经得到很圆满的解决之后,说来很容易的未来的电影歌剧,据我们看来还是要经过一度音乐的大革命,然后才有可观。是的,或者简直要从根本做起。怎样从根本做起?这就是说,除另外创造成一些乐器出来之外,兼要另外创造成一个音的系统,像现时七度音阶的音的系统,我们既经是知道它不大适用了,但是如果我们不使用七度音阶的音的系统,我们便应该使用怎么样的一种音的系统?十二个音的音的系统?抑或四分一音的音系统?抑或除这两种既经发明的音的系统之外,还要另外发明出一种音的系统?诸如此类的问题,想起来不是很足以令我们头痛么?但是必要得到诸如此类的问题,都既经得到正当的解决之后,然后未来的电影歌剧才算有了着落,然后有声电影才可以成为一种独立的艺术,有声电影会演进到电影歌剧,这是一不定易的道理。但是要经过多少期间才可以成就了这一种最值得我们歌颂的艺术,那便要看一般关心群众的艺术化的人们怎么样的努力!

为什么电影歌剧的演成要看一般关心群众的艺术化的人们怎么样的努力呢?在各种艺术之中,音乐是最足以促进我们的人生的一种艺术。德意志一个法学兼音乐学者提播(Thibant)说:"只要是未曾完全腐化下去的民族,都有接受音乐的能力,第一根本条件,就是要音乐的本身是强健自然,没有违背人们的纯洁的情感。在各种艺术之中,这种最善良的艺术是最足以感化世界上的各个民族。"未来的电影歌剧自然是只许向着那条没有违背人们最纯洁的情感的强健自然的艺术大路上面走去。如果它能够早日完成,那末,我们不是可以凭借它的法力把世界上各个民族早日纳诸正当的人生轨道上面么?在世界上一切有益人类的文化运动当中,还有哪一样可以好过这一种的艺术运动

呢？我上面既经说过,美国人最偏重物质生活的。我敢断定一句,美国人虽然是最偏重物质生活,但是只要他们能够得到一种很好的精神娱乐,那末,美国人的生活自然会于不知不觉之中,由物质方面趋向精神方面。你要同他们寻出一种最良好的精神娱乐,自然是最好莫如电影歌剧。

现时在美国全国里面,只有两三处地方才有正式的歌剧院,除了这两三个城市之外,一部歌剧的开演简直是一件最难得的事。就在有歌剧院的地方,亦因为取费十分昂贵,只有一般豪富的人们,才可以享受这种娱乐。在这种情形之下,美国一般平民的生活,怎能够由物质方面趋向精神方面呢？

在欧洲大陆上面,不论哪一个国家,每一个礼拜之内都有一部至两部的歌剧,用无线电传音机传送到各个最小的村落里面去。这一种的精神娱乐,虽然很值得我们嘉许,但是较之未来的最足以感化人类的电影歌剧,自然是只可以得到一种极小的效用。

至于我们东方人,不要说正式的歌剧,就有正式的乐队一齐合作的无声电影戏剧,亦是不可多得。若使我们东方人能够早进于生活的艺术化,我怎能够不希望未来的电影歌剧,能够早日得到完成呢？

我从有声电影说到电影歌剧,并非是我的思想一时纵横起来,实在因为我要把电影歌剧的实现当作是最后的,无上的造福人类的福音。

八.一,于国立音乐院

原载《中国影声》,1930年第1期

提倡国产的有声影片

周瘦鹃

在十余年以前,我们初看影戏的时候,见那影戏片中的人物鸟兽都会活动,委实是像真的一样了,但是都抱憾着那些人物鸟兽只会活动,不会开口发声,未免美中不足。于是人人都抱着一个希望,希望西方人科学上的发明,更有突飞的进步,使那影戏片中的人物鸟兽,一一都会开口发声,不致再看他们只会得动着嘴,而始终无声无息的,如哑巴一样。

果然,西方人科学上的发明,日新月异,竟使我们十余年来的希望,完全达到了。在这二年之间,美国的有声影片,尽量地输入中国。先到了上海,轰动了千千万万好奇的上海人,都要一看这最新的奇迹。于是市上所有的大影戏院,为了迎合上海人好奇的脾胃起见,一律都改映了有声影片,摩维通啊,维太风啊,洋洋盈耳,何等地热闹。无论懂得英语,或不懂得英语的人,都要去见识见识。一时各大影院中,其门如市。然而看有声影片,真不是一件容易的事,必须充分懂得英语的,方能听得出影片中人在那里讲些什么话。单是懂得英语,还嫌不够,必须常和西方人接近,而懂得他们的种种俗语,方能感受到个中的兴味,否则,你还是呆坐在那里,听他们外国观众的呵呵大笑,心里痒痒的,真有搔不着痒处之苦,转不如看着无声影片的字幕,可以了解得多些。至于不懂得英语的人,倘不先把那张中国说明书细看一遍,那么往往会看得莫名其妙,等于没有看一样。因此有情有节的影戏,大都是为了语言问题得不到一般人的欢迎。所欢迎的,不过是几部花花绿绿的歌舞影片罢了。

我们的国产影片,已有了好几年的历史了,虽不能如欧美各国那么发达,但是流行全国以及南洋一带,也已有相当的成绩。明星公司对于新片的制作,向来很努力,如今鉴于国人爱好有声影片,而苦于言语隔阂,于是受了民众公司的委托,毅然决然地与百代公司合作,创制有声影片,以应社会的需求。片中所有对白,全用国语,以期普及全国。而一切歌舞游艺,也应有尽有,比了西方的有声影片,诘屈聱牙,一片蛮语的,自然容易受国人的欢迎。方今国人日

渐觉悟,对于凡百用品,都在热烈地提倡国货,那么像这样新兴的国产有声影片,自也在热烈地提倡之列。

民众公司的第一部有声影片,就是《歌女红牡丹》,对于剧本的编制,几经修改;国语的发音,几经练习;其他背景服饰等项,也几经推敲。而最感困难的,却是收音的手续,稍不满意,立时废弃。因此我知道他们曾经在收音的手续上经过了不少的困难,费去了不少的心血,丢掉了不少的金钱,直辛苦了五六个月,方告成功。姑无论其成绩如何,而有这样继续的研究与牺牲的精神,也大可钦佩了。

我听得一位日本回来的朋友说,日本先前的影戏院中,也十之七八开映西方影片,虽经检查员大动剪刀,往往将动人情处的接吻的片段或表演热爱之处

①

大剪特剪,而看的人仍是十分起劲。日本的电影界中人鉴于开映西方影片利权外溢,漏卮太大,因此创制本国的有声影片,据说近来遍映全国,异常发达,使西方的有声影片大受打击。现在日本的影戏院中,差不多十之七八都在开映他们本国的有声影片了。

民众公司开风气之先,既制成了这第一部纯粹的有声影片《歌女红牡丹》,我仍希望他们不断地努力,一步步地改善,制成无数完美的国产有声影片,以夺西方有声影片之席。也正与日本一样,而一方面还须仰仗国人尽力提倡,提倡国产的有声影片。

原载《〈歌女红牡丹〉特刊》,1931年

① 《〈歌女红牡丹〉特刊》,1931年4月

有声影片在中国

姚苏凤

一 个 笑 话

"妈妈开动留声机,小宝宝以为里面是隐藏着一个人在歌唱",这是一个最浅薄的笑话。"外国的有声影片初到上海时,有几个老太太们也以为是银幕背后隐藏着一个人在谈话或歌唱",这又是一个最浅薄的笑话。可是,第一个笑话,始终还是笑话,第二个笑话,却居然不是笑话,而是中国电影史上滑稽的事实了。笑话,笑话,事实是这样的。

曾有几家小影戏院,用"国产有声影片"的招牌欺骗一部分缺乏常识的观众。实际上,他们所谓"有声"者,的确是雇用两个人,依着字幕中的对白而在银幕之后仿效着片中人谈话而已,这岂不是笑话里的笑话?

后来,笑话也进步了,真正的"人"毕竟落伍,而偶然在影片中配制一两张留声机片的,便又窃据了"国产有声影片"的美名。只是聪明的制片商,还聪明不过聪明的观众,这种冒名顶替或是抄小路的办法,大家虽不失笑,至少也都失望。

声 片 地 位

我们现在所要研究的,是这样的几个问题,第一个是"有声片凭了什么而能使无声片渐趋淘汰",第二个是"有声片失败了么,还是已经成功了呢"。这两个问题,已经给全世界的电影界以许多的考虑。虽然还有一部分人相信有声片并不能使无声片归于淘汰,但事实上,只要有自制影片的各国,已经没一个不卷入有声片的漩涡中去。在美国,即使在一个不满一百户的小村庄间的电影院,也装上了开映有声片的机器。在英国,因为得到了天然的语言上的便利,更认有声片为美国电影发展之良机。在德国,最著名的乌发公司已摄制十片以上的有声片,而他们的计划,还想改善发音,扩大范围以与美片

抗争哩。此外在法国,在苏俄,在日本,在意大利,有声影片的摄制也都已成为事实。只有在我国,除了第一节所述的笑话以外,真正的有声片还没有发见。

在第一个问题之中,我们所要认清的,乃是"有声片是无声片的自然的进步,有声片不是无声片强制的革命"。在这种进步之中,有声片并不要推翻了无声片而另外建筑起它的新目标,有声片跟无声片并不处在敌对地位,有声片仅使无声片加进了声音而并不使声音的地位替换去电影的本身的美。如此说来,有声片的所以能使无声片渐趋淘汰者,乃是因为它完全保存着无声片的长处,而又加进真实的声音,使情感愈加浓厚,动作愈加真切,环境愈加自然。

在第二个问题之中,我们所要知道的,乃是"一九二九年以前的有声片是几乎失败了,一九三零年以后的有声片是渐趋于成功了"。因为,在一九二九年,美国电影界忘了电影的原有的地位,而几乎使歌舞艺术完全来代替那电影艺术。于是,有声影片变去了无声片的本来面目,而使一般电影观众失去了电影艺术的享受,这是失败的大原因。此外,复有许多有力量的评论,指示出有声影片不应当使"说白"过分地多,因为电影观众的厌恶过多的"说白"像厌恶多的字幕一样。至于一张影片的情节,应不失其波折性,在声的方面,仅许是一种影的渲染,而决不能反使影为声的附属品。所以,去年来,在美国的有声影片,显然已经换了一条道路,和前年的有声影片的内容大不相同了,识者都谓此乃有声电影成功之初步。

声 片 在 中 国

当舶来的声片在上海吐露它最先的声音时,我曾预料它是"外国电影对华自杀"。因为中国人识英文的已经很少,而能够听得懂有声电影的对白者尤其是少,所以,外国有声影片在中国开映,必将因言语的隔膜,而使营业减色。不料,事情是出乎意料之外的,正因为中国人有几种恶根性,一是"一窝蜂",不管好不好;二是"学时髦",不管懂不懂。一般人总觉得有声影片是一种时髦新奇的玩意儿,即使莫名其妙,也不能自外于"时髦"之列。所以,一年多了,外国有声片居然还能受一般不完全懂外国语的中国人欢迎,这也该是一个笑话吧。

但是,娱乐,毕竟是为的求趣味,若是得不到趣味,又如何能维持着永恒的

信仰呢？最近,外国有声片在中国,除了几张比较有名的明星主演者之外,也现出了崩溃的形势。若就几片映演外国有声电影的戏院的营业统计来看,已经很可以看得出嗜好外国有声片者的减少。从前,当有著名的影片开映,半个月一个月而不减卖座之盛的,然而,自有有声片以来,没有一片能续映半个月而维持着卖座纪录的了,这岂不是一个确切的证明么？所以,我先前的预言,毕竟将有实现的一天。便是,在一群"一窝蜂"与"学时髦"的中国人失掉了他们被"时髦新奇"四个字所维系着的勉强的趣味时,外国有声影片在中国,其地位必日益低落,这是一个可喜的消息啊。

国产的电影

国产电影也有了多年的历史,经过许多人的努力经营,虽还没有结着最硕大的果,但已开了很鲜艳的花。我曾讲过国产电影的前路,我主张,"先巩固了自己的壁垒,然后再去抵抗外来的侵略","先扩大了自己的组织,然后再去希求营业的发展","先确定了自己的目标,然后再去吸引观众的同情"。

从第一点说,我们不必空喊,要打倒外国影片,要提倡国产影片,我们先要使自己的壁垒巩固,基础立定,然后能去抵抗外来的侵略。否则,质量均不及人,而宣传鼓吹,终若隔靴搔痒,国产影片以前的缺憾,便因缺少这种自身的实际性。

从第二点说,国产影片公司,很多"缺乏资本"的,这上面也曾闹过不知多少的笑话。最初,有许多人以为从事于电影事业是一本万利的,于是,有几百块钱就要摄制一片,几千块钱已经是皇皇然大公司了,这种思想和事实,造成了过去国产电影事业的混乱的现象。因为,经济已告窘迫,人材又复稀罕,组织必甚散漫,成绩当然恶劣,在这样的情状之下,营业又乌得而发展。

从第三点说,过去的国产电影,不能使观众的信仰建筑在电影的本身上,而偏使电影的本身建筑在观众的不准确的信仰上。于是,随波逐流,惟默察观众低劣之趣味而求迎合之,艺术不必讲,情节不必论,女人洗浴不可不有,大套武术不可不打。一张古装片得利,则你也古装我也古装；一张神怪片得利,则你也神怪我也神怪。这种粗制滥造的现象,终以此而失去了观众的信仰。

现在,国产电影的前途,还未见如何稳固,只是,光明的大路依然还坦平地

横在前面,只要国产电影商人能够觉悟,从我上面所讲三点,猛着先鞭,那么,国产电影,是断无不成功之理,无声影片如此,有声影片更如此。

国产的有声影片

时代在眼前迅捷地开展,我们的电影事业也决不能使它为时代落伍的产物。国产有声影片的摄制,不仅是我国电影观众所热望,而且我国制片商当前的应有的贡献。但是,在事先,应当有几点认识:

一,不要以"尝试"开始,要"迎头赶上去";二,不要"粗制滥造",轻失观众信仰;三,不要使"声"成为"勉强的点缀";四,不要使"声片"失了电影的固有的艺术;五,不要使国产的声片充满外国化的歌舞。

我以为,国产有声影片的摄制,不是能不能的最初的问题,而是好不好的最后的问题。假如摄制所谓有声片而仅是投机的话,那么,结果必蹈三年前古装影片的覆辙。所以,摄制有声片者,须预先审择着它所应走的道路,而一定要贯彻我上面所写的五点意见,这样,才能得到成功。

《歌女红牡丹》

明星影片公司和百代公司受中国民众有声电影公司之托,把完全有声的《歌女红牡丹》片来开始中国有声影片的第一幕,这自然是一件值得欣喜的事情。我在试片时,曾经几次看过,觉得有几点好处:

① 《歌女红牡丹》影片广告,《申报》1931年4月1日。

一，声音很准确,很清楚,很自然,很扼要;二,情节很凄婉,很曲折,很有刺激,很有回味;三,表演很细腻,很紧张,很有力量,很见功夫;四,穿插很繁缛,很浓厚,很可发笑,很可感触。

至于人材方面,不必我一个一个介绍,而自然大家都知道是几个老手,经费方面,据说足足花了十二万元(在国产影片中也可算得是破天荒)。时间是经过了六个月,我敢把平时观影的经验,来保证这一张《歌女红牡丹》片,是备具着西方有声片之长处而别有一种东方的文化色彩笼罩在上面的空前的佳片,现在,可不再是笑话了,货真价实。我谨在此恭祝国产有声影片的前途猛晋。

原载《〈歌女红牡丹〉特刊》,1931年

电影的发展过程

郑伯奇

电影是崭新的艺术,电影是资本主义社会产生的艺术,这是谁都是知道的。但是,电影是从哪一年产生?在资本主义社会成立的那时候它就产生了吗?这关于电影发生的一段历史,倒不是三言两语可以说得清楚的。

电影成为我们今日所看的电影,其期间固然很短。但,电影是跟着科学和机械而发达的。这期间的历史,换句话说,就是电影前身的历史,却相当很长。

电影的前身是什么?就是活动照相(Cinematograph)。这活动照相的历史差不多和科学本身的发达史是同样的悠久。活动照相乃至电影的根本原理是什么呢?就是人类的眼睛在一定的短时间内能保存所看见物体的印象。而这个原理实是公历纪元二百年代希腊自然学家普妥勒迈渥斯(Ptolenieus)所发见的。到了十九世纪机械发达的时代,许多科学家根据这个原理陆陆续续发明了许多机器。最后集大成的是法国米歇尔兄弟(Louiset August Mlchel)。一八九五年,在巴黎的大咖啡座(Grand Cafe)的地下室,他们才开始将活动照相试映在银幕上。

活动照的成功已经豫约了电影的前途。但是,今日号称为艺术品的电影,还不是简简单单一跃而就的。由活动照相到今日的电影,至少还经过了三个时期。

第一期是极幼稚的时代。在银幕的画面上,不能发现电影的艺术,所现在银幕上的,只是一些毫无连络的照片,突然地很滑稽地跳动而已。譬如"火车进行""轮船出动",或者"清道夫和车夫争吵"之类。

第二期大都是舞台剧的复写。布景是渐渐用实物代替了。但,真正的电影艺术在这里还找不出。

真正的电影艺术是第三期才产生的。电影的演技和舞台的演技,在这时候才完全分开。导演开始构成自己所意想的场面。开末拉的移动,特写的使用,以及出片的剪裁取舍,这一切电影艺术的手法,都是这时期的创见和发明。

但是,这些发见和发明究竟起在何年,始于何人,却不是容易考察的问题。普通人都以为电影用特写是葛雷菲斯(D. G. Griffith)创始的(《国民的创生》,一九一五年)。葛氏在电影艺术的位置,恰和米歇尔兄弟在活动照相一样,是集大成的一个人。总而言之,由一九〇七年到一九一五年之间,电影艺术才正式产生了。

电影成为独立的艺术,诚如上面所述的经过。但是,电影这一艺术,和其他艺术不同,它始终不能脱离机械与组织,因此,它便间接地或直接地,不能不和资本发生关系。不,假使没有资本的运用和统制,电影到现在还不过是路旁供小孩子玩的一种幼稚的东西罢了,还能成为什么艺术?更何能成为支配大众的有力的艺术?所以,说电影是资本主义社会特别产生的艺术,决不是偏激之论。电影既为资本主义社会的产物,那么,它的发达当然和资本主义有密切的关系。于是乎,我们应该将电影发达的历史,站在新的观点上,另加以观察。这样观察下来电影发达的历史可以分为三个时期。

第一期:一九〇〇年至一九一四年(由摇篮期到欧洲大战止);

第二期:一九一四年至一九二五年(由欧洲大战到声片发生止);

第三期:一九二六年至一九三二年(由声片发生到现在)。

第一期的特征,就经营讲,都是个人的企业,小资本的企业;就艺术自身讲,也还只在萌芽时代而未达到独立的境地。但是,一九〇九年以后,美国电影制作中心,移至西部加省洛斯安吉斯(Los Angeles)的郊外。美国全国的摄影场都移至其间,构成好莱坞(Hollywood)这新都市。电影事业遂有了长足的发展,从来个人经营的小资本不得不没落了。电影事业和金融资本的结合就成了当前重要的问题,而西部银行,如旧金山银行等开始向电影事业投资。资力充实的结果,技术方面也有了长足的进步。合理的摄影场也建设了,人工光线也设法使用了,电影艺术家,如卓别麟、范朋克、葛雷斐斯等,都以好莱坞为中心而集合起来了。电影艺术特殊的形式也开始发展了。特写、Soft focus 等技巧、Montage 的手法都是这时期才发明的。

电影发达的第二期是以欧洲大战开始的,大战中最大的变化是美国电影的勃兴。从来是欧洲电影君临于全世界,好莱坞建立以后,美国电影也还不能就夺取德、法、意各国的市场。大战开始以后,世界经济上发生了重大变化,美国成了全世界最大的生产的国家。得了这样的好机会,美国电影自然容易发展。同时国内金融活泼,使美国资本家对于电影敢作大胆的投资,电影事业成

了美国重要产业的第三位。其投资总额算定为二十亿美金,直接以电影生活的号称三十五万人,每年消费胶卷约五十万尺,输出影片年有八万千以上,其代价约值七千五百万金。国内有二万一千电影馆,观客数一年约三十亿,其票价实超过二十五亿美金。这样伟大发展的基础,都是一九一四至一九一八年间完成的。欧战终结后,欧洲各国无论如何努力竞争,美国电影的势力已属牢不可拔。一九一四年,即大战勃发之年,全世界所映的影片,百分之九十是法国的。但是一九二八年,其百分之八十五乃是美国影片。美国电影的势力,由此可以窥见一斑了。

更可注意的,是电影在这一时期,脱去单纯的娱乐的领域,而和政治接近。欧战中间,美国电影拼命作反德国的宣传,使美国无数青年跑到法国战壕里去送死。同时,美国的帝国主义已经到了成熟时期,美国电影便作了美帝国主义的宣传品,鼓吹美国建设的伟大,星条旗的尊严,以及美国为世界第一的种种偏见。大战以后,这倾向流入欧洲,德国电影这种宣传的色彩更加浓厚。

资本集中的结果,电影事业渐渐变成托辣斯。而且这托辣斯的经营,不仅限于制片事业,就是分配和上映方面也都在这些托辣斯的支配之下。这样的经营组织使电影艺术完全化成资本主义的奴隶。影片,甚至电影艺术家完全化为商品。因此便发生了大作品主义、明星本位等等不好的倾向。大作品主义是不顾内容多么空虚,只管制作一种豪华的规模宏大的影片。明星本位(Star System)是用明星,尤其是用女明星来号召。这里面又和 Eroticism 有一脉的关系。由此而派生的坏倾向当然还有许多许多。有良心的艺术家,对于电影商品化的趋势,表示反抗。于是乎就有了小规模的,爱美的电影发生,像法国的"前卫电影"Avantgard Film 就是一例。

但是,电影事业既然是资本主义机构的一部,电影艺术既然完全在资本主义支配之下,那种小规模的爱美的组织如何能得到最后胜利?结果,小组织为资本主义的巨爪所蹂躏,小资本的制作者俯首低眉投降于大资本家。在现在这样的社会组织之下,一切小资产阶级的反抗,无论在任何方面,只有失败的前途。

但是,这时候,却另有一个和资本主义不同的社会组织产生了,就是苏联。苏联电影革命后非常发达。和它的政治势力一样,苏联电影成了美、德各资本主义国家的一个强大的敌国。而且这强敌正在不断地成长,它的前途正自不可限量。就以这第二期来讲,在起初,美国是有绝对支配的力量;到中叶,德国

俨然抬头；但是及到末期，苏联电影夺取了它们的地位，技术方面，也超过了资产社会的电影。电影先进的美国也要请埃森式坦（Eisenstein）到好莱坞去摄制影片了。

第三期可以说是有声电影时代。这决不是仅仅说明影片带有声音这种技术上的事实。技术的变化固然也很重要，但是，更重要的是有声电影所引起的电影事业的剧烈变化。因为有声电影的设备是非常复杂而价值昂贵，并且所用的机械都属各大电气公司的特许，以前的电影事业家决不能独立经营。他们势不能不和电气公司制作，或向金融资本家求援。因此，金融资本支配电影的势力更加强。第二期以来，电影界的那种种不良的倾向也更加厉害。这在美国最为显著，欧洲大陆各国亦复如此。只有苏联是以国家的力量去经营的，所以不像其他各国那样受资本家操纵。五年计划成功以后，对于有声电影的建设更加努力，将来，机械制造方面成功，苏联的有声电影一定会有更伟大的发展。就技术方面讲，苏联已俨然凌驾美、德、英、法各国而夺取了世界的首位。意大利威尼斯举行国际电影竞赛，苏联已荣膺冠军了。现在，第二次五年计划也即将告完满，黑海边的电影都市已开始建设，将来在电影市场上夺取好莱坞的王位，舍苏联莫属了。

原载《电影画报》，1937年第37期

中国电影与广东精神

罗明佑

广东人与中国电影是分不开的

虽然不是一个有地域观念,一味排斥"外江佬"的广东"死硬派",但我不得不开宗明义地说一句:广东人与中国电影是分不开的,不论你从哪一个角度来看,近三年来的"民间故事",是由我们的某些"乡里"作俑,已是人所共知的事实。这里且不去说它。我所要说的是在好的意味上的广东人与中国电影,换言之,即略述广东人在电影这一部门占着怎样的地位,有些什么广东人在为或曾为这个新文化努力。我自信以我从事电影二十余年的经验,见闻所及,不可谓不广,但要我在一个短促的时间巨细无遗地加以评述,则不可能,我只能拣比较重要的,有代表性的人物,加以名单似的记载,借供读者参考。至于我对于现阶段从事"民间故事"的广东人"不赞一辞",不能说是姑息,因为每个稍有常识,略具眼光的人都知道他们是以"渣滓"的身份来和排山倒海的时代洪流抗拒,即令能在波涛中翻几个筋斗,但终究会被淘汰的。他们的生命短促得像浪花,他们的灭亡也像浪花消灭般的迅速而必然。我的缄默在这个意味上等于静默志哀。无论如何,在国家需才孔亟之际,我惋惜每一个为苟安一时而误入歧途终致自毁其前途的人。

从我于民七"五四"运动时办真光电影院起,我随时随地都遇见广东籍的银色战士,时间至今已有二十三年之久,空间包括国内外。在我未加入电影战线之前,便有广东人致力于电影。我们可以安全地说,自最初的中国电影至最近的中国电影,悉由广东人领衔演出,情形恰如我国的革命,从太平天国革命行动一直到现在的民族革命,放第一枪的都是广东人。广东人向来是演"二花面"的,但他们也"客串"反派。政界如汪兆铭,影界如——我真不愿写——他们污了我的笔!

不谈败类,广东人对中国电影的贡献是无匹的。广东献给全民族的银色

礼物包括电影的各部门,从制作到发行,从创办人员到技术人员,从老板到小工,都不缺乏广东人,你随时随地都可以遇见一个"乡里"请你饮茶。

先说制作部门。在制作方面,第一个企图和外片抗衡的是粤人林汉生。他是侨美的华侨,因在纽约看了污辱祖国的片子,乃约同志入美国戏剧及摄影学校钻研技术,于民十年夏季在美组织长城制造画片公司。在抵抗文化与经济的双重侵略意义上,长城与后起的联华同等重要。

著名的明星公司不是江浙人创始的,它脱胎于广州民镜照像馆,该馆的广东主人麦君眷是明星公司的老祖宗,这个事实外人很少知道。

华南的电影制作事业也不是始于今日,远在二十年之前,故黎海山先生,便和他的昆仲黎民伟、黎北海创办民新影片公司,后由广州迁香港,又由香港迁上海。

联华是由广东人的我创办的,联华创办的经过,和复兴国片的宗旨想来大家都知道,这里略而不谈。

其次谈导演。中国卖座最盛的两部片子,即《渔光曲》与《姊妹花》,都是出自粤籍的导演,故郑正秋和蔡楚生之手。蔡在现阶段中国影坛,无疑是唯一拥有观众最多的导演。其他二三流的粤籍导演,更多得数不清。

粤籍电影技术人员也很多。收音师如邝赞,摄影师如黄绍芬。明星公司最初的收音师,也是广东的何氏兄弟。

演员人才以广东为最多。特别是女星,几乎由广东"包办"了。原因之一是因为广东得风气之先,故女性投身影界者较他省早而多。当张织云、杨耐梅红极一时,时中国的绝大多数的女性还视她们为贻羞女界的"妖精"。胡蝶成名时电影渐受重视。阮玲玉崛起于联华,中国女星和影片自此始受到智识分子的欢迎。如果胡蝶的观众是掌柜们,阮玲玉的观众当是穷学生。现在红得发紫的女星陈云裳,亦产自吾粤。

这些亮晶晶的女星都出自广东,比这更有意义的是她们中的每一个都实际参加了具体代表了动乱的中国影业的各个阶段。张织云与杨耐梅代表初期的中国影业。胡蝶是过渡时代的产物,她是一座桥,中国影业从期初的"文明戏"时代通过这座桥到达正式的电影制作时代。阮玲玉是国片复兴运动先锋,联华同人的努力的结晶。陈云裳是"偏安"时代的产物,她代表了中国影业的"开倒车"运动,她的观众既非掌柜,亦非学生,而是托底于他人势力下的顺民。整个中国影业的矛盾发展过程,可以从这几位女士个人的衰盛荣辱

看出。

现在我们从发行这一面来看看广东人与中国电影的关系。这一关系，比其他方面的关系更密切。粤人在电影发行上的支配地位始终未根本动摇过。先后和外国片商交易的是粤人，最先自建影院和外资对抗的也是粤人。很幸运的，二者我都是一份子。有过一个时候，差不多全中国影院事业在三个广东人的联合支配之下。其中的两位是香港明达公司的卢根，上海华中电影公司的曾焕堂，以及天津华北电影公司的罗明佑。这三个人中的两个已经退休，其中的一个即本文的作者罗明佑还在继续奋斗，并且准备奋斗至最后一刻，为了实践他的一贯目的——"影业救国"。

华北电影公司在"九一八"前曾由平、津将它的前哨布置在哈尔滨、辽宁、长春、大连。"九一八"的不抵抗，使这个公司受到一个打击，撤退到平、津，集中于该二地，而以华北五省为其发展范围。为这公司努力的干部，主要的是广东人，如钟石根、邝荣钟、易孝耕、金擎宇、故郑直臣。在此，笔者有一点可以告无愧于国人的，是华北公司的目标不是对内而是对外，我还不至于蠢得不懂"鹬蚌相争渔翁得利"的寓言。

其次，我虽是广东人，但我从来对"外江佬"未加以任何歧视或排斥；反之，我非常尊重外省人才。从二十一年前办真光电影院一直到四月前开办联营公司，外江人和我有不可分的关系。在华北公司时代，有熊式一、费穆、朱石麟、陶伯逊、李勋刚诸"外江佬"和我合作。在联华，"外江佬"之多，是大家都知道的。现在与联营公司有关系的摄影场，主持人大半是"外江佬"。教电协会港分会发行的《真光》电影刊的编辑张君干，也是一个"外江佬"。虽然这篇文章以广东人为主体，但我觉得有强调指出用人不分省界的必要。我爱"外江佬"一如我爱广东人，因为他们都是我的同胞。

这三家公司粤籍雇员，如今已有不少次第成了斯业重镇。今日上海大光明、大上海、南京等戏院的主管，便是曾焕堂的旧部。另一粤人陈彦斌，在上海办奥迪安等戏院，该院不幸毁于"一·二八"的炮火。卢根旗下的干角，如英人罗士力，现在是香港和乐公司（管辖平安、皇后等戏院）的经理。联美公司的经理粤人曹泽球，派拉蒙公司的经理粤人曹泽泉，哥伦比亚影片公司经理宝旋，中央献院的经理粤人陈君超，以及平安、大华等的经理，都出自卢根门下。卢根的事业从华南开始，推广至上海。当他的事业到达最高峰时，罗明佑劝他"枪杆向外"，但他卒与某美商合作。他以后的遭遇是一个野心家的故事。

初期外片来华是靠上述的三个广东人。没有他们,当时外片在华放映几乎是不能的。外片在华市场既受华人控制,外国片商对于发行条件便不能斤斤计较了。一部美片在华的映权可以国币二百元的低价让与华人。这种小数目对于今日的中外片商是不能想象的。

中宣会的电影股第一任股长黄英是粤人。在电影股由股改科,改处,最后设中央摄影场的过程中,它的主管人只有一个张冲不是粤人。现任中央电影戏剧事业处及中央摄影场场长是粤人罗学濂。

广东的电影从业员不但在国内取得领导地位,在国外也有可注意的发展。第一个是国际闻名的摄影圣手黄宗沾(Jamas Howe Wong),他以拍摄《自由万岁》一片得名于世,作品甚多,近作是《民族精神》(AbeLineolmin in Illinois)。一个中国人在好莱坞享有他似的令誉,是不容易的。

其次是黄柳霜(Auna May Wong)。这一位黄小姐,曾演过有损祖国尊严的片子,但就她的表演天才说,无疑是值得在这里提到的。

另一位在美服务的粤人是李时敏(James Lee),数年前美高梅公司摄制赛珍珠夫人的《大地》(Good Farta)时,由他担任该片技术顾问。

此外如陆奇(Kele Lwke),我去美时他在雷电华当布景师,后来曾和华纳、夏能搭挡合演过许多陈查理侦探片。较近的如李霞卿(即李旦旦,英文名字是Lee Iaching)都是粤人。

从上面的简单叙述,可以归纳成如下的三个要点:

一,支持中国影业的始终是粤人,特别是发行方面。

二,广东产生了大批女星,在最与质上为其他各省所不及。特别是阮玲玉的水平,至今尚未被人超过,甚至无人接近她。不幸的是她死得太早,一点私人恩怨竟使她行了短见,断送了她本人和她的前途。

三,国外方面广东人包办一切,清一色。

这三点客观上说明了广东人才之盛,经济力之巨大。另一方面,这三点也说明了广东精神之一的创业精神。打先锋的一定是广东人,不论是在哪一方面。但在此广东人也发现了他们自己的一个大缺点:凡事只能倡之,不能定其成。有人评广东军队说,"叫他们攻城夺地是可以的,要他们守就不行了"。如果这话不是一个真理,至少也是一个事实,因为它针对着广东人的劣根性。

我奔走南北二十余年,发现许多这样的事实。在电影界是如此,在其他部门亦复如是。拿银行来说。我们的银行大半是由广东人创设的,但大半都先

后失败了。失败的原因固然很多，广东人的自私心却是一个普遍的因素。当一个广东人经营的事业遇到困难时，当地的同乡不是帮助他渡过难关，而是投井下石，亟亟于"起而代之"。他们昧于"兔死狐悲"的事实，无视于集体力量之伟大，而斤斤计较于个人的暂时得失，结果自然是同归如尽。这个"各人自扫门前雪，莫管他人瓦上霜"的毛病，是各省人都有的，但我个人以为广东人患得最厉害。我服务社会二十余年的经验，使我得到这个惨痛的结论，是我们入社会时始料所不及的。

使广东械斗之风冠全国的是自私心，使华侨不能始终保持精诚团结的也是这自私心。这自私心使"保卫大广东"成为一个口号，使广东精神成为仇人的笑柄。凡广东人所兴办的一切事业，其卒告失败者，都可以归因于这个严重的因素。

广东人与中国电影有如上述的光荣的关系，但今日成为众矢之的，却是广东人拍、广东人看的广东影片。每个有良知的广东人，看了这个铁的事实当觉汗颜，当知改悔，当谋补救。支持粤片的是粤人，粤人应起而制裁，予玷辱吾粤人的败类以无情的打击！

还有一个重大的工作亟待广东人执行，那便是运用集体力量，挽回影院漏卮。

我们知道外国影片公司只有美国的八大公司（美高梅、华纳、兄弟、环球、联美、哥伦比亚、派拉蒙、二十世纪——霍士、雷电华）在中国设有发行机关。平、津、上海、香港这几个大城市的大戏院，完全是在这八大公司的直接控制之下，有的甚至在合同中明文规定院方不能放映中国影片。美片在华的市场，有百分之八九十是由这四个地方的戏院构成的。这些戏院的主持人，如前所说，十九是广东人。广东人为什么不联合起来组织一个代理外片在华发行的公司，来争取主动呢？照现在的情形，我们完全是被动的。我们对于外片事实上已无选择的权利。合同的约束使我们不能开映甚至自己很愿开映的国片。国片事实上居于绝对劣势，偶而有外片头轮戏院放映了国片，大家都认为"异数"，异口同声地引为谈资。然而院主是中国人，观众百分之八十以上是中国人；我们可以说主人已沦为奴隶，有义务而无权利。这个怪现象是这样地显著，可是认识的人又是那样地稀少，稀少得无人提及，好像这现象是理之当然似的。

广东人在我国的整个民族解放运动中始终扮着主角。初期中国电影院，

完全是在外人的控制之下,首先起来和他们对抗,并且加以克服的是粤人。卢根、曾焕堂、何挺然诸人,都曾是电影的民族解放运动急先锋。我曾在平、津和哈尔滨击退了五个外国戏院的高级外国干部,其实他是依赖美国影片公司和中国观众的寄生虫。

事实如此,所以拥有大多数戏院的广东人应早日整齐步伐,以联营公司的方式,布成一道坚强的战线。我们的出发点是民族利益,并无丝毫的排外意味。而且,就外国影片公司的利益看来,我们收回发行权的计划,于他们是绝对有利的。他们现在必需在一个用银的国家供养一班用金元的干部。津、申、港三地外国影片公司每年的开友合国币在二百万以上。还有,他们的发行网只限于几个大都市,外商想到内地发展必须更依赖中国雇员,如果他们将发行权交与中国人办的发行组合,不但每年可以省去二百万的开支,更可较顺利地扩大市场——不仅仅是外片的,也包括着国片的。

政府现在忙于抗战,当然不遑及此,但我想上述的事实有加以调整的必要,必早在明达的当局洞鉴之中。迟早政府会采取措置的,如果做人民的我们,特别是最能"就近办理"的广东人何不肩起这个任务来。

我生而为中国人,很荣幸,因为有许多事情待我去作。我生而为广东人,更荣幸,因为我的许多同乡在国史上占了最重要的一页。但二十多年的经验告诉我,在我们当前的义务不是广东精神的吹捧,而是广东精神的实践;我们当前的急务不是和同乡作阋墙之斗,而是和同乡们加紧团结,加强合作,共同打倒一个共同的敌人。

原载《中国电影》,1941年第1卷第2期

中国第一部长篇卡通电影《铁扇公主》

万籁鸣　万古蟾

① 《铁扇公主》绘画，《中国电影》1941年第1卷第2期。

这是一件艰巨的工作——关于《铁扇公主》的搬上银幕，因为这是中国的第一部长篇卡通电影，它将划开中国卡通影片史的新的一页，这是一个何等重大的责任？而这个责任现在却加在我们的身上，自然这是使我们不得不为之"朝乾夕惕"的。

关于卡通电影的绘制，我们在十年前即已致力于此，而对于卡通的发生兴趣，则远在我们肄业南京的金陵中学时。那时候我们正在少年时代，我们各有一颗爱好美术的心，银幕上的简单的卡通画勾引起我们的欣赏欲，课余之暇我们时常学习着画卡通，我们的方法是：剪成了一小块一小块的图画纸。在上面绘成了人与动物的旋转姿势，每一张移动一点，叠起来用手指抢着接连地翻，就仿佛瞧见纸上的人物在活动一样。这幼稚的方法，在当时我们却以为是很聪明的。——这可说是我们研究卡通的最初时期。

后来，我们在金陵中学毕了业，来到上海，进了刘海粟先生创办的美术专门学校，正式专攻美术，而以余暇从事于卡通

电影的研究。我们一方面阅读关于绘制卡通的书籍，一方面练习摄影，另一方面更向一位熟悉于卡通绘制情形的美籍友人请益，因此我们对于卡通的知识获得了长足的进步。到了民国十四年间，我们研究得已有相当的成就，恰巧长城画片公司在彼时创立，有意与我们合作，于是我们就进了长城。不久，我们的处女作《大闹画室》也就绘制成功，而在银幕上放映了出来，我们是如何地兴奋呀！因为我们已创造了中国的第一部卡通电影，我们辛苦的研究与工作，已获得酬报了。

民国十六年间，有个美国人携带着几具摄制卡通电影的机械，来到上海，预备创立一家卡通影片公司，结果是没有成功，我们就集了一笔款子，将他的所有机械都买了下来，继续研究。因为获得了机械的帮助，使我们的出品成绩更完美了，于是又完成了一部《纸人抖乱记》。其后，我们续在联华影业公司摄成了一部《狗侦探》。加入明星影片公司后，作品较多，计有《骆驼献舞》与《新生活》《岳飞》等。这时候的卡通片，在中国影坛上总算是聊备一格了。

所不幸的是战事的发生，使我们的工作不得不为之停顿。而震撼世界的华德狄斯耐是《白雪公主》卡通长片，却在这个时候产生了！它在世界影坛上树起了一面新的旗帜，他们的荣誉的收获，又燃烧起我们为卡通电影努力的雄心。在二十八年的秋间，我们从内地辗转回到上海，一方面，我们设立了一个照相馆，以为安身立命的基础，一方面，我们决定作长篇卡通电影的尝试。

在上海，甚至可以说在整个的中国，在实际从事于卡通的研究的，那时候还只有我们寥寥的四弟兄，我们深深地感觉到同志的缺乏，如果要摄制一部卡通长片的话，决不是我们寥寥数人可以从事的，必须先造就卡通专门人才，集合更广大的力量来大规模的工作，才能有效。因此我们便设立了一个训练班，于二十九年三月八日，在报端公开招生，准备从训练人才入手。

不久，我们获得了中国联合影业公司总经理张善琨先生的绝大鼓励，中国联合影业公司特地设立了一个卡通部，邀我们兄弟主持其事。张先生是一个富有魄力的电影企业家，同时，也是一个具有远识的电影企业家。我们在初度谈判之下，张先生就表示，一切悉听我们布置，任何耗费在所不惜。他的明快的谈话与诚挚的态度，给予我们一个绝大的感奋，于是我们决定将计划多时的中国第一部长篇卡通电影——《铁扇公主》，搬到国联卡通部去工作。

现在，我们是有六十几个工作人员，在夜以继日地从事于《铁扇公主》的绘制。一般人以为卡通片只要用画笔在纸上勾画就好了！其实不然，摄制卡

通片一般地需要搭制布景与演员动作的，实际上甚至比摄制平常的影片更麻烦，因为平常的影片，只要在摄影场上拍戏就够了！卡通片却要在摄影场上拍过了真的人物动作后，将它作成模型，另外再照样画起来，然后再拍。

这里，我们将《铁扇公主》的摄制程序，简单的告诉诸位。

第一：将《铁扇公主》中每一个角色绘成一初稿，同时为求逼真起见，用泥塑成模型，作为绘初稿时的素描；接着，是活动，将初稿扩大。

第二：勾线。在初稿绘成之后，更用线条将每一个人物的轮廓勾出来。

第三：填色与描背景。虽然《铁扇公主》并不是五彩片，但为了使映在银幕上的人物动作可以清晰一点起见，仍按着应有的色素着上去，同时加绘背景，这一步工作进行时，初稿已从画纸上绘到玻璃纸上。

第四：清洁图片与校对图片。不使图片上有丝毫的污秽存在，免得摄成胶片映上银幕时突然有怪物出现。

第五：对白。是有声影片中不可缺少的，卡通片自不能例外，因此跟着剧情的发展，需要将对白凑上去，这是最艰难的一重工作。①

第六：正式摄影。现在我们的卡通部，有特设的摄影室一间，置有卡通自动摄影机一架，就是民国十六年间向美国人购得的。在中国，卡通摄影机可说是只此一部。摄影机的内部很复杂，机器的本身，周围极大，须占地二十余尺，机器的上部装置摄片机，可以自动摄片；钢架的长度有二丈多，上下左右都能旋转自如，借以分别远景和近景；在拍片机之上，装有图轴一根，摄片时可以自

① 《铁扇公主》，《中国电影》1941 年第 1 卷第 2 期。

由打转;灯光计分四层光线的强弱由此而决定;在摄片时,须四五个摄影师管理这一具摄影机的各种机件。

第七:配音。和平常的影片一样,配合音响。

读者看了我上面的记述,就可以知道完成一部卡通电影,其历程是如何地艰辛!现在,我们以六十几个人昼夜交替着从事于《铁扇公主》的工作,费时一年余,还只拍成了十之七八,距离完成,还得好几个月,而一切人力、物力、财力各方面的耗费,却已经打破了历来国产影片的记录了。

现在,我们还是在埋头苦干中,我们知道有许多电影观众在渴望着此片的出现,因此我们也亟盼能够早一点使它完成。此后,我们就要计划第二部卡通长片。我们有一个更伟大的企图,就是预备使人与卡通合作,使人与卡通同在影片上出现,同样有对白,有动作,这是一个新的尝试。我们准备以最大的努力,来促使卡通电影踏上一个新的阶级,不但是为中国的电影史创造新纪元,而且为世界电影史创造新纪元。

原载《万象》,1941年第1卷第1期

海上影业

中国影戏谈

管 大

中国影戏片第一次发现，不知始于何时，惟第一次之影戏片，为极简陋不堪之作。可以断言，盖从前欧美各影片公司，对于非白种人之制片，大都注意其风俗，而于其风俗之极腐败者，尤喜采入，其目的无非欲以此引欧美人之一笑。故下流人之生活、男子之发辫、女子之裹足等，均为中国影片之材料。在被摄者，利其多金，故作种种丑态，亦无足怪。而影戏中中国人之代表即为此辈，宁非大憾事，此所以吾人谈及曩时之中国影片，无不叹息而抱惭者。

及民国二年，某国人在沪，组织亚细亚影片公司，专摄中国影片，此为中国影戏专组公司之始。所招演员，均属中次之新剧演员，于影戏素无研究，且亦不知中国影片之流入外国，与中国人有若何之关系，故皆不为注重。而办事人又视为一时之投机事业，于影戏材料，不加搜集，且又无专编影戏脚本之人材，即有人编制，大都只能演之舞台，不能摄为影戏。而公司资本，亦非充足，欲置办精美之布景，颇属不易。有此种种原因，故所摄各戏，大半无意识者，如旧剧中之滑稽戏《打城隍》《瞎捉奸》及《蝴蝶梦》《杀子报》等，尚算较高，则其无价值可知。事经数月，公司解散，某国人挟以之美，闻颇受人欢迎，获利不少。

在外人以观从前中国影戏之眼光观之，或且以为较有进步，然在吾中国人，则于介绍中国文艺于外国之一机会，轻轻放过，甚可惜也。

今岁商务印书馆于梅兰芳来沪时，摄其所著名之戏数出，有《天女散花》《春香闹学》等。梅兰芳之戏，姑不具论，然《天女散花》固歌舞并重之作，以之摄为影戏，则至多不过得此剧精彩之一半，而于散花之际，以收影过迟致动作极快，不知者以为古装美人在彼发狂，于舞态之美观颇有缺憾。至《春香闹学》，以戏论，万不能以为影戏，如摄之，亦必另加点缀。且此戏之价值，不过一旦脚之滑稽影戏，何有文艺之足云，不知摄影戏者何必取材于《闹学》也故。

商务书馆之中国影戏仅足供未看过梅兰芳及嗜梅极深者之瞻仰，不足为中国影戏之光也。鲁人关文清，欲组织一中国影片公司，其对人谈话，甚欲于

影戏上为中国人争人格,此系吾人极赞成者。闻关君以摄中国风景为入手办法,盖摄风景影片,较之摄戏,其费用至少可减去十分之八,而中国风景,极有出色者,不特外国人欢迎,即中国人亦甚愿于一日之间,遍历不少名胜地也。俟风景影片摄成后,根基立定,再事扩充,则可立于不败之地。吾人正望其进行无阻,将来完成一极美满之中国影片公司也。

原载《影戏杂志》,1921年第1卷第1期

中国影戏之溯源

徐耻痕

民国肇造,百业维新,应运而生之文明剧,乃如风发云涌,全国景从。有民鸣社者,亦个中翘楚。社员如张石川、柴小云、钱化佛辈,皆一时之选。时有美国人某(名已忘)携资来华,拟经营影戏事业,设公司于上海香港路,取名亚细亚。然苦于国情隔阂,办事上颇多棘手,偶与张柴等遇,相谈颇洽。张等乃劝其摄文明剧,并为之至宁镇等处邀来演员多人。盖时沪人多重迷信,目摄影为不祥,率不敢轻于尝试。乡人易欺,以利饵之,固成欣然相就也。最初开摄者,为《二百五白相城隍庙》,由钱化佛主演。片长千余尺,内容注重滑稽,无所谓情节也。继之又摄中国早期电影史事考证《五福临门》《庄子劈棺》《杀子报》《店伙失票》《脚踏车闯祸》《贪官荣归》《新娘花轿遇白无常》《长坂坡》《祭长江》等片,王无能、陆子美主演,出品之陋劣,均不足一观。片中所需女角,皆由男子扮演,高领窄袖,扭捏作态,假令今日观之,必作三日呕。

时海上影戏院,均为外商所经营,专映舶来片,亚细亚之出品,当然无在影院开映之价值,仅于每晚民鸣社戏毕后,假该台附映一二套。或时出现于青年会,作会场之余兴而已。然观者以其毫无兴趣,故欢迎者甚少。亚细亚感于环境之不佳,乃幡然变计,携片至广东、香港等处开映。是地接壤南洋,风气早开,爱影者众,营业果较沪上为盛。

讵阅时未久,欧战陡起,英、法、德、美诸国,相继卷入漩涡。沟通欧亚之海口既封,货源于是断绝。亚细亚所用之底片,向系购之德国,兹以无米之炊之故,乃不得不归于停顿之一途。

民六之秋,又有美人某携资十万,并底片多箱,及摄影上应用之机件等,挈眷来华,设制片公司于南京,拟为大举。讵以不谙国俗民情,所如辄阻,以致片未出而资已折阅殆尽。时上海商务印书馆有谢秉来者,与此美人为素稔,美人无已,乃招谢赴宁与之磋商盘让事。惟时华人脑筋中,犹不知电影为何物,安肯投巨资以经营此冒险事业者?荏苒多时,竟无人过问。美人焦急万状,幸谢

爰有情殷,挺身相助,乃立电沪上总公司,备述受盘之利益,旋得复电,给予全权办理。乃约期点物议价,计盘进百代旧式骆驼牌摄影机一架、放光机一架、底片若干尺,暨所有一切生财,为数不满三千元。美人得此微资,嗒然返国。此为商务印书上海商务印书馆之电影事业馆兼营影戏事业之始。

商务既以贱价盘得美人之生财后,又聘得留美学生叶向荣者为摄影师,月薪一百五十元,开中国影界未有之创例。然所摄仍为新闻片,如《商务印书馆放工》《盛杏荪大出丧》《红十字会游行》《上海焚土》等。以上各片,虽光线较亚细亚等稍为清晰,但仍不足引起看客之兴味。待鲍庆甲君回国,对于摄制上始有不少之贡献。时商务制片部主任为陈春生,又介绍任彭年入商务试拍《李大少》《死要赌》《两难》《清虚梦》《车中盗》及风景片《庐山》《北京》《西湖》等,成绩尚佳。开映之日,颇受各界欢迎,南洋闻风亦争相购买,此为国产影片推销于南洋之始。

轰动全国之阎瑞生谋杀案,适于此时发生。新舞台投合时好,排作本戏,开演之日,万人空巷,历半年而卖座不衰。商务同人不觉意动,乃由任彭年、邵鹏、徐欣夫、施炳元等另组一中华影戏研究社,编排《阎瑞生》剧本,请商务制片部代为摄制。片成,租赁夏令配克戏院公映,租价每日二百金,另需广告杂费亦二百金。券价则定为每客一元、二元、三元。事前任、邵等莫不惴惴,盖是时中国影戏之能入院卖钱者,实为创见,矧定价如此之昂,鲜有不遭失败者。岂料"阎瑞生"三字之魔力,竟能打破常人之意料,是日未至开映时间,包厢已预定一空,池座亦满。计一日所售,竟达一千三百余元,任等喜出望外。嗣是连映一星期,共赢洋四千余元。自是厥后,中国影戏足以获利之影像始深映入华人之脑。

时有专绘美女月份牌之但杜宇者,震于影戏事业之有利可图,乃舍其旧业创办上海影戏公司,邀海上著名之女交际家ff(即殷明珠)为主角,摄《海誓》一片,以光线模糊,不能得观众之欢迎。嗣管海峰又与殷宪甫等合办新亚影片公司,由商务印书馆代拍《红粉骷髅》一剧,片虽不佳而营业甚盛,影业又为之一振。

环球影片公司,美国著名四大公司之一也,当民十一之冬,曾派多人来华,摄《金莲花》外景。一行人众,尽寓百老汇路汇中饭店,逐日出外摄取风景,如龙华塔、四川路桥追逐等,则委托商务书馆代为冲洗,往来既稔,并许商务派人随往参观,历至京、津等处,约六阅月。片成,环球行人归国时,复将其所携来

之炭精灯及最新式机器倍而好华等,贬价售与商务。商务派出参观各职员如任彭年等,积数月之学问,始知影戏中有所谓导演员,有所谓化妆术,更有所谓内心表演、摄影巧技等等,不禁如大梦初觉,顿悟影戏乃为一种有组织的艺术,绝非中国向来胡扯乱诌之文明剧可比。于是乃鼓其逐步改进之精神,进而谋略具雏形之作品,而后有《孝妇羹》《荒山得金》等片之摄。

中国影片公司,为南通张季直、陈凌荪、朱庆澜诸大老所创办,集资十万元,所聘导演为新由美国归来之卢寿联君,摄影则为外人珂路金。摄《新南京》《饭桶》两片,成绩亦不甚佳,未几亦以亏闭闻。

民十一之春,明星公司始成立,发起者为张石川、任矜苹、郑正秋、郑鹧鸪、周剑云等。初设公司于浙江路渭水坊,租西人老罗之玻璃棚,开摄《大闹怪剧场》《卓别灵游沪记》《劳工爱情》等片。同时商务亦聘张慧冲为主角,摄《莲花落》,由任彭年导演。出片后,为一高姓者携往南洋、菲律滨等处开映,券资亦定每位一元、二元、三元。华侨大称赏,亟派人来沪,购一拷贝去,运往美国,不意竟遭美国电影联合会之拒绝,不能在该国公映,几经磋商,仅许在苏彝士河旁一礼拜堂内映演二日。虽遇天雨,犹售券洋六千余金。后华侨乃将此片运往檀香山、坎拿大等地,到处皆受欢迎。此为华片输入外邦之始。

明星鉴于时事片之足以轰动也,乃摄张欣生逆伦案,讵片成而不为众所欢迎,且经官厅之取缔,营业上乃受一绝大打击,是时之明星大有一蹶不振之势。幸张石川导演之《孤儿救祖记》出,大受誉论之赞赏,报纸宣扬,轰动全市,营业收入竟至超过预算数倍。明星即乘此机会,由任矜苹邀请商界闻人袁履登、劳敬修等加入赞助,扩充招股,于是公司地位始由危险状态,渐跻于稳固之境,而国人对于影戏事业之观念,由此遂达于狂热时代矣。

继明星而产生者,有大中华、大陆、百合、神州、长城、联合、新人诸公司,如雨后春潮,一发而不可复返。驯至今日,上海一部,已不下百余家。其间有蒸蒸日上者,亦有朝生暮死者,形形色色,不可究诘。其实于影戏事业之本身,并未因竞争而速其进步,此则滋可浩叹者也。

至近年影业状况,编者感其头绪纷繁,且历时未久,强半为读者耳目中事,纵有不甚明了者,亦可于下节《各公司之创立史及经过情形》中寻绎得之,固毋庸余之辞费矣。

原载徐耻痕编集《中国影戏大观》,上海合作出版社1927年版

追记中国首创之影片公司

钱伯盛

溯欧风东渐，举凡物质、文明，欧美各国所有者，我国亦皆有之，电影其一也。我国之有影片，初皆租自海外。华人自制之片，始于民国八年，由朱庆澜、陈麟生、张謇、卢寿联四君创办之中国影片公司，资本定十万元，公司设于上海仁记路百代公司内。聘顾肯夫、卜万苍等为之佐，剧本则由恽铁樵、洪深任之。时卢君新由纽约返国，挟有美籍摄影师一人，并初次来华之波鲁孛特（译音）摄机一架，建摄影场于南通并筑有玻璃棚，摄京剧曰《四杰村》，乃以伶工衣古装为之。曾于上海、南通、江宁等处出演。该片摄演，均有可取中国古装影片，出映于美国纽约者，当推此片为鼻祖，且深得该地中外人士之赞许，与报纸之佳评，国外荣誉，此为独一。次为滑稽片《饭桶》，表演亦尚不恶。

惟公司开办二年，资本蚀尽，赢余无望，遂不得已而以停办闻，殊可惜也。据知其内幕者去，当时公司开销，月达数千元，美籍之摄影师月薪已达七百五十元之巨，他若职演员与木匠纸工，所费更不赀，是以不能支持。美籍之摄影师经验颇深，而顾肯夫诸人亦非庸俗之流，只以编剧较难，演员又鲜称职，此当时时势使然，无可奈何者也。

<div style="text-align:right">原载《影戏画报》，1927 年第 9 期</div>

中国影片之前途

周剑云

一、正　名

　　今人通称中国影片曰"国产影片",静心以思,弥觉汗颜。盖吾国制片公司所用之工具与原料,如摄影机、印片机、水银灯、炭精灯、正片底片、洗片之药粉、照相之卡纸、布景之纸版,以及日常消耗最大之胶卷,无一不来自欧美(明星公司年需二百万呎以上)。虽号称善于摹仿,成绩最优之日本,且不能"产"。吾产业落后,科学浅薄之中国,如何能"产"既不能"产",而贸然自称曰国"产",是直妄自夸大,掠人之美而已。

　　中国人认影片乃综合的艺术,正当的娱乐,具有民众化与普遍性之无声戏剧(电力所及,影片可以附丽而行)。鉴于欧美影片之势力伟大,发展可惊(尤其是美国),不自量力,起而组织公司,购欧美之机械,用欧美之原料,采中国之故事,由中国人扮演,摄制而成之影片,志在表现中国之作风,挽回丧失之权利,期于世界影片市场得一立足地。此种影片,今已自成一派,与美国、德国、法国、英国之出品显然不同,是则可以名为中国影片,或国制影片,而断乎不可号称国产影片。

　　影片公司最大之消耗,最广之用途为胶卷(Film),今唯美之柯达(Eastman Kodak)、德之矮克发(Agfa)、法之百代(Pathe)产量最多,营销最广,久执世界之霸权。影片一离此物(胶卷),必致无影无片。中国即因不能制造此物,不配自称国产。吾尝询之二一留学欧美关心影片事业之友人,胶卷之原料究为何物？据云为纤维质,先从木棉中提出纤维素,或用棉花浸入硝酸与硫酸之混合液中,使起化学作用,成为一种淡化纤维质,再以此种原质溶解于酒精与以脱之混合液中,成为一种化合物,名曰"科罗的红"(Collodion)。此液如蜜而透明,倾于玻璃之上,即能化成软熟而透光之薄片,不过此种薄片性质太硬,尚不合用,须于化成"科罗的红"时,加入些许樟脑,使其软硬适度,富于弹性。

但此种原料,极易燃烧,必须用盐酸化纤维质之化合物,将纤维素侵入盐酸中,变成盐化纤维质,再照以上手续,制成胶卷,最后涂上一种银粉质与溴化钾合成之薄胶(只涂一面,称药面,无光,另一面称光面,有光)始能制成今日普遍通用之胶卷。

有德人洛枢斯脱者(Rochester,原名 Rei-chenbgh)首先发明制造胶卷之法,将其秘方与专利权售与柯达公司,又有法人麦莱(Marey)与刘微尔(Lumiere)弟兄,发明另一制法,售其秘方于百代公司,遂使此两大公司一劳永逸,一本万利,畅销及于全世界。呜呼!小小一胶卷耳,而其制造之难,手续之繁,功效之大,利益之丰,至于震惊世人,莫可仿效。

中国亦有洛枢斯脱其人乎,苟能发明或仿造,使中国制片公司所用之胶卷,可以购自本国,无须贩自外洋,则其造福于中国电影界,实较任何功绩为大,至此地步,然后自称国产影片,未为晚也。中国有其人乎?中国有其人乎?吾愿买丝绣之,馨香祝之矣。

二、影片乃新兴之实业

中国地大物博,人口繁多,生之者众,教之者寡,加以频年内乱,生活艰难。教育不普及,故常识不备;实业不发达,故衣食不足;科学不昌明,故见解不清,以是一般国民之头脑,常在混沌状态之下,对于一切事物之观念皆不正确。国民对于国体之观念不正确,故永处于被治者之地位,而不能自治。中华民国已十七年,犹有不少满清遗老遗少,大做其复辟迷梦,穷乡僻壤之愚民,尚在妄想真命天子出世,国家即可太平;个人对人生之观念不正确,故形如豚尾之辫发,犹未绝迹于中国民族之头颅,残贼肢体之缠足,尚可通行于风气闭塞之省县,为鬼所迷之关亡扶乩,至死不悟,信神无主之求仙修道,断送一生;男子对于妇女之观念不正确,故顽固者犹存男尊女卑之心,轻薄者时怀侮辱狎昵之想;民众对于艺术之观念不正确,故仍以娼优隶卒并称,不知尊重戏剧家之身份,于是前程远大之影片事业,亦因国人之观念不正确,轻轻以游戏一语,降落其地位矣。

影片果为游戏事业欤?为此言者,必其耳目闭塞,胡涂透顶,不但不知世界大势,乃并日常报纸亦未一阅者也。据最近报载,全世界影片业之调查,影戏院有五万二千所,资本合华币六千。观上表所载,足以证明国家愈富强,文化愈兴盛,物质愈文明,影片事业愈发达。亚洲人口居全世界五大洲第一位,

而观众仅不过占千分之六,使无日本介于其间,恐并此数目而无之。吾国为亚洲民族之一,虽地大物博,人口繁多,庸何济乎。

影片事业在美国为八大实业之一,与钢铁、煤油、汽车、铁道、煤、棉花、毛织物同一重要。全国有影戏院二万五千所,每星期之观众五千万人,每年售座票值五万二千万元,演员三十万人,职演员之薪水及酬报,每年支出七千五百万元,制片公司之广告费每年五百万元,照像及印刷品七百万元,影片出口共计一万八千万尺,沽价七千五百万元,每年贸易总数美金十五万万元,此犹是三年以前之统计。以美国政府之很励提倡,美国商人之兆元,全世界人口一千七百五十兆,而观众有二十兆(平均占百分之十以上),多财善贾,其日新月异岁有增进,自在常人意料之中。吾不知一般坐井观天,误认影片为游戏事业,向不加以重视者,对之作何感想也。

西班牙人雷摩斯,二十五年前由欧洲至中国,携数十卷残缺不全之旧影片,就青莲阁楼下赁屋开映,白布一方,便是银幕,映机一具,仅够敷衍,售价不过数铜元,时间只有十五分。路人过者,偶而入览,稍感兴味,竟成嗜好。维时予年尚幼,亦为观众之一。孰料雷氏自此发迹,十数年间,陆续自建虹口、万国、维多利亚(现名新中央)、夏令配克、恩派亚、卡德、汉口之九重(现名中央)。一人而有影戏院七所,动产与不动产,总计约百万。雷氏一篓人子,初无资财,偌大产业,究从何来?无非恃其机声轧轨,吾人囊内之银币,遂被吸收滚滚而去。今彼已面团团作富家翁,衣锦而归故乡。此君虽为游牧民族,而操奇计赢,殊不亚于犹太人。回国之前,除留一"虹口"继续营业外,其余六院,悉赁于中央公司,年得赁金六万,再越十年,其财产必可超过二百万。呜呼,此皆吾华人之金钱也,影片果为游戏事业欤?

中央公司以十万元资本,经营五影戏院,去年盈余四万元,北京大戏院一家盈余六万余元,今年卡尔登元月一月之收入,竟达七万余元。此仅就上海一埠、一公司、一戏院、一个人之营业言之,其可观已如此。倘有人能细算二十五年以来,欧美影片源源输入中国,国人金钱滔滔流至外洋之一篇总账,以之公布于国人,吾知国人虽大言不惭,目为游戏事业,必将惊诧而起,叹为"游戏虽小道,亦有可观者焉"。

上海已有影戏院三十余所,在计划建筑中者尚方兴未艾。回顾青莲阁楼下无招牌之临时影戏场,及跑马厅用芦席搭盖之幻仙时代,谁能预料竟有今日之发达。吾中国有二十二省,一千七百余县,一旦国家统一,政治修明,交通便

利,电力普及,每县设一影戏院,绝非不可能之事。至此时期,中国之制片公司,犹不能供给大宗出品,以资普遍开映,斯真中国人之耻矣。

中国人之有远识者,认定影片乃新兴之实业,关系于国计民生至重且大,不甘坐视,投袂而起,尝试已有成效,成功非不可期。十年历史,固已极尽辛劳,无限光荣,尚须继续奋斗。明知处于今日之环境下,办理影片公司,远不如开设影戏院之易于获利,但为中国影片前途计,为培植新企业种子计,任何困难,在所不顾。国人不当因吾同业不乏投机分子,捣乱人物,遂因噎废食,陷于不正确之观念中也。

国人知纸烟、火柴为实业,独不知影片为实业,其麻木无识抑何可哂。吾今得而正告之曰,影片乃新兴之实业,乃新兴之大实业。

原载《电影月报》,1928年第2期

土著电影的萌芽时代

郑君里

入题之前,我们先借空略述欧美电影输入中国的经过。

电影的技术生长于英国和美国,但最初发现电影的表现形式的并不是今日影业之世界盟主的美国,而是欧洲(法、英、德、意)。最初输入中国的电影,也并不是在今日中国市场中最占势力的美国影片,而是欧洲影片。

欧片来华最初是由香港以至上海、北平,从此再转入内地。当时的电影商业,亦和早期的京剧一样,附属于茶院里面。电影输入香港的正确年代与经过,已经无可稽考。香港自1842年起便成英国东亚的重镇;一方面电影最初的摄影机是经英人格林(Gren)之手发明于1888年,第一部电影亦为英人强根氏(F. Jenkins)首先完成(1894年)。从这些事实看来,电影由香港转入中国的见解,是相当可靠的。

电影到上海是光绪二十九年(1903年)的事。"西班牙人雷玛斯(A. Ramos)由欧洲至中国,携数十卷残缺不全之旧影片,就青莲阁(茶院)楼下赁屋开映。白布一方,便是银幕,映机一具,仅够敷衍,售价不过数铜元,时间只有十五分。路人过者,偶尔入览,稍感兴味,竟成嗜好。"(周剑云先生著《中国影片之前途》,见《电影日报》,民国十七年五月)

据笔者调查,雷玛斯的影片在青莲阁放映以前,先是在上海大马路(即今南京路)的一间粤商茶院同安茶居作首次公映,茶资(即票价)涨至五角,由雷氏与院主共分。影片的内容只是火车与轮船的奔动,其中最动人的一片段要算《火烧洋房》中的消防队向三四层上的烈焰搏斗的情形。当时因售价过高,又无新片以为继,演期仅及二星期而止。青莲阁大概是雷氏第二轮的影场。"雷氏从此发迹,十数年间,陆续自建虹口、万国、维多利亚、夏令配克、恩派亚、卡德、汉口之九重等七院,动产与不动产总计约百万"(见周氏前文),组织雷玛斯游艺公司(Ramos amusement co.),这就形成有利于外片在华发展之最初的一个大规模的连环影院。

同年,"光绪二十九年,林祝三自欧美亲自携带影片映片机器返国,在北京打磨厂借天乐茶园公映影片,是为吾国人自运各国影片来华开映之始创"(程树仁先生著《中华影业史》,见民国十六年出版《中华影业年鉴》)。

这些电影完全没有情节,只是活跃而能动的事物的忠实记录。1894年强根氏和爱迪生最初制片的主题是简单的舞蹈和角力,因为跳舞和角力能够适当地把此种最新的科学成果之特征的效率——活动——表现出来。火车和轮船曾在另一个时期成为电影题材的中心,也就是因为它能够充分发挥机械文明的力学。电影的能率从客观的活动中摄取事物发展的形态,在观众心目中创造印象的连续,因而产生比较丰富的兴趣和思维。所以电影发展的第二步是用有目的性的活动代替单纯的活动,或用戏剧的术语说,这种活动一定要有"情节"。当时《火烧洋房》的片段所以比较受欢迎,是因为它比火车轮船提供了更有组织的活动的兴趣。此种活动使电影的形象与内容日渐丰富而深入,成为今日电影艺术的最原始的根源。

用电影去叙述有情节的故事之第一次尝试,是以同年(1903年)美人保大(S. Porter)制作的《火车大劫案》(The Great Train Robbery,片长八百尺)为开始,这影片直到1905年美国第一座"五分钱戏院"(Nickelodeon)成立,才初次与观众发生商业的关系。《火车大劫案》的营业成功,接着又产生许多《银行大劫案》(The Great Robbery)类的侦探短片,一方面,今日美国大制片家如萨卡尔(Zukor)、立梅尔(Laemmle)、福克斯(W. Fox)等亦多有赖"五分钱戏院"的获利以树大业的。当时在上海继青莲阁而起的幻仙戏院(在西藏路),从几点看来颇与美国的"五分钱戏院"相似:它已经脱离茶院而开始具备一种独立的商业的规模;开映的节目也就是《火车大劫案》一类的侦探短片;而且,它又是日后大规模电影事业的发展之资本积累的根源。

幻仙戏院成立不久,接着便是美国商人开始在中国经营制片事业。"清宣统元年(1909年),美人布拉士其(Benjamin Brasky)在上海组织亚细亚影片公司(China cinema co.)摄制《西太后不幸儿》,在香港摄制《瓦盆伸冤》《偷烧鸭》"(见十六年《中华影业年鉴》)。此外还摄制了一些新闻片和风景片,片名已不可考。

从电影史上,我们知道当时美国影业还没有完全脱离以"皮货商、布料掮客、杂货商"为业主之小资本时期(见R. 梅士尔著《电影商业》,1928年),大资本的输出时还是不可能的。亚细亚公司在华的成立,是意味着一些执有简

单的生产机械的小商人,逐渐为其国内之强大化的影业主的竞争所排除,而不得不转向经济落后的国家另谋发展。

电影的发展和影院不能分离。中国的影院事业,在最初的六年间发展得很慢,并且全为外片所占据。同时在辛亥(1911年)前后,中国新兴的文明戏正适应着"排满革命"的思潮而普遍地生长,成为当时民间之中心的娱乐。因此,亚细亚公司的出品并没有受若何的重视,终而使这小规模的企业陷于无力周转。直到民国二年(1913年),亚细亚公司的名义及其生财,经上海南洋人寿保险公司法律顾问美人丽明的介绍,让渡与该公司经理依什尔。依氏聘美化洋行广告部张石川为中国顾问,办理剧务事宜。依氏原拟利用新剧演员将当时新舞台开演的《黑籍冤魂》摄为电影,因台主夏月润等索价过高(五千元)而不果,后值内地职业化的学校剧团演员杨润身、钱化佛等十六人来沪,遂成亚细亚公司出品中的基本演员(记郑正秋先生讲《中国电影史》,民国二十三年七月上海青年会)。

亚细亚公司的剧务工作(如编剧、导演、雇用演员等)是由张石川、郑正秋、杜俊初、经营三,四人组织新民公司去承办。最初的出品是郑氏编剧、张氏导演的《难夫难妻》等剧。后以底片来源不继,暂停数月,郑氏复从事新剧事业,由张氏继续制成《二百五白相城隍庙》(钱化佛主演)、《五福临门》《庄子劈棺》《杀子报》《店伙失票》《脚踏车闯祸》《贪官荣归》《新娘花轿遇白无常》《长坂坡》《祭长江》(由王无能、陆子美等主演)等片。是年秋二次革命起,该公司又制成革命军攻打制造局的新闻片。

当时的中国电影依然是文明戏的附庸,"亚细亚之出品,仅于每晚民鸣社戏毕后,假该台附映一二套。或时出现于青年会,作会场之余兴而已。然观者以其毫无兴趣,故欢迎者甚少,亚细亚感于环境之不佳,乃幡然变计,携片至广东、香港等处开映。是地接壤南洋,风气早开,爱影者众,营业果较沪上为盛。讵阅时未久,欧战(1914年)陡起,英、法、德、美诸国相继卷入漩涡。沟通欧亚之海口既封,货源于是断绝。亚细亚所有之底片,向系购之德国,兹以无米为炊之故,不得不归于停顿之一途"(徐耻痕先生著《中国电影戏之溯源》,见《中国影戏大观》,民国十六年四月出版)。

从宣统元年亚细亚公司创立至民国三年停业的五年间,中间插入中国文明戏由盛渐衰的一个时代。文明新剧之所以得到当时全国民众之热烈的拥护,不仅是因为它从皮簧戏这种宫廷艺术的废墟中树立起民主主义戏剧的形

式与内容,同时也因为它是民族革命的实践之一部。中国电影正在这时期诞生,可是它是从当日文明戏的进步倾向游离的。这主要的原因是在于中国影业之外资的基础,帝国主义商人不能容许自己的出品间接或直接地支持这一次蕴藏着反帝意义的民族革命运动;同时,就电影自身的发展而言,初生电影的主题与内容还暂时不能不为其技术的性质所限制。

辛亥革命告成之初,文明戏一时得着政治的解放与推动,更深入地向民间发展,然而中国北洋军阀在革命中所篡夺的政权,只要略一巩固,是不能坐视民主思想之普遍的宣扬的。到民国二年,许多稍带革命色彩的剧团及其主持人和演员等,到处可以受到封闭与拘禁的处分,为当时剧运中坚的进化团春柳社的团员,纷纷避入湖南或内地。于是文明戏的进步的精神便为封建的治力所斩折,退而变质为一种与现实契机脱离之单纯的,描写悲欢离合的"闹剧"(Melodrama)。固然文明戏依旧盛行于民间,然而只剩下消极的娱乐成分。中国电影就是在这时候从文明戏的骨架里复活起来。

文明戏普及以前,1909年的亚细亚出品具有若何的形式与内容,已经无可稽考。从片名所示,《西太后》和《瓦盆伸冤》似乎是隶属于"改良旧剧"的系统,《偷烧鸭》则属于时装(清装)的滑稽电影,这种假定是可以成立的。1913年的出品一部分仍是"改良旧剧"(如《杀子报》《庄子劈棺》),而大部分却是以文明戏所开拓的近代化的演剧形式为基础的滑稽电影(《二百五》《店伙失票》《新娘遇白无常》《脚踏车闯祸》《贪官荣归》)。但当时的电影同时接受了文明戏一部分不彻底的、封建戏剧的遗范,那便是"片中所需女角,皆由男子扮演,高领窄袖,扭捏作态"(见徐耻痕先生前文)。

其后,由于电影之商业机构的作用,中国电影克服此种畸形的现象反较文明戏为早。初生的电影是以承袭着戏剧的遗产而开始发展,同时一方面从滑稽的题材里慢慢产生电影之低级的但独立的形式,这在各国业史上是相同的。1908年美国影业的先驱者便做过大规模的法国古典戏剧的介绍工作(即所谓"Comedie francaise film"),亚细亚的改良旧剧的出品,正和此次运动一样,产生于当时一般以为电影的表现形式只可借重戏剧的成果而成立的见解中。反之,滑稽片是电影自然发展的产物,是记录有趣味的"活动"之进步的形式,这便在1910年前后的美国和法国开展过一个以"动作"为特征的素材之喜剧电影的时代(即所谓"Action Comedy")。

"动作喜剧"最初脱胎于马戏丑角的滑稽表演(法国Max Linder的尝试),

由美国山纳脱(Mack Sennett)剥去其马戏的传统而形成有名的"打闹喜剧"电影(Slapsick Comedy)。本来马戏小丑的动作产生于马戏表演的力学的运动之中,但它一方面是以马戏所没有的莫利哀喜剧的小市民阶级的趣味为其表演的神髓。马戏小丑所惯用之掷饼、互殴、扑跌、追奔的动作在打闹喜剧里发挥物质错乱的力学,同时还相当接触到纯朴的人本主义的精神。当时亚细亚滑稽出品的主题,例如戆蠢的小丑(俗称"二百五")在娱乐场的人群横冲直闯,新娘遇白无常(这不吉利的鬼魂)的追奔,脚踏车将行人冲倒而引起互殴,失去钱票的店伙之翻箱倒柜的寻索,都是属于"打闹喜剧"一类之浮浅的人性的讽刺。

在文化意义以外,亚细亚公司的成立又说明了中国制片事业发展之半殖民地的属性。上面说过,亚细亚公司是开创中国影业之美国资本,因而它也是同样建立在资本主义对殖民地投资之一般关系之上。在华的美制片商最初"苦于国情隔阂,办事上颇多棘手",不得不在熟悉当地情形的土著人民中间寻觅适当的经纪人。而且,电影在这些落后国家流行之商业的条件主要的是那为土著人民乐于接受之民族文化的传统的形式,因此,一部电影的摄制工作,如剧本素材的选择和人材(主要是演员)的雇用,不得不借重于土著的智识阶级与商人的经验。根据此种意义,当时承办亚细亚出品的剧务工作之新民公司,是带着若干程度的买办性质的(在民国十一年的影刊上,亚细亚公司名义之前常是冠以"中美合办"四字)。最少,它有一个时期曾经起过一种联络美商的资本与中国市场之中间人的作用。但,在这种影响下,中国的智识分子学习了不少关于电影技术的智识,为以后土著电影的诞生种一伏线,也是不容否认的事。

亚细亚公司的歇业表面上是胶片来源的断绝,而实质上是在于小资本的企业基础的周转不灵(因为,除了德国,当时未参战的美国亦生产胶片)。它既不能产生规模较大的出品战胜土著的文明戏,也不能进一步侵入外商的连环影院正面与舶来片竞争。由于此次外资失败之间接或直接的影响,在以后两年间,中国的智识阶级与商人做过一次或两次土著电影的尝试工作。

民国三年,在南华电影策源地的香港,曾经实现过一次试验性质的制片工作,当时黎民伟"与其昆仲同组人我镜剧社摄制《庄子试妻》一片以为尝试",该片曾否正式在市场出现已不可考,我们所得到关于该片之简略的记述就是以下的话:"余在粤观是片,时觉饰庄子妻者妩媚中而露丈夫气,初不知即为

黎君所乔装扮演者……而其夫人则饰剧中之扇坟……"（徐卓华先生作《民新公司成立小史》，见《民新特刊》第一号，十五年七月出版）这段文字提供了两件可以注意的事实，即这部电影，和亚细亚的出品一样，是在当时戏剧的传统里产生，而一方面又是家庭手工业式的试验。

在上海自亚细亚倒闭后，大约到民国五年为止还没有制片公司出现过。有一个时期美国胶片业推销来华，于是张石川等本于过去的经验，又与新剧家管海峰合作创办幻仙公司于徐家汇，重新摄制舞台剧《黑籍冤魂》（这是亚细亚时代依什尔欲进行而未果之一计划），而且张氏在导演外兼任剧中要角。可是在不久后又因亏蚀而辍业。

民国三年至七年（1914－1918年）的世界大战，是土著工业（特别是纺织工业）繁兴的年代，可是它对土著电影——这化学与重工业的新生的产儿——的发育，却没有起过什么积极的影响。即使说"各帝国主义无暇东顾"，而中国的技术与人材未能长成为电影的自给自足的国家，是显明不过的。就其与世界市场的关系而言，则显然又为美国从欧洲手里夺到世界影业的霸权这一形势所改变。当时从事欧战的帝国主义国家无暇西顾，倒确实造成美国影业发展之极有利的环境，一方面美国影业家欲乘机垄断世界市场的野心，又逼着他们不得不先去解决当前的企业与金融资本对立的矛盾。

美国电影在1916年前后还被目为投机事业，银行家并不放心把大量的战利资本投到这种不稳的事业上。他们开始向世界各地作试验性质的投资，丧失了多少的资本，经过了许多挫折，直到1918年美银行家的势力通过了电影和连环影院伸展到英、法、德以至于远东来（见P.罗查著《自有电影以来》二七页）。当时中国的未开拓的制片事业之发展的可能性，自然成为他们试验的投资对象之一。

"民六（1917年）之秋，有美人某携资十万，并底片多箱，及摄影上应用之机件等，挈眷来华，设制片公司于南京，拟为大举。讵以不谙国俗人情，所如辄阻，以致片未出而资已折阅殆尽。时上海商务印书馆有谢秉来者，与此美人为素稔。美人无已，乃招谢赴宁与之磋商盘让事。惟时华人脑筋中，犹不知电影为何物，安有肯投巨资以经营此冒险事业者，荏苒多时，竟无人过问。美人焦急万状，幸谢出，挺身相助，乃立电沪上总公司，备述受盘之利益，旋得复电，给予全权办理。乃约期点物议价，计盘进百代旧式骆驼牌摄影机一架、放光（印片）机一架、底片若干尺，暨所有一切生财，为数不满三千元。美人得此

微资,嗒然返国。此为商务印书馆兼营影戏事业之始。"(见徐耻痕先生上揭文)

商务既以低价盘入这些机件,便在照相部下试办制片事业,聘留美学生叶向荣为摄影师,摄制简易的新闻片如《商务印书馆放工》《盛杏荪大出丧》《上海红十字会游行》《上海焚土》等。迨民国七年鲍庆甲自美回国,拟在照片部之外另行成立影片部改任廖恩寿司摄影,遍至国内名胜摄取风景及时事新闻片,制成《西湖风景》《庐山风景》《北京风景》,随后又从事编制教育新闻片如《女子体育观》《养真幼稚园》以作短剧性质的试验,结果成绩颇佳,进而大事扩充,于是商务制片部的事业才正式开始。

当时以陈春生为主任、任彭年为助理的商务影片部的出品,和其他摇篮时期的电影一样,最初也是假借既存戏剧的固有形式,搬译了梅兰芳所主演的《天女散花》《春香闹学》这几部卖座的平剧。在民国七、八年(1918 – 1919年)之间又先后出版了《死好赌》《两难》《李大少爷》《拾遗记》《得头彩》清虚梦》《猛回头》《呆婿祝寿》《戆大捉贼》等滑稽片。"所用演员大都为商务同人所组织青年励志会游艺股会员,于新剧略有经验。故于表演上不觉过于困难。……开映之日颇受各界欢迎,南洋闻风,亦争相购买,此为国产影片推销于南洋之始。"(徐海萍先生著《国光公司沿革史》,见《国光特刊》第三期,民国十六年三月)

在这个时期,商务影片部的出品若断若续地生产得很慢,直至民国十一年(1922年)才开始摄制(正片)(features),这些让我们在下一章里再说。

根据上面历史的叙述,我们可以肯定地说,商务影片部的事业诞生于美国影业家欲乘欧战之机占领世界市场之成功与失败的错综的矛盾中。此次美商的试验性质的投资的失败并不如亚细亚公司一样,存在于资本的贫弱,而是在于资本与市场间之关系。我们在前面已经几次提到电影的民族性的形式之必要,但大多数外来的商人都不熟悉中国情形。我们以资本短小而居然有十多部出品的亚细亚公司为例,就可知道它的成就完全是建立在新民公司的工作之上的。此次美商的失败是由于不能在对半殖民地投资的一定关系上运用其资本。他找不到土著的智识分子与商人做媒介,或反过来说,这些人不愿为他所利用。终于他不得不陷于"所如辄阻,片未出而资(十万元)已折阅殆尽"的地步。

同时商务制片部能够不蹈新民公司的覆辙,脱离外资而独立,并不在于它

提得出三千元的资本，而是在于土著电影发育之主要的条件到此时已先后成熟。一些直接在资本主义文化的影响下的智识分子（留学生）认识了电影之企业的和文化的功能，而且又学习了运用技术的智识。在电影被认为"冒险事业"而"无人过问"的当时，为初期中国文化事业的垄断者之商务印书馆居然盘进了美人的机件，这种措置显然是出于土著资产阶级之深远的商业眼光。商务印书馆得到了独立的生产机件与技术人材（包括演员），便也具备了产生土著电影之必要的主观条件。但在客观上，商务的出品并不为影院商人所重视，因而不能解决对市场的问题。它经过了一条狭窄而独特的路。"民国元年，商务同人有青年励志会之组织，屡开同乐会，演游艺以娱来宾，必加映电影，片与机悉租用，代价甚昂，遂自购一百代映片机，派员习映片，于是开会时，只须租用影片。"（见徐海萍先生上揭文）

 商务初期的出品多首次在这会场映出，后来才慢慢地在外片的开演节目前占得一个卑微的地位。如"《西湖》《北京风景》等片，在各戏院开演外国长片的时候，参加上一二本（一本约一千尺），影戏院中且大标广告，扩大宣传……到了短片（即新闻与滑稽片）一出，更得到国人的狂烈欢迎"（姜白谷先生著《中国影业过去现在与将来》，见《伶星》二周年号，民国廿二年广州出版）。由于这些主观的与客观的条件汇合，便产生正确意义的土著电影企业。

 就剧本的取材言，当时商务出品的主题先后经过了初期电影发展之最合理的过程：从平凡而简易的新闻片起，随着是风景片，略有组织的教育新闻片，假借既成戏剧形式的京剧片，以至渐成为独立性质的滑稽短片。这些滑稽电影有一部分是民间传说的翻译（如《呆婿祝寿》《戆大捉盗》），从剧中人的粗率的性格去摄取笑料，同时还带着一些"打闹喜剧"的成分；一部分是浮浅的人情的讽刺，如《死好赌》《清虚梦》《得头彩》《猛回头》等剧，写的都是一班为生活所苦困的小市民，似乎摇身一变而为青云得志的暴发户，但后来都依旧还原为一个幻灭的穷人。这些电影和一部分卓别灵的早期出品《做富翁》（Charlie at the Bank）、《大闹剧场》（Charlie at the Show）、《从军梦》（Shoulder Arms）一样，多是用"梦"的元素把他们的幻想建筑起来，它们蕴蓄着一般无法翻身的小市民之参透世情的哲学，同时，在电影的表现形式上，是以新奇的"诡术摄影"（Camera trick，如用"复摄法"以制造梦境等）为吸引观众的营业手段之一。

 以上是宣统元年到民国十年前（1909—1921年前）的中国电影史略。根

据前面的叙述和分析,我们称它作帝国主义投资国片事业影响下之土著电影萌芽期。我们说,这个时期的主要出品是新闻片、风景片、"打闹喜剧"和人情讽刺的滑稽短片、旧剧或文明戏的翻译,大概不至于有大错吧。

原载《新闻报本埠附刊》,1935年12月18日

中国电影事业现状

赵南遮

中国电影事业从民国元年左右发轫到现在,经过了二十几年,这个时期,可以说是过渡的,从幼年到少年的时期。在客观环境的共动下,它经过了危难的遭遇,也经过了汹涌澎湃、飞黄腾达的黄金时代。在它的自身发展上,也走过许多迷惘无聊的路程,然而现在是正走向成长的中途的时候,目前又陷入一种不可测的危机,和旁的事业一样,受着社会不景气巨潮的打击。当然,我们希望它自己能够挣扎,社会能够扶助它安然渡过难关而继续走向成长之路。

为了求读者对于影界得到进一步的了解起见,我们概要地把中国影业现状作一个叙述。

国内的电影公司

假如用出品的多少来做比例,那么国内的制片公司可以分做四等:第一等如联华、明星两公司,他们是范围比较大,而且是出品较多的。第二等是艺华、天一、电通和隶属于中央宣传委员会的中央摄影场等几个公司。第三等是在太原新兴的西北公司,未来也许有更大的发展。以及上海的快活林公司、月明公司、新时代公司等。第四等是不固定的公司,偶尔有出品的,如苏州电影制片厂以及前四川的大同公司、上海的中华公司等。电影公司中,当以这一种占最多数。此外还有一个畸形的发展,就是香港的制片事业,那里有很多公司,影片不流行全国,出品不受中央检查,无论如何,是对国产影业无益甚至有害的。

国内的电影院

住居大城市的人们,看到影院林立的情形,似乎电影事业是非常发达的,其实中国影院的数目,真是少得可怜。根据美国商务局电影股的调查报告,在一九三四年美国有影院一万多家,英国差不多五千家,俄国差不多也有一万

家,日本有一千六百家,就是印度也有七百家。可怜得很,中国只有二百七十五家。中国自己没有正确的调查统计,即使这个数目不正确的话,那么最多也未必超过四百家。这几百家分布的情形,以江苏、广东、河北、浙江几省居多。大城市如上海、天津、广州、北平等都是影院集中的地方。

所用机械与材料

中国影院所用的无声、有声放映机,以及制片公司所用收音机、摄影机大都是仰给于舶来品。经常所用的摄影胶片,多半是矮克发及柯达两洋行出品。这些机械与材料多是国内没有制造的,关于收音机械等,国人也有研究出来制造的,虽不能与舶来品媲美,然而价格较廉,成绩也有不错的。如电通公司所用的三友式录音机,石盘兄弟录音机,鹤鸣通、中华通等收音机都有过相当的成绩。

国内电影市场

除了外国机械的输入而外,中国的电影市场,也是被外国影片把持着的。每年国内影院所需要的新影片,大概总要五百多部。而中国片的产量,集合各公司出品总数也不过一百多部,是绝对不能与外片抗衡的。据电影检查委员会的统计,廿三年度输入外片计为美国三百四十五部,英国几十部,德国九部,俄国七部,法国五部,意大利一部。短片的比例较长片大概多一倍。当然,即使中国自己每年能出五百部片子,仍然不能完全使外片绝迹。因为题材和技巧的不同,观众有这种内在的需要,不过从经济方面看来,加多出品,实是国片当前的急务。

制 片 事 业

国内影业不能迅速发展的原因,大半由于经济的原因,换言之,一切都是因为不赚钱。造成不赚钱的原因,有几种:

第一,资本不充足。任何事业的投资者,都是抱着观望的态度,因为影业的不赚钱,所以投资者越少,也越使影界周转不灵。

第二,制片事业的管理未能科学化、合理化,这是出品慢的主要原因之一;机械设置的不完备是主要原因之二;优良合适剧本的缺乏,是其三;人才的缺乏,是其四。当然这都是基于经济的困难,譬如国内较大的联华公司,每年还

出不到十八部片子。

第三，因为出片慢而增加经常费的负担。譬如每种影片需要八千元到一万五千元的资本（特殊者例外），而收入是绝不止此数的。但是一个公司里，若干工作者的工资，以及日用一切开销的数目加进去，结果不但不赚钱，而且赔钱。

所以中国电影事业要渡过目前的危机，是应该不粗制滥造的增加出品，是应该想法子赚钱。

原载《青年界》，1935年第8卷第3期

上海的电影刊物

敏 之

在一千五百字里边批评尽上海所有的电影刊物是不可能的,现在把几种较重要的写在下边:

《每日电影》

《每日电影》是一度曾给人们认为电影刊物的权威的,但是后来渐渐不振作了。九月一日起改革了,添了一位编辑——舒湮,舒湮本来是《每日电影》的批评家,不知为什么曾经有一度沉默?秋风一至却又用着批评徐苏灵导演的《上海大学剧联公映》的洋洋大作作为开场戏而登台了。《路柳墙花》公映,舒湮的批评,不但是和全上海的舆论相反,建立独特的姿态,并且更打破从前之谈内容的批评方式而详细地"介绍"演员了。九月一号的《每日电影》改革,人们是以为向某方剧变的,哪知除此之外,还是这一个"转变"!

不但如此,《每日电影》还登了一篇萍华先生的《电影艺术的新写实主义、新浪漫主义》大文,错误百出几乎令人笑痛肚子,而《每日电影》却当它是重要文章登出。这种文章,也是九月一号以前的《每日电影》中没有的,这是《每日电影》的最近。

《电影专刊》

《电影专刊》是一向带些市侩气的,《好莱坞琐事》的连载,《电影小说》的续登,乌烟瘴气,读者掩鼻而过,虽则批评文章,尚称公正,但吞吞吐吐,看的人也十分不快。最近是一天天地贫乏化,批评文章,似乎更没有从前明白,使读者"瘟头瘟脑",看了半天,方才晓得"原来如此"。假使就文章讲,是也到"文章病院"去洗刮一番的。此外各公司的宣传稿,聊充篇幅。各影戏院的宣传稿,视为至宝,不但自失"报格",同时更费读者时间,这是《电影专刊》的最近。

《影　　谭》

《影谭》是新兴的刊物，过去虽则是嫌贫乏，但目前已经比较充实了。同时批评电影的文字也较有坚定的立场，不易为旧的电影艺术（其实只是手法）所打倒，心直口快。虽则不能完全正确，但是态度是好的，这一点已是使《电影专刊》之流愧杀。当然缺点不是没有的，编排的不美观，有时候因为篇幅关系又借用极糟糕的稿件凑数，就是消息也太散漫太琐碎，这是《影谭》的最近。

《电 影 时 报》

《电影时报》是典型的低级趣味的读物，除了胡说八道的所谓"杂文"以外什么都没有，"软性绅士""电影政客"的原形却自我暴露得很清楚，我们有时间不妨看看，但是这种造谣告密的行为太可耻了。所以最近的《电影时报》已经给广大的观众，以及忠实严正的电影从业员所唾弃，名开麦拉人周克就声言不看《电影时报》了，这才是真正地宣判了死刑。坐着唐克车从影坛兜圈子，《电影时报》当唯一的号筒的，但谁会理呢？这是《电影时报》的最近。

《艺　　海》

《艺海》的编辑者似乎本意，不在把《艺海》弄成一个研究电影的刊物，而是想从《艺海》凭借着《艺海》以达某种目的，所以中间的文字都是莫名其妙，一一不通。他比《电影时报》好一点的地方，就是他还不像《电影时报》那样下流。

最近听说不很注意批评了，这倒是好事情，因为胡说一通倒是害人的，"意识严重"等笑话现在还流传人口。

又据传闻《艺海》的编者将去编《国际新闻》了，这我们除了替《艺海》的读者欢喜以外，更要替读《新闻报》的《国际新闻》的人忧虑了，这是《艺海》的最近。

此外，我们要提到的就是一般的电影期刊了，《现代电影》已经没有消息，大概寿终了。《时代电影》好好的，还是几张照片。《电影画报》只登些《影迷日记》之类。《青春电影》等是专登肉感版片的。

上海的电影刊物的最近，如是如是。

原载《影迷周报》，1934 年第 1 卷第 6 期

上海的影片经理商

德 惠

上海是电影事业发达的地方,所以,电影商业也随而蓬勃,这原是必然的。因为电影事业和电影商业,是有唇齿相依的密切关系连系着呢。

影片经理商是电影商业里的一种。在上海,自从有了电影放映以后,即有这影片经理商的发现。不过,在初期因电影事业未臻发达,所以,这经理商是被人们所不注意的。后来,因电影事业的逐渐发达,影片经理商的地位,也日见其重要。降至今日,已占了商业里的一部门了。由此,也可知影片经理商是新兴商业的一环,这许是不会被人们错认的。

在现在上海的影片经理商,计有十余家,如派拉蒙、米高梅、环球、华威、二十世纪福斯、华纳第一国家等家,都是著名的经理商。有的是影片公司的发行所,有的是影片公司公司委托发行。在这十余家经理商里,大多是经理美国的影片,这因为美国电影事业特别发达,有以致之。再分说其经营国别,那末,十之八九是外商经理商,而华商经理商,仅只数家罢了。

外商影片经理商里的派拉蒙公司,是美国派拉蒙分公司,成立于民十九年。当其未成立分公司以前,所出的新片,是委由奥迪安公司经理的。米高梅公司,也是美国米高梅的分公司,起初影片的发行,是委由联利公司经理的。自民十九年起,就收回自行发行了。二十世纪福斯公司,也是美国二十世纪福斯公司的分公司,成立于民十八年,在以前是委人代理的。华纳第一国家公司,也是美国华纳第一国家公司所分设的,早时出片,由联利公司代理,于民二十二年,始自己成立分公司。哥伦比亚公司,为美国哥伦比亚影片公司分公司,成立于民廿三年。孔雀电影公司,是专以代理美国各影片,近年来,专代理雷电华公司的出品。通用影片公司,是代理美国联美公司及伦敦公司出片。此外尚有若干家的小经理公司,大都代理英、美、苏联片。

国人经理商,要以华威贸易公司为巨擘,成立于民十八年三月,为明星公司高级同人所组织。除代理明星影片公司全部影片外,兼代理小公司之出品。

可是自"八一三"后,明星公司趋于停顿状态,已无出片可供该公司经理了,而小公司亦稀有影片来代理。所以,较之其以前情况,当然是不可同日而语了。

经理商的业务,可分为拆账、包账和抽佣三种来说。拆账大多要看每一部影片的内容如何而定夺,自三四折至六七折不等。这种的拆账办法,以上海头、二轮电影院居多,这因为公司方面,临近其地,容易监督影片卖座的怎样。包账是租片的别名,凡电影院向经理商租映影片,不问其卖座的良好和减色,只讲其放映日期的多少,而包括一片的租价。这样办法,以上海三轮电影院和外埠影院为多。至于抽佣的办法,其影片版权多属诸原出品公司,经理商仅代其推广放映的接洽,所以,每片出租,是以抽佣为酬金,其抽佣高下,也是要看影片的内容而决定。

外商经理商的营业,自一九〇四年外片输入以后,因其电影还是新兴的娱乐,所以,颇受一般社会人士的欢迎。同时,国产影片,尚未萌芽,各地所映的片子,都是外片。更以电影院的经营,大多为外人所经营,所以,在这个时期内,经理商的营业,可说是繁盛良好。迨到民十前后,我国制片公司,逐见创设成立。兹后更因投机分子混入影业,制片公司有如雨后春笋的蓬勃,但是当时影院经营,外商依然占着优势地位,所以,虽受到一些打击,大体上说来,并未怎样地受损。民国十五年,中央公司组织成立,管辖电影院多家,竞映国片,但和外片比较,是五与九五之比。

有声电影成功之后,美国各大制片公司,都向上海设立分公司,推广其我国放映市场。但是,有声片因言语的隔阂,除受高等教育的人士,能够聆清其言语外,大多数的人们,只是望院兴叹。同时,国片产量,在那时已达到了相当的基础,竞争势所难免,于是经理商的营业,反不如默片为良好。民国十九年十一月,各外片经理商联合南京、大光明、卡尔登、夏令配克等戏院,组织了中国外片商联合会,选任勃拉氏为主席,企图推进其放映营业,便可知道经理商的外强中干真面目了。

接着,世界发生了经济恐慌,工商交困,中国外片商联合会怎能挡得住这不景气怒潮?所以,想推进营业,结果是未能如愿以偿。而我国国难发生后,社会经济,愈见薄弱,营业是呈着江河日下流的萎靡。民国廿三年,我国政府为提倡国产影片,颁布了奖励法,尽量减少税额,并增加外片进口税,每公尺约七分至八分金单位,检查费每五百公尺为二十元。至是外商经理影片的营业,是感着益不振作了。所以,各片商为救济起见,在声片上添制华文字幕,使得

听不懂西文的,也可以观看,了解其片中的剧情。不过,有声片添加华文字幕,费用是很大的,而放映收入,能否会成捉鸡不着蚀把米,又无把握,因之到现在添加华文字幕的有声片,不过寥寥可数。个中苦衷,是非局外人所能知道的。

至华商经理商的营业,自政府取缔小公司摄制神怪武侠片后,小公司已不能有所活动。所以,一般的多恃旧片而营业着。但因影片历年已久,租价是不得从廉了。在这样状况之下,怎能会望营业超然生色。

大时代揭开了以后,各地的影院,随着战神的可怖,而被销声匿迹了,有的是被毁,有的是停歇,于是间接地影响经理商的业务,是大大地受了打击。在今日,上海形成为避秦桃源,人口是膨胀着,一切消闲场所,是呈着畸形发展,无疑是成为经理商营业的尾闾市场。说起来,真有不胜沧桑之感呢。

拉杂地已写了许多,就此待住。容有错的地方,还望经理商有以鉴原为幸。

原载《新华画报》,1939年第4卷第6期

十九年来中国电影事业的总检阅

天　真

最近沪上英文《大陆报》星期刊,载有《十九年来中国电影业总检阅》一文,虽以外人眼光,来讨论中国影业,记载失实,观察错误,在所难免,但全文尚有条理,可以一读。

中国电影事业到了现在,已进入制片者和创业者所抱的一个远大的目标中,就是去制作一种影片在艺术的观点上可和欧美出品相等,而最后大概将走入古装片之途。这种影片,故事是以中国的历史传奇为根据,照现在看来,这远大目标一定可达到。虽然各式样的影片,自粗浅的打架,胡闹的喜剧,像原初好莱坞麦克桑纳脱影片公司所摄制的,而到很复杂的传奇剧,中国影片公司是都曾摄制过,但由于经验的启示,使人知道根据中国古典上的传奇所摄的影片,是为中国一般观众所欢迎,而又是适于中国演员和导演的特殊天才。有五部影片,由一般人所承认的大公司摄制的,在中国的声片艺术上已获得最高成功,就都是历史片。第一部是现已停业的联华公司一九三〇年所摄的《美人计》,那时该公司费十万元的成本,在中国已是一部成本最高的出品,故事是采取三国时代的传奇。其他四部,便是现在美国公映的《貂蝉》,由顾兰君和金山主演;卜万苍导演的《木兰从军》,由一芳龄二十的广东姑娘陈云裳主演;《武则天》,故事根据唐代一个有名的女皇帝,由顾兰君主演;《楚霸王》,由名伶金素琴主演。就一般中国人的批评,这几部都是杰出的作品。

成本超过二万五千元

一般的中国影片,每部摄制成本,普通只有二万五千元左右。而以上诸片则不然。《木兰从军》的故事,是深入中国人的心理。而且为了编在梅兰芳的剧目之中,所以外国人也知道这故事。《武则天》一片,为的布景最伟大,服装奇特,著名布景师方沛霖担任导演,同时布景和服装,都由他就考据所得,从事设计——这个志愿,他期待已久,现在得以实行了。《楚霸王》,另一部历史

片,是艺华公司的伟大出品,可以代表该公司在中国的声片中占有相当地位,最近才公映,轰动了不少中国观众,为的对这历史上的争夺的军人,很是感到兴趣。

中国初期电影的不振

默片在中国,最早在一九二〇年摄成,商务印书馆原始也摄制影片,最初目的重在提高观众的教育,而娱乐性质却含得很少。一般从事影业的人,都是爱国志士,而在海外,特别是美国留学过的,他们都以电影为扫除文盲的一种新的媒介物。然而教育家只是教育家,不是娱乐专家,而由于好莱坞制片者使中国人对卓别麟是这样的欢迎,中国的制片者有许多开始从事影业时,非常热心,后来为了资本不足,经验缺乏,便几乎停顿了,到一九二四年情形才比较好些。

一九三二年开始进步

明星公司是中国第一个组织健全的摄制默片的公司,而胡蝶是中国第一个影星,正像曼丽璧克馥,近来不大有作品,像是要退隐的样子。但一般影迷,在脑幕中还是能想象到胡蝶,像好莱坞在一九二九年声片获得惊人成功一样的。有一个时期,中国电影事业迭遭挫折,一方面使若干旧有的影片公司停业,而另一面却使新的公司新的人才在产生。然而中国影片在观众的生活上,

① 《武则天》剧照,《新华画报》1939 年第 4 卷第 3 期。

已是非常重要,不容停止。而新兴的影片公司,不惜耗费巨资,向欧美购置各种设备,看准了市场上需要怎样的一种出品。而自一九三二年始,新的方法设施之下,便有了惊人的进步。

声片已打破方言难题

各种不同的语言,立刻成了摄制声片上的一个问题,然而结果,没有最初所想象的那样困难。中国声片,只有两种不同的对白,便是国语和粤语,已是很够。现在粤语声片,只有在香港才摄制,至于京音或国语声片,是完全在上海摄制的。

传奇与悲剧最受欢迎

经过了相当时期,从经验上,知道笑剧在中国的舞台上虽有其地位,在银幕上却没有像美国那样重要。传奇剧以喜剧为结果,和好莱坞的经验直接比较起来,却没有以悲剧结束的来得受人欢迎,在这个过程之中,由于若干社会性的半教育性的出品上所得到的经验,社会剧的用现代的布景,使观众看到所谓特权阶级生活是怎样的放荡,是会受到观众的欢迎的。这种影片的需要,是一种新的中国舞台趋向,而永不会消灭的。《少奶奶的扇子》一片,根据英作家王尔德原著,编成剧本,目前正在中国片第一轮影院中公映。这影片由袁美云主演,剧情完全与原著相符。有过一时,影片公司曾摄制过直接教育大众含有政治意味的影片,国民政府检查之后公映的。过去一年中,在上海这孤岛上,这种影片当然不能再映,关于这点,可使我们想起一九三五年自杀的粤籍女明星阮玲玉。她最后主演的一部影片,就是这种式样,这影片表现出一个在上海工厂里做工的少女,生活是怎样的艰苦。

阮玲玉自杀惊人轰动

中国影片的具有惊人力量,阮玲玉自杀的惨剧发生时,获得一个从来不曾有过的显著证据。阮女士惨死之后,一连几个星期,中国报纸上刊载了不少关于她的生活和故事,关于她的小史和殡仪的小册子,出版之后,销去了百万以上。

中国观众也崇拜明星

中国人正和外国人一样,大家都有爱好明星和导演之癖。女明星好像比

男星和导演更有号召观众的力量。胡蝶在电影界维持她主角的地位虽有十年之久,但一般明星,银幕生活大概比较还浅,目前有一位成名的女星路明,她所主演的《女人》一片,正在公映之中。她对于狄安娜窦萍敬恭仰慕,她正和窦萍一样,她所有影片中,都有歌唱而表现同样典型的角色——是一个年轻貌美的姑娘。路女士今年还只十八岁,是一个中学毕业生。她的英语讲得很流利。袁美云是另一个女星,今年二十一岁。还有一位很著名的粤籍女星陈云裳,今年二十岁,是香港一个中学校里的毕业生。男星之中,有名的是滑稽搭当关宏达、韩兰根,有时被人称为"中国的劳莱哈台"。王元龙进北平的高等学校,是著名的威廉鲍惠尔型男星。李英好多影迷称他是"中国影片中的泰罗鲍华"。

女明星并不重视影迷

现在有经验的中国导演,差不多有二十人。内中有一位费穆,他在香港导演粤语影片,他去法国留过学的。像西方显明是一样,中国明星也接到影迷的信,因为中国明星没有雇用私人秘书,因此有若干明星,比别人总是受到良心的驱使,有的对所有来信逐一答复,有的仅有一部分写回信,但也有的甚至一概不复。

中国影片不大会亏本

在营业方面,中国影片也有许多地方和美国不同,外国片子有时是亏本的,但中国片竟不大会亏本。主要原因为的是竞争不十分尖锐,而制片成本比较低,剧本由职业作家编写。一部剧作所得报酬,难得会超过五百元以上。也有由导演自己写,或是和作家合作。战事之前,全中国专映中国片的电影院,一共有二百七十家,内中上海有四十二家,现在只剩三十家了。里面更包括三家映第一轮国片的,就是金城、新光和沪光。去年中国内地的电影事业,有好多地方是完全停顿了,但中国影片的在上海制作者,还是能在"满洲国"和华北各地公映。中国影片租映,大半采用拆账制度,除非租到内地去。在这些地方,影片商人每愿以固定租价,向影片公司租映一部影片,冀可在内地不时地公映,从中取利。

<p style="text-align:right">原载《电影》,1939年第28期</p>

电影史料

杨德惠

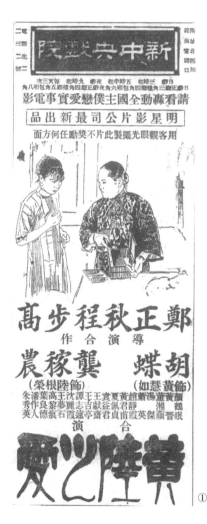

① 新中央戏院《黄陆之爱》影片广告，《申报》1929年1月30日。

黄陆事件

影片黄陆恋爱的事件，在十二年前，也就是民十七年，真是够说轰动上海社会，妇孺咸知。这恋爱圈中的男主角，是仆人陆根荣，女主角闺阁小姐黄慧如。以小姐的地位，和仆人谈恋爱，当然在尚在新旧过渡时代的当儿，不免成为社会的重视，更因报上社会新闻，大登特登，则其轰动社会，原是必然的。于是，一般游艺场所，为号招游客，把这事件排演新剧，尤以平剧院的天蟾舞台，竟连演到很久日期呢。

明星影片公司，为影业的权威，觉得黄陆恋爱摄成影片，对于营业上，很有把握。遂拍摄了一部《黄陆之爱》影片，由郑正秋、程步高联合导演，胡蝶、夏佩珍、龚稼农、王吉亭合演，于民十八年一月，在六马路中央大戏院放映。并为增加观众兴趣起见，另外登台加演郑正秋编的独幕剧《田间慧语》，由片中演员胡蝶、夏佩珍及导演郑正秋表演，真是卖得满座。后来，

黄慧如产后失调逝世,该公司为接连《黄陆之爱》影片情节起见,于是续摄了一部《血泪黄花》,仍由郑正秋、程步高联合导演,胡蝶、夏佩珍、龚稼农合演,于同年六月份放映中央大戏院。

哑情人影片

民十九年,上海又发生了一件恋爱神圣的桃色新闻,那就是哑恋爱案,女主角吴爱蓉,男主角哑吧林吉姆。当时,因吴爱蓉追求林吉姆,因她的家长反对,以致对簿公堂。结果,因恋爱是神圣的,虽在旧时代恶劣的环境下,竟达到"有情人终成眷属"的一句话呢。

时事影片公司也许是为投机拍摄该新闻题材影片而开设?编了《哑情人》的剧本,并为号招放映时观众起见,商请了哑情人主角林吉姆、吴爱蓉来饰片中的女主角,由陈拙民导演,黄柏清等配演。于同年十一月,在六马路中央大戏院放映。并乘映片休息的时间内,还请林吉姆、吴爱蓉,亲自登台表演哑恋爱事件的经过。当时,一般观众,震于哑恋爱事情,为认识庐山真面目的有情人起见,都争先恐后去观看,盛况真属空前呢。

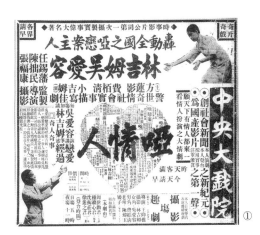

① 中央大戏院《哑情人》影片广告,《申报》1930年11月21日。

声片学理的讲演

有声电影的最早与上海人士相见,是在民十五年十二月十八日百星大戏院,所放映福莱斯脱氏的十七短片为嚆矢。因为是世界有声电影的摄制工具和技术还在研究进行中,在一切比较他国落后的我国,电影事业也脱离不了这个范围以内。默片电影的摄制,还在求进步之中,更何况是有声电影呢。因为是这样,所以,自从百星大戏院开映有声电影之后,上海整个的影业,依然是石

沉大海,而社会人士,也觉得有声电影,是偶然的试制,要求正式全部拍摄,恐怕难以如愿。可是,有声电影终于在民十六年春,技术工具完成了,至是始有人注意起来。

民十七年夏,上海青年会,为使社会人士,认识有声电影的学理,特请美人饶博森博士演讲,并将有声机逐件分拆,恐听讲的人看不清楚,用幻灯指示,使其明白其机件。同时,并放映几本有声电影,作事实上的证明。虽映时其发声仍有模糊不清的缺点,而且机上沙沙的声音,令人刺耳,当然,是尚未达到完善的目的。不过,青年会对有声电影的举办讲演,其用意是可钦佩的。

第一个女导演

今日世界的影业,无疑是相当地发达,长足地进展和改进。即就一切事业落后的我国,在近十年来影业,也颇有相当地进步,事实是这样的昭示。

在全世界影业发达的现象下,对于一片拍成绩优劣联系的导演,其职责是多么地重要。因为是这样的缘故,担任导演职务的,除非是有丰富的经验和精通的学术不可,否则,是力不胜任的。一般人们说来,女子的在社会上服务,不及男子的优美,事实上固然是如此,但也不可作一概而论。女导演在我国影坛上的出现,便是一个明证。

当民十四年的时候,正是上海影业的发展时候。有家南星影片公司系李济然所办,曾请谢采真女士导演了一部《孤雏悲声》片,并且还兼饰片中的主角。自拉自唱,这在男导演中,已有不少的影片,而在女导演,则还是空前呢。同年十二月,该片放映于六马路中央大戏院。时至今日,欧美各国所摄制的影片,其导演由女子担任的,还未曾见诸事实过。而在我国,却于影业初展时已

① 百星大戏院有声影戏广告,《新闻报·本埠附刊》1926年12月19日。

有过。那末,谢采真女士可说是世界影业中最早女导演了,我想,也是我国影业引以为荣呢。

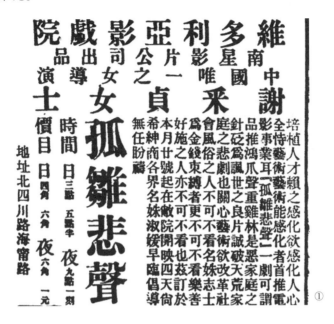

① 维多利亚影戏院《孤雏悲声》影片广告,《新闻报》1925年12月18日。

专拍滑稽片的鼻祖

大家都不是健忘,总还记得《王先生》影片的拍摄,是天一影片公司开其端。后因片中饰王先生主角的汤杰,因与天一当局发生意见,他气跑出来,召集志同道合的,另行组织新时代影片公司,成立于民国廿三年,专行拍摄王先生的滑稽片。一般人们都承认新时代影片公司是专拍滑稽片,可是在新时代公司以前的十年,上海却已有过这专拍滑稽片的公司,可是许多的人多不知道呢。

当影业初展民十四年的时候,文坛笑匠徐卓呆和新剧巨子汪优游,组织了一家叫做开心影片公司。顾名思义,这公司是专拍滑稽片的,其第一次的出品三部短片,为徐卓呆、汪优游合演《临时公馆》二本,《爱情之肥料》三本,《隐身衣》三本。于同年十二月份,在六马路中央大戏院放映。因当时国产的滑稽片,还是初次的正式出品,所以,博得观众们的欢迎。

①

②

自后,该公司继续拍摄的片子,计有欧阳予倩导演,汪优游、徐卓呆、方红叶合演的《神仙棒》。徐卓呆、汪优游、周凤文合演的《活动银箱》《怪医生》。徐卓呆、汪优游、章拥翠、周凤文合演的《雄媳妇》。汪优游导演,兼充主角,徐半梅、周凤文、董天厄合演的一至四集《济公活佛》。徐卓呆导演,汪优游、周凤文、章拥翠合演的前后集《奇中奇》。汪优游、徐卓呆、章拥翠、吴媚红合演的《千里眼》等十片。自《千里眼》影片拍竣之后,也可说该公司的末一片,原因是公司结束了。因为该片拍竣,时在民十六年,正值各同业武侠片开拍的盛行,犹如今日古装片的气焰万丈,不可一世的。该公司不愿随波逐流,拍摄滑稽的武侠片,而不拍摄滑稽的武侠片,营业上又无把握,更以其他内情的关系,结果,不得不结束出盘与人了。后来虽由高季平接办,改名开心新记影片公司,可是只摄古竹修、邵庄林、谢玲兰合演的《十三号包厢》一片后,终于闭门大吉了。如是直至民廿三年新时代公司的继起,中间相距计有七年,并未有专摄滑稽片公司的创设过。但是,自新时代公司结束后,至今也并无专摄滑稽的公司开设呢。

查禁露天电影的放映

在"八一三"战前,上海每到夏天,一般干娱乐事业的人们,为迎合应时的玩意儿,必然是竭诚想法,露天电影,也是应时娱乐之一。现在又到夏天,这露天电影,却还未有所发现,未免给一般夜游兴趣者失望。说起来,还是由于地方环境的关系所造成吧?

① 中山大戏院影片广告,《申报》1926年1月5日。
② 新中央戏院《十三号包厢》影片广告,《申报》1927年11月3日。

露天电影在战前是很风行,最早的发迹,是在逊清宣统二年。当时,南市城区里有西园和新园两个消遣性质的花园。在夏天的晚上,有滩簧和电影的卖座。在那时,电影在上海还是新兴娱乐,负行政之责的上海城自治公所,认为夜间的露天放映电影,男女并坐,有伤风化,遂于该年六月十九日下令该两园,不准放映露天电影,影响所及,连带地也禁止滩簧的表演。因当时行政机关是所谓专制高于一切,没有吁请的余地,□园是遵命照办了,而□园①虽也照办,但把电影改了个名目为"电光写真",依然放映着。这可不得了,上海城自治公所认为巧避,不到三天,在二十二日又下令禁止。于是这露天电影的放映,在这样处境下,无疑是不能再放映了。这样待至民十以后,因时代进展,风气所趋,露天电影,重又和上海人士相见。

清末时期上海取缔影院的条例

在逊清末年,也就是宣统三年,上海市政机关的上海城自治公所,视电影在黑暗中放映,大有伤风败俗,莫此为甚的可恶,简直和表演滩簧一样地看待。滩簧固难登大雅之堂受取缔禁止,那末,电影放映,也何尝不如此呢。这种的措施,在今日时代下眼光看来,不免可说是倒行逆施。不过,我们要明白因当时的风气,不如有今日的这样,所以其措施我们应当认为那时事实上所使然。其取缔影院条例,计有七条,内容是这样。

第一条,开设电光影戏场,须报领执照。第二条,男女必须分座。第三条,不得有淫亵之影片。第四条,停场时刻至迟以夜间十二点钟为限。第五条,如犯第二,三,四条,经查察属实者,将执照吊销分别惩罚。第六条,巡警随时查察。第七条,执照不准顶替执用。

从上面取缔规则看来,在那时候,还不曾知道电影为何物,所以,叫影片为影戏场,或影戏院呢。观望入座,须男女分开,欧风尚未如何东渐,处于旧礼教下,男女授受不亲,是很严责的!尤其是在黑暗场所之下,难免有登徒者流,乘这黑暗中,干出伤风败俗的行为来,其妨害社会直比国家大事一样。同时,那时候,电影放映观众卖票入座,是可连续地看下去,而入座也陆续,并无分场的时间规定,所以,有规定至迟晚上十二点钟呢。

① 编者注:原文中均为新园,疑排版有误,故此处以□代,以免贻误。

商务影片部的后身国光公司

商务印书馆影片部的成立,无疑地是我国电影事业有今日地位的拓荒者。自民十以后,因影业渐渐蓬勃,所以,该馆的影片业务也随之忙碌发达。到了民十五年,影片公司的创设,异常蓬勃,极一时之盛。该馆负责当局觉得电事影业已是猛进,已非附属一部分的营业所可争胜,乃决意将所属影片部改组为"国光影片公司",地址仍在闸北宝山路商务书馆旁。

①

国光影片公司既为商务印书馆影片部的化身,所以其资本由商务印书馆拨发十五万元。在那时,各家同业的资本很是有限,故执各公司资本的首屈。其公司内部,仍由前主任鲍庆甲氏专司其事,杨小仲等为导演,规模因资本充实,是相当的完备。首片的拍摄,为汪福庆导演,席芳倩、贺志刚、曹元恺合演的《上海花》,于民十五年三月,放映于上海中央大戏院。

自后,续摄片子,有杨小仲导演,汪福庆、邬丽珠、严个凡、沈化影合演的《母之心》;同上导演,丁元一主演的滑稽片《马浪荡》;同上导演,汪福庆、沈化影合演的《不如归》;汪福庆导演,蒋耐芳、汪福庆、曹元恺合演的《歌场奇缘》。自拍《歌场奇缘》片后,时已北伐奠定淞沪,潮流一新,公司为适应时代计,于六月份改组,卒告搁浅收歇。而未完成片子,有秦铮如导演的《侠骨痴心》一片,国光公司的收歇,也就是商务印书馆从事影业的终止时期呢。

① 国光影片有限公司《上海花》影片广告,《神州特刊》1926年第2期。

新闻片的嚆矢

在二十世今日下,世界上的一切事件,可说是瞬息万变,要留它作个纪念的价值,无疑地,电影新闻片为唯一了。所以,电影新闻片在现今世界各国很是发达。我国电影事业虽很落后,但对于新闻片的摄制,尤其这次战事发生以后,政府办的两个影片厂,是非常地积极进行摄制。这表示电影新闻片的重要性。因为新闻片的使命,是使人们对时事得以目睹,进一步,得深切认识真情。

我国之有新闻片摄制,始于民国十年六月。当时第五届远东运动大会,在上海虹口公园举行。执占全国文化机关首位的商务印书馆,自民六年设立了影片部之后,曾往各地,摄制不少的风景片。因远东运动会在上海举行,该馆以时机不可失,商得该会的同意,和青年会影片部主任比德博士合作,在运动场上摄制新闻片,计共完成三卷。第一卷为运动健儿们入场和开幕典礼,第二卷各项运动决赛,第三卷女生会操和童子军会操。是为我国之有正式新闻片的先河。因为在民十三年前,该馆虽曾摄有《盛杏荪大出丧》《上海红十字会游行》《上海焚土记》等新闻片,但与真正目的新闻片,是还相差距离呢。

声片放映的广告战

民国廿一年五月,明星影片公司,费了相当的费用。由张石川导演下,完成朱秋痕、梁赛珍、郑小秋、王献斋、龚稼农、谭志远、萧英、高逸安等合演《旧时京华》第一部声片,于同年五月十二日在中央和明星两戏院同时放映。票价楼下为六角,楼上八角、一元,日夜一律。明星公司为纪念公司首次声片出品的放映,备赠纪念券,随票附送,而其纪念品,则为价值二百八十五元的无线电收音机一架。

在声片放映之先,该公司为夸耀公司出片的谨慎从事,在报上刊登一则谨告同业的广告。原文是这样:"本公司自来拖定提高国产影片之宗旨,所以,同业中能翻然变计,不再粗制滥造者,虽为之改良剧情,虽为之修正字幕,耗费心血于同等事业,亦所不惜。以此经过之事实而言,本公司十二分希望同业向上之意,早已不言而喻。同业如自问无他,本可无用心虚。至于出品是否投机取巧,粗制滥造,不必斤斤自辩,悉听事实之证明,观众之判断,幸勿徒蹈古装影片发狂时代之覆辙,利令智昏,自入迷途,真金不怕火炼,劣货断难欺人,本公司殊不屑再与之作一字之费辞也。"这段教训式广告,无疑是对天一影片公

司而发的。因为那时和明星公司竞争摄制声片的,只有天一影片公司。继之,中央、明星、新中央、东海、恩派亚、东南、西海、卡德、九星、万国等十家戏院,联合发表拥护放映明星声片的宣言:"现在中国有声影片的潮流起来了,我们不愿意好好的事业,给投机取巧,粗制滥造的出品来捣乱。所以,我们十家电影院,联合起来,一概装置有声发音机,从此专映明星一家的中国有声电影,决不再映投机取巧、粗制滥造中国有声影片。"无疑,这也是对天一公司而发的。

一般人以为天一公司,看到这样的启事广告,必然立即予以反响,可是事实上,却不发一声,淡然处之。这并非是天一公司示弱,乃是在筹商对付办法,结果,是报复的手段来了,于《旧时京华》声片公映那天,登了启事广告,想以减少观众的当头棒,原文也颇挖苦之至:"自外国有声电影输入中国以后,本公司为发展国产电影事业,抵制舶来影片计,首先斥巨资,向美国购办最高等之有声电影摄影机器全部,摄制慕维通片上发音之国产声片,在本埠各大影院放映。……投机取巧之流,往往粗制滥造,鱼目混珠,曾有以蜡盘配音之冒牌声片,登载巨幅广告,诱人往视。及至开映,则不特剧中人之对白歌唱声,与影片完全不相符合,且发音模糊,听之莫明其妙,至此观众无不大呼上当。挂羊头卖狗肉,虽能欺瞒社会于一时,而结果终归失败。……尚有明知有声对白之不易摄制,乃于全部无声片中,加入十分之一二有声片,亦标称为有声影片者。凡此种种粗制滥造之影片,实足以使国产声片,丧失信用,阻碍中国电影事业之进展。"

在启事原文之后,对十家戏院前时刊登拥护放映明星声片宣言,附复几句,极尽讥笑之能事:"……本公司既摄制最精良之有声影片,必择高等影戏

① 明星公司《旧时京华》影片广告,《申报》1932 年 1 月 21 日。

院开映。如发音不佳、光线不佳之次等影戏院,概不将出品交其放映。海上头等戏院,向日开映外国头等声片,不映中国影片者,已有五家,订映本公司出品(向映中国影片之戏院不在其内),此皆足为本公司出品成绩优美之确证。……"这场的广告战,可说是处于肉搏地位。

可是不久,所谓十家戏院以联合阵线的姿态,专映明星出品,而宣告瓦解了。向之骂"决不再映投机取巧、粗制滥造的中国有声影片",一变而为转到天一公司的出品放映的一途了。当然,在有声影片刚在萌芽的初期,大家应竞竞自谋,而求进步,岂可互相自戕?所以,十家影院的一反当初宣言,也是求国产声片的进步,互相谅解的反映。

明星自创影片公司

男女明星自己创设制片公司,在好莱坞却有不少发现过。而在我国的上海,明星们自办公司,在今日却未曾有所发见诸事实。但是,在过去,却见诸事实,而且其制片公司的名称,用自己的大名而来命名,显然的,是有号召的意思存在。其创立的家数,共有四家,就中二家,是女明星创办呢。

(一)元龙影片公司

王元龙在今日电影界里的地

① 天一影片公司启事,《新闻报·本埠附刊》1932年5月12日。
② 中央大戏院《三镖客》影片广告,《申报》1933年11月8日。

位,显见是未及十年前的威名。当时,王元龙是影坛小生的霸王,据说,南洋的片商对影片内有王元龙的演出,拷贝可以多卖高若干呢。他在民廿二年的时候,独自创设了元龙影片公司,只摄一部武侠性质的《三镖客》,由他自己主演,张美玉、吴文超等配演,于同年十一月在上海公映。

(二) 次龙影片公司

王次龙在过去影坛里,其盛名和乃兄元龙是一样的挺红,虽然到现在,还在影界里,然其黄金时代的盛名,许是谁也不会否认已减低了呢。他在民二十五年时候,开设次龙影片公司,拍摄《好汉》一片,由彼自己导演,王引、梅琳等合演,于同年四月十日,在上海金城大戏院公映。

(三) 耐梅影片公司

①

②

① 《奇女子》剧照,《新银星》1928 年第 2 期。
② 杨耐梅演唱《奇女子》中《忏悔词》装束,《世界画报》1928 年第 164 期。

女明星杨耐梅,早已脱离了影业,度其贤妻良母型的家庭生活。但国产影业正在蓬勃的时期,"杨耐梅"三字,真是红极之至,其地位不下今日的女大明星之盛名。当民十七年的时候,她独力自创一家耐梅影片公司。却巧那时有所谓奇女子余美颜,因遇人不淑、蹈海而死的桃色事件,轰动上海社会,该公司就把这事实的根据,编了部《奇女子》剧本,由史东山、蔡楚生联合导演,杨耐梅自任主角,朱飞、高占飞、高倩苹等配演,于同年十月,公映于上海中央大戏院。并在放映休息时间,由主角杨耐梅,登台歌唱《奇女子忏悔记》的歌曲呢。

(四) 汉伦影片公司

演饰悲剧著名的女明星王汉伦,当她在当年盛名时,曾自己开设汉伦影片公司,拍摄了一部《女伶复仇》片,由卜万苍导演,而她自饰主角。片成映于中央大戏院,时为民十八年五月,并由她亲自登台歌唱包天笑编的《群蝶恋花》曲儿。

露 天 电 影

在这次战前上海每年到了夏天,总有不少适应时令性的玩意儿出现,露天电影院便是其中之一。因为在热天里,一般公子哥儿、摩登女郎,感觉得坐在电影院里,虽然有冷气的设备,究属和自然凉气不同。因为是这样的缘故,所以,每年到了夏天,露天电影场便会应时而兴起,供给游玩的人们需要。

说起露天电影场在上海,已有十多年的历史了。始于民十三年夏天,靶子路的消夏电影场,和静安寺路的圣乔治露天影戏两家为最早了。而以圣乔治的设备为完善,场地是在绿草如茵的花园里,一排排的坐椅上,还放了啤酒和汽水,任入场的人们,随心所欲地饮喝,而且,所放映的影片,又较为上等,故营业良好,一般爱玩闲的人们,大有趋之若鹜的盛况。

民国十四年夏大,静安寺路大华饭店(现已拆毁,就是现在大华路原址),因地点的适中,交通便利,开设了大华露天影戏院。对设备方面,可说幽静而兼富丽,所选映的影片,又属上等,是故一到晚上,座客常满,这样一直到大华饭店出售拆毁时为止。

因为露天电影场在夏天里,已是给予上海好玩的人们,认为谈心纳凉之所。所以接着跑马厅里面也开设了一家露天电影场;霞飞路迈尔西爱路转角,前凡尔登花园里,胶州路康脑脱路上,也相继地开起露天电影场来。而电影院屋顶平坦的,如新世界跑马厅旁的福星大戏院(即现逍遥舞厅原址)、福生路

的百星大戏院,也都竞来放映露天电影,来号召观众。此外,各游戏场屋顶放映露天电影,更是家家皆设,不过,因为其附属于游艺场内,所以,不像独立的露天电影场会使人注意。

露天电影场的过往历史,也有不少沧桑可说。大华饭店的被拆去,福星也变作了天宫剧场,百星的院屋虽然存在,可是已多年不营业,圣乔治也经过沧桑而没有了。在"八一三"战前,露天电影场的开设,较大的只有跑马厅和迈尔西爱路的一个花园里两家。爱多亚路大华舞厅屋顶,也曾开设过露天电影场,其中要以跑马厅露天电影场最出风头,因为座位设在看台上,而银幕则在看台前面的草地上,地方又广大,空气又新鲜,在凉风习习下,确是会使人如入仙境般的快乐。

现在,夏天又来临了,而露天电影场,尚未发见,许是继着战后二年来一样的消沉?

上海第一次声片的放映

世界有声电影的技术工具完成,是在民十六年春,而上海有整部有声电影的开映,则在民十八年二月九日,夏令配克大戏院(就是现在的大华大戏院前身)所映的《飞行将军》为先河。但是,在这整部有声电影放映之前,上海已有过短片有声电影放映过呢。

是民十五年吧!世界有声电影的技术和工具,还在逐渐改进中,那时,有个美国著名电学专家福莱司脱氏,积多年的经验,曾发明福诺飞尔有声映机,于一九二六年的夏天,在纽约立福利影院,开映有声电影。这年冬季,他来到上海,觉得上海对有声电影,还未有人作试验性质的放映过,遂借座闸北福生路中华俭德会内的百星大戏院,于十二月十八日起公映。因为有声电影,尚未达到成功之途,所以,其所放映的,只是些短片,并没有整部的长片。可是在那时候,上海还没有有声电影的放映过,虽然是短片,却很轰动社会人士,一连改映六天,而至十二月二十三日止,观众仍不少衰。门票座价,也售至相当地昂贵,日场楼上每位一元二角、楼下八角,夜场楼上一元六角、楼下一元,儿童一律全票,可见其盛况的一斑了。

当时所放映的有声电影,既是很能轰动社会人士,而所映的声片,是些什么短片呢?说出来,令人有些不信,计有十七部之多,其中有歌曲,有舞蹈,其名称是这样的:

（一）三弦琴独奏；（二）音乐舞；（三）《我将奈何》曲；（四）美总统柯立芝在白宫演说新闻片；（五）包婉儿女士的《跳舞》；（六）包婉儿女士的《埃及舞》；（七）黎亚妮女士唱《莱维亚曲》；（八）海娜女音乐班合奏歌曲；（九）美森的梵亚令独奏；（十）明黎氏奏名曲；（十一）沃司加氏和麦娜女士合演的《莎士比亚名剧》；（十二）爱迪康托氏的笑剧；（十三）乔士舞曲；（十四）白莱脱女士的匈牙利舞；（十五）西班牙歌曲；（十六）西班牙闹牛舞；（十七）黎麦亚氏和玛丽德女士合演的《汤戈舞》。

除了上面所说的十七片为有声外，因放映时间还短，所以，百星大戏院当局，再加映默片的滑稽片，以给观众的满意。

时代到了今日，有声电影的放映，是已无足为奇了，十五年前的初次放映，社会惊奇，许是物以稀为贵的原则吧？

电影的孕育和滋长

电影是科学和艺术结晶的综合艺术，其孕育诞生，有着种种不同的说法。有的说，电影是美国汤姆斯氏安迪生氏发明的，有的说是法国吕弥蔼罗兄弟发明的，也有说是德国的斯克拉特诺斯夫基氏，才是发明的电影第一人。究竟哪一种说法才是准确，颇有苦难置信之感。不过，就从电影诞生的场合看来，那么，却可以分为科学方面、商工业方面乃至艺术方面三个观点来说。譬如已逝世的美国电影批评家哈莱·亚朗·普坦姆金所谓"电影乃是诞生于实验室，而抚育于会计事务室的东西"。

电影事业的繁盛发达，虽然还是近十余年来的事，可是其原理，却已很旧。在西历纪元前六十五年时罗马诗人留克里梯亚，在其所著 Renum Naturd 一书中，曾经说过"想象是能动的"的话。其后希腊人哲学家托尔弥于其所著述一部关于目光的丛书，其间论及目光的固注，并云用一种简单的器械，可以瞧见幻奇的现象。因为这幻奇的现象，遂使电影而获相当的成就。

一八六〇年，美国人塞劳斯，偶然将其儿子们的一束照片，加以画圆，制成"活动人轮"更优良的玩具。结果是成功了，叫做"活动画机"，于一八六一年，向其政府注册专利。他是第一个利用真人的相片形成连续的动作，并发觉了"连续动作，是因为画片的停留，正当目光活动时"的论断。这一个论断，便成为今日摄影和放映机制造的原理。

一八七二年，美人穆埃勃立琪，为要分晰马在疾走时的动作，用二十四架

照相机,相距很近地安置在赛马场旁,用一根可靠的绳子,控制着照相机的快门。当马驰过时,他就很迅速地逐一摄取,结果所获成绩却很美满。这样,引起了他的实验活动照相机的热忱,经过了多年努力研究,终而发明了"活动物机",可以映射活动照相片于银幕之上,供许多人的观看。一八八一年,他在巴黎时,在马雷博士的研究室,对法国科学家报告其实验"活动物机"的结果,遂引起马雷博士很大的兴趣,而努力研究,在一八八二年,给他发明了"摄影机"。这是一架能从一个镜头里一秒钟摄取若干的摄影机。同时,在马雷从事研究"活动摄影机"的时候,促进电影成功的科学家中,又添了一支生力军,即是举世崇拜的汤姆斯·安迪生,也来参加发展照相片活动的战线。经过他的苦心研讨之下,后来终于成功了现今所用的电影摄影机。电影正式介绍于美国民众,则在一八九三年。那年美国举行世界展览会于芝加哥,穆埃勃立琪氏将其自己所发明的转盘,参加展览,映演照片,达二三万张,大都是动物的动作。同时,安迪生也将其制造第一架用胶卷摄取动作的摄影机,公开展览。虽然,在当时还没有放映机,不能放映于银幕上,只能每次一个人看着胶卷,但其在电影发展史上,是值得特别地一说呢。

一八八八年,美国纽约州罗澈斯特城专制照相底片的乔琪·伊斯力,研究玻璃照相片的替代物,经汉涅拜尔·葛特温牧创造,利用松香制造的原理,伊斯力就立即从事研究,于是替代玻璃的胶卷,是告成功了。继之勒根氏,发明了可以把松香制的胶卷,映射于银幕上,可供许多人在同时候观看,则是创整卷影片的先声,于一八九二年,在华盛顿地方公映。一八九五年,勒根和汤姆斯·亚玛脱合伙,投资组织了制造映像于墙上供多数人观览的机器。同年九月,美国乔治亚脱兰大举行州立棉花出品博览会,在那里开映电影,入场观看的每人收费一角五分。

此外,在欧洲方面,有法国吕弥蔼罗兄弟,制成了放映机,在巴黎作第一次的公映,时正一八九五年十二月二十八日。而德国斯克拉特诺夫斯基氏,在一八九五年十一月一日,在柏林放映电影。一八九六年,在英国伦敦地方,有罗勃脱保罗氏,就安迪生的活动电影观察机,加以改良,在奥莱姆批亚剧场和亚罗享勃拉座公映。一八九六年,安迪生的活动电影观测机,来到东洋的日本,在神户的神港俱乐部公映,这是西洋电影的开始和东方人民相见的滥觞。

一八九七年至一九〇〇年,法国乔治·米利爱思,是世界最初创设摄影场的人,他制成了七十密达长度的幻想片《月球旅行》,先后在巴黎伦敦公映。

自是以后,电影的技术工具,是初告完成了。因之,电影事业也由此而逐见其发达了。

其以摄制影片的企业经营,则始于一九〇一年。美国的爱迪生氏,在奥兰琪地方,开设了黑玛利摄影场,这为世界第一个以企业经营的摄影场。其建筑在于屋顶上面,用玻璃搭盖而成,正如暖花棚的样子,能够使太阳光透了进来。在那时,因为光线的机具,是还未有所发明,所以摄影场不得不建筑如暖花一般,借以引太阳光而来摄影。但是,借太阳光摄影,只可行之白天里,若到太阳光转移而到黄昏的时候,光线是不能透进摄影场里面,就不能摄影了。因为是这样的缘故,所以,黑玛利摄影场为使不荒废时间,继续摄影工作,乃在其地板下面,装置了机器,可以随太阳影子,改变方向,庶几仍可继续摄影。不过,终是离不了太阳光来给他摄影呢。

继爱迪生氏的黑玛利摄影场而起的,就是奥葛莱所有的影片公司了,也可以这样说,是世界第二家企业经营的摄影场。这培奥葛莱的摄影场,也是利用日光。但是,靠太阳光的摄影,若碰到天时阴暗,或阳光隐灭的时候,便不能依照计划继续工作了。大家都感觉到很困难,知道非发明人造光来代替日光,势必是受天然的限制。不久之后,有个哈华脱氏,发明了摄影用的水银灯,来克服代替日光的摄影。从此摄影可以照计划进行,不论日夜,都可摄制了。于是世界的影业,是日见发达起来了,以至今日的长足进力。

亚细亚影片公司的兴亡

当逊清光绪三十年左右的时候,上海便有外国电影输入的放映。而影片公司的创设,则始于逊清宣统元年的亚细亚公司,是为上海的最早影片公司。关于亚细亚公司的创立,笔者曾考据各书报的记载,是不相同的。

"民国二年,美人依什尔,因为巴拿马赛会,跑到中国来要摄中国影片,由张石川、郑正秋、杜俊初,经营之诸君,组织一个新民公司,承办这件事。编剧者郑正秋,导演者是张石川,摄制者是美国人威廉灵区。演员则由新剧家钱化佛、杨润身等十六人担任,这是中国影片公司首创第一家。那时所摄的影片,是《黑籍冤魂》《庄子劈棺》等。剧中的女人,都是男演员假扮的。粗制滥造,急功近利,诚属不堪承教。但一顾到时代关系,也未尝不可加以原谅。后来依什尔回国,新民公司停止摄制,改组为新民新剧社,中国影戏遂中断了数年。"——见周剑云著《影戏概论》。

"中国之有影片,实自外人。及清宣统元年(一九〇九)美人希拉土其,在上海组织亚细亚影片公司,摄制《西太后》及《不幸儿》两片。

民国二年,美人依什尔来华游历时,新剧正当兴盛时代,依氏与新剧界中人颇接近,乃利用新剧演员、服装、布景等,摄制《庄子劈棺》《黑籍冤魂》等片。"——见《中国实业志·江苏省》第八篇第六章第五节一段。

"民国二年,美国人依什尔,因为巴拿马赛会,跑到中国,要拍中国影片。看了新舞台表演的《黑籍冤魂》,便想拍了回去。和新舞台当局接洽的结果,夏月润等非五千金不办。后知郑正秋氏,养着一般新剧演员,商议成熟,由张石川、郑正秋、杜俊初经营三等,组织新民公司,承办这件事。……"——见谷剑尘著《民众戏剧概论》第三章第八节一段。

"远在民国元年,我正在从事于一种和电影毫无关系的事业。忽然我的两位美国朋友叫依什尔和萨佛的,预备在中国摄制几部影片,来和我接洽,要我帮忙。……第二年,亚细亚影片公司成立,影戏已决定开拍了,演员就请了一班半职业半业余的新剧家,只有男的,女角也是男扮。我和正秋所担任的工作,商量下来,是由他指挥演员的表情动作,由我指挥摄影机地位的变动。……"——见《明星》半月刊第一卷第三期,张石川作《自我导演以来》一文。

"在那民国二年的时候,我正在办图画剧报,因为和上海小报社的张石川,很有交情,所以他常来跟我谈话。有一天,他来托我介绍十六铺新舞台里面许多有名的艺员,像夏月珊、潘月樵、毛韵珂、周凤文、夏月润等许多人,和美国人依什尔、萨佛等见面。外国人看了新舞台的戏,又请夏月珊等许多演员到礼查饭店吃饭,说他们受盘了一个亚细亚影片公司,要请他们拍中国影片。可是谈到结果,因价钱不合,作为罢论。萨佛于是变计,托张石川另请演剧人才,自编戏剧来演,石川就邀我合作……马上编成功一部《难夫难妻》的社会讽刺剧,就由我同石川联合导演,我担任指挥男女演员的表情与动作,石川担任指挥摄影师镜头地位的变动。……后来,亚细亚影片公司影片断当,中止拍片,我带了这班演员,改做新剧。"——见《明星》半月刊第一卷第一期,郑正秋作《自我导演以来》一文。

由上面这几种不同的记载看来,可决定亚细亚影片公司,是美国人布拉土其所创办的。拍摄了《西太后》和《不幸儿》两片之后,另在香港又摄制了二部《瓦盆伸冤》和《偷烧鸭》两片。在那时,因欧风尚未有如何东渐,且受客观条件的限制,影片成绩,未获美满,终于在民国二年,把该公司推盘美人依什尔和

萨佛经营了。自依什尔和萨佛接办亚细亚公司以后，觉得发展公司的业务和前途，非有华人合作不可，否则，公司的进行上，将有种种困难，况且布拉土其氏的失败覆辙，便是其未能与华人相联络合作的明证。"前车为鉴"昭示着依什尔，于是他多方物色华人的人材，结果，美化洋行广告部张石川，应聘该公司做依氏的顾问，办理拍摄影片的剧务上事宜。

依什尔氏对公司内部充实之后，便对拍片方面进行有营业把握剧情，以便拍片。这时，看得十六铺新舞台排演《黑籍冤魂》的新剧，颇能轰动，卖座特盛，想把这新戏，来拍摄影片。经张石川托郑正秋的介绍，和新舞台接洽，但是，新舞台在原则上，虽答应该公司把《黑籍冤魂》剧本，不过须代价五千元。依氏一想，以一片的成本，单是这些要这样的价值，此外胶片、摄影人员等的开支，还未在内，倘加入的算起来，不免成本有太贵之感，因之《黑籍冤魂》一片，未曾实现拍制。

不久，凑巧有内地剧团演员钱化佛、杨润身等十六人来到上海，经派张石川接洽，聘为该公司演员，幸得如愿以偿。最初的出片，为郑正秋导演的《难夫难妻》一片。原来亚细亚公司聘请张石川为办理剧务后，对拍片事宜，是由张石川、郑正秋、经营三、杜俊初等四人所组织的新民公司去承办的。后来该公司陆续拍摄了张石川导演、钱化佛主演的《二百五白相城隍庙》；王无能、陆子美主演的《五福临门》《庄子劈棺》《杀子报》《脚踏车闯祸》《店伙失票》《贪官荣归》《新娘花轿遇着白无常》《长坂坡》《祭长江》等的无聊影片。

民国三年，欧战发生，因为亚细亚公司的胶片购自德国，至是胶片来源断绝，公司无法续摄影片。在这样状况之下，唯有宣告停闭了。而郑正秋就带了该公司一班演员去演新剧，而新民公司依然存在，也就是后来国人首创的影片公司的胚胎呢。

商务印书馆的影业拓荒

民国五年，美国有个胶片推销员，到上海推广营业。曾在影业里插足过的张石川氏，至是引起了自办公司的动念，便和新剧家管海峰合办幻仙公司于徐家汇地方，重来拍摄以前亚细亚公司进行未果的《黑籍冤魂》一片。而其演员呢，则由新民公司供给的，所以，资本方面，并不很重。可是该公司自摄了一片之后，因事实上的关系，便告收歇了。虽然是昙花一现，但却给上海影业史上，创国人创办影片公司的先声。

自幻仙公司收歇之后数年，上海影业是中断了。民国六年，商务印书馆，遂肩起了这影业拓荒的工作，其动机却也很凑巧的呢。当民国四年时候，有个美国影片商人，携带资本及摄影用的各种机器底片等物，乘风破浪，长程万里，来到我国南京地方，想开设了一家大规模的制片公司。可是因初到我国，对民情风俗，当然是不甚认识，而且又没有聘请相当华人，助理公司上进行事务，以致不能达到制片的目的。蹉跎时日，将及两年，还是一筹莫展，眼看携带来的资本，已是消用殆尽。至是该美商始惶急起来，觉得长此下去，不但没有前途，恐怕连回国也回去不成了。于是计上心来，还是一走为上，将公司召盘，把所带来的摄影机之对象出售，以便整装回国。但是，在那时，影业在我国是不易站立，原因为环境条件所限制，怎么会有人去买他的摄影机件等等呢。因此，他想到商务印书馆谢东来氏，是和他相熟悉的朋友，在莫可奈何的情况下，就托他售给商务印书馆，明知恐无把握，然而事实上是迫得出此之计了。结果，经商务印书馆当局考虑之下，决定收买他的摄影机件等，计有百代旧式骆驼牌摄影机一架、放光机一架、底片若干呎，共计盘价不满三千元。

商务印书馆自买进这摄影机后，遂在其照相部下，来试办制片事业。聘请留美归来的叶向荣氏为摄影师，制成简易的新闻片，计有《商务印书馆放工》《盛杏荪大出丧》《上海红十字会游行》《上海焚土记》等片呢。

民国七年，该馆鲍庆甲氏，自美返国，拟办电影事业，遂在照相部下，正式成立影片部，聘请廖恩寿为摄影师，到国内各名胜之区，摄制风景片和时事新闻片，先后摄制完的有《西湖风景》《庐山风景》《上海风景》《浙江潮》《普陀风景》《北京风景》《长江名胜》《北京双十节》《欧战祝胜游行》《第五届远东大会》《女子体育观》《养真幼儿园》《驱蚊灭蝇》等片。因成绩的美满，于是引起该馆当局，决定扩大电影事业的进行。当时，以陈春生为主任，任彭年为助理拍摄影片。在民七、八年间，摄成的片子有名伶梅兰芳主演的古装片《天女散花》《春香闹学》；时装片《死要赌》《李大少爷》《车中盗》《孝妇羹》《猛回头》《得头彩》《清虚梦》《荒山拾金》《呆婿祝寿》《柴房女》等片。在那时，时装片中的女角色，是由该馆同人所组织的青年励志学会游艺股会员充任。

民国八年冬天，美国环球影片公司，派遣亨利氏，到我国来摄上海风景片，借商务印书馆影片部为该公司洗片接片之处，因宾主间时相过从，发生了相当感情，就允许该馆派人前往参观，于是派了任彭年等随环球公司摄影队，周游北平、天津各地，为时计达六月之久。任彭年等因积数月来摄影的经验，觉得

过去自已摄片实有改造的必要。当环球公司摄影队返国时候,遂将所携的摄影用的工具廉价让给该馆。民九,该馆派郁厚培赴美,考察电影事业,以资借镜。待郁氏考察归来,还购了最新式摄影机和影印影机各一部,就拍摄了《莲花落》和《大义灭亲》二片,成绩很好,这样待民十五年改组国光影片公司时为止,而完成了影业的拓荒工作。

王人美的宣传

王人美在上海影坛里也曾享过盛名。自去内地后,上海人士差不多可说是已淡忘了她。的确,王人美的演技,比时下一般专靠无聊的瞎捧明星进步多多,可是,她毕竟有大志,到内地去求发展了,不愿意留在这上海,这是她的卓见,是值得人们欣慰的。

她的从影第一次主演的作品,是在民二十一年,联华影业公司所摄制的《野玫瑰》默片。该片系由孙瑜导演,金焰合演,成绩很是不错。因这片是王人美处女作,所以,联华公司对王人美宣传,很是积极,从她过去在歌舞界的盛名来发挥,其原文是这样:

"王人美,照片遍天下,唱片传遍中国,影片虽是处女作,若然一见,自知名不虚传。王人美,是联华歌舞班台主,是黎锦晖嫡传的高足,是歌舞界的骄子,是艺术界的宠儿,自主演《野玫瑰》后,又是电影界的明星。王人美,曾载誉南洋群岛,曾蜚声于关外辽哈,轰动平津各界,颠倒了京沪仕女,现在一登银幕当更使天下人为之惊叹。"

《野玫瑰》影片,自该年四月二十八日起,放映于北京路丽都前身的北京大戏院。果然,得到赞美的盛誉。王人美过去数年在上海影坛里的地位,诚不

① 《野玫瑰》影片广告,《申报》1932年4月24日。

负联华公司当年的宣传,名符其实。可是至今,联华公司战后已解体了,而王人美也远走内地,回想起来,短短数年,颇有白云苍狗之感呢!

电影争夺战的先声

最近各影片公司为放映其自己出片,对影院的收买联络,显出肉搏战的阶段。这现象,是进步呢,还自残呢,社会自有公论。其实,影院的争夺战先声,在十五年前已展开过。不过,当时是影院本身方面为营业上而出发,现今呢,却是由制片公司为自己出片放映而出发。其争夺出发点虽不同,而为放映营业则一。

帕克路的卡尔登大戏院,自民十三年建筑落成后,是当时上海富丽堂皇的影院,和夏令配克大戏院,同是高等人士所欢迎,所以,卖座异常良好,可比诸今日的南京和大光明两戏院。

民国十四年,代理欧美外片租映的机关奥迪安电影公司,有鉴于上海电影院事业的可为,且自己又是代理影片,近水楼台,不怕没有佳片来放映,号召观众。因为是这样的缘故,遂在北四川路中段,建筑了一家规模宏大的奥迪安大戏院,设备无疑是簇新,装潢是辉丽宏丽。且因地段的适中,所以,开幕以后,营业很是良好,大有压到卡尔登和夏令配克两戏院的趋势。

在这样状况之下,当然卡尔登大戏院岂肯甘心。为竞争营业计,乃在奥迪安戏院附近地方,租下了中央大会堂,创设了一家名叫平安大戏院,以资对抗奥迪安的营业。但是,那时奥迪安电影公司是有势力的,如美国派拉蒙等公司出片,均归其经理,因之有恃无恐。于是,双方是进入肉搏战阶级的竞争,很是剧烈。不久,平安大戏院敌不过奥迪安的营业,以致无法维持而收歇了;在卡尔登大戏院方面,冀欲联合夏令配克大戏院,来再与奥迪安竞争。无如夏令配克大戏院经营人西班牙人雷蒙斯氏,以在上海经营影院以来,飞黄腾达,积有余资,不欲重振其威来加入竞争,结果,卡尔登大戏院是失败了;而另一原因,也是夏令配克未能以联合阵线来竞争致之故。

女明星游街

上海的女明星们,最怕是给影迷们的包围,弄得哭笑无从。所以,凡有剪彩揭幕的地方请她们,总是姗姗来迟,到了很迅速地而执行这盛情美意的工作,使得不致被影迷们包围。但在香港,女明星却列队游街,而不避之若浼的

一回事呢。事情是这样的。民国廿六年五月,英国新皇登基加冕,香港政府为庆贺皇家,所以举行盛大的提灯游行大会。大观影片公司为共伸庆祝,在早日宣布在提灯游行大会时,由该公司汤小丹导演的歌舞片《金屋十二钗》中十二个女明星,化妆参加游行,以示联络港政府。这十二个女明星,为陈云裳、黄曼莉、李幽慈、胡美伦、毕倚梅、小燕飞、梁翠薇、赵美娥、林妹妹、罗慕兰、郑宝燕、宋剑琴等。但其中陈云裳、赵美娥等四人,临时反对参加这种的游街而作罢,改由其他四女明星以代之。当然有这十二个电影女明星游街,轰动了港地影迷,都想饱餐女明星的风姿秀色。因之,各街道人山人海,而参加游街的女明星,则个个打扮得奇形怪状,可是游街到西环地方时,突有群众数十人,把碎石或墨水,纷纷抛向女明星那里去,因之,秩序大乱,后幸经英印捕弹压,始继续游街,未肇大祸。

最后行至督宪府时,这十二个女明星,排成一字列,向英国旗行最敬礼,并唱歌庆贺,才完毕了游街的一幕。倘上海女明星列队在马路上走,或许竟会使交通断绝。争看女明星的风姿,可说是地不分南北,而人同此心呢。

中央影戏公司的兴亡

在民十五年前,上海的电影院,完全操在外人经营的掌握中,尤其是西班牙人雷蒙斯氏,握着的电影院,有虹口、维多利亚、卡德、夏令配克、万国五家,在当时,是影院经营的唯一权威者。此外,外人经营的有郝斯佩的爱普庐戏院,林发的新爱伦戏院等家。而国人经营的影院,仅有共和大戏院、上海大戏院等家。其在整个影院经营阵在线比较,无疑势力的雄厚,是属诸于外人方面。因为是这样的缘故,所以,国人经营的影院,时常被外商电影院的压迫。

民国十五年春,雷蒙斯因将回国休养,其所手创的各电影院,无意经营,有出租与人经营的消息传播外间后,明星影片公司张石川、百代公司经理张长福等,以有如此良好的机会,延则即逝,乃发起纠集股本,组织了一个中央影戏公司来承租雷蒙斯经营的夏令配克、维多利亚、恩派亚、卡德、万国等五院,并将上年民十四明星影片公司,就六马路申江亦舞台改组的中央大戏院也隶属中央影戏公司之下,擢升为首轮领衔各戏院。同时,将夏令配克戏院,因种种关系,转租给爱普庐大戏院主人郝斯佩经营,将维多利亚戏院改名为新中央大戏院。更以再进的努力,又吸收吉祥街的中华大戏院、海宁路的新爱伦大戏院及平安大戏院三家,计连所租的共为八家均于同年四月起,正式开映,营业俨然

是国人经营影院的托辣斯,声势浩大,在那时有唯我独尊之概。

民二十年,雷蒙斯氏所租于中央影戏公司的各影院,正式出售给中央影戏公司,代价为八十万两。再由该公司将夏令配克转售给郝斯佩。在那时候,上海的新式电影院受时代潮流的激进,年有新建落成,开幕营业。中央影戏所属的各影院,建筑上都显得陈旧,实在不能再如过去能号召顾客,所以有的是脱离了,也有的被拆毁了。但其经营精神,始终如一。民廿五年三月二十二日,该公司经股东议决宣告停业,将所辖各戏院分别出租于人,至是华商集团经营的影院,烟消云散,给上海电影事业史上留下一个名词。

影院巨擘的雷蒙斯

上海最早电影院的经营,始于西班牙人加伦白克氏。当逊清光绪二十五年时候,他便来到上海,带了一架半新旧的电影放映机和残旧片段的影片,借福州路中心闹市升平茶楼里,作上海从未有过的电影院放映。对观众观看的代价,收取三十元,不久之后,加氏更换了短片八本,迁移地址,改在虹口乍浦路跑冰场内,简单地排列了椅子,幕以白布张挂,放映起来。当时售门票小洋一角,为后来具有图型电影院的先河。因为是新兴的玩意儿,所以很轰动社会人士,大有趋之若鹜之概,给予加氏无疑是有很大的收获呢。

但因加氏仅仅以八本短片,接连地放映,未能有以其他新的短片来更换,所以一待日久,已引不起观众卖票的入座,当然,营业也随而式微了。于是乃迁移地址,改在湖北路金谷香番菜馆客堂内放映,依然这八本的旧片,终至难以持久,迫得停映。至是加氏知道,不另添短片是不能放映营业了。遂再加短片七本,连前共计十五本仍在乍浦路跑冰场内放映。但是,因上海人喜欢观新的玩意儿,这些片子,因并没有如何的特色,所以业务还是清淡,遂引起了加氏经营的灰心。却巧在那个时候,有个西班牙人雷蒙斯,和加伦白克氏很是要好,他看得加氏经营这电影的放映,在上海这大都市里是很有希望的,遂向加氏直说,要求参加共同的经营。加伦白克氏本已无意再经营,现既有雷蒙斯氏要求经营求之不得,遂让给雷氏独营了。

雷蒙斯氏接营电影放映以后,许是好运已是交到吧,营业收入很是良好。乃于光绪三十四年,在虹口乍浦路地方,用铅皮建搭了一所电影院,命名虹口大戏院,每位售座二百五十文,是为上海之有正式电影院的嚆矢。因其努力地经营,时映风景之类的短片,因之卖座成绩很是良好,得有盈余,遂在北四川路

海宁路口,建筑了维多利亚大戏院一所(即现时的新中央),对于内部的装潢,在当时可说是够备"富丽堂皇"的资格,比为上海有正式建筑电影院的第一声。门票售价,分前面和后面两种,前面每位一元二角,后面七角,因为电影场尚系新兴的娱乐场所,所以一般高等人士,趋之若鹜,于是雷蒙斯氏的营业,是更见其良好。

宣统二年,爱普庐大戏院在北四川路海宁路北成立。而翌年宣统三年,新爱伦大戏院继起成立爱而近路。这两家和维多利亚戏院作营业正面上的竞争。但是雷蒙斯是个智多机警的人,觉得非另拓展地方,殊难长此下去,况且,自己的腰包经数年上的所获,已可活动,遂于民国三年,勘定静安寺路中段,建筑了新型夏令配克大戏院一所(就是现在的大华大戏院),规模和装潢,胜过爱普庐。而且西区的观众,予以地段上的便利。是以开幕之后,果然营业鼎盛,而对于爱普庐和新爱伦的营业竞争,已是处制胜的地位。

民国六年,雷氏又建筑一所万国大戏院在东熙华德路庄源大附近,以侧击的战略,对新爱伦戏院予以打击。在这时候,雷蒙斯电影院经营的基础已是很顺利而坚固起来。首把电影在上海放映的加伦白克氏,眼看得雷氏经营业务的发达,握有四个电影院,俨然成电影经营巨头,所向无敌,回想前情,不免妒忌,想从雷氏手中收回。结果,不但未如所愿,而且双方间,反因此而伤了感情。

因时代的进展,电影的娱乐,已是引起上海人们的浓厚兴趣,雷氏的业务,至此更是一帆顺风,而历年盈余,亦颇不赀。复于民十年,在卡德路和八仙桥两处,建设卡德和恩派亚两大戏院,执行戏院的牛耳。

民国十五年三月,雷氏以在上海二十年的时间,经营电影院业,已由穷酸,而成大腹之贾,行将回国休老,乃把手创的维多利亚、夏令配克、万国、卡德、恩派亚五院,租与张石川所组织的中央影戏公司经营了,只剩首创的虹口大戏院依然自己在经营着。

民国二十年,雷氏将租与中央影戏公司的夏令配克、卡德、恩派亚、万国、维多利亚五院,以八十万两的代价,售给该公司,而虹口大戏院,也出售给西班牙人晒拉蒙氏了。总之,雷氏在上海经营影院,真可说是飞黄腾达来形容他。

英美烟公司的影业企图

民国十二三年后,国产影业,是日见蓬勃,因之不免引起外商的眼红,而要

想设法插足。其间英美烟公司的创设电影部便是明证。但是英美烟公司不但是要想设法插足在影业,并且,更进一步,野心勃勃,想垄断我国影业。他知道国产电影出片的营业收入只有两条出路,一为把南洋各地放权的让与片商,一为国内各处电影院的租映。于是,对准了这两条路,想把托辣斯的手段来垄断国产电影,因要夺取国内影院和南洋洋放映权,这样便可打击制片公司。第一条出路,自非设摄影场,拍摄电影不可。在那时,上海的较大电影院全在外人手里,尤其是雷蒙斯手中占大多数。外埠方面,除广州尚有大部分操于国人手中外,其他如北平、天津、汉口等大埠,也半在外商的控制下,只有小影院多数映国片。因为是这样,所以,该公司便双管齐下,特设华董部,罗致编剧人才,当时如金仲英、丁悚、徐卓呆、汪优游等,都被聘任着,以资拍摄国片的便利。同时,和国片竞争南洋市场的放映权。一面在天津、汉口等地,以经济压迫政策,收买小电影院七八家,组成其连环影院网,以达到其野心企图。

原载《新华画报》,1940年第5卷

抗战四年来的电影

罗学濂

……对于过去,我们不愿意作夸大的宣扬或悲观的论调。有缺憾吗?有收获吗?我们需要严正的检讨和客观的批判,以供大家的参考。……

题前的话

在这里,我们且不必引证名人们对于电影具有伟大功能的嘉言,我们只想以实质来显示电影的性格。比方说,仅仅两架放映机和一块布幔,简便地装置在成千整万的群众面前,当那光的动作从放映机映像到布幔上时,它立刻会抓住了支配着成千整万群众的情绪,或者是笑,或者是哭,或者是感慨,或者是愤怒。再比方说,敌人尽管在第三者国际友人的面前,诬篾或诋毁我们是原始的人类,无能、野蛮、残酷……但是,我们的文明智力,英勇和仁慈,通过了电影的记载,立刻会给他一个极有力的反证。基于此,电影之在平时,尤其是在战时,它都能辅助任何工作的推进。正因为它是一面最真实的镜子,也是一种最有效的工具。

其次,电影在文化的领域里,不仅仅是文化工作之一种,它是包括了任何文化工作的大集纳体。在宣传与教育的作用上,它的普及性与深入性,实优于文字、诗歌、戏剧、绘画和音乐等等。它是一种综合艺术,社会科学与自然科学结合的时代宠儿。同时,它还是一种伟大的企业。它不会受时间和空间的限制,不受任何极限的束缚,它正在不断地发展,发扬光大,而向无限量的伟大前途飞跃。

抗战,建立了坚强的电影工作部队

抗战四十八个月来的电影工作,有人说过,它在抗建的文化工作阵营里是最脆弱的一环;但也有人承认,在抗建的文化工作里比较上,它确已发挥了最大的效能。对于这,我们要得到一个正确的论断。除了将四年来的工作做客

观地观察，一切批判都很容易流于笼统或夸张。

论到中国电影，由于传统上的历史关系，生长地是在上海，发展地仍是在上海，而电影的行政管理则在南京。当卢沟桥燃烧起抗战烽火的时候，电影工作者也即踏上了抗战的大路。南京方面，中央电影摄影场首先指派摄影工作部队到华北前线去；上海方面，因为金融和市场的紊乱，一时陷于停顿状态，营业的制片工作都停滞下来，企待着中央对于他们战时工作之支配。在一般人认为和战空气极端沉闷的日子里，笔者因为职责关系，为适应大时代全面长期抗战之需要，曾拟就一个战时电影计划，对于组织和人力物力之支配都有相当具体规定，经过中央核准以后，一度奔走于京沪道上。在原则上，虽得到上海电影从业员的热烈拥护，但因为装片者的踌躇未决，当"八一三"淞沪战事爆发时，即予这种进行以严重的打击。使全国电影工作者集中起来直接参加工作之计划，既遇到了障碍，所能办到的，只是分出中央电影摄影场本身的能力，间接地以经济力量来协助上海方面摄制宣扬抗战的影片。同样不幸地，在工作的进行当中，历史上制片重心的上海已沦陷于敌手而不能畅利进行。

随着东战场战线的延长，我们的电影工作部队并不因为自己的力量薄弱而气馁，反因为自己的责任加重，而更加奋发。为着配合需要，积极发动了两项工作，就是尽量分配各战场上的摄影工作并加强对内对外的放映工作。在平时不被各方重视的中央电影摄影场，一跃而成为配合抗战需要的坚强的电影工作部队。这部队的大本营从南京而芜湖而汉口，而建立了最后的堡垒于重庆，它的动脉遍布于任何战场和任何角落里。

另一方面在汉口，军事委员会委员长武汉行营政训处的电影股（即中国电影制片厂的前身）也成为一支战斗的劲旅，它以直属于军事机关的缘故，更利便于适应战时工作，其后陆续地得到主管机关充分的经济力量之支持，更表现了相当辉煌的成绩，也是值得我们钦佩的。

由于大后方电影工作部队之建立，多少优秀的电影从业员（包括编剧、导演、演员和一切技术工作人员）不顾敌人方面的威胁利诱，相率由上海、香港投到祖国的怀抱里。这一着已反映出上海电影界正渐趋于没落。至于制片者，在抗战初起的时候，甚而在抗战准备尚未发动之前，也曾声明过放弃营业的制片工作而高呼救亡。但在中央督导机关撤退之后——当然，这为着制片者之基业和便于一部分个人关系未能脱离上海的电影从业员的生活起见——他们不得不在没落的途径上挣扎，重新恢复起他们的制片工作。因为受着低

气压环境的熏染,有的是低头了,但有的仍是高傲地崛立着;另一部分则跑到局促一隅的香港求发展——掘金去。在香港原有相当的电影工作者,过去逃避了中央的行政管辖,曾出卖了自己的灵魂,从事于但求有利可图毒害社会的无意识的粤语片,那些从上海来的电影人,除了极少数仍倔强的洁身自好者外,自然在图求着这种投机的尝试。

因此,抗战的巨浪已不啻把中国的电影汇割成两道主流:一条是原有的曾盛极一时的而现在正在"投机"的路上挣扎着日下的江河;另一条则是新兴的在艰苦夺斗中已日趋坚强的抗战部队的奔流。在效果上,前一种对于抗建固然没尽过什么力,亦或对抗建发生过不少恶劣影响;但在后一种,从成就方面来说,它确曾经努力地把现代中国的全貌,和这次抗建的异迹,改正了全世界人们不少的视听,指示了全国同胞们使明白这次抗战的意义及其所必经的正确途径,及把握着这未来胜利的光临,所以在宣传与教育的意义来说,它确已尽了它最大的努力,也曾收过相当的功效。同时,我们也毋庸讳言,多少从事国际宣传者需要我们的影片而不可多得;多少民众和战士对于今日的影片表现的内容还不甚理解;制作出品量与供应需求量相差的数额尚巨。在目前固然尚谈不到什么争取外汇,但连"以电影养电影"的事业制度,还没有建立起来。就外表上看,我们每一个电影工作者,都应该负一部分责任,但在这四年来,我们确已尽了最大可能的绵力。我们不是"巧妇",但也尝试着作"无米之炊"。我们不断地在设法补充我们的队伍、机械和给养,但是,我们的力量至多只能打打游击,我们还不能有计划地大规模地配合着正规军作阵地战。一方面我们绝不宽恕我们自己浪费,基于人力和物力之支配尚未能如预计之合理化,同时我们也觉得我们有责任,有权利,请求国家多给我们作战的机会。

上海、香港、重庆影界四年来的全貌

现在,我们且将四年来的上海、香港和重庆几个电影装片中心的工作作一个检阅。

在沦为"孤岛"的上海

上海,自国军西撤后,即使托庇于外人势力下的租界,也感到空前恐慌,电影业正和其他事业一样,遭受到这样侵袭,电影从业员除了部分优秀的投奔内地和部分投机的赴港掘金或躲避外,留在上海的毕竟还是多数。他们在紊乱的局面里感到彷徨,在无形的停顿状态下,必然的趋势,就是使他们另谋生路

了。片商们利用过去的优越条件去从事歌台舞榭的投资,少数人还在竭力保持着生活的平衡或企待着一个将来,而比较平常的演员们,则竟有沦为舞女、侍女,或改操其他职业。

未数月,形成"孤岛"的社会恶性膨胀的畸形发展,上海电影界也随着这"发展"而在二十七年的春天继续复活。被桎梏于地方客观条件的限制,在制片题材选择上,必然是与抗战无关。在当时所摄的《化身姑娘》的续而复续以及什么"血案""耙史"之类的影片,可说是代表作。这在好的一方面说来,是维系了停留"孤岛"上的电影人生活之一种方式,而实际上,他们是在挣扎,在求着不可思议的"适者生存"。可是,窒息在"孤岛"里的市民们,他们需要精神上的调剂,故对于这些具有低级趣味影片,仍然大受欢迎。复活后的上海电影,既然在尝试中得到了意外收获,更鼓励了他们作冒险的进一步发展,制片的作风,于是从低级趣味题材而竞摄胡闹的以及俚俗的民间故事片。

敌伪对于电影这一利器,绝不肯轻易放过,他们终于伸出了魔掌,用直接或间接,金钱或武力,来攫夺这一部门工作。这是很好的一块试金石,"是"和"非"都因是而得到一个论断。极少数丧心病狂的叛徒落水了,还有极少数的虫豸蹑伏在黑暗的角落里,在做着投机的买卖;更聪明的则一面仍表示着对于国家民族之忠贞,一面却暗地里周旋于敌伪之间,摄制些意义双关,两种拷贝甚而巧立名目的影片,在变相地出卖灵魂,例如所谓光明影片公司出品《茶花女》的东渡事件。毕竟这种妖孽是经不起正义的打击,叛徒刘某、罗某、穆某之伏诛,是民众起来对叛徒的一种制裁,中央规定取缔巧立名目制片之连带负责办法,也予他们以致命之打击。至于大部分的电影从业员还能依旧不屈不挠地在继续工作,他们对于攫取电影检查权,曾予以反抗,对于只知牟利的片商,会表示过鲜明的态度。虽则他们没有支配制片的力量,但就他们一颗忠贞不变的心,已够我们滋长起无限关怀而神往的。对于他们,很可以引用爱伦堡所说的话:"一面是荒淫与无耻,一面是严肃的工作。"他们为避免正面的干涉,技巧地引用中华民族历史上光荣和忠贞的故事,采取潜移默化的方法来反映现实,先后曾制有《葛嫩娘》《岳飞》《木兰从军》《忠义千秋》《太平天国》《香妃》《孔夫子》等等。自然,这些影片中,在技巧上自然也免不了有待斟酌地方。

在次殖民地的香港

说到香港,原是制造含有毒素的粤语片的大本营,投机制片者利用了次殖民地政府的势力保障,时置中央的政令不顾,抗战前是如此,抗战后亦复如是,

那些充满着"色情""鬼怪""魔侠"等等的影片,在他们认为营利至上的大前提之下,并以南洋市场为尾闾,不断地在加速度生产。什么《十八层地狱》《棺材精》《古怪精灵》《万里行尸》《庄子试妻》诸如此类的影片,观其内容,包含着不外是"吓死钟馗,赶走僵尸,寒风虎虎,行尸出现""众妖大会操,演出阴间风云万变,怪尸叫冤枉,道尽人世枉事万篇""潇洒风流,引得女人口水流,黑心狠毒,斧劈夫棺取脑汁""酒池肉林,裸女数百,秽亵淫邪,色情展览,暴露性饥渴者之淫荡姿态"……试想,这种一尺一寸满染着毒素的影片,我们实不能用适当的字眼去宣告他们的罪恶。

虽则在抗战烽火烧到华南的时候,他们的转变也仅限于因为迎合观众心理获利较大的原故,摄成若干种关起门来杜撰冒称摄自前线来的"抗战影片"。尤其不幸,一支从上海想来掘金的影人们,他们也参加了工作,更加强了这种组合;虽然这里面也有的是有思想的影人,但是,他们只有袖手旁观而已。

毕竟,抗战是一座大熔炉,窳败的买料总会被熔成渣滓的,而良好的素材是会被锻炼得炉火纯青,香港的电影工作群也是如此。在抗战发生相当时期之后,有优秀的从业员和较觉悟的制片者,也曾在合作之下,产生过《广东佬抗战》《血溅宝山城》等讴歌抗战的作品。及至廿七年秋间,中国电影制片厂与中央电影摄影场先后在港采取就地制片的办法,一方面以补充内地制片生产量之不是,另一面使得不到直接参加抗战工作的人们也得到参加工作的机会。"中制"曾有《孤岛天堂》《白云故乡》等片,"中电"曾有《前程万里》与在进行中的《新生》《祖国之恋》等片。大体上说来,四年来的香港影界与上海影界颇多相似之处,一个是在低气压侵袭下的"孤岛"上形成了"忠贞"与"无耻"的两重观,一个是在次殖民地的所在地上形成了"营利至上"与"国家至上"的两条战线。

在大后方的重庆

再说到大后方的电影工作,四年来,具有八年历史背景的中央电影摄影场从南京而汉口而重庆;后起之秀的中国电影制片厂也由汉口而迁入重庆;还有,早年局处西北一角而移到成都的西北制片厂,都在艰苦的环境里,写下了中国电影史上千载一时的光辉纪录。

A. 先从"中电"说起

中央电影摄影场,直属于中央宣传部,它现有编导五人,演员廿余人,技术

工作者六十余人,以及事务工作者共有百余人。四年来的工作主要出品为抗战新闻纪录各片,其次为戏剧片。到今天为止,出版的抗战实录像片有九种:《淞沪前线》《空军战绩》《东战场》《抗战第九月》《克复台儿庄》《胜利的前奏》《抗战中国》《新阶段》。纯新闻性编号的新闻片有三十一种,即《中国新闻》自五十二号至八十二号。特出事件的新闻特号有十八种,如《卢沟桥事件》《重庆专号》《武汉专号》等。歌唱短片有四种:《前进》《教我如何不想他》《爱国歌唱集》和《黄自教授遗作选集》。纪录片有十种:《新路一万里》《我们的南京》《重庆的防空》《中原风光》《今日之河南》《云南建设》《国父》《第二代》《西藏巡礼》《林主席西南视察记》。戏剧片有五种:《孤城喋血》《中华儿女》《北战场精忠录》、华安代摄《长空万里》。总共为七十七种,本数尺数从略。

在生产量来说,上述的出品数字是当然不能满意的,七十七种影片平均可配成十五个节目来放映,则四十八个月来的平均生产率,需要三个多月才能产生一个节目,那末需求与供应毫无疑义地是供不应求了。

B. 续论"中制"

军事委员会政治部管辖下的中国电影制片厂(武汉行营政训处电影股是它的前身),由于主管机关对电影工作之重视,再由于它自身的努力,对于经济的支持力,曾一再增加至数十倍。现有编导十余,演员数十,综合技术与事务工作人员全数约达五百人。四年来的出品数量如下:

戏剧片有十种:《保卫我们的土地》《热血忠魂》《八百壮士》《孤岛天堂》《好丈夫》《白云故乡》《东亚之光》《保家乡》《胜利进行曲》《火的洗礼》等。抗战实录片共七种,即《抗战特辑》第一集至第七集。军事教育纪录片共五种,如《防御战车》《降落伞》等。特殊事件之专辑片共八种,如《南京专集》《抗战言论专集》等。标语卡通片共五种。歌唱片共七种。纯新闻片共十八种,即《电影新闻》自四十一号至五十三号。总共为六十种,本数尺数从略(上述数字根据《中国电影》第三期所列,指已公映者言)。

从上面的数字看来,因戏剧片较多,共可列分为十七个节目,四十八个月,平均也要将近三个月才能产生一个节目。

C. 再说到"西北"

西北制片厂前身是西北影片公司,原设在太原,在山西省政府扶植下成长,抗战后因受战区影响,移驻成都,现隶属于西北第×战区司令部,其经费的

困难,恐不及"中电"六分之一,不及"中制"二十二分之一。

现有的工作人员,仅有编一人,演员数人,连共技术事务工作者尚不超出五十人。抗战以来的出品,已二经映演的有《华北是我们的》《风雪太行山》《绥蒙前线》《老百姓万岁》四五种,对于一般的新闻片则很少摄制。虽然出品数量很少,但他们不辞万里长途地跋涉,在物质条件极端艰苦的状况下不断地继续奋斗,其精神越显具了可贵。

D. 几处摄制小型片者

此外有几处是专摄十六种小型片之制作场所。教育部电化教育委员会,先后曾摄有《抗战中之重庆》《法币》《新四川》数种;金陵大学理学院电教系也摄有《桐油》《新西康》等片;中央宣传部国际宣传处为了适应国际宣传上的需要,也经常地摄制十六毫米的后方生产建设片。因为是小型片的缘故,不能普遍地在各地的影院里公映,只能作为学校里的补充教材与对乡村民众灌输智识的辅助工具。至国际宣传处所摄者则亦仅限于国际宣传方面运用。

最近教育部正筹设中华教育电影制片厂和成立教育电影学院(拟附设于教育部社会教育学院内),已聘有专家多人筹划中,定卅一年度开始,无论其是专摄十六毫米小型片或专侧重于教育性质方面者,但至少也是未来电影阵营中新增的一支生力军。

E. 自己的检讨

综观前述后方各制片厂四年来的工作成绩,总共完成卅六个节目,平均要一个半月以上的时间才能产生一个节目(小型片生产率的比例从略)。而反观港沪影界能以一个月甚至一个星期摄成一部影片的速度(当然是粗制滥造但求量不求质的方法),简直不能相提并论。换言之,在抗战四十八个月来的电影工作者唯一的缺点,无疑地就是"出品太少,供不应求"——在海外从事国际宣传者大声疾呼要得到新片供给而不可得,侨胞们不断地要求看到祖国行进中实情的影片(过去还受了殖民地政府的非法统制)而不可得;前方军队里的政训工作者要得新片作为辅助工具也是不可得;甚而连电影院的老板也以"因为没有抗战新片,只好映些无关痛痒的影片"作为借口;更甚地,连观众们照样以似关怀非关怀、似责难非责难的论调来质问:"为什么后方的摄影场老是没有新片啊!"

我们绝不否认这种缺点,但我们更愿意将构成这种缺点之原因所在,很坦白地指示出来。首先,我们要将现在几个国营制片机构的经济力量——即生

产力来加以估计,"中电"的每月经费,尚不及一个美国普通演员的周薪(假定为二千元)之二分之一;"中制"虽然比较强些,但也仅及一个美国普通演员三星期的周薪;至于"西北",更不用说了!一切事业推动的主要力量在经济,国营的电影事业何能例外?尤其是电影事业所需要的器材,大半取给自国外,在战时价格高涨,购取格外困难。经济力量之贫乏,可以说是构成这种缺点的第一个理由。

其次,物价指数的高涨,是最明显的事实,尤以电影工作上需要的物资,其价格的骤增,平均竟超过战前十余倍。我们曾拿二十余种必需的器材作一统计,至低者超过五倍,而最高的竟超过一百余倍,如主要原料的胶片,较战前涨价七倍强,次要的如电器材料也有涨至二十余倍者,而有一部分五金材料涨过五十二倍。反过来再看经费的增加,仅就"中电"而言,在二十七年度较战前原额增半倍余,二十八年度未增,二十九年度增一倍,三十年度亦仅增至一倍半。这种比例,说句笑话,无异于龟兔竞赛。

第三,外来器材的缺乏与时间上的和意料不及的损失。胶片、药料、机件均须仰给自国外,即使在少数的外汇和些微的海外营业收入,尚可勉为应付,而最大困难在运输上不能按时接济。一个发国难财的商人尽可以整批地购买汽车包订飞机装运货品,而我们,连一辆最低限度的运输工具都没有,纵或将器材交到了陆运或空运的手里,而什么时候到达却是遥遥无期。说到时间上损失,在重庆是有四个月以上的空袭节季,连夜工也在内,可能工作的时间太少了。意外的损失,在平时是很少发生的,但如"中电"的《长空万里》外景队出发昆明采摄外景途中,遭遇司机的吃油而惹起焚车事件,胶片机件服装道具俱告灰烬,以致耽搁了时间损失了物资,却是个很不幸的明证。

这些,处处都在直接地威胁着我们的工作,虽然我们也时时刻刻地用最大努力来克服它们,然而,无疑地,它已影响了我们工作的效率,已使我们无法完成原订的计划——姑说是最低限度的计划。

四年来的电影消化、电影检查及其他

电影消化是一个重要问题,制作是食品,而放映是消化。有良好的食品而不能舒畅地消化,是病态;有不良的食品而强欲使之消化,也是病态。四年来的后方电影制作,固属供不应求,而在消化上,同样遇到不少的困难。在过去电影消化的对象是在各地电影院里,在战时则截然两样。因为战时电影制作

的主要任务是"教育与宣传",电影院的观众只限于极少数人,而且电影院并不是到处皆有,尤其在战时电影市场之日见缩小,我们必须要把我们的观众范围扩大,使各阶层的民众都有机会来看到我们的电影。因此,四年来政治部的电影放映总队与中央电影摄影场附办的中电流动放映队,都曾收过相当效果。电影放映总队现有分队十余,先后分布在前线各战区与后方各城镇,每到一处,轰动遐迩。中电流动放映队因属附办性质,并无专款支拨,其规模较小,但现在经常也有六组在活动,于前方、乡间、工厂、学校、街头和其他公共社团中;此外并有固定的放映站,分设在重庆邻县和各社会服务处,充分地在发挥电影在"宣传与教育"上的功能。

再根据"中电""中制"两□□□化问题所得到的统计数目字,"中电"的出品平均每月有七万人可以看到,换言之,每天有二千余人在看着"中电"的出品。"中制"方面,平均每天有该厂出品一部半在放映,又一平均□□为全国人口每二百五十人中即有一人看过该厂的出品(见《中国电影》第一期中所载)。这些统计数目字所表示的似乎并不大,但撇开了营业上的收入不算,哪一种的宣传工具,以这区区的成本,能收到这样大的效果?

随着宣传放映与营业放映而来的一个相互冲突问题,是颇得研究的。本来,国营的电影事业可以与民营的电影公司,同样采取"以电影养电影"的办法,但一部分人时时会以苛责"国家制片场出品为什么还要卖钱"!四年来,这问题始终在交叉着。因为要增加收入弥补自己经济力之不足,营业政策不能放弃;因为要有效地达到宣传与教育的任务,宣传政策也要顾到。在这二者冲突的交叉中,不可得兼而又不得不兼的政策,自然免不了顾此失彼,在电影工作者的身上,何尝不感到这是矛盾,这是痛苦。

电影检查,也就是电影的统制问题,任何国家,尤其在战时对任何工作或事业予以合理的统制是必然而必要的。抗战以来的电影检查机构,原在南京中央电影检查委员会,曾为适应工作推进,在上海、广州成立过办事处,直至武汉时代,才改组为非常时期电影检查所,隶属于行政院,而受中央宣传部的指导。由于地幅辽阔,地方政令之不能统一,管辖上的鞭长莫及,在检查工作的四十八个月来挂漏之处在所不免。投机片商利用较偏僻的地方偷映禁映或已过时效的影片,或因昧于政令,改头换面,巧立名目,企图蒙蔽一时的事件时有发生。至于地方政府对业经通过了的影片还在任意干涉,或对未经检查或已过时效的影片,仍予公映的例子也复不少。幸而最近,我们知道电检所方面

对于内地"走私"的办法,和地方处理失当的事件,已在积极整理;对于入口或出国的影片,订定了釜底抽薪及连带负责的办法,在彻底执行。在政府政令与国人舆论督导之下,这一工作之推进是比较易于上轨道的。

这里,还可以顺便叙述些外人采摄中国战时电影的种种。

"八一三"沪战初起时,即有美国米高梅、派拉蒙两电影公司的驻华摄影师要求在淞沪前线采摄战片,照例我们都是派有专员随同采摄。及至台儿庄空前胜利的阶段,国际新闻摄影师云集汉口、徐州一带,派员随视工作已由国际宣传处负责,直到现在,我们的陪都和前线各战区,仍不时有各国新闻摄影师的足迹。

同时,以自己所摄的影片,通过了第三者出品手续,映演于海外各地,也是我们进一步扩大国际宣传的一种方法。例如"中电"先后以《卢沟桥事件》《淞沪前线》及去年《八一九》《八二》《大轰炸》各片供给派拉蒙、米高梅各公司,插入他们的《派拉蒙新闻》与《时代的进展》各新闻纪录片。以年来后方突飞猛晋的建设影片供给苏联摄影师卡尔曼,插入他主编的《抗战中国》。

已经使我们看到的,国际新闻摄影师的电影机记载着抗战中国的影片,有波兰伊文斯的《四万万》、苏联卡尔曼的《抗战中国》,早期有米高梅、派拉蒙出品的《中日大战》特辑,以及最近在美国映演的《中国在反攻》等。据闻好莱坞各公司年来的制摄取材,也都乐意采取中国英勇抗战为题材。但是,在我们的立场来说,我们在这一方面的成就,毕竟是太渺小了。

检讨今后的展望

抗战四年来的电影工作情况,在上面已作轮廓的叙述,有收获吗?有的。有缺憾吗?也是有的。与其光检视那不很辉煌的成绩来自满,毋如坦白地找出自己的缺陷来,更毋如在这抗战第五年的开始,急起直追地设法来弥补这一切缺陷。

甲、建立坚强的经济基础

综观近年来后方影片生产之主要缺点,在"供不应求",即出产量之薄弱。而其症结所在,即为经济基础之未能确立。为了顾及实际情状,我们不一定要苛求主管机关无限制地续加经费,因为比例数上的增加是有限度的,但是一个适应战时物价高涨之最低限度的经常费预算是必要的,而我们更迫切的要求是经常费外事业费之独立,即事业资金之确立。主要地就是促成国家金融机

关和奖励海外华侨投资性质的合作,因为电影不仅是文化工具,它很可以企业化。"以电影养电影"的制度是合理的,我们不必顾虑若干浅视者的责难,我们也不必作争取外汇的夸大宣传。合理的制度,我们必须去实现,也许一时不易办到,终究是不会办不到的,即使退一万步来说,国家增加了这一个负担,但在成就上仅仅是上述的估计,换句话说,种子加上了肥料,其果实的良好是必然的,那末还不值得我们去做吗?

乙、扶掖港沪影界

对于港沪影界之竞摄毒素影片,我们固不能宽恕,但对于它们之没落,我们是不忍,也不能任其没落下去,自然,它们也正有客观条件上的困难,与其空言责难,毋如实际劝导;与其消极地取缔或制裁,毋如作积极地指示与鼓励。我们的金钱用在这一工作上,不论是多少,是有它可贵的代价的。香港方面,我们应该尽量采取包工制的委比摄片办法,或采取官商合作的性质建立制片的据点。上海方面,也可以采用鼓励内地发行,或其他便利予制片者的方法,来奖励他们尽量采摄发扬中华民族正气的伦理的影片。同时还要严密检查机构和实施办法(如连带责任等),对于含有毒素的影片,予以彻底地肃清与扫荡。

丙、协助国际摄影师工作,加强国际宣传

四年来的电影在国际宣传上,由于出品数量的过少,并由于中国在欧美各国从来没有电影市场,仅仅靠着少数人传道方法的宣传放映是不够的。一面固然要加强产量和逐步开拓在欧美方面的中国电影市场;另一方面,借重第三者的力量,通过了第三者的手段,协助国际新闻摄影师来华采摄抗战建国中的自由中国之影片,其效能何止千百倍于自制自映?这一工作不应该是被动的,我们应该采取主动的地位,欢迎国际友人和我们做有计划的技术合作。这已经成了定论:"对于国际宣传,电影为最有效力之一种。"

丁、发动计划工作和扶植附带事业

大后方的"中电""中制"和"西北"三场,集合着全中国最优秀的电影从业员,大家都为着国家民族一个共同目标而共同努力,备尝艰辛,人所共知。正当争取最后胜利的最艰难阶段,我们需要更坚强的团结与合作。我们应该明白,这是一种事业,这事业是属于国家,绝非任何私人的企业。正因为如此,我们必须有整个的计划——计划的工作。在经济上、购料上、发行上、人力物力之支配上、制片计划上,都应该有一个绝对准确的计划,用分工合作的方式,

互相辅助,互相监督,以求其实现。门户观念和英雄主义,在计划工作上是必须要纠正的。

其他与电影事业为姊妹艺术的戏剧音乐等,只要在时间和空间上的相宜,都得可以良好地扶植起来,作为电影工作者的附带事业。

尾　语

本文着笔时,因时间匆迫,手头复无参考材料,对四年来电影工作之全貌,遗漏自所不免,对过去之检讨与未来之展望,见解上需待商榷或指示者尚多,当此抗建四周年纪念日来临的今天,抗战胜利的曙光已经在望,笔者对于中国电影光明的前途之希望,也正如胜利的前途一样热切而有把握。我们既不愿意作自我宣传,也不愿意讳疾忌医,我们很坦白地检讨我们的过去,我们很热烈地要弥补我们的缺陷,我们更希望能因此引起国人的注意,尤其是中央的注意。我们可以代表全国的电影工作人员,向中央表示我们坚决的态度:"我们可以忍受任何的艰苦,我们准备接受中央给我们以更多的工作机会,使我们可以很迅速地建立起并加强我们的工作部队,奠定我们伟大的电影事业之基础。"

<div align="right">原载《文艺月刊》,1941年第11卷</div>

国产影史的第一页

外国影片的发现在上海,并不是开映在戏馆里面,而是在四马路青莲阁茶楼下面的一角游戏商场里。那时并没有所谓"银幕",只挂着一方白竹布来显映在上面罢了,这就是上海人看影戏的第一个记录。

从此外国电影在上海就一天发达一天,于是就有人投资来建筑起了一家家的影戏院,使得外国影片与日俱进地拥有了众多的中国观众。在民国初年的时期,有一位美人名叫萨发的,看到外国电影在上海的营业方兴未艾,他就从而想到中国人既然这样欢喜看电影,那末倘使由中国人来表演中国影戏,一定会使一般普通的中国观众更感到一种兴趣,于是他就决计要尝试一下中国影片的摄制,不过总要有一个精明强干而且熟悉于当时戏剧界的中国人来做他的膀臂,因此就拉拢了一位张石川先生。

张先生本来专门欢喜创办着新事业,好在那时的上海正有一般青年沉醉着新剧运动,张先生也就利用了这个机会,罗致了几个青年新剧家来做电影演员。不过在这些演员中,却没有前进的女性参加,所以只能由男性来扮着旦角。有了资本,有了人才,就此组成了一个亚细亚影片公司,开摄着几部短片。但是对于导演上,对于摄影上,对于演技上都还没有相当地研究,终于在摄影场里是闹出了许多幼稚的笑话。譬如在服装上,因为没有详细的记录和管理,今天拍戏时甲穿着一件马甲,乙穿着一件马褂,等到隔一天继续开拍时,甲去穿了一件马褂,乙去穿了一件马甲,于是在接片放映的时候,甲的马甲和乙的马褂竟会得飞来飞去。就是道具的陈设,也曾犯着这个毛病。至于演员的动作呢,根本不晓得在镜头前的动作要比舞台上的动作来得慢些,还是像登台时一样地表演,因此在后来映上银幕,剧中人都好像在那里像发疯一样地忙动。由于以上种种的关系,这个在国产电影史上占据着第一页的亚细亚公司,共计只拍了四张短片,就宣告了结束。

然而,后来张石川先生的创办明星公司而能奠定我们今日的银国,到底亚

细亚公司的失败做了明星公司成功之母呢。

 记得民十那年,曾经在新世界的影戏场里见到过当年亚细亚公司出品的四张短片。一张是《蝴蝶梦》,一张是《大小骗》,剧中演员好像都是些新剧家,虽然摄制得幼稚可笑,可是也好比摩娑了一番我们银国里开天辟地的四件古董,却也十分有趣呢。郑正秋老夫子曾经告诉我亚细亚公司解散之后,就由他召集来创办新民新剧社而作中央新剧的运动。

 原载《中国影讯》,1940年第1卷第11期

中国电影史

屈善照

第一章 中国电影的诞生

一、电影的发明与我国固有的影戏之造意

提起电影的发明人是谁？凡是对于电影稍有研究的人，一定都知道那便是爱德华·冯伊勃立奇。不错，电影确是冯伊勃立奇所发明的，只是我们应该知道，冯伊勃立奇是怎样发明了电影呢？其动机又何在？关于这点，大概有着两种的说法。

其一是说一八七二年，美国加利福尼亚州的李兰史丹福大学的创办人的农场上，一天，有该场的几个著名骑师，为了"马在奔跑时，其四蹄是否同时离地"的这一问题而起争执。场主的李兰史丹福认为四蹄同时离地决不可能。但英人爱德华·冯伊勃立奇绝不赞同他的意见，于是两人便打起赌来。冯伊勃立奇找到了一个叫做约翰·爱撒克的德国人来帮忙，他们利用二十四架的照相机，安置在马匹经过的跑道边上，每架照相机都系上一条线横穿跑道，当马奔驰疾过的时候，马脚踢了那些线，而根据这线的牵动，就使照相机的镜头自动启开，把是时的马的奔跑姿态摄入胶片上面，遂完成了一组有连缀性的照片，据此而证实了冯伊勃立奇的理论是正确的。

另有一说，则谓有一个法国名画家墨索尼亚，系以专画动物而闻名。一次在自己所举办的展览会中，有一幅自己认为最得意的杰作，那便是一匹正在惊狂奔驰的马，然而当时的批评界，竟对此大加指摘，认为一匹奔腾的马，根本不会有这样的一种姿态。墨索尼亚受此破坏和指摘，在气愤恼恨之余，便去和他的朋友爱德华·冯伊勃立奇商量，结果用了如上的二十四架照相机，把马的疾驰姿态拍摄起来，而证明了墨索尼亚的那幅画，决不是信笔涂鸦，确确实实是

有灵魂,有骨肉,具有真实性的生动活泼的艺术作品。

虽然说是两种,不过电影发明的动机,系在此二十四架照相机的连续缀成的照片上偶然而得,却是毫无可疑的事实。故我们可以说,冯伊勃立奇发明了"活动照片"之后,及至爱迪生的 Kine-toscope 问世,今日的电影这东西,便在当时才正式有了它的形骸,而呱呱坠地了。由是而后,十九世纪的末叶,全世界都疯狂热心于"活动照片"的进一步的发明。爱迪生的 Kine-toscope 的发明及其原理,给了世界的发明家一种刺激和暗示,而促进了电影的诞生固属事实,不过宁可说是科学文明之黎明期的十九世纪末叶的氛围气,产生了二十世纪之宠儿的"电影",较为正当。亦即是说,"活动照片的发明,是一个时代,决不是一个人物"。

人类对于动的画面、动的照片发生了兴趣,并对此寄予着莫大的期待,这在我国,也是同样的。现在且把我国古时的影戏的造意,引示如下:

手影

我国民间,一家人每欢喜在晚饭后,团聚一室,畅谈家事。此时为父母兄姊者,往往借灯光以手作势,在壁上映出各种影子,如行人、走兽、草木、山木等等,以娱子女弟妹。

走马灯

每年若值元宵佳节,小孩子们都欢喜玩耍那种剪纸为人为兽,借中央烛火热力转动不停的走马灯。

汉武帝观影

公元前一百四十年,据高承《事物纪原》:"故老承相言,影戏之原,出于汉武帝李夫人之亡。齐人少翁言能致其魂,上念夫人甚,无已,乃使致之。少翁夜为方帷,张灯烛,使帝他坐,自帏中望之,仿佛夫人象也。盖不得就视之,由是世间有影戏。"

宋代以后影戏盛行

公元九百六十年,同见高承《事物纪原》:"历代无所见,宋仁宗时,有能谈三国事者,或采其说作影人……。"又见张耒《明道杂志》:"京师有富家子,少孤专财,群无赖百方诱导之。而此子甚好看影戏,每弄至斩关羽,辄为之泣下,嘱弄者且缓之。一日,弄者曰,云长古猛将,今斩之,其鬼或能祟,请既斩而祭之。此子闻甚喜,弄者乃求酒肉之费,此子出银器数十,至日斩罢,大陈饮食如祭者,群无赖聚享之,乃白此子,请散此器,此子不敢逆,于是共分焉。共闻此

事,不信,近见事有类是事,聊记之,以发异日一笑。"又见《东京梦华录》:"有影戏,有乔影戏,南宋尤盛。"又见《梦粱录》:"更有弄影戏者,元汴京初以素纸雕刻,自后人巧工精,以羊皮雕形,以彩色装饰,不致损坏。"又见《都城纪事》:"凡影戏,京师人初以素纸雕簇,后用彩色装皮为之。公忠者雕以正貌,奸邪者雕以丑貌,其话本与诵史书者同。"

二、渡来当时的情形

中国最初知道有所谓电影这一个东西,系在先于辛亥革命的八年以前,亦即前清光绪三十年(公元一九○四年)。当时上海四马路上有家青莲阁,位于福建路东边,楼上辟为茶馆,楼下则经营着游戏场和店铺,是时的一部分上海人,都视此处为工暇业余的唯一休息场所,故宾客云集,热闹情况,不输于今日的大世界。西班牙人拉摩西,带了一部放映机和几部短片,租赁了楼下的一个小房间做放映室,前面悬挂一幅白布充作银幕,雇了吹打手在门前敲锣打鼓,并作炫耀的装饰,用以吸引路人注目,这样一来,上海人便知道有所谓电影这一玩意儿了。

不消说,是时的上海娱乐事业,并没有像今天这般繁荣发达,除掉张园、愚园以外,无所谓如目前的永安公司等的屋顶游艺场,故在上海的中心市区,最引人注目的便是这个青莲阁了。外乡人到了上海不去青莲阁,不能算做真正到了上海,并且又要受人笑做大寿头,故在如此一个地方,说有新奇的外国新发明的影戏开映,上海市民便竞相传闻,而以一睹为快。虽然其放映时间仅一刻钟左右,且又是一些实写的,破烂不堪的旧胶片,倘在今日,不消说是早已抛在废片库里,弃之不顾的东西,但观客却照样大告满足,营业也因以场场客满。这粗陋,但却获得意外成功的中国最初的电影营业,拉摩西是满载而归了。是后,拉摩西决心留居上海,并从事于影院经营。除先在虹口设立虹口大戏院而外,复继续建立万国、维多利亚(后改称新中央)、卡德、恩派亚、卡尔登,以及汉口的九重(即今日的中央)等,一个人拥有了七家电影院,动产不动产的总数,不下数百万元。他在偶然的机会里,得到了这种意想不到的大收获,因以衣锦归乡,后更卜居于巴黎,过那安乐的享福的生活了。他虽是属于游牧之民,然却擅长商才,就是那些眼光尖锐脑筋机灵的犹太人,似亦难望其项背。他在准备归国的时候,仅虹口一家仍由自己经营,其余则全部租给中央影戏院公司,每年坐收十余万元的租金。另有一说是光绪二十九年(一九○三年),

林祝三从美国带回了一些影片及一部放映机,租了北京打磨厂的天乐茶园开映,但其后如何则不明白,此实比之拉摩西的在上海,早在一年以前。青莲阁介绍了电影这东西给中国人以后,欧美的电影公司,便发现了在亚洲除日本而外,尚有中国这一广大的新市场,因此各种影片便络续给输入到中国来,同时中国人的大洋钱,也一批一批地流到外国去了。继青莲阁而后,被辟设为电影院的,是利用跑马厅的一部分,用铅皮板建筑的幻仙戏院。青莲阁在其后虽只不过放映外国的风光及新闻影片,但及后幻仙戏院开幕,便输进了长片的戏剧影片,而以风景及新闻的短片为副片了。幻仙时代的门票,是普通小洋一角,然在当时却被视为相当巨大的数目,除外国人而外,中国人是较少前往的。只是对于电影的爱好,可以说是达到了热狂的程度,同时欧美的文化和生活形式,也如洪水一般经由电影侵入全上海了。

三、外资下萌芽的国片事业

逊清光绪三十年,西班牙人拉摩西,借上海四马路青莲阁茶楼,最初介绍了电影这东西给中国,已如上述。惟拉摩西之来上海,似为时较早,且起先亦非以经营此电影为业,只是当时有一个同为西班牙人的加伦培克,在光绪二十五年那年,从欧洲带来了一架半新旧的电影放映机,及几部残旧片段的影片,做着一攫千金的梦来到了上海,起先借了福州路日升茶楼作放映场所,所收的门票是每位三十文,但因他系初到上海,既缺宣传门坎,复不知中国人的一般心理,致营业平淡,无甚起色,遂再易地至虹口乍浦路跑冰场,提高门票至小洋一角。因是上海人所未见,闻所未闻的新鲜玩意儿,颇有人在好奇心驱使之下闻风往观,然片子是那样残缺不整,且也仅有八部,不久营业复告一落千丈,加伦培克又如跑江湖的卖艺者一般,三迁至湖北路的金谷香番菜馆,再而又迁回到乍浦路的跑冰场。这时候,他的一攫千金的梦已经打得粉碎了,他已经对此感到了灰心,但是拉摩西却认为前途极有希望,因和他原是好朋友,故在一番商量之下,便将该架放映机及所有片子让渡过来了。

但拉摩西并不是马上就到了青莲阁,倒是先此一年的光绪二十九年,就大马路(即今之南京路)同安茶居作重起炉灶的首次演映。以和茶馆老板五五拆账的办法,把茶资(即票价)提高至小洋五角,此在当时实是一个相当可观的数目,何况同安茶居在那个时候的上海滩上,原不十分出名,而平时在该处品茗清谈的座上客,概为中流阶级以下的人物,纵是好奇,对于取费小洋五角

的茶资,总有点裹足不前,因此仅仅映了两星期,便不得不收市,而迁到那个使他借以发迹的青莲阁去了。

拉摩西似乎也不曾想到后来会变成腰缠万贯、大腹便便的电影大企业家吧!不消说他的成功,促使了许多外人以及国人对于此新兴电影事业的重视,惟因是时正当全国各地推翻满清的革命风浪汹涌澎湃,人心随之大起波动,故至逊清宣统元年,虽有美人勃拉斯基在上海组织了一家亚细亚影片公司,从事摄制影片,开了中国拍摄影片的新纪元,然为时甚暂便告停闭,且仅完成了《西太后》《不幸儿》《瓦盆伸冤》《偷烧鸭》,以及一些新闻片及风景片而已。然而亚细亚所以未能维持其生命的原因是什么呢?这一方面固然是事属草创,而机械设备及一切技术都简陋幼稚不堪,致未能引起观众的兴趣和信仰,但最大理由,可以说是由于新剧(即文明戏)的影响,遂失去了其立脚之地。

因为当时我国新兴的新剧,正适应着"排满革命"的思潮而普遍地成长,形成了是时民间的中心娱乐,男妇老幼,群相趋之。至此新剧运动,乃属留日学生王钟声所倡导,他觉得时代潮流日新月异,即在演剧方面也非从事一番改革不可,因纠合同志,创造了是项新剧,对于看惯及看腻了京剧,或其他地方戏的民众,供献了比较是有新的形式,和新的内容的戏剧,此和胡适一派的推动白话运动,其旨趣颇为相似。

由于新剧的受人欢迎,亚细亚公司的出品竟至如冷门货一般给搁在一边,不受人所关心,因此,这小规模的企业,便陷入于无法周转的停顿的境地了。

四、亚细亚东山再起

勃拉斯基既无法继续经营,再眼见所有市场完全归由新剧所霸占,遂于民国二年,将亚细亚公司的名义及其生财,经由上海南洋人寿保险公司法律顾问美人丽明的介绍,盘让了该公司经理美人伊什尔。伊什尔想到要拍影片,势须找一个中国人来帮忙,因去托了美化洋行的经理代为办理,结果是聘到了在该洋广告部负责的张石川做中国顾问。起先在上海近郊拍拍新闻片和风景,到后来便租赁了香港路二号(即今之银行公会对面)的一幢小洋房做写字间,洋房旁边有一小块空地,也就把它利用起来做摄影场,在那个露天里搭起了布景,算是开始拍片了。那时候所持用的摄影机及胶片,都属安内门洋行的货色,这架摄影机到现在还给存着。

复活的亚细亚公司原本想把舞台剧的《黑籍冤魂》搬上银幕，作为新生的第一炮，因此，张石川以认识了演该《黑籍冤魂》的舞台的几个演员，一来是驾轻就熟，二来是当时的电影人材尚寥寥无几，故期借此把几许问题一次解决。故便假座礼查饭店，请了该台台主夏月润等人商谈条件，结果以对方索取酬报至五千元之高，遂作罢论。而另为改用了一班跑码头的新剧团的演员，杨润身、钱化佛等人，拍摄了《难夫难妻》一片。亚细亚公司易主后的第一炮，算是打出来了。

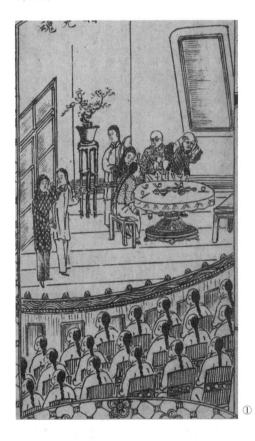

①

这里附带地说一说，当时的新剧，女角完全由男人改扮，所以没有女演员，因为那个时候，男女不能同台演戏。此在京剧也是同样，而也因着男女不能同台演戏，故另外有着完全由女子组成的女戏班，一般人都把它称做"髦儿戏"。社会一般的习俗既属如此，亚细亚公司的拍摄《难夫难妻》自亦不能例外，剧中的女角色，也全部由男子扮装演出。并且该时代亦无所谓剧本，只由导演写下一些简单的情节，由此随心所欲拍一段想一段，有时候甚至叫演员自己去商量，故可以说是非常的随便，非常的马虎。

《难夫难妻》共有四本，此在当时已经是属于很长的片子了。发行事宜也由香港路的写字间办理，至于放映场所，则是从江西路一直下去，不到公馆马路的地方的"歌舞台"。

① 新舞台演《黑籍冤魂》，《图画日报》1909年第45期。

五、初生国片再度挫折

本来,亚细亚公司的聘请张石川,乃属顾问之职,至关于剧务工作(如编剧、导演、雇用演员等),则一切委由张石川、郑正秋、杜俊初、经营三所组织的新民公司去承办。然当《难夫难妻》完成,再拍了几部短片,如《横冲直撞》《活和尚》等等以后,以底片来源不继,暂停数月。郑正秋便改弦易辙,另谋出路,率一部分人员组织了新民剧社,再度投进了新剧运动的漩涡中,到处出演以家庭为题材的新剧,颇受一般观众的欢迎和喝采。

至于新民公司,即在郑正秋走后,依旧继续存在,而由张石川为中流砥柱,苦心经营。随后底片运到,拍片工作再度蓬勃起来,民国二年之间所完成的片子,计有钱化佛主演的《二百五白相城隍庙》,及王无能、陆子美等人主演的《五福临门》《庄子劈棺》《杀子报》《店伙失票》《脚踏车闯祸》《贪官荣归》《新娘花轿遇白无常》《长坂坡》《祭长江》等片。复因是年秋二次革命爆发,故为点缀及反应时局,又摄成一部革命军攻打制造局的新闻片。

当时的中国电影,以新剧运动之澎湃蓬勃,难找一独立站脚之地。前面已经说过了,第二期亚细亚公司的出品,自亦不能例外,他们虽弄到了歌舞台做地盘,结果仍归失败,只好变成了新剧的附庸,仅于每晚候演新剧的民鸣社散戏后,假座该台搬映一二套,或时出现于青年会等处,充作会场的余兴而已,可以说和今日的所谓苏滩等剧之出堂会一般,给奚落在一边的。然观者以其毫无兴趣,甚少欢迎。亚细亚公司惑于环境的恶劣,乃设法另谋出路,携片至广东、香港等地开映。因该地接壤南洋,风气早开,爱好电影的观众比上海众多,故营业亦为之大盛。讵料阅时不久,民国三年欧洲大战爆发了,英、法、德、美诸国相续卷入漩涡,沟通欧亚的海口既被封锁,货源自亦随之断绝。亚细亚所依靠的底片,原系来自德国,这时米既然没有了,就是天大本领的巧妇,也炊不出熟饭来,只好归于停顿的一途了。

不过,亚细亚公司停顿,表面上虽是说是胶片来源的断绝,惟实质上却是病在小资本企业基础的脆弱和周转不灵,因为除了德国而外,起先不参战的当时的美国,也生产着胶片,而这根本病因凡有二点:一是未能产生规模较大、成绩较优的作品去战胜土著的新剧;另一则是未能打进外商的连环影院,从正面去和舶来影片作短兵相接的竞争。

我们如果把这个时期的亚细亚公司的出品加以检讨一下,自然是有许多

耐人寻味的地方,至少从这些片子的内容及形式上,反映出当时的社会情势和周围环境,并更可以知道这初期的电影,完全是承袭了中国固有的戏剧的遗产,而后开始发展。另一方面则从滑稽的题材里,慢慢地产生电影之低级的,但也略具独立的形式。因此,我们把《西太后》及《瓦盆伸冤》,视为隶属于"改良旧剧"的系统,《偷烧鸭》则属于时装(清装)的滑稽影片,显然地是无可异议的。再如第二期作品的《杀子报》《庄子劈棺》这一部分片子,又可视为系属于"改良旧剧"部门。至其他如《二百五白相城隍庙》《店伙失票》《新娘花轿遇白无常》《脚踏车闯祸》《贪官荣归》等,则属于以新剧所开拓的近代化的演剧形式为基础的滑稽影片。不消说,这时期的所谓滑稽影片,是完全以浅薄的低级趣味的胡闹为骨干的。譬如《二百五白相城隍庙》的"二百五"这个小丑,在城隍庙的人群中横冲直撞;又如《新娘花轿遇白无常》的这不吉利的鬼魂"白无常",莫明其妙地到处乱奔乱闯;再如《脚踏车闯祸》的脚踏车将行人撞倒,而引起一场打架;以及《店伙失票》之失落钱票的店伙,翻箱倒箧搜寻等等,简直是无甚意义的胡闹。如果这也算是对于人生的讽刺,那么这种讽刺,也可以说是太过于浮薄肤浅,未能抓住到讽刺的真义和中心了。

六、国片新剧两遭灾难

从新剧之骨架里复活起来的中国电影,也就是亚细亚公司的再度成立,除了上述的文化意义而外,同时又说明了中国电影事业发展的半殖民地的属性。

勃拉斯基的创设亚细亚公司,伊什尔的受盘亚细亚公司,虽是美国资本的对于中国电影的开创,但同时也是美国资本的对于中国电影事业的霸占。并且它又是建立在资本主义对殖民地投资的一般关系上的。因为这些在华的美国制片商人,也和其他的商人同样,虽说是来在中国了,但却苦于人地生疏,国情隔阂,一切事业的经营,工作上的办理,诸多棘手,不能顺利进行,因不得不在熟悉当地情形的中国人中间寻觅适当的经纪人,代为擘划经营,介绍推销,充任秘书、顾问、跑街、交际兼而有之的职务。何况所谓电影这东西,如果要在这些落后的国家里谋取发展途径,必须是能使当地土著居民乐于接受的东西。在这种意义和企图之下,亚细亚公司对于影片的制作,便不得不借重中国人代为办理。所以当时承办该公司出品之剧务工作的新民公司,便也多尚带有着买办的性质,所以我们只要看当时的亚细亚公司名义之前,常是冠以"中美合办"四字,就可承认此种事实的存在。至少它曾经有一个时期,很显明地发生

着联络美商的资本,与中国市场之中间人的作用。只是在这个时期,由了上述的是种原因,一向有志于电影事业,而苦于不得其门而入的我国先觉之士,从这里得到了许多关于电影技术的智识,为以后的我国资本的电影的诞生树立基础,也是不容否认的事实。

由于亚细亚公司的再度失败,中国初生的电影复告夭折,然却在其直接间接的影响之下,我国曾有人做过一两次的试拍工作,结果因了技术的未精,和资本的不继,归于失败,毫无所成。

同在亚细亚公司失败后,欧洲大战爆发前的民国三年春,黎民伟及其昆仲所组织的人我镜剧社,曾在华南电影策源地的香港,作过一次试验性质的拍片工作,片名叫《庄子试妻》,剧中庄子妻一角,由黎民伟自己扮任,高领窄袖,扭捏作态,和上海的男扮女角,接受了新剧之一部分不彻底的封建戏剧的遗范,毫无二致。

新剧风靡了当时的整个中国社会,同时断送了初生的中国电影。然从逊清宣统元年至民国三年,亦即亚细亚公司创立以至二次停业的这五年中间,却可以说它也曾由鼎盛的高峰,跌进了衰微的时代了。文明新剧之所以能在当时的社会上享受盛誉,是因为它不仅从所谓皮簧戏的宫殿艺术的废墟中,建立起民主主义的形式和内容,同时也因为它是属于实践民族革命的一个部门。故当辛亥革命告成之始,新剧一时得到政治的解放和推动,便如堤决水泻一般,日奔千里,更向民间深入,蓬勃发展起来。

然而那些北洋军阀在革命中所篡夺的政权,却对于民主思想的普遍宣扬,企图加以摧毁。故至民国二年,便到处封闭与拘禁许多稍带革命色彩的剧团,及其主持人,乃至演员等。例如当时剧运中坚的进化团,或由留日学生欧阳予倩、陆京石等人所组织的春柳社等,也都纷纷避入湖南等地。于是新剧的进步精神,便完全受了封建余孽的势力所摧折,退而变质为一种脱离现实契机的,单纯描写悲欢离合的闹剧了。固然其后的文明新剧,依旧盛行于民间,然却仅剩下了消极的娱乐成分,完全以浅薄的家庭题材,去赚取一般旷男怨女的廉价的眼泪。

中国电影正是诞生于这个时期,然它却和当日文明新剧的进步倾向游离着,同时也和社会思潮、国家情势宣告脱节。这主要的原因,便是外资基础下的中国电影事业,亦即是帝国资本主义的美国商人,不愿意也不容许自己的出品,间接或有直接地去支持那蕴藏着反帝意义的民族革命运动。所以,虽说它

是受了新剧的影响,摧折了其发展的途径,同时又可以说,是自己本身断送了初生的小生命的。

七、连环影院之告成

初期的电影事业的情形,及其客观情势,既如上述,这里我们需要穿插一段关于这个时期的影院业的发展情形了。

有了电影,便得有电影营业场所的电影院。电影事业愈发达,电影院也一定会多量地被设立起来,这种天经地义的具有密切连带关系,确是毫无可加怀疑的余地。

要说中国的电影院,便不得不先说上海的电影院;要说上海的电影,便不得不抬出拉摩西这位先生来。

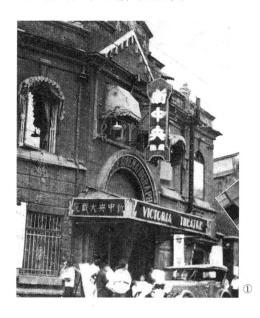

拉摩西既在青莲阁凭一架破旧放映机,及几部残缺片、断短片,从我国人腰包里骗去了不少的雪白大洋钱,于是他的在上海执影业牛耳的欲望便告增大。然他聪明机智,不敢去尝试那种毫无把握的拍片工作,却于光绪三十四年,在虹口乍浦路用铅皮板建搭了一座电影院,为其正式经营影院业的先声。这所影院便是虹口大戏院,也是上海有电影院的嚆矢。是时的门券是每位二百五十文,虽然所映的仍是一些滑稽短片,或风景之类的短片,但因经营得法,卖座颇盛,袋里也就更多盈余了。不久他又在北四川路的海宁路口,建筑了一座维多利亚大戏院(后改新中央,即今之银映座),对于内部的装潢,在当时允称富丽堂皇,宏伟壮大,它便是上海有正式建筑电影院的第一炮。门票售价,也开始区分等级,即以前排及后排的区别,来定门票价格的不同。

① 新中央大戏院外观。

前排每券一元二角,后排每券七角,价格虽高,但因所谓电影院这东西,在当时确是一种新兴的娱乐场所,故一般高等人士便趋之若鹜,于是拉摩西的金库内,是更加堆满了雪白的银子了。

及至宣统二年,葡萄牙籍(又说是英籍)的俄人郝斯佩的爱普庐大戏院,在北四川路海宁路北落成,而翌年的宣统三年,又有一家由犹太人林发(一说印人龙强),把海宁路的鸣盛梨园改组为新爱伦大戏院崛立起来了。这两家戏院,便从正面去和维多利亚作营业上的竞争,而且旗鼓相当势均力敌。当然拉摩西是何等多智谋长机警的人,对此自是不肯示弱,并觉得若非另行拓展地方,殊难长此下去,因于民国三年,勘定静安寺路中段地点,着手建筑了最新型式的夏令配克大戏院(即今之大华)。规模之大,装潢之美,胜过爱普庐及新爱伦,而且西区的观众,以地段便利,故开幕之后,果然营业大盛,爱普庐及新爱伦从此给摒在后头了。

是后,拉摩西复于民国六年在东熙华德路(即今东长治路)庄源大附近,设立了一家万国大戏院,及至民国十年,又在卡德路(即今嘉定路)和八仙桥两处,建设了卡德及恩派亚两大戏院,遂得实地执了影院业的牛耳。虽是属于后来的事,不过他的一帆风顺、飞黄腾达的气概,也是他的独占市场的是种连环影院,对于是时初生的中国电影事业,又有了什么影响呢?

第一,我们应该知道,这些影院所映的全是舶来影片,而首次到中国来的是欧洲片,其中以法、英居多,德、意次之。及后在中国市场最占势力的美国片,倒是后来才到的。因为电影的技术最初生长在于英国,而电影的表现形式,也是始自英、法、德、意诸国,所以上述影院之输入欧洲片子公映,自然对于落后而刚在试验时期的初生的中国电影,其进步情形显已差异数级。中国电影既乏资本,又缺人材,再在技术方面又好像婴孩之刚呱呱堕地,哪能和已经会步的小孩子打架呢?自然这些影院既不容许中国影片的插足,而中国影片实也没有可与抗衡的能力,因此被奚落在一边,而仅仅以那座并不适合演电影的歌舞台为地盘。何况一来片子不多,二来东西不好,三来在各方面进步的舶来影片有着富丽堂皇的电影院,吸收着当时的一般高等人士,结果歌舞台的中国电影,高等人士既不高兴看,而低等人也根本不懂,所以没有几个月,也就和亚细亚公司一样,关门大吉了。

说起东西不好,第一是关于表现形式的幼稚,和技巧的未精了。譬如我们拿《难夫难妻》来说,它的故事是最简单没有的,"一对夫妻,丈夫不对,妻子吵

闹,后来彼此谅解"。事件可以说是简单得不能简单了,然却因为表现的无力,甚至情节的展开复杂不明,反弄得观者摸不着头脑。反观当时的舶来影片,例如法国的麦克斯令、华尔斯等人主演的滑稽短片,以及后来到的美国的卓别麟、罗克等人主演的滑稽短片,乃至稍长一点(约是三本至四本)的侦探片等,都借表情和动作发展着剧情,并且又有着英文的字幕加以说明,所以看得懂英文字的不消说对于剧情可以一目了然,就是不懂字幕的也可以根据演员的表情及动作了解一切。但中国影片却尽看见演员在指手画脚,此在演员本身,说不定认为头头是道,但当时又没有说明的字幕,可就害苦了观众了。

初生的中国电影,无疑问地失败了,而欧洲大战的爆发,更把其衰弱的生命揉断了气,惟当我们回顾在那样多难的环境中,敢毅然明知失败,而置失败于不顾,起而奋斗,写下了中国电影史之第一页的诸先辈的勇往精神,是不得不重新为之肃然起敬的。

总之,在欧美投资下,萌芽的初期的中国电影事业,在多难中诞生,又在多难中夭折了,当然这惨痛的失败是出诸自己本身的基础的脆弱,但同时又可以说是直接间接受了欧美电影资本势力的压制和摧毁。其中尤其是所受外商电影院网的封锁,致使窒息不活,其后虽再度死灰复燃,若断若续地奋勇挣扎,但却依旧在这些连环影院的多方打击之下,未能健全地发育成长起来。

八、张石川东山再起

在上海,自从民国三年欧洲大战爆发,亚细亚公司倒闭以后,大约到了民国五年,这其间还没有其他的公司出现过。而在这个时候,也正因为欧洲大战的影响,上海曾经发生过一场交易所的大风潮,一般人都专门去做股票生意,这和今日的上海的股票市场的情形差不多,而堪称为中国电影界之元老的张石川,也热烈地在这一方面活动,故对于电影事业也就反而搁之高阁了。

但不久,交易所的事业已经从热狂的顶点渐趋冷淡,一般人已经感觉了疲倦而亟谋其他各种新鲜的事业,张石川自亦不能例外。恰巧在那个时候(民国五年秋),美国柯达公司的胶片经理推销员来到上海,张氏便趁此机会,再度着手于电影事业的开拓工作,联合新剧研究家的管海峰,共同在徐家汇创立了一家幻仙影片公司,将亚细亚公司计划而未见诸实现的舞台剧《黑籍冤魂》一片加以完成。由张氏自任导演兼任剧中要角,其他演员则完全向新民公司时代的人物中借用,虽然没有花过多少费用,算来是相当地合算。可是也因着

资本的缺少,以及营业的失败,结果亦因亏本而陷于辍业了。

张氏的东山再起企图既归泡影,便组织民鸣新剧社,追赶于郑正秋之后,回到了新剧运动的圈子里来了。此种新剧,和当时的女戏班地方剧,同为造成一个风靡的泛滥盛行时代。这时电影事业又再度给搁上高阁,无人加以顾问。而这种现象,一直到了民国七年,始由商务印书馆加以打破。

九、美国资本的侵入

民国三年至七年之间的世界大战,是我们土著工业(特别是纺织工业)的繁荣时代,可是对于我国电影事业的发育,却没有发生过任何积极的影响。照情理说,那时候西方各帝国主义国家,业已"无暇东顾",是中国发展各工商业的绝好机会,电影事业亦可趁此时机大谋发展,可是我们竟把这千载的机会轻轻错过了。而这不仅仅是所有工商业,或是这化学与重工业之新生的产儿——电影,连国家本身的力量都不去自求图强。当然,我国的技术和人材,都未足以把自己完成为一个自给自足的国家是一个原因,但同时政治的腐败,民风的颓废,乃至国人乐天知命封建思想的牢固,又是使中国葬送了复兴机会的最根本的症结所在了。

但就世界市场的关系来说,我们却不得不承认一个崭新的事实了。单从电影事业来看,美国已显然从欧洲手里夺到了世界影业的霸权,它趁着当时从事欧战的帝国主义国家的"无暇西顾",因不惜牺牲庞大资本,竟完成美国电影事业之发展的业有利的环境的局面,而使世界影业由此形势而焕然改观。可是美国的电影企业家们,在欲乘机垄断世界电影市场的野心之下,却又被迫着非先来解决当前所对立的企业与金融资本矛盾不可。因为在那个时候(即一九一六年前后),美国电影尚被目为一种投机事业,银行家们并不放心在把大量的战利资本,投到这种不稳的事业上来开玩笑。起先,他们仅向世界各地作试验性质的小量的投资,但这已经使他们损矢了不少的金钱,和经受了许多的挫折。及后,到了一九一八年(民国七年),美国银行家的势力经由电影及连环影院伸展到英、法、德,以至于远东的未开拓的制片事业之发展的可能性,自然也形成为他们试验投资的一个良好的对象了。

十、商务电影部的成立

自从《黑籍冤魂》一片问世,幻仙公司因亏蚀过甚,无法继续以后,我国人

的制片工作便告中断，仅在外国人之间，时而从事于外国影片的小规模的搬制而已。并且又仅仅是属于一种的试验性质，并没有可足言谈的成就。

民国六年，一个美国电影企业家，抱着一攫千金的甜美的梦，携了家眷，带了十万元的资金，以及制作影片的各种机械，并胶片等诸项材料，横渡怒涛汹涌的太平洋，来到了上海，而企图择地南京，建立一座大规模的摄影场，雄心勃勃，准备轰轰烈烈地大干一下。可是这位先生，一来不谙我国民情风俗，二来请不到一个我国人能够去帮忙他的工作，自然他的制片工作，大门未曾打开，却已经宣告搁浅了。很快地一年的岁月流逝过去，然他犹徘徊十字路口，束手无策，带来的资本，也已经吃光用光了。假使不早点想办法的话，无疑他将要沦落在中国的街头，因此决心把写字间及携带来的机械变卖，俾充作回国的川资。可是在当时，抱有试办电影事业念头的中国资本家，可以说是绝无仅有，并且还有一些人，是不知道也不相信影戏会有自己拍的，故问津无人，这就更叫他焦急起来了。还好这位仁兄有一个我国朋友叫谢秉来，任职于上海商务印书馆。此君万策俱尽之余，乃不得不请谢出面相助，总算由谢向公司当局备述受盘的利益，及几经接洽之下，便以不满三千元的低廉价格，将百代旧式骆驼牌摄影机一架、放光（印片）机一架、胶片若干尺，及以有一切生财让渡过来了。此君得了这些微金钱，悄然返归美国，而商务印书馆得了这些东西，便开始兼营电影事业，把上海的沉寂空气打破，把我国的电影事业史，毅然地写上了清新泼辣的一页。

起先，商务系在该馆的照相部下开始了影片制作的试验工作，并聘请留美学生叶向荣充任摄影师，拍摄简单的新闻片及写实片。其主要作品有《商务印书馆放工》《盛杏荪出丧》《上海红十字会》《上海焚土记》等。

及后，迨至民国七年，鲍庆甲从美国回来，便在照相部之下，正式新设了电影部，改聘廖恩寿为摄影师，拍摄国内名胜古迹，及其他风景人物，乃至时事新闻等片。其主要作品计有《西湖风景》《庐山风景》《北京风景》《女子体育观》《养真幼儿园》等。而因此等短剧性质的片子，都意外地受到了观众的赞赏和欢迎，故商务便计划了电影事业的扩充及刷新，另聘陈春生为主任，任彭年为助理，共同襄助影片部的出品事宜。在民国七、八两年之间，一共完成了《天女散花》《春香闹学》《死好赌》《两难》《李大少爷》《车中盗》《孝妇羹》《拾遗记》《得头彩》《清虚梦》《猛回头》《荒山拾金》《呆婿祝寿》《女茶房》《戆大捉贼》等片。前面几部系搬译了梅兰芳所主演的卖座隆盛的平剧，后面则是故

事简单的滑稽,不消说,这时候的所有剧中的女角,也完全由男人扮演。而此等的大部分演员,则由商务同人所组织的青年励志会游艺股会员担任。

这里,我们且把商务出品的剧本的取材,加以检讨一下。虽然这些作品也是先后经过了初期电影发展的最合理的过程,起先从平凡简单的新闻片开始,继而拍摄风景片,随之制作略具有情节的教育新闻片,及后假借既成戏剧形式的京戏片,以至达到渐成为独立性质的滑稽短片。然则这些滑稽短片所采取的题材,是一些什么呢?这一部分是民间传说的搬演,如《呆婿祝寿》《戆大捉贼》等,从剧中人的粗率鲁莽的性格里,去摄取胡闹的笑料。其他的一部分则是浅薄的人情的讽刺,如《死好赌》《清虚梦》《得头彩》《猛回头》等,所描写的几乎千篇一律属于被生活所困迫的小市民阶级的人物,因一时的偶然机会,居然摇身一变青云直上而为暴发户,俨然以天下属吾所有而洋洋得意,但最后复以一时的偶然机会,或者因了某种原因,照样回复到旧有的贫苦穷人,一场美梦化成乌有,一切希望均归幻灭了。不消说,这些电影的取材和布局,意义是良善,可是因了导演技巧的幼稚,乃至摄影技术的拙劣,大都皆为画虎不成反类狗,只觉得是一场胡闹,乱七八糟地拼合而已。虽然它是渗透着无法翻身的小市民阶级之对于社会的不平的——这种人生哲学,可是它们是那么地不健全,又是那么地更近于荒唐无意义了。因此,在表现形式上,完全借用新奇的"诡术摄影",借为吸收观众的营业手段,而实际上除此而外,也就不再有其他的可取的地方。

十一、初期电影公司失败的原因

自然,我们要用现在的眼光,去观察甚至批评那时的电影,也许这是超过了现实的过分的苛刻态度。但我们敢肯定地说,如果当时的资产阶级,能够放去更远的商业眼光,再而当时的一般智识分子,能够更热切地认识电影的企业,尤其是文化的伟大功能,进而加以协助,加以指导的话,则在当时的商务的制片工作,必更大有可观。同时其对是后蓬勃发展的中国电影事业,必更有一番良好的影响和成就了。因为我们可以肯定地说,商务影片部的事业,系诞生于美国电影企业家,欲趁欧战的机会霸占世界电影市场的成功与失败的错综的矛盾中。虽然此次美国试验性质投资的失败,并不是如亚细亚公司那样,致贫于资本的贫弱,而却是归因于资本与市场间的未能运用得宜。也就是说,电影的民族性的形式,这是绝对必要的。

就拿亚细亚公司来说,像他们以那样短少的资本,居然出片到十部之多,这成绩实可以说是完全建立在新民公司的工作之上。然而此次的美商,却不能在对半殖民地投资的一般关系上运用其资本,他找不到当地的智识分子和商人来作媒介,终于不得不陷于片未出,资本已告尽的穷途上了。

可是在商务,既然开始电影事业,不论在任何一个条件,都有着说是地利人和,各得其所。而在生产机件与技术人材(包括演员),也都相当地具备,而其起初的作品,又都能获得一般观众的热烈欢迎,照理是可以在市场上渐奠一个稳固的基础,并趁着欧战后各西欧帝国主义国家的电影事业刚在废墟中起炉灶,以及美国尚未充分在中国领土上开拓出电影市场的时候,起而积极图谋,相与争一日之短长的。但实际上商务的出品,却仅仅在几个狭窄的题材里兜圈子,虽后来由于一些主观的和客观的条件的汇合,得以产生了略具正确意义的电影企业,然其作品却一样不受商人们所重视,因而不能解决此市场的问题,结果又和亚细亚公司同样,失去了冲锋陷阵的英雄用武之地,使其后的商务影片部,依旧在黑暗中摸索,在将窒息中痛苦挣扎。所以其出品在后来的一两年中间,若断若续地生产得很慢,几乎使人们怀疑到它的停顿。迨至民国十一年,才开始制长片,而与雨后春笋般崛起的其他公司,蓬勃地为中国电影事业的前途,谋开一条康庄大路。而明星公司也在这时期诞生,这些我们留在下一期再说。

总之,商务影片部虽然没有达到其应达到的目的,但它能够不蹈新民公司的覆辙,脱离外国资本而独立,这一点,在中国电影史上,是堪为大书特书的。尤其是它能够在那个时候,毅然不顾一切的困难,把被人认识"冒险事业",而"不敢过问"的电影这一东西,用最大的精神和力量去谋发展的基础,这功绩也是不可湮没的。

以上是宣统元年至民国十年之间的中国电影史略,我们根据了前面的叙述和分析,可加称为帝国主义国家投资国产影片事业影响下的中国电影事业的萌芽期。在这一期里,萌生的中国电影事业,受了主观条件及客观环境的限制,忽起忽仆,忽断忽续,在风雨飘荡中颠沛迷离,故未能安定局面,自然亦无任何进步可言。至于主要出品,除新闻片、风景片而外,则是旧剧或文明新剧的搬演,或是模仿美国片卓别麟的早期作品的滑稽片,或是"打闹喜剧"一类的东西,如此而已。

原载《新影坛》,1944年第2卷第3期

怀 古 录

幼 辛

中国第一本电影刊物

中国第一本电影刊物叫什么名字？是什么人所编？能够回答这两个问题的读者，恐怕百不得一吧？

中国电影从草创到现在，严格说来，还不到三十年的历史，中国第一部有情节的长片是当年轰动上海的社会实事《阎瑞生》，在民国十年发行，由一家叫中国影戏研究社的投资，而由商务印书馆代理摄制。时隔二十余年，我们现在看到共舞台还在排演《阎瑞生》，而观众也仍趋之若鹜，对于社会的口味的"数十年如一日"，我们不能不感到一丝惆怅和悲哀。

却说中国的第一本电影刊物，也是在民国十年问世的，名字叫《影戏杂志》，每月出版一册，编辑人是陆洁和顾肯夫，他们二位真可以说是得风气之先的。那本杂志图文并重，印刷也相当精美，内容一方面介绍国外的电影消息，同时着重鼓吹国产电影的摄制。关于编辑的划分，是陆洁负责翻译部分，顾肯夫负责创作部分，并由张光宇负责美术及设计。一经问世，风行全国。可惜前后只出了四期，便因故停刊了。

笔者为了想搜集一些史料，特地走访陆洁先生，和他谈了一会，才知道我们现在所习用的"导演""本事"等电影术语，还是他所首创的呢。据说当筹刊第一期《影戏杂志》的时候，他就想把电影的术语统一起来。当时投稿的人，或者把Director译成"指导者"，或者译成"领导""指挥"等，陆先生总觉不很恰当，但又想不出更好的译名。是一个大雪的晚上，排字工人等着他发稿，而他正为了Director一词的译名煞费踌躇。这时他忽然接到一封信，是一个亲戚写来的，告诉他正在乡间的一个小学校里担任"教习"，陆先生突然从"教习"二字触类旁通，想到"导演"二字，于是他决定把这二字作为Director的译名。"导演"这一个名词就是在这样的情景下产生出来的。

至于Story,据陆先生说,他最初想译成"故事"或"剧情",后来因看到林琴南把小仲马的《茶花女》译为《茶花女本事》,他便决定采用"本事"二字,他觉得这样比较浑成。他又说,某次看见周瘦鹃先生在《申报》上介绍欧美的舞台剧,说他们称著名的演员为"明星"Star,这是"明星"二字在中国第一次的应用。发明这个译法的是周先生,但周先生是指舞剧而言,以后陆先生又把它应用在电影上。

以上这几则小小的掌故,虽然没有多大价值,也许是好古的读者所感兴趣的。

中国第一部以舞场作背景的电影

上一期我说中国第一部有情节的长片是在民国十年摄制的《阎瑞生》,但《阎瑞生》只是一部粗糙的东西,因为当时这件新闻轰动上海,好事者便把它摄为电影,若论内容和演技等,是不能当作完整的艺术品来看的。至于中国第一部用比较严肃的工作态度来摄制的长片,当推民国十三年问世的《人心》,该片由陆洁编剧,顾肯夫导演,张织云、梅墅、王元龙合演。无论从任何一方面看,这部作品在当年是划时代的,而中国电影界也可以说从那时起才开始有正统的戏剧片。《人心》的发行是大中华公司,担任该片的美术的是漫画家前辈张光宇,而王元龙在该片里还是第一次露脸。原来当时大中华公司为了演员不够,办了一个训练人材的影戏学校,王元龙就是见了报上的广告来应征的。后来王元龙大红大紫,被誉为"银坛霸王",二十年来,浮沉银海,目前他已潦倒不堪,在北方唱文明戏了。回首当年,真不胜今昔之慨。

我现在要向读者介绍的,不是《人心》,而是中国第一部有跳舞场面的影片,这部片子的名字叫《透明的上海》,由陆洁编导,黎明晖、王元龙等合演,约在民国十四年发行。当时上海的跳舞场还很少,都是外国人经营的。华籍舞女还未出现,西洋舞女也只在小型的舞厅被雇用着,大舞厅里根本就找不出舞女。当时上海规模最大的一家舞场叫卡尔登舞厅,就是现在大光明大戏院的旧址,这家舞场的格律很严,凡进去的人都须穿夜礼服,而且必须自己带着舞伴,因此我国人士很少进去。

却说当时电影公司的摄影场都是露天搭布景的,凡是规模较大的场面都得到外面去实地摄制。《透明的上海》既要介绍舞场风光,公司方面便和老卡尔登舞厅当局接洽,要到这里面去拍摄,几经折冲,总算如愿以偿了。

在摄制的当晚,全体工作人员都穿了大礼服,一本正经地走进了老卡尔登。最滑稽的是男女主角王元龙和黎明晖,必须在舞场一献身手,可是他们都不会跳舞,因此特于事前请了一个外国教师训练步伐,据说黎明晖曾被踏破了好几双丝袜。

当时好莱坞有一个名叫伐其斯的摄影师,被派到上海来拍摄新闻片。那天晚上他正在卡尔登舞厅,因此大中华百合公司摄制《透明的上海》的工作也被他摄进镜头,而被介绍给美国的观众。

中国第一批明星的产生

中国电影也和各先进国的电影一样,是从业余发展到职业的。在民国十年以前,干电影的,不论是编剧、导演、演员以至一切工作人员,都以玩票的身份来参与这项新兴的艺术。单拿所谓电影明星来说,当时有名的 AA 女士和 FF 女士,都是上海的交际花,她们演戏只是一种客串,却没有以拍影戏作为吃饭工具之意。按 FF 女士即殷明珠,她后来嫁给但杜宇,正式以电影为职业,但在 FF 女士时代是一个票友。

要说明中国电影界第一批职业演员的产生,先要介绍以经营电影作为企业的二家影片公司的成立。这二家公司是大中华和明星。大中华的创办人是陆洁和顾肯夫,明星的创办人是张石川、周剑云、任矜苹、郑正秋四人。关于明星影片公司的诞生,还有一段掌故。那时大概是民国十一年左右,上海正弥漫着交易所风潮,大大小小交易所总有好几百个,张、周、任、郑他们四位也集资组织了一个大同交易所。不过在他们将要开幕的时候,投机的风潮已成强弩之末,上海人倾家丧生于交易所者不可胜数。他们一看苗头不对,赶快转别的念头,于是把大同交易所改组为明星影片公司,而大同所已收的资本,也便划为明星的资本了。

明星影片公司成立后,第一要解决的是演员的问题。他们办了一个训练班,从事于人材的发掘和培养。在他们所招收的第一期学员中,出现了两块好料——王汉伦和杨耐梅,她们后来都成为红遍全国的大明星,王汉伦专演贤妻良母的角色,杨耐梅则擅长风骚泼辣的一路。其时大中华公司正筹备摄制《人心》,他们也登报招老演员,加以训练。闻风前来的倒也不少,像张织云、徐素娥、王元龙等,都是看了报来投考的,后来他们也都成大明星。张织云原来的名字叫张喜群,她是一个离婚妇;徐素娥的出身则是新世界商场的售货

女,这恐怕都是读者所不知道的。大中华公司发行《人心》后,口碑大佳,他们第二部作品是《战功》,张织云在这里面演一个妻子,但剧本里还需要一个小姑娘,这一个角色却非常难找。有一天陆洁到黎锦晖所办的国语学校去参观他们的年假恳亲会,他发现在台上表演《葡萄仙子》的那个姑娘非常活泼可爱,他想请她来饰《战功》里所需要的角色。一打听,那个姑娘原来是校长的女儿,她叫黎明晖。谈判结果很顺利,黎明晖从此踏上了中国的银坛,而居间接洽的是漫画家鲁少飞,他那时是大中华公司的布景师。

以上可以说是中国第一批电影明星的来源,至于后来大红大紫的胡蝶、阮玲玉等,只能算第二批了。不过胡蝶第一次上镜头倒也很早,原来她有一次跟徐琴芳到大中华公司参观拍摄《战功》,那天正在拍一个女学校里的游艺会,胡蝶临时被邀加入,在游艺会里客串一个卖花的女郎,她居然没有怯场,这便是她的处女镜头。

中国第一部古装片

前五六年,中国电影界几乎是古装片的天下,凡是历史上比较有名的女人,或在香艳中夹杂着悲壮的成分的故事,都被采作电影的题材。最初有顾兰君、金山、顾而己、魏鹤龄等合演的《貂蝉》,这部片子还是在"八一三"之前开拍的,中途因抗战爆发而停顿,金山、顾而己、魏鹤龄等又相率离沪,所以后半部是在香港补拍的。公映后生意极好,于是古装片的摄制,形成了一种不可遏制的狂澜。在以后数年间,上海观众至少总看到了一百部以上的古装片。

举几部比较著名的来说,除《貂蝉》外,计有《西施》《岳飞》《木兰从军》《香妃》《葛嫩娘》《费贞娥》《孔雀东南飞》《楚霸王》等等。后来题材渐渐枯竭,上海的客观环境又愈来愈恶劣,而主要的自然是为了赚钱,制片商们忽然从古装片里领悟到一种新的境界,那就是所谓民间故事片。民间片依旧披着古装片的外衣,但内容可以完全忽视史实,凡是绣像小说、弹词或地方戏里的故事,都可采作剧本。因此五花八门,应有尽有,例如《唐伯虎三笑点秋香》《玉蜻蜓》《梁祝哀史》《双珠凤》《珍珠塔》《刁刘氏》《卖油郎独占花魁女》《王宝钏》《华丽缘》《西厢记》……一时也说不尽这许多。但盛极必衰的公例还是适用的,后来观众看得腻了,故事也几乎发掘尽了,不久大家便放弃了这一门,又回到摄制时装片的路上来了。

我们不妨说,这一时期的古装片的抬头,是从《貂蝉》的轰动而开始的,但

如果认为《貂蝉》是中国第一部古装片,那就大错特错了。要考查中国的第一部古装片,还得追溯到二十年前的大中华百合公司,他们在民国十四年的时候就已经拍了一部《美人计》,那才是真正第一部的古装片。

《美人计》的故事不消说是从《三国演义》中采取的,关于几个主要角色的分配,计为张织云的孙尚香,王元龙的赵云,王乃东的刘备,王次龙的乔国老,其余的已记不起来了。这部片子从开拍到完成,足足有一年多。因为戏里的服装,都是特别设计和缝制的,并不跟京戏舞台上的一样,而布景一项也很费时,那时还没发明"接顶"的方法,一切宫殿或街道都是呆笨地照式搭造的。在《美人计》开拍以后的几个月,天一公司邵醉翁急起直追,他以闪电的方法拍了一部《刘关张大破黄巾》,他所用的服装就是京戏里的服装,不必费什么裁制的时间。《大破黄巾》的开拍虽在《美人计》之后,它的完成和公映却在《美人计》之前,所以,我们可以这样说:中国第一部古装片是《美人计》,但中国第一部和观众相见的古装片却是《大破黄巾》。

二十年前,中国电影在观众的心目中是一项非常新奇的玩意儿,他们觉得人的一举一动能在银幕上表演出来,真是不可思议的,因此,他们对于反映日常生活的时装片,更有亲切之感。也正为了这个缘故,中国的古装片虽早已于二十年前问世,但它在当时却没有掀起多大的风浪。

中国第一部全体明星合作片

在好莱坞常常有全体明星合演的片子,所谓 All Star Cast,这对于吸引观众是非常有效验的。举最近的二个例子来说,米高梅的《万众喧腾》和环球的《金碧辉煌》都是拿明星的众多来号召观众的。在《万众喧腾》里出场的计有米盖罗讷、依丽诺鲍慧儿、露茜鲍儿、朱迪迦伦、佛兰克毛根、安苏纯等;在《金碧辉煌》里出场的则有珍妮麦唐纳、玛琳黛德丽、乔治赖甫德、左玲娜、奥逊韦而士、安德罗三姊妹等。

不过这两部影片所包括的明星,大部分是采取一种参加游艺表演的姿态,他们或她们在银幕上不过露面几分钟而已,和剧情并不发生什么牵涉,所以严格说来,这两部作品还不能算是地道的 All Star Cast。十余年前,嘉宝、琼克劳馥、华莱士皮雷、约翰及里昂巴里摩亚、曼丽特兰漱等合演过一部《大饭店》,这可以说是全体明星的卡司脱了。再拿年份较近的说,克劳黛考尔白、海蒂拉玛、克拉克盖博、史本塞屈赛四人合演的《侠义双雄》,琼克劳馥、葛丽亚嘉荪、

劳勃泰勒、赫勃马歇尔合演的《金钗斗艳》，也都可以算是全体明星合作，虽然阵容较《大饭店》稍形逊色。

国产电影在前几年，也有《家》和《博爱》等，集合素来独挡一面的明星，共同演出，影迷们趋之若鹜，使影片公司赚了不少钱。但是《怀古录》照例喜欢来一套穷本溯源的玩意。据笔者的考证，国产电影早于二十年前有过一部全体明星合演的片子，名字叫《新人的家庭》，由当时闻名的杨耐梅、张织云、王元龙、张慧冲、徐素娥、王吉亭、黄君甫等合演，担任导演的则为人称"六指翁"的任矜苹。

关于《新人的家庭》的摄制，其中还有一段纠纷。那时明星影片公司已告成立，声势颇盛。笔者在本刊第三期曾告诉过读者，明星公司是从大同交易所蜕变出来的，负责当局一共有四个人，即张石川、周剑云、郑正秋、任矜苹，人称明星四巨头。不知怎样，这四人中间渐渐有了演变，张石川、周剑云、郑正秋结成一系，而任矜苹则和他们的意见不相一致，形成了三对一的局面。

任矜苹是一向以交际广阔著誉上海的，他当时为了显示自己的魄力，决定自费拍一部戏，网罗所有的明星，替中国电影界创造一个纪录。其时上海的电影公司已有好多家，任矜苹便凭了他的人缘，向每一家商借一两个顶儿脑儿的角色。除了明星公司本身外，他陆续向大中华百合公司、天一公司、上海公司（但杜宇所主持）、友联公司（陈铿然所主持）、月明公司（任彭年所主持）等借了许多演员，《新人的家庭》终于宣告开拍了，由任矜苹亲自导演，剧本则出于顾肯夫的手笔。

任矜苹以前不曾做过导演，在摄制过程中，他受到许多讪笑，甚至有人说他这部戏根本连接不起来。但后来终于大功告成了，公映后居然轰动一时，口碑也不坏，卡尔登大戏院接连卖了几十个满堂。任矜苹笑着对人们说："这一次我总算出了一口气了。"

自《新人的家庭》成功后，任矜苹便脱离明星公司，自张一军，取名就叫新人影片公司。

三个自杀的女星

有人说，中国电影界一共只有三个优秀的女演员，可是她们都已经死了。这是指阮玲玉、艾霞、英茵三人而言。这句话自然说得过火，但我们不妨承认这三个人都有一种不平凡的气质。我所谓"不平凡"，不是指她们有自杀的勇

气,而是说她们三人在演技上,文学修养上,或生活态度上,各有惊异的表现。

关于阮玲玉、艾霞和英茵的自杀的种种情形,读者想必还耳熟能详,不待我来重复叙述。我这里所要指出的是她们三人的绝命书里的"警句"。阮玲玉说"人言可畏";艾霞说"我满足了";英茵说"我需要总休息"。在她们的"警句"里,都包含着一种蚀骨的辛酸,我现在要约略谈谈她们的身世。

阮玲玉最初是明星影片公司的演员,她没有受过多大教育,但理解力极丰富,工作态度尤其认真。她后来成为全中国影迷崇拜的对象,她的声势甚至压倒当年的胡蝶,这决不是侥幸,而是她的刻苦和努力的成果。阮玲玉在明星公司时,已和张达民同居,后来因意见不合而分开,张达民也离沪别谋发展。接着阮玲玉进了联华公司,认识了茶商唐季珊,她不久就和他同居,她的地位一天天高起来,这时张达民忽从外埠铩羽归来,他突然对阮玲玉提起了诉讼。阮是一个要面子的人,法院里传了她二次,她都没有到庭,第三次的传票又来了,这一次再不到,那末第四次就要出拘票了。于是阮玲玉就在第三次开庭的前夜,服了大量安眠药自尽。她的死期恰巧是三八妇女节。

艾霞能写一手好文章,她的身世尤其有难言之恫。她最初来沪时,到处谋求职业,到处碰壁,后来好容易进了明星影片公司,才渐渐为人注意。艾霞是一个热情奔放的女性,某一些人批评她滥用爱情,事实上她却时常为情所苦,而绝对不是一个玩弄男性者,如果她真是一般人所想象的浪漫女子,她倒不会自杀了。艾霞的文章另有一种泼刺明快的笔触,曾有人说她是新感觉派。关于她的不幸身世,蔡楚生先生曾采作影片《新女性》里的一部分剧情。

英茵的父亲是满州人,母亲则是琼崖岛的黎人,她的血统是很特殊的。据说琼崖女人一过了三十岁,颧骨就得向外扩张,愈老愈丑,英茵自己曾跟人谈起这一点,有人说这也是她自杀原因之一,不知是否确实。她最初在北京读书,有一次黎锦晖率领歌舞班到北方去表演,英茵就加入了他们的班子,而被带到上海来了。她起初在明星、联华等公司担任不重要角色,一直不大得志。民国二十六年,她在舞台上演出了《武则天》,这才一鸣惊人。"八一三"后,她辗转到了重庆,二十九年又回沪,主演《赛金花》,有《返魂香》《肉》诸片。关于她的自杀,人们都知道和平祖仁烈士的殉难有关,这里总有一节哀感顽艳的曲折故事,姑且留待好事者的编排罢。她的绝命书里的警句是"我需要总休息",这"总休息"三字,实在含蓄着无限的沉痛和苍凉。

中国第一部抗战片

在第二次世界大战中,电影也扮演了一个相当重要的角色。我们但看近来上海所放映的片子,大半都是含有宣传的成分的。如果有人把好莱坞在这几年中所摄制的有关抗战的影片统计一下,总数也许不在五百部之下。

上海电影界在过去几年内,处于沦陷的环境,当然绝对不可能制作有关抗战的电影。就拿陪都来说,摄制的自由虽无问题,但由于物质和人事的种种限制,影片的产量也非常可怜。这是战时不可避免的现象,我们自不必跟好莱坞相比。

我现在要向读者介绍的是中国第一部抗战片名字,叫《共赴国难》,联华出品,那是在民国二十一年"一·二八"时摄制的。

联华公司是当时规模最大的一家电影公司,共有四个制片厂,其时大中华百合公司也加入联华集团,作为第二厂。该厂拥有导演蔡楚生、孙瑜、史东山等,都是极优秀的人才。"一·二八"沪战发生,闸北虹口卷入炮火,该厂地处康脑脱路①,幸未波及。为了激发民气,就由上述几位导演联合编导《共赴国难》,每天在炮声隆隆中摇开麦拉,等到这部作品摄制完成,沪战已经终止了。

《共赴国难》的故事是叙述居住闸北的一个老头儿,他有两个儿子和一个女儿,抗战发生后,他的儿子都出去从军,女儿则出去当看护,后来他们相继为国牺牲,只剩下老头儿一人,但是他觉得很安慰,并没有什么感伤,故事就在凄清孤独的调子中结束。公映后舆论极好,一致誉为不可多得的佳作。

该片的主要演员是王次龙、郑君里、陈燕燕、周文珠等数人。片中的坦克车和大炮都是用木头仿造的。有一次他们在露天摄制战场的实况,坦克车大炮全体出动,其时忽然有大队日本飞机在天空盘旋,他们怕被发现,立刻停止工作,把坦克车等搬进摄影棚,以后就在棚内工作,一直到完工为止。

关 于 蓝 苹!

蓝苹现在该称毛泽东夫人了,她最近从延安飞到重庆去医治牙疾,并曾出席张治中部长主持的文化界春节欢宴会。席间主人请她演说,她翩然登台,以流利的国语向来宾致词。当主人为她向大家介绍的时候,不称她为毛夫人,也

① 编者注:今康定路。

不称她为蓝苹小姐,却叫她一声"江清女士"。她到底姓江还是姓蓝,抑或既不姓江也不姓蓝,那我们可不详细了。

蓝苹是从前的电影明星,这也许是读者都知道的。我现在要说的是她和电影界的一点渊源。她最初是舞台演员,外形和发音都极优秀。其时联华公司名导演蔡楚生正在筹备《王老五》的剧本,除王老五一角决定由王次龙担任外,还缺少一个饰缝穷婆的演员,几经物色,决定请蓝苹来担任,这是她和电影发生关系的开始。

但在蔡楚生的剧本还没有完全准备好的时候,联华公司提前摄制费穆导演、黎莉莉主演的《狼山喋血记》,这里面也有一部分蓝苹的戏。因此蓝苹虽然是为了《王老五》而投入电影界,事实上她在银幕上的处女作都是《狼山喋血记》。

当《狼山喋血记》工作人员出发到苏州去拍外景的时候,蓝苹常常喜欢和同伴们讨论政治经济等大问题。她有时夜间失眠,忽然心血来潮,便披衣起床,拖了费穆和黎莉莉往外走,不管人家要睡不要睡。她要他们陪她到街上去踏月,一面和他们讨论马克思的唯物史观,她可以滔滔不绝地讲上几个钟头,直等天亮才放他们回去。她这种举动是怪诞的,但也风趣可爱。我们并可以看出她后来的成为毛泽东夫人不是一件偶然的事情。据说毛先生也有失眠症,而且健谈,这样看来,他们夫妻俩在延安的窑洞里一定有过许多辩论达旦的夜晚。

蓝苹于"八一三"战事爆发前,因与唐纳的恋爱纠葛,受到报上的许多指摘,她的心绪非常不好,便向联华公司请假,回山东故居休养。后来抗战爆发,她就辗转到了陕西。据说她的一个女孩子已经六岁了,我们猜测她和毛氏的结合,当在民国二十八九年之间。

前年冬天,上海的日本宪兵队忽然派人到徐家汇去搜查从前联华公司的制片厂,并向厂长陆洁严词盘诘,要他交出蓝苹,他们说蓝苹已秘密来沪有所活动。陆洁说根本不知道有这回事,他们还不相信,足足麻烦了三个钟头,才悻悻而去,临走还要了一张蓝苹的照片,并对陆洁说:"我们知道联华公司是共产党机关!"这也是一个乱世的插曲。

原载《电影周报》,1945 年第 1 期

美国影片在上海

荫　槐

"到目前为止,好莱坞电影在中国,它的对象还仅限于几个大城市中的比较少数的智识分子这是不够的",一个美国影片公司的驻沪负责人最近如此对记者说:"影片是最好的教育工具,它将知识形象化,此次大战,它曾帮助美国政府训练出一个庞大的军队,减短了时间,扩大了效果,它的娱乐价值也极大,在一天劳作以后,影片会带来莫大的愉快,因此它不当属于少数几个高贵的都市人们,它应该深入民间,让千千万万乡村间的劳苦大众共同享受。好莱坞几家最前进的制片公司都已如此决定。"

中国的农民,总数占总人口百分之八十以上,他们大多数陷在无知的暗影里,没有娱乐,只有劳作。今日的好莱坞能注意到中国如此广大而无人关怀的平民群,该说是相当温暖的一点同情。

他们的办法是把大战期中新发明的十六毫米袖珍电影介绍到中国来,好莱坞电影通常是卅五毫米的大型尺寸,因为放映设备较笨重,流动性较差,因此不易普遍。十六毫米占地较少,放映机器轻便,它可以深入到最荒僻的乡村去,只要有一间屋子,聚几个人,便立即可以放映。同时,因为需用电力较小,它自备有小型发电机应用,不必担心农村里没有电厂。

国　语　对　白

怕农民不懂英语吗?好莱坞的制片家早考虑到这一点,他们准备全部给配上国语的说明与对白,加上中文的片头,这在最近几张新闻片中大致已经透露了些端倪。十六毫米影片中将有许多是教育文化短片,这种影片对教育我们的农民,谅来可收颇大的效果的。但其中多数将是通常卅五毫米片的缩影,农民将以较低廉的代价享受这第八艺术。

好莱坞影片商在上海约十余家,其中较大的八家:雷电华、米高梅、联美、环球、哥伦比亚、二十世纪、华纳与派拉蒙,组织了一个电影协会,干着些折冲

与议价等等有集体利害关系的工作,开展与推进十六毫米电影便是他们的议题之一。虽然其中米高梅与雷电华据说早已运到了一些这类的影片,然而实际的推行却至少还有二重困难。

也 有 困 难

第一,因为美国本国对放映十六毫米片的机器亦极端地需要,目前还无法大量输出;第二,上海海关方面进口的困难,江海关远在本年三月间,便有了个新的决策,由于外汇的缺乏,规定美国影片商每季只准运进六万公尺的新片,并不论部计算,如此,美国影片商的纽约总公司便大伤脑筋了,究竟输入供都市中放映而买座极有把握的卅五毫米片呢?还是输入只能供农村中放映的十六毫米片呢?(因为美国方面规定,十六毫米片只许在没有卅五毫米电影院设备的所在放映)商人的脑筋,当然不会忘怀收入的外汇,他们究竟不会为了一个好听的"空名"而运来悦目的影片,他们终极的目标仍然在于外汇。

收 入 不 差

试阅他们收获的数字,《一千〇一夜》,据说已上映了六十余天(每天三场)的售票收入是一千余万元,除去娱乐捐及营业税,净利约六百余万元,影片商与戏院的分拆比例在百分之四十至五十间,即是,片商可获三百万元法币,六十余天的净收入就快近一亿八千万元,虽说折成美汇,只九万元不足的戋戋之数,但是合起来却也成了一个可观的数字。

金钱,这是全世界任何一个商人瞩目的猎物,美国影片商也并未例外。十六毫米影片的另一种看法正可以此作批注,那便是:广大的农村是一片尚未开垦的处女地,可能成为他们的辽阔无垠的猎场。海关的限制,也正可以此说明,是想节制止一些漏出的外汇,而电影的教育价值又是一个不能否认的事实,因此谁是谁非,是颇非容易决定的。

从六月廿九以后,美国运华影片便实际上受了此项限制条例的管束,在沪美片商(主要的便是电影协会)业已经由美领事馆在交涉中,纽约总公司也已经由外交方面向我政府商讨一折衷办法。他们提议,该项限制以新片的部数为单位,俾尺数及拷贝可以随需要而伸缩。据他们估计,每家公司每季输入卅六部新片,每部新片三部拷贝,大约便可适应中国电影市场的需要。后文究竟如何,惟有留待下回分解了。

原载《申报》,1946年8月3日第12版第24592期

上海影坛三十年

《申报》特稿

前　言

　　上海的电影界,正陷入苦闷而可怜的境遇中。社会的不景气,电影市场的狭窄,不消说,是目下电影事业不振的客观原因。胜利了一年多,国产片总共还不到二十张,而内容又是那么地不够充实,技术又是那么地不够水平,说来实在可怜!

　　其次,外国影片的大量销入,也是中国电影事业的致命伤。放眼看上海或甚至中国的电影界,可说完全为外国片所占据,而这些外国片的内容,百分之八十都是娱乐性质,如果说有教育的意义,也是反面的。你说那些拥抱、侦探、歌舞和全武行的五彩片能给你多少教育意识呀?这并不是说,西片商在恶意地麻醉中国人民,但愈无聊的片子到中国来却愈卖钱!事实昭然,毋庸多说。

　　再其次,电影界的本身,无须讳饰地有着许多主观条件的缺陷。诸如人材的缺乏,设备的简陋,组织管理的不够健全妥当,使上海的电影事业(实际上也就是整个中国的电影事业),到今日还是"弱不禁风"。

　　上海的电影界曾为事业而努力,有过不算小的贡献,然而受着主观上以及客观上种种原因的束缚,还不能收到满意的成效,尤其是现在。但环境虽然困难,身为电影界的拓荒者,却绝对没有退缩自馁的理由!

　　关于这些,有许多的专家,文化工作的前辈先生,提供过许多宝贵的意见,毋庸赘述。这里记着的,正是上海电影界从萌芽时期到现在的一段珍贵的历史!记者并不奢望这文字会带给什么,但希望能体验这一段真实的故事——上海的电影事业是怎样成长的。

萌芽时期　民国六年

　　有一个美国影片商人带了摄影机件到中国,想经营电影制片事业,却把带

来的资本十万元蚀光了,流浪在上海。无法只得将摄影机件出售,及早回国。

买进这项机件底片的,是商务印书馆。商务印书馆便在它的照相部下,试办制片事业,聘请留美回来的叶向荣为摄影师,制成简易的新闻片,有《商务印书馆放工》《盛杏荪大出丧》《红十字会游行》《上海焚土》等短片。翌年,商务特地成立"影片部",聘廖恩寿为摄影师,到国内各名胜区,摄取风景影片与时事新闻,计先后摄制完成的有《庐山风景》《西湖风景》《北京风景》等,随后又摄制教育新闻片,如《女子体育馆》《养真幼儿园》,做短片试验,成绩还有可观。

因此,商务印书馆便索性扩大电影事业的进行,梅兰芳的《天女散花》和《春香闹学》也被摄上银幕,民七八年间,又摄成时装片《死要钱》《李大少爷》《车中盗》《孝妇羹》《猛回头》《得头彩》《荒山拾金》《呆婿祝寿》等。

是为国人自己经营,自己制片的嚆矢。可是在商务印书馆以前,早有亚细亚影片公司在上海摄制电影,但并不由国人经营。说来却又话长,还在清宣统元年,有美国人布拉士其在上海开办"亚细亚",拍摄了《西太后》一片,直到民国二年,并没有出过第二部。因维持为难,便让渡给该公司的经理美人依什尔接办。依氏接办后,拉拢上海新剧界人士,基本演员又找着钱化佛、杨润身等人,最初的出品,是郑正秋导演的《难夫难妻》。后来因底片来源不继,暂停数月,其后又完成钱化佛主演的《二百五白相城隍庙》,王无能等主演的《五福临门》《杀子报》《脚踏车闯祸》《庄子劈棺》《长坂坡》《店伙失票》等剧。是秋二次革命时,又制成《革命军攻打制造局》的新闻片。但翌年欧战发生时,因底片来源又断,即告停办。此后虽有幻仙影片公司,然而昙花一现,蚀本关门。这里表过不提。

当时的电影,只看这些剧名就知道它的内容如何了,什么"技巧""效果"更不用谈。而且演员都是男性,片中的女主角都由男演员扮演,穿了旗袍,扮着胭脂,扭扭捏捏地在银幕上显现,好在那时还在默片时代,倒还不需尖起喉咙装作女人口音。

国 片 抬 头

电影的开始有新转机,是在民国八年的冬天,美国环球公司派亨利到中国来摄取各地风景照片,在上海借商务印书馆的制片部作洗片场所,因彼此过从甚密,商务派了任彭年等随环球公司摄影队,周游平、津各地,为时半年。这半年中,任彭年等才认识电影真相,以前拍摄的电影,实在觉得太不像话,有改进

的必要。当环球摄影队返国时,便将所携带的摄片机械,廉价让给商务馆。

民国九年,该馆又派郁厚培等赴美考察电影事业,归来后拍摄了《莲花落》与《大义灭亲》两片,该馆电影部直至民国十五年才独立,改为国光影片公司。

渐渐地,电影事业终于抬起头来,博得社会人士的重视。民国十年,上海就新开设了三家制片公司:中国影戏研究社、上海影片公司和新亚影片公司。

中国影戏研究社设立时,正值阎瑞生谋杀王莲英的案件轰动上海的时挨,于是就把这件事作为主干,委托商务影片部,拍摄《阎瑞生》一片,聘当时交际花FF女士殷明珠任主角,完成后以高价租予夏令配克大戏院,放映一星期,门庭若市。但是中国影研社却赚了钱就趁早结束。

上海影片公司的第一部新片,为殷明珠主演的《海誓》,后又拍过傅文爱主演的《古井重波记》,及但二春主演的《弃儿》。

新亚公司曾开拍过《红粉骷髅》,是上海第一张武侠片。

制片公司纷纷成立

这里要说到在上海影坛上占着最重要位置的明星影片公司,它在民国十一年三月里诞生。起初因为没有摄影场的设备,借了西人老罗的玻璃棚权作摄影场,试摄新闻及滑稽短片,有《滑稽大王游沪记》《大闹怪剧场》《劳工之爱情》等片。十二年开拍《孤儿救祖记》,提倡固有道德,为观众赞誉,营业收入颇佳。利之所在,一般大小公司都纷纷暗地进行起来。

同年又有中国影片公司,拍摄了《新南京》与《饭桶》二片后,因资本亏尽,不得不关门大吉。

翌年,影片公司如雨后春笋,计十四家:

大中华,代表作《人心》《百合》《采茶女》;

昆仑,代表作《窗前足影》;

长城,代表作《弃妇》;

联合,代表作《情海风波》;

开心,代表作《济公活佛》;

新少年,代表作《情弦变音记》;

中华(无);

大陆,代表作《水火鸳鸯》;

雷蒙斯,代表作《孽海潮》;

晨钟,代表作《悔不当初》;
爱美,代表作《别后》;
新中华,代表作《侠义少年》;
华南,代表作《失足恨》。
民国十四年,又成立了十七家:
新华,代表作《人面桃花》;
凤凰,代表作《秋声泪影》;
东方,代表作《后母泪》;
大亚洲,代表作《孰胜》;
朗华,代表作《南华梦》;
美美,代表作《险姻缘》;
模范,代表作《一月前》;
太平洋,代表作《同室操戈》;
金鹰,代表作《妾之罪》;
南星,代表作《孤雏悲声》;
天一,代表作《立地成佛》;
神州,代表作《不堪回首》;
友联,代表作《儿女英雄》;
大中国,代表作《谁是母亲》;
三星,代表作《觉悟》;
新大陆,代表作《剑胆琴心》;
大亚,代表作《疑云》。
民国十五年,又成立了十七家:
国光,代表作《不如归》;
孔雀,代表作《孔雀东南飞》;
南国,代表作《到民间去》;
钻石,代表作《爱河潮》;
新人,代表作《歌女恨》;
民新,代表作《玉洁冰清》;
非非,代表作《浪蝶》;
好友,代表作《守财奴》;

三友,代表作《逃婚》;

中华,代表作《第一好寡妇》;

开元,代表作《婚约》;

公平,代表作《公平之门》;

五友,代表作《佳期》;

洋洋,代表作《落魄惊魂》;

快活林,代表作《为友牺牲》。

当时电影事业的蓬勃,可以想见。自十五年起,至二十五年止,这十年中,影片公司此起彼仆,十分热闹。但真正有成绩的,仅不过明星、联华、天一、艺华、电通等数家而已。而若干家国产影片公司,根本没有摄影机,没有摄影场,甚至没有演员,仅是三五个人的结合,挂了某某电影公司的牌子就自命为电影界中的企业者。所以制片公司虽多,国片产率却极低。即以民国二十四年为例,是年沪上制片公司共有四十六家,而影片的出品却总共只有三十八部,而是年西片销入总数却达三百七十八部之多。

有声片的制作

我国第一张有声片为联华影业公司的《野草闲花》,其次有明星的《歌女红牡丹》,友联的《虞美人》等,但是那是以蜡盘发音的。"片边发音式"的有声电影实验成功后,在民国十五年最初来沪试映。到民国二十年,天一影片公司及明星影片公司,先后购制声片摄影机,并盖造声片摄影场,于是乃正式有自制声片出现。天一的第一部声片为《歌场春色》,民国二十年十月二十九日公映于新光大戏院。明星的第一部声片为《旧时

① 联华影业公司《野草闲花》影片广告,《影戏杂志》1930年第1卷第9期。

京华》，民国二十一年五月十二日同时公映于中央、明星两戏院。

旋国人自己发明录音机，民国二十三年，司徒慧敏等自制有声摄影机，定名为"三友式录音机"，成绩甚佳，能在户外录音，获得中国教育电影协会的奖状，又得蒋主席奖励金一万元。三友乃组织电通影片公司，第一部制作为《桃李劫》。

当时还值得一提的，是明星公司曾一度摄制五彩片。民国廿年，明星公司鉴于欧美五彩片的流行，将《啼笑姻缘》的一部分摄制五彩，但因技术不行，成本过大，并不怎样成功。后来在抗战期间虽然也曾经尝试过，但成绩总不佳。直到现在，我们还不能看到一部完善的国产五彩片。

抗 战 前 后

上海电影的初期，风行着《火烧红莲寺》一类的武侠片。这种武侠片的所以能风行一时，没有别的缘故，只是表现当时小市民阶层的落后的世界观而已！稍后，像《姊妹花》等的社会剧开始取武侠片而代之，博得广大的观众。其实，这些社会剧所表示的现实的不满和无稽的幻想，和武侠片初无二致，只是紧接着现实的社会问题，而幻想也卸去了神秘的外衣。这一个转变，使上海的影坛从神秘之塔搬到了十字街头，当然是一个好现象。开映八十余天而卖座始终不衰的《渔光曲》，引导了国产影片都渗入"悲剧"的作风，而一般观众似乎也最爱看那些"悲欢离合"的戏。

综说一句，抗战以前，上海的影坛，在质的方面，多数是社会伦理等剧；在量的方面，前文已提及，就是制片公司多而出品极少。

抗战以后怎样呢？在"孤岛"度过一些黑暗的日子，上海的国产电影已有着本质上的改变，从"质"的争取一变而为"量"的扩大！

量的扩大，大致说来也许很不错，读者当然能够记得，那时的国产片是怎样地风起云涌。一星期间会摄制成一部《三笑》，一个月中会赶出十部影片，出品不可算不多，但是，考其内容，实在抱歉得很！各影片公司只是拼命地在生意眼上打算，抓住一般低级的观众，不惜粗制滥造，置内容意识于不顾！古装片流行起来，"落难公子中状元"的故事统统搬上了银幕，还有些什么侦探、胡闹的无聊片也居然活跃起来！失败的悲观论、宿事论、和平论、投降论，都和观众见面了！

为什么国产电影有着这样高度的"质"的退步？

首先,我们得指出,上海的国产电影,并没有健全的策略。"八一三"后的电影事业,是在"试试看"的心情下做起来的,并没有坚强的意志,因此,当恶势力向他们制击的时候,他们开始彷徨而动摇了。

这事实,在卅年十二月八日太平洋战争以后,更是昭然若揭。意志薄弱的电影从业员,投入了"大东亚"的怀抱!太平洋战争后的上海影坛,一句话:"魑魅盘踞漆黑一团!"

影 坛 现 状

胜利后,敌伪时期本市华影各厂经中央分别接收前福履理路华影第二厂,改为中央电影摄影场第二厂,闸北天通庵路摄影场为第一厂,前霞飞路华影第三厂,由军委会政治部接收改为第一厂,康脑脱路为第二厂。接收后,因人才经济,一切困难,影坛异样地静寂。

到去年年底止,国产片共映了十三部:《忠义之家》《塞上风云》《京华血泪》《圣城记》《莺飞人间》《敢死警备队》《日本间谍》《血溅樱花》《芦花翻白燕子飞》《织骨冰心》《天字第一号》《同病下相怜》和《民族的火花》,正在开映的有《遥远之爱》《长相思》和《湖上春痕》三部,另外有几部正在摄制中。看这数目实在是可怜得很,而其内容及技术,也很多可议之处。

原载《申报》,1947 年 1 月 28 日第 6 版第 24765 期

中国电影四十年

于 君

当十九世纪末叶,各国资本家竞相向外开辟市场,中国的反封建反帝运动正热烈进行扩大中,欧美的新思潮渗入中国的时候,国内的人民的革命情绪如火如荼地增长,封建壁垒日形崩溃,沿海口岸洞开,一般洋商趁此动荡不定的景况下,挟其雄厚的资本,侵入中国以经营各种贸易,大量倾销剩余货品。这一股"外烁"的力量刺激了中国的经济基础,摇撼了中国的旧体制,中国电影便在如此的环境下出现。

一、史前期(1904—1908)

远在光绪卅年间(1904),有一西班牙籍的商人雷摩斯携来一套活动画片(新闻片、西洋风景片之类),在上海四马路一座商场——青莲阁下底下一间房内放映。一些动乱后的小市民正饥渴新奇的舶来品,这套仅映一刻钟久的破碎不全的"影片",竟使营业收入大有可观。同时,北京有林祝三者甫由欧美游历归来,亲自携带影片及映片机器返国,借城内打磨厂天乐茶园放映。此为中国自运外片入口放映之始创。继后,欧美片商知此有利可图,遂源源不绝将较长的侦探片运来中国,在上海跑马厅幻仙戏园放映,如《黑衣盗》《蒙面人》《铁手》《红圈》等片,生意亦极盛一时。这个时期,是本文所谓中国电影四十年以前的事了,还没有中国人摄制的影片放映,可以说是中国电影的史前期。

二、萌芽期(1909—1914)

宣统元年(1909),美人布拉士其在上海三洋泾桥的歌舞台,组织亚细亚影片公司,摄制《西太后》《不幸儿》,在香港摄制《瓦盆伸冤》《偷烧鸭》。民国二年(1913),美人伊札耳来华,倡议拍片,此时文明戏正流行,遂与文明戏的主持人张石川、郑正秋、杜俊初、经营三等合组新民公司,购办了一部分西洋乐

器、留声机等器材,推郑正秋编剧,张石川导演,美人威廉灵区摄制,演员则由文明戏名角钱化佛、谢润身等十六人担任,拍成《黑籍冤魂》《庄子劈棺》《杀子报》《长坂坡》《祭长江》等短片,出品低劣,营业欠佳,以致公司亏累甚巨。伊氏旋即返美,时有黎民伟氏亦在香港自组人我镜剧社,先后拍成《庄子试妻》《胭脂》二片,虽在港粤颇得欢迎,但究竟不如美片之营销,结果无法与外片抗衡,未几,迫得远走沪滨。自此国片拍制工作,销声匿迹了一段时间。

三、继起期(1915—1922)

民国四年,继有一美片商筹划在南京制片,苦于乏人协助,未及两年,资本蚀尽,后归上海商务印书馆接办,由刚从欧美实地考察电影事业回来的鲍庆甲偕同陈春生、任彭年、廖思寿共同主持其事,斥资让得百代摄影机、放映机各一架及附属器材,拍成《天女散花》《春香闹学》,均由梅兰芳主演。其他出品有:《清虚梦》《猛回头》《拾遗记》《呆徒捉贼》等,成绩平平。九年,该馆派郁厚培赴美购得新式摄影机、复印机各一架,陆续拍成《莲花落》《孝妇羹》《荒山拾金》《大义灭亲》《松柏缘》《好兄弟》《情天劫》《醉乡遗恨》等片,是较为有社会意义的。

但在十年七月,施炳元、徐欣夫、顾肯夫等组成中国影戏研究社,亦请商务印书馆影片部代摄成《阎瑞生》十大本。同年,但杜宇、周展清、管际安组上海影戏公司,前后出品有殷明珠主演《海誓》、傅文豪主演《古井重波记》、但二春主演《弃儿》以及《弟弟》《重返故乡》《小公子》《杨花恨》《传家宝》《还金记》等,均含有新伦理观念。殷显辅兄弟于十年发起新亚影片公司,管海峰导演,殷氏自任主角,仿美国摄制武侠侦探片《红粉骷髅》,此为中国第一部武侠片。

迩后,影片公司的组织,有如雨后春笋,北平、上海、天津、镇江、杭州、无锡、成都、汉口、厦门、汕头、广州、香港、九龙各地纷纷成立制片公司,不下二百余间,能有出品的究属无几。在美国华侨组成的长城制造画片公司于十二年迁回上海,先后完成《弃妇》《春闺梦里人》《摘星之女》《爱神的玩偶》《一串珍珠》《伪君子》《乡姑娘》《苦乐鸳鸯》等片。该公司出品,多推向美国旧金山一带,国片能销入外国,当以此公司为始。

同此时期内,张石川、郑正秋、周剑云、郑鹧鸪、任矜苹等创办明星影片公司,附设影戏学校在上海霞飞路,张石川任导演,郑正秋编剧,郑介诚负责训练,聘顾肯夫编撰什志,特约英人郭达亚及但杜宇、张伟涛、汪煦昌等负责摄

制,并邀请美教授葛雷谷为顾问。当年名著影坛的王献斋、王吉亭、周文珠皆在此出身。首部影片为《卓别灵游沪记》,此片显然受差利一九二一年的《寻子遇仙记》《懒阶级》滑稽片的影响。其次为《大闹怪戏场》《劳工之爱情》《报应昭彰》《孤儿救祖记》等种。《孤》片长至十大本,且富于教育意味,由郑小秋、王汉伦担任主角,张石川导演。其时明星公司亏折甚大,几频绝境,幸而此片一出震动了整个中国影坛,此片奠定了明星公司的基业,同时,中国电影事业才踏入繁荣之路。

四、繁荣期(1923—1931)

自明星公司的《孤儿救祖记》风行国内以后,日渐促成一种所谓"国产电影运动",各方人士均极重视,因此,经营影业的竟又蓬蓬勃勃地繁荣起来。

明星公司继拍成有:

《玉梨魂》《孤儿弱女》《诱婚》《好哥哥》;

十四年的代表作有《上海一妇人》《空谷兰》《老伉俪》等九种;

十五年有《小情人》《四月蔷薇》《爱情与黄金》《无名英雄》等十一种;

十六年有《梅花落》《血泪碑》《湖边春梦》等十三种;

十七年有《少奶奶的扇子》《奋斗的婚姻》及一二三集《红莲寺》等十五种;

十八九年则大半摄制武侠神怪片如《西游记》三集、《红莲寺》十三集等三十三种。此时明星公司固然大发其财,但在声誉却一落千丈了。

另方面首由顾肯夫等于初期组织大中华影片公司,顾为导演,陆洁编剧,卜万苍摄影,陈寿荫监制,拍成张织云主演的《人心》及《战功》二种。

钱化佛等人的昆仑影片公司出品有《窗前足影》,张陶、凌怜影任摄影,钱自编自导。

张伟涛约郑益之、郑应时合组大陆影片公司,制成《水火鸳鸯》《沙场泪》二种。

朱瘦菊、张征候等又组百合影片公司,制成《采茶女》《前情》四种。朱瘦菊又组大中华百合公司,制成《小厂主》《风雨之夜》共十一种。

邵醉翁、高梨痕合组的天一公司有《立地成佛》《孟姜女》九种。

郑应时、汪煦昌合组的神州公司有《花好月圆》《上海之夜》七种。

有开心影片公司,作品有《临时公馆》《神仙棒》九种,均由京沪笑匠徐卓

呆、汪仲贤合作。又成《凌波仙子》《红玫瑰》二部古装片,中国古装片或以《凌》《红》二片为嚆矢。

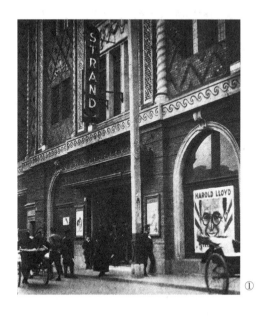

① 新光大戏院。

至此,中国电影事业更形发达。如有陈铿然的友联公司,自导《秋扇怨》《倡门之子》《儿女英雄》三种。继有李应生、黎民伟的"民新"的《玉洁冰清》;欧阳予倩编剧,卜万苍导演的《和平之神》《三年以后》。有"华剧"的《奇峰突出》武侠片。有粤伶薛觉先在沪创"非非",作品《浪蝶》。有"快活林"的《为友牺牲》,张丙生监制。有"三友"的《棠棣之花》《兰因絮果》四种,为七子山人等合办。有"太平洋"的《火里葬人》等片。有"孔雀"的《孔雀东南飞》三片。有"美美"的《空门遇子》。有"联合"的《情海风波》。有"新大陆"的《剑胆琴心》。有"新少年"的《一张照片》。有"新华"的《人面桃花》。有"新人"的《上海三女子》。有"钻石"的《爱河潮》。有"爱美"的《别后》三片。有"华南"的《失足恨》。有"洋洋"的《落魄惊魂》。有"东方"的《后母泪》。有"金鹰"的《妾之罪》。有"公平"的《公平之门》。有"五友"的《佳期》。有"心明"的《小孝子》。有"大亚"的《疑云》。有"国光"的《母之心》。有"大中国"的《地狱天堂》四片。有田汉创办南国影剧社的《到民间去》。有……等种。

北平有"光华",拍成《燕山豪侠》。广州有"天南"的《名教罪人》《孤儿脱险记》。天津有"北方"的《血手》一片。这时候正是全国人民革命情绪高涨,各地亦闻风而起,相继组织公司经营影业,造成空前盛况;于是武侠片、神怪片、侦探片、滑稽片、古装片、火烧片、新闻片,形形色色,林林总总,陆陆续续地大量涌出。

嗣因世界经济恐慌,又中国遭逢连年兵灾,加以农村普遍破产,举凡粗制

滥造的大小影片公司遂纷纷倒闭,影响中国电影事业至深且巨。只有明星、上海、大中华百合、民新、华剧、友联六家制片公司,在十七年夏季组成一所机构庞大的六合影片业公司,尚能保持一点元气,中国电影事业才有一线发展希望。下面是"六合"的组织:

公司名称	负责人	导演	编剧
明星	张石川	郑正秋、程步高、张石川	洪深、郑正秋
上海	但杜宇	但杜宇	但杜宇
大中华百合	朱瘦菊	王元龙、王次龙、万籁天、姜起凤、陆洁	但杜宇
民新	李应生	高西屏、侯曜	濮舜卿
华剧	张晴浦	陈天、张惠民	陈天、周鹃红
友联	陈铿然	朱少泉、文逸民	程小青、徐碧波

关于有声电影的输入及中国自制声片同是在此时期,自美国发明声片成功后约在十七八年间输入中国各地。其实早在民国初年,上海幻仙戏院已有简单的音响,如开门、倒桌、碎碗等种声音。迄至十六年,在上海百星戏院才有正式的声片电影,但仍限于新闻片及演讲、舞场音乐等种。

至于完全由中国自制成功的第一部声片,却是在廿年三月廿五日假上海新光戏院的《歌女红牡丹》,此共有十八大本的声片,系由洪深编剧,明星公司监制人张石川导演,竟耗资达十二万元,凡百余人参加工作,试验五次,费半年工夫才告葳事。自此声片出版后,曾经轰动一时。各影片公司亦接踵而起摄制声片,如友联的《虞美人》,联华(十九年罗明佑创办,合并上海、民新、大中华三大公司而成)的《野草闲花》《银汉双星》三部,惟只配一两段歌唱片而已。未几,天一公司由美国运回摩维通式声片机,才正式产出有声片《歌场春色》,一共八本,此片为姚苏凤编剧,李萍倩导演,宣景琳主演。明星公司亦由美国购得四达通片上发音摄制机,首片为《旧时京华》共十二本,洪深编剧,张石川导演,王献斋、郑小秋主演。随后有国人石世盘的爱丝通式、颜鹤鸣的鹤鸣通式、竺清贤的清贤式等种发音摄片机,从此,中国有声的电影事等便欣欣向荣,蒸蒸日上了。

五、复兴期(1932—1934)

但自日本帝国主义的魔爪伸进中国领土,爆发了"一·二八"的上海保卫战之后,中国电影界激起了一个巨大的波浪,但同时促起了全国的电影从业员

一致的怒吼,引出中国电影发展史上一个空前未有的复兴运动,开放出一束束芬芳、鲜艳、灿烂的花朵。

再一方面由于声片盛行,各大小公司只图牟利,不顾时代需要,尽拍低级趣味的影片,日益走入歧途。加之外片攫夺了中国市场,致使中国电影又陷于严重的危机。于是联华影业公司率先呼吁,以复兴国片为号召,其宗旨为"提倡艺术,宣扬文化,启发民智,挽救影业"四大纲要。其他各大公司如明星、天一、艺华等皆在一个时代精神感召下,拍制适合客观条件及广大群众要求,积极反映现实生活影片,争取营业上的发展及完成社会课予的重任。各公司竭力选拔卓越编导、演员及摄影、置景、录音种种人材,尤其注重影片内容意识。内部复经过一番策划,顿使内外焕然一新,一扫过去的衰颓现象。

其中《姊妹花》一片,在上海连映二月余,造成一个空前的纪录。而后,《渔光曲》又以连映八十四天打破了这一纪录,这一片曾参加苏联的电影赛会获得荣誉奖,促使外国人对中国电影的重视。

总之三年来的努力,各公司的基础固已奠定,中国电影的复兴运动,总算有了丰富的收获,从它们的作品看来,显然是完全改变了格调,一齐走向朴素、坚实、严肃、正确的优良作风,亦惟有如此才能一天一天地复兴起来。

关于这四大公司的技术人员,实有记述的必要,不可抹煞他们的功绩。

公司名称	主要技术人员
联华	黄绍芬、洪伟烈、裘逸苇、周达民、姚士泉、庄国均、张克澜、罗永祥、吴永刚、刘晋三、梁笃生
明星	黄天涯、周诗穆、董克毅、何兆璜、何兆璋、何懋刚、严兆德、黄生甫、王士珍、陈晨、漾秉衡、万古蟾
天一	许幸之、吴印咸、邵维鸿、高健章、张汉臣、陈玉泉、徐子贤、周诗禄
艺华	周克、汪洋、沈勇石、吴蔚云、方沛霖、包天鸣

诚然,所列举间或参差不齐,或漏列英名,或已丧身失节,或已永离人间,但是他们这一群都曾对中国新兴电影事业发展过程中确实贡献了平生的精力与智慧,在中国电影的历史上建立了彪炳千秋的功业。

六、转机期(1935—1939)

这一期间可以分为两段:前段的岁月里,中国电影恰恰遇着战争的暴风雨及战火燃起后的打击,正处于"七七"抗战前后的两年间,一切事业计划全然

卷入了急骤变化的漩涡中。尤其以廿四五年各影片公司营业上蒙受了严重的民族危机所影响的意外损失,无形中呈现出瘫痪的状态。因此,各公司日渐实行紧缩措施,集中资本添制器材,征选杰出剧本,运用集体方法,着重艺术生命,提高创造精神,力求技术简炼,竭诚拥护抗战,这是中国电影史中一个极大的转机。

及至全面抗战爆发,即转入后段,各制片公司及电影从业员于上海和香港建立起两座坚强的堡垒,对日寇作有力的宣传战,鼓舞全国人民奋起抗战的情绪,唤醒大众参加神圣的卫土战争。在此时期内,中国电影界确尽了最大的力量,掀起了全国总动员的巨浪。同时,还将中国人民反抗的呼声传播到海外,争取国际人士的同情与援助。

此期重要的作品不少是妇孺皆知、誉享遐迩的影片。如《新女性》(蔡楚生编导,阮玲玉、郑君里主演)、《到自然去》(孙瑜编导,金焰、黎莉莉主演)、《国风》(朱石麟编导,阮玲玉、林楚楚主演)、《小天使》(吴永刚编导,王人美、葛佐治主演)、《春到人间》(孙瑜编导,张翼主演)、《幼年中国》(费穆编导,金焰、黎铿主演——未完成)、《天伦》(钟石根编剧,费穆导演,林楚楚、张翼主演)、《狼山喋血记》(费穆编导,张翼主演)、《都市风光》(袁牧之编导,施超主演)、《桃李劫》(应云卫导演,陈波儿、袁牧之主演)、《自由神》(许幸之导演,王莹主演)、《落花时节》(程步高导演,谈瑛主演)、《狂欢之夜》(应云卫导演,金山主演)、《迷途的羔羊》(蔡楚生编导,葛佐治、陈娟娟主演)、《王老五》(蔡楚生编导,王次龙、蓝苹主演)、《十字街头》(沈西苓编导,赵丹、白杨主演)。

此外,由中国教育电影协会监制、金陵大学教育电影部摄制的纪实影片《农人之春》,参加了比利时的万国影展,而获得了优异奖的国际佳誉,并引起了全世界对制作纪实影片的注意。此片可谓为国争光了。

七、蜕变期(1940—1945)

敌寇的凶焰渐渐遍及中国沿海各地,上海、广州、汉口、香港相继失守,一般文化人、艺术家,以及电影从业员遂纷纷转入内地,或成都,或延安,或重庆,或桂林,大部分随组演剧团队沿途参加宣慰工作,尤以一些男女明星暂时抛弃银幕生涯,同样跋山涉水,尝尽人间的滋味,在各穷乡僻壤的旷野、庙宇、墟场、城镇、都市加入战时演剧,或街头剧、活报、舞台剧,甚至口头演讲、墙报、漫画、歌咏、摄影、双簧、什耍等等,都曾发挥过积极的作用。

在这阶段内除滞留上海的还继续拍摄影片外,大多数源源不绝地集中在重庆,加入军委会的中国制片厂及中宣部的中央摄影场,直接服务于政府创办的制片机构。至于留沪的电影从业员,大都依然进行阐扬中国文化,启发民族意识的制片工作,仍秉承过去的奋斗精神,在艰难困苦的客观环境下,从事抗敌宣传。为避免敌伪的检查与注视,便改变了一种方法,于是古装片、文艺片的摄制成为当时当地最流行的风气,假托历史故事来影射丑恶的现实,用历史人物表达出敌忾同仇的意志。

如《木兰从军》(欧阳予倩编剧,卜万苍导演,陈云裳、梅熹主演)、《楚霸王》(王元龙主演)、《武则天》(顾兰君、韩兰根主演)、《林冲夜奔》……

但在战时中国的陪都——重庆,却涌出不少迎击敌伪的影片,作正面电影宣传战。在技术上由于后方的器材来源困难,而或多或少降低艺术价值与未能大量地出产,但它在战时宣传的领域上确然辐射出万丈的光芒。同时,纪录片、新闻片也有几部足能反映大后方一般动态的。

在此时期内,我们可以举出两打比较出色的战时影片。计有:

一,《血溅宝山城》——描写小城抗敌的故事,至为感人。司徒慧敏导演,李清、陈云裳主演。

二,《八百壮士》——叙述坚守四行仓库的孤军血战,及女童军献旗,惊震中外的悲壮史迹。应云卫导演,袁牧之、陈波儿主演。

三,《保卫我们的土地》——深刻地鼓动抗敌的情绪。史东山导演,魏鹤龄、舒绣文主演。

四,《风雪太行山》——描写太行山下军民合作的抗战精神。贺孟斧导演,谢天主演。

五,《好丈夫》——宣传兵役的巨片。史东山导演,舒绣文、陈天国主演。

六,《孤岛天堂》——描写上海沦陷后的一个可歌可泣故事,题材现实,感人极深。蔡楚生导演,黎莉莉、李清、李景波、姜明主演。

七,《热血忠魂》——袁丛美导演,高占非、黎莉莉主演。

八,《孤城喋血》——徐苏灵导演,白云、柏森主演。

九,《白云故乡》——一个广东沦陷前后的故事。夏衍编剧,司徒慧敏导演,凤子、卢敦、黎灼灼主演。

十,《中华儿女》——包括三个不同典型故事。沈西苓导演,赵丹、白杨主演。

十一,《前程万里》——抗战大时代中一个动人的故事。蔡楚生导演,李清、容小意主演。

十二,《保家乡》——何非光导演,英茵主演。

十三,《火的洗礼》——反映战时中国的青年男女刻苦耐劳、不屈不挠的英勇姿态。孙瑜导演,张瑞芳主演。

十四,《长空万里》——宣扬中国强大空军的力威,号召青年投效空军的影片。金焰等十大明星主演。

十五,《塞上风云》——揭露潜入西北内蒙区域的奸伪活动真象。由舞台剧本改编,阳翰笙编剧,应云卫导演,黎莉莉、陈天国主演。

十六,《东亚之光》——说明中国军民的抗战精神,以及日本反战弟兄的情形,是一部反宣传的佳片。由反战同盟的日本士兵主演,何非光导演。

十七,《日本间谍》——叙述敌寇间谍与我方特务人员之斗争情形。袁丛美导演,罗军饰演意大利人范思伯。

十八,《警魂歌》——训练新县制的警政教育片。汤晓丹导演,王豪康健主演。

还有不少有价值的纪实影片,例如:

十九,《华北是我们的》——西北制片厂出品,瞿白音剪辑。

二十,《民族万岁》——全国各地不同的风土人情的介绍,包括整个中华民族的各个结合体,一部极有价值的纪实影片。郑君里导演。

廿一,《绥蒙前线》——西北制片厂出品的一部最前线的纪实影片。

廿二,《湘北大捷》——几次长沙大会战的检讨,一部军事战报的纪实影片。史东山导演。

廿三,《第二代》——儿童教育纪实影片。潘孑农导演。

廿四,《抗战特辑》——罗静予剪辑,分集出品,内容包括前后方的各种动态,弥足珍贵。

八、复员期(1946—1948)

由于苏联自东北出兵威胁三岛,美国在太平洋进袭日本本土及中国军民的浴血抗战,终于击溃了敌寇。中国的电影从业员陆续由大后方复员到上海或香港等地,本着过去卅多年来用血汗奠定的基础,重新创造,重新建设。

但在短短的复员期中,又为了百事待举,一切事业需要整顿。加以内战的

炮火不停地侵扰,致使社会极度的纷乱,经济几濒于破产,人民生活无法安定,因而中国电影界深感复员工作殊难展开,完全陷入岌岌可危的绝境。

揆其原因,大致有主客观两方面:

客观的原因:

一,美国八大公司大量将战时拍成的旧片倾销中国,并且竭力摄制迎合战后人民趣味的影片,甚或以配中文说明,求取更广泛的观众,企图垄断远东的电影市场。

二,戏院经理与外国片商协议长期合同,拒绝放映国产片,以致资金外溢。

三,各制片厂所出之新片,须经影业掮客、经纪、发行人等配运各地,借此从中渔利,纵然使票房价值升高,仍不免亏蚀。

四,外汇管制甚严,即可申请亦极艰难,关署又禁止新式器材及胶片、洗片设备等入口,所用者泰半为走私之物,成本既贵,销路不广,能顺利发展者实在寥寥无几。

五,其他工业部门均有贷款弥资运用,但电影则无法获得此种权利。于是,各公司多设法向外挪借美金制片,收入为法币,偿还债主是美金,还加上利息,基础不稳固的制片公司怎能受得了。

六,金融波动剧烈,币值日益贬低,各公司俟归账时已无法平衡收支数,这是一个十分严重的问题。

七,国片销售市场固已有限,更没法推及外国。据说文华公司的《假凤虚凰》曾有西商带往伦敦放映,但毕竟是稀有的现象。

八,再则是不合理的电影检查制度,上好一部影片,一伸进去这只黑手,变成了支离破碎、无声无气的东西。

九,如上海时常闹煤荒,电力供应不济,影响制片工作。以及无理取闹的事件时有发生,如《假凤虚凰》《玉人何处》《苏凤记》《十三号凶宅》等片的遭遇,还说要殴打和惩办编导呢。

主观的原因:

一,某些制片公司不顾信誉,专摄低级、色情、胡调影片,廿天十天拍出一部,导演固乃令人不齿,公司亦只图在营利上盘算。

二,公司人事配置不宜,张冠李戴,滥竽充数,败类充斥,比比皆是,不特浪费人力物力财力,甚且有碍公司发展,影响中国电影地位。

三,公司宣传技术趋入下流,一派江湖气,尤其是一般电影广告毫未念及

社会教育影响。

四，战后之国产片大多以都市生活为背景，甚少能将眼光向广大的农村掘发丰富的素材。间中赋有充实的内容与严正的题旨，但又缺乏卓越的表现手法及优良的技术。

五，目前上海、香港的制片公司多数个别的企业群立割据，采取自由竞争的行动，全不关顾影业整体利益，因此造成供求关系无法调节，购买及贩卖的浪费，制品漫无标准以及各地的定货缺乏计划的分配。

六，对于失节的电影从业人员，非但不整肃或检举，反而捧出来招揽生意。此足以影响人们之观感。在在为中国电影界本身的弱点。

基于上述种种的原因，复员时期内只有少数的电影机构继续维持下去。

官办的有：中国电影制片厂、中央电影企业公司、长春电影制片厂、中华教育电影制片厂、中国农业教育制片厂及中电各分厂。

民营的有：大中华电影企业公司、国泰企业公司、文华影片公司、昆仑影业公司、大业电影企业公司、上海实验电影工厂、大华影片公司、永华电影公司、华光影片公司、启明影片公司、联华影艺社、中企影艺社、建华影片公司等，不下廿余间，分布上海、香港、北平各地。其次为台湾拍制大力士彭飞的影片公司，以及在香港专门制造粤语片的生活、光明、四达、友侨、世光、大观等小公司。

官办的公司当推上海的中央电影企业公司总厂，规模宏大，设备齐全，战后出品亦较丰富。余有国防部中国制片厂，则着重军事教育片的摄制；中华教育制片厂，着重十六毫米教育片的摄制；农业教育制片厂，则注重农村教育与宣传。又如行政院新闻局摄影科经常摄制国际宣传资料的十六毫米影片，中央卫生实验院亦设有电影部摄制卫生教育影片。最近，闻中央通讯社亦在美国订购大批器材，准备摄制新闻纪实片。

民营公司目前仍以香港的大中华影业公司为首，由蒋伯英经理。最近由李祖永独资经营的永华影业公司似乎设备计划更大，现正广事网罗国内优秀人材，积极拍制新片，如名戏剧家欧阳予倩、顾仲彝、吴祖光、周贻白、朱石麟等相率受聘为编导，北平、上海的男女明星纷纷南下参加拍片工作。

又，最近留美华侨摄影师黄宗沾氏，组织了泛太平洋公司，详情已见本刊，此皆为复员国产电影喜讯。

此外，值得郑重记叙的，还有一个半研究半实验式的制片机构，就是金陵

大学的影音部,该部办理电影教育已有二十年的历史,战前的出品有百数十部(全属十六毫米片型),今后更拟定了一个大规模的发展计划,这是中国电影光荣一页。

关于粤语片的摄制,战前悉以香港为根据地,目前在美国旧金山的大观公司美国分厂,战后曾有几套彩色片运回华南各地放映,内容固然空虚,技术亦未见进步,只徒在色彩上用功夫,博得赞扬的也很少数。至于在香港摄制的粤语片,由于环境的需要,竟给予它一个畸形发展的机会,因此,片商大量粗制滥造一些不伦不类的影片,来迎合华南及南洋各地的小市民的口胃,抑且多半是将粤剧搬上银幕,将流行华南一带的黄色小说拍成电影,充满了情欲的素质及低级的噱头。间或有一二部完整的影片,比起较佳的国语片仍不无逊色,所以一般观众仍然是推崇国语片。不过粤语片可能走回坚实、朴素、严肃的大路上来的。

蕞尔之地的香港在战前的影业并不见有蓬勃的现象,战后居然成为发展中国电影的摇篮,庞大的民营公司纷纷设立于此,这足以证明上海、北平影业遭受内战直间接的摧残与客观环境的迫害,冀图挣脱国内种种的束缚,从而谋取一条自生的途径,促成了香港的电影事业空前的盛况。

炮声隆隆下的北平,寒流袭击下的上海,虽不会完全停顿了发展中国电影事业的计划,但所辐射出的光芒毕竟刺破不了灰黯的云雾的了。

这些影片中,以史东山的《八千里路云和月》创造了一个程碑,而蔡楚生的《一江春水向东流》和田汉编、应云卫导的《忆江南》更进一步踏上优秀的国产片成功大道。桑弧编、佐临导的《假凤虚凰》亦以轻松的姿态出现,这种制作倾向,尽管我们采保留的意见,但确实引起了一般的注意。

但这一个时期,也许快到结束的阶段了吧?再接下去我们也许要叫做它民主时期了,这里暂且保留作为伏笔,让未来的事实告诉我们吧!

综观中国四十年来的电影事业,从史前历经萌芽、继起、繁荣、复兴、转机、蜕变、复员诸时期的演进始有今日的成果。认真地说,现在的中国电影还处于一个幼年的阶段,无论导演手法、摄影技术、演员演技、声片设备等等,仍幼稚而简陋,况且一切胶片、声机、洗印材料犹赖外国供应,本身目前尚无力量自制,尤其是彩色片已风行全世界,立体电影行将出现,回顾中国电影仍追随于人之后,怎不叫人不发奋图强呢!

目前美片充斥于市,统制了整个中国的电影市场,国产片既没法与外片分

庭抗礼,中国现时政府又无能积极扶助,奄奄一息的中国电影的生命,亟待各方人士的推展与协力。我们且在下面提供几点改进意见,就教于电影先进:

一,限制外片进口,严格检查外片,增加外片检查费。

二,开放外汇,运用外来原料,自设制造公司出产电影器材。

三,取消国片电影检查,或放宽检查尺度(现在恰恰相反,国片紧而外片松)。

四,强制各地戏院每月必须有放映国片日程,而且减轻国片捐税。

五,官办不如民营,民营可作计划生产,且能预算利润,免受其他人士牵制,纯然电影企业化。

六,战争一天不能解决,社会一天不能安定,经济一天不能不趋崩溃,人民生活一天不能得以改善,中国电影也一天不能进展。

其实,中国电影事业如同中国人民的革命过程一样,人民遭受苦难的时候,中国电影一同面临着厄运,因此,中国电影将随人民胜利走向自由、独立的黄金时代。

(本文搜集材料有限,未克一一叙及,殊引为憾,如有不尽翔实,尚希补充与指正。)

原载《电影论坛》,1948年第2卷3/4期

中国电影简史

屠去非

前面的几句话

谁能否认呢？电影事业不仅是娱乐，它已被公认为宣传的利器。说来可怜，这所谓第八艺术的电影，惨淡经营，也有了数十年的历史，除了一本《中国电影年鉴》外，至今尚难找到更完美的详细记载的文献。因故本刊编者要我写一篇《中国电影简史》的文稿，我竟无法搜寻参考材料。仅凭记忆所及来动事，总难免有先后倒置与挂一失万之憾！如能因之抛砖引玉，有人继写一部完整的电影历史巨著，则余愿已偿。

第一次进入中国市场的外片

从前上海的娱乐事，并没有像现在这样发达，在中心区最受人注意的就是福建路东面的青莲阁，外埠到上海来的人，几乎都要去观光一下。逊清光绪三十年左右，西班牙人雷摩斯携带了一部破旧放映机，几本风景片和新闻片，在青莲阁底下租了一间小房子，挂起一块白布，又雇用了中国人用洋鼓洋号，大吹大擂，于是中国市场上第一次见到了"电影"。虽然只有十几分钟的时间，而且片子又破碎不全，可是看的人已经颇觉满足了。雷摩斯自那一天起，却发饱了中国财，陆续在上海建筑了虹口、万国（现演越剧）、维多利亚（后改名新中央，现名海光）、夏令配克（现名大华）、恩派亚（现演越剧）、卡德（战时已改建店面）和汉口的九重（后改中央，现不详）七所电影院，在华不动产不下百万（民国二十年的币值），现在此宝早已挟资返国矣。

外国片输入的演进

雷摩斯没有招牌的电影院在青莲阁茶楼底下放映后，居然生意兴隆，欧美电影界便在亚洲这个新大陆上开始垦荒。继之有了第一块有招牌的电影院，

那就是用芦席在跑马厅搭盖的幻仙戏院。

后来那些短片已不能满足观众之望,外国佬为维持营业计,乃输入了侦探、战争、滑稽、香艳、肉感等长片。像《蒙面人》《黑衣盗》等都是那时最叫座的片子,据说幻仙时代的票价,起码也要小洋一角呢。

中国开始制片公司

美人伊斯尔在中国看到电影事业颇有发展可能,遂出资成立了亚细亚电影公司。由郑正秋、张石川、杜俊初、经营三诸君合组新民公司来承办这件事情,出品有《黑籍冤魂》《大劈棺》等片,长仅千余尺,毫无情节可言。而且剧中女角都是由男人扮演,扭捏作态,观之令人哭笑不得。斯时外片正倾运来沪,伊斯尔虽巧,也只好宣布关门。此为民国二年之事。

民国六年商务印书馆的鲍庆甲君游美返国,拟经营电影事业。适有美人某于两年前在南京创办电影公司不成,十万巨资蚀尽,遂以三千元代价将全部机械出让与商务印书馆。该馆乃成立摄影部,鲍君主持,任彭年、陈春生副之,摄影师为廖思寿。出品有梅兰芳《天女散花》《春香闹学》,号称古装片。时装片有《死要钱》《柴房女》《得头彩》等,近十部之多。但成绩仍近似《大劈棺》等。

民九该馆已能用炭精灯日夜制片了。像杨小仲、郁厚培都是此时间的主要分子。

继起的制片公司

民十,徐欣夫、施炳元、顾肯夫等便发起组织中国影戏研究社,改编了《阎瑞生谋杀莲英》一剧,由商务代摄,片成十本,以高价租夏令配克公演,据云一周竟赚数千元之巨。在中国电影史上可称代理制片之第一声。

同年,但杜宇、周展清等成立上海影戏公司,第一次出品《海誓》,由上海交际花FF女士(即殷明珠)主演,这也可以说是交际花上银幕的鼻祖了。后周、但交恶拆伙,但拉拢朱瘦菊合作续出《古井重波》《弃儿》两片(但二春、AA等主演),后朱又脱离,该公司遂成但之家庭公司。

殷显辅兄弟等同年成立了新亚影片公司,借商务摄成了《红粉骷髅》,编剧挂袁寒云的大名,此又开编剧另有捉刀人的先声。

在这个中间先后发现了不少小公司,但能拍片的却十无其一,都昙花一

现,相继倒闭。

不能忘记的明星公司

民十一年,郑鹧鸪、郑正秋、张石川、任矜苹、周剑云等以四万元资金组织明星影片公司于贵州路。为造就人材并设立明星影戏学校,如王献斋、周文珠(都已故)等皆出身该校。陆续摄《报应昭彰》《劳工之爱情》《卓别麟游沪记》等短片。

神州影片公司也以异军突起姿态于此时应运而生,创办人汪煦昌、郑应时、裘逸苇等,设厂址于新闸路。第一片《不堪回首》,无论剧本结构、导演技术、摄影灯光,颇有独到之处,当时电影界一致推为艺术片,然而并不卖钱,于是就像现在一样,颇有观众无眼之感。该公司仍坚守初衷,续拍了《花好月圆》《难为了妹妹》《可怜天下父母心》等十余片。

(编者注:本文为节选。)

原载《舞台与银幕》,1949年第1期

摄 影 场 记

参观开心的摄影场

湘　雯

有一天,为着很细微的一桩事儿,要想和朱先生谈谈。先到朱先生的家里,不料扑一个空。娘姊对我说,朱先生到摄影场里去了。我问明白摄影场的地点,我一想,这倒是参观的好机会,大可以开开我的智识。因为我对于影片公司很少接近,也不愿意接近,因为我常常听见朋友说,影戏公司的内幕因陋就简,参观过摄影场完全西洋景拆穿了。况且我看过好多的国产片,都是大失所望。虽然现在比较得从前进步了,然而也是破绽百出。我的内子看过开心的《神仙棒》,她说真使人开心,我听了这句话,很想到开心公司参观参观。然而开心离我处很僻远,我又终日奔忙,虽有这个心,始终没有到过摄场。现在为着会朱先生,居然有到开心公司的机会,这是何等开心呢。

开心的摄影场,离朱先生的家里很有一段路程,其地址在贝勒路朝南康悌路的右首。要到摄影场,须先经过江北草棚的小弄。这小弄非常污秽,有几种特殊的气味。这弄真算是交红运,许多花花朵朵的女演员的芳踪,真所谓蓬荜生辉。如说没有开心的摄影场,这几位明星,恐怕是万万请她不到。进小弄几十步,是染棉纱的木棚。染过颜色的棉纱,挂在木棚上,好像新世界的葡萄架,煞是可观。转一个小弯,就是摄影场了。竹笆相围,面积甚广,取光最易,故开心公司所出各片,光线较其他各片尤佳,职斯故也。摄影场对峙一带石库门的住户,这几家住户着实有眼福,先睹开心所出各新片,这是何等快乐。

这天我到摄影场,刚巧开摄《怪医生》,徐半梅、汪优游二先生,在那里指挥,非常忙碌。旋因时晏,当即收拾镜头,预备明日再摄。

原载《开心特刊》,1926 年第 2 期

参观本片摄影记

蒋吟秋

丙寅十一月,海上友联影片公司,来苏摄《儿女英雄》片,老友徐君碧波为之向导,君固苏人而又公司中职员也。先一日,以片中须有一庄严伟丽之佛寺门景,为之点缀,恐城外西园戒幢律寺之滥而不奇,欲得一冷僻可取者。正筹思间,得赵君眠云之介,定城内三元坊底之南禅寺,住持德辉和尚,以与眠云熟稔,一经先容,即报首可,且极客气,招待又甚周至,盖佛门广结欢喜缘也。

予治事沧浪,与寺为邻,又以眠云之约,故是日八时即往。至则徐君与演员三数人已先在化妆也,设备也俱极忙碌。据各主角及重要演员,此时正在盘门外青阳地摄景外在地,诸位第其一部分耳,少顷,寺门上巨大之横额,已由"南禅讲寺"一变而为"能仁古刹"字体尺幅,恰到好处,天衣无缝,不能不惊建筑物之化妆,亦若诸明星之神速也。

约半时,盘门外诸演员全部入城。一时车队马阵,先后莅止,冷落寺门,顿成热闹道场。影机既安,即行开摄,导演文逸民,主角范雪朋,碧波所谓范文正公者,已开始工作。摄影师及其他演员,亦能各治所事,活泼敏捷,弥足敬佩至,所演之骞驴、乘轿、登屋、跳墙等,尤能郑重其事,不少苟且,足征摄演之非易,戏影之难能也。至其相度地位、配置人物、表演动作、联络神气,更在在以艺术之思想,作艺术之表,现直至午后四时,始告竣事,而眠云迄未见来,想以事阻矣。

诸演员,自晨出发,绕道数十里,且演且摄,绝未休息。而过午未食,咸以花生米及开水充饥。表演时又多单衣赤足,值此隆冬,忍饥耐寒,其精神曾不为之稍减。每至摄演美满时,莫不喜形于色,而转忘饥寒矣。

于以知一片之出,岂属易易,其中真不知费几何心力,耗若干精神,乃克有成。是日所见,虽为片中之一小点,然即小见大,不难推测也。今者本片完成,是不啻诸职员、诸演员劳苦之结晶,其喜必有甚于当日者。至本片之成绩如

何,自有公论,更无庸予之赘述。徐君临行,以特刊文稿相属,用作是记聊塞吾责也。

原载《友联特刊》,1927年第3期

参观长城影摄场记

芳 草

去月二十七日黄昏时候，电灯乍放，晚风送凉，余以日来案牍劳形，乃驱车作户外游。初无一定目的地，随意所之。但觉风驰电骤，胸襟豁然。偶经海格路，过李辅相祠门外，则长城摄影场昂然与其对峙也。余一时兴到，因即下车请谒，得主人李卓凡君招待，导入应接室谈话。余具道来意，李君欣然首肯，于是开始参观矣。

先至摄影场，则见玻璃棚下，到处都悬电炬，中置一景物，状若宫阙，钩心斗角，镂玉雕金，极点缀之能事。主人告余曰，此即摄《哪咤出世》闹海时之一幕内景也。场之后方，则为土木工厂，所有布景工人，均在是焉。场外之右一角，别筑一电掣室，凡摄影时所需之炭精灯，其引擎即设置于是。室外有一甬道，由此前行，直达化妆室。室分男女两间，各不相混。再转左，即为摄影场之前方，旁有一门可通，盖所以利便演员之出入也。场之左，散置景物无算，琼楼玉宇，移步换形，但见五光十色而已。

出摄影场后，进而参观各部组织，若者为冲洗室，若者为渲染室，若者为印片室，迂回曲折，建筑颇为得体。李君逐一指示机件之用法，及工作之部署。余生平对于摄影置光诸术，本为门外汉，至是始得窥见室家之好，比较余前在别家公司所见者，顿觉眼界一新矣。

草场之外，另辟一广厦，李君导余拾级登楼，则美术、剪接、编辑三部在焉，此外复有一试片室，室内可容座客二十余位。时李君以各演员适赴南京摄取《哪咤出世》外景，不克使余目睹场内工作，乃将《一箭仇》新片放映示余。余一一欣赏无遗。是片以情节论，似具有长片的色彩，且略嫌滑稽穿插太少，不能引起观众兴趣；然各演员做作，均无矫强敷衍之弊，光线亦复明晰可喜，较之时下一般竞尚古装片者，余以为洁净多多也。当赏鉴时，室中蚊聚如雷，啮人作奇痒，盖此地附近草场，蚊子聚族而居，生生不息，势所不免，倘能设法消减，于工人操作方面，似不无小补耳。

试片既毕,复入应接室参观图画标本及美术制品,大有目不暇接之概。室中四壁均裱花纸,间以演员照像,益觉雅洁无伦。余与李君茗谈约再十五分钟,乃兴辞而别。归途经静安寺路南京路等一带商店,大半闭门收市,及抵家门,时计已报九点又三十分矣。

原载《中国电影》杂志,1927年第1卷第7期

民新摄影场参观记

卢梦殊

答复侯曜先生

 五四那一天,我因为得到偶然的机会,到杜美路民新影片公司的摄影场去作第二次的参观。事前曾在电话上向该公司的协理黎民伟君请求,得到他的允许。那天又蒙他殷勤招待。在他的诚恳的态度上,使我们于友谊上油然增加了不少良好的热情,为我的生活史上足资纪念的一节。

 那时是下午二时许,我和伍联德、梁得所兄等到民新公司那里,入门见导演高西屏君,彼此都是 Old Face(旧相识),不待别人介绍已然含笑互相握手。高君的苍黑的脸皮,在告诉我们他已在摄影场上受了不少阳光的亲炙。几句纯粹的中山城内音的寒暄语,引诱我的视线集中在他的胁下的一大叠纸儿,知道他正要从事于导演上的工作。总务主任徐公伟君,从办事室里跑了出来,我们便离开高君随着徐君到应接室去。我们在应接室里从画册上得见到该公司好几出新的作品。伍联德兄很赞赏董翩翩女士的剧照的精美,徐公伟君特地介绍《木兰从军》,那一出影剧是时下无双,不只为其公司的伟大新作。大约五分钟后,徐君以其公司的协理李垣君引见我们。略话片刻,他便辞去,因为他要与导演、演员等工作于飞机场。又五分钟,我们才到玻璃棚去参观,几个工人方从事于布景的拆卸。

 刚出了玻璃棚,便见黎民伟君匆匆地赶来。介见之后,即引导我们参观各部,而且很诚恳地加以详细的说明。从黎君的忠实与活泼的态度上,可以看出他是一个精明强毅的从事影剧的摄制的人才,不禁喟然兴感那么的非彼之罪。但同时又很可惜他只凭着自己一副身手战斗了好几年,不曾得到一个艺术天才者于以臂助。

 在连续参观各部分的时候,黎君郑重地向我们声明:"民新已有扩展的可能,现址实在不敷办事,于本年预定出片的计划阻碍很多,刻正筹备觅迁占地

十余亩的新址。"我听了很佩服他有努力前进的精神,同时更希望他有天才艺术家的帮助,使将来打破中国电影的纪录是他的公司。

最后,黎君引我们见侯导演先生曜。侯先生我是认识的,我们俩初次的见面是在前年广肇公学的教务室里。那时我在广肇公学为国文教授。一天的下午,侯先生到广肇公学那里去谈天,兼及地人两才,即《海角诗人》"上穷碧落下黄泉,两处茫茫皆不见"。所以我一见侯先生的面,顿然记起从前。从前他在广肇公学的教务室里和我们谈时是多么神气与活泼呵。唉!现在他居然是有点《海角诗人》的"诗人"态度了。当然,我不敢对侯先生有什么批评,或大胆说一句"他已颓废"。然而他引起我的诧异的确是"前后判若两人"。

我们出门了。黎民伟君要我们在照片上留一个纪念,教我们站在丛树之前,把我们和侯先生、李垣君、黎君自己的影子都摄入一只四方的镜箱里去。末了,我们想登上汽车到长城影片公司的摄影场去参观,侯先生却站在我们面前向我算《电影与文艺》里复生君做的那篇《腐化与恶化》的账。

"你编的那本《电影与文艺》很好呵。"

"唔,玩意而已。"

我一听到侯先生的话,心里早已了然后面一定有"但是……"的一句话。当时我一时找不出什么适当的话回答他,只把上面这不负责任似的话来搪塞。

我说了之后,笑嘻嘻地等待侯先生的炮响。这时侯先生白皙的面孔上渐渐地染了一些蔷薇之露,微微地泛出一层薄红。唇际和下颏长着的有二分长的疏落的短髭,也在微微地颤动。我心里说:"炮快响了。"果然,他眨一眨眼睛,提高嗓子这么说:"但是它里面刊的那篇《腐化与恶化》,骂《海角诗人》骂得太不对了。它说'……诗人,飘泊海滨,后来得到……和大总统的褒奖。……'不知《海角诗人》正因为反对大总统的褒奖才逃到海角去呢。所以像这样的批评家,我要请他看《海角诗人》十回,使他了解剧情,然后叫他下笔。"

侯先生说到末一句,脸上的蔷薇之露,更加鲜明地显现了。唇际和下颏的短髭,也不只是微微地颤动而已了。

"现在的批评是不容易的,除非作者自己批评自己,比较上是好些,便何况复生君那篇文章写得简短得很,当然或许有说得不透彻。所以我从事编纂那本书的时候,有信寄给你,征求你的大作。不过只是一封征求作品的信而已。"

"我不曾接到你的来信。"

"我发过两次信了。或者你忘记。现在我请你关于这一个问题,最好写一篇文章,给我在《银星》上发表。自己批评自己的作品,多少总比别人的透彻的,如果也说得不好,那真是笑话了。"

"我读了《电影与文艺》之后,很想到良友公司的编辑部里去望你,顺便谈谈这件事。可我没有工夫,工作只是包围着我。你现在要我做文章,更没有暇暑了。"

"是的,我也知道你贵忙。不过我总以为自己批评自己的作品总是好些。"

"唔,我可没有空儿,"侯先生摇着头,"但是我很想和复生君谈谈,却又不知道他是谁。最好请你得闲时和他到这里来。"

"也可以,但是什么时候,就不能说定了。"我还是笑嘻嘻地。

"好的,几时请和复生君这里来。不过我还要说,像这么的一种批评,纯然是冷嘲热讽,有失学者的态度。于你也失了指导之功。"

"指导我是不敢说,不过研究确是我编《银星》和《电影与文艺》的主张。至复生君那篇文章,你说是冷嘲热讽,那你不妨做一篇更冷嘲更热讽的给我。"

"唔,不能,"侯先生摇头,冷笑,把眼角嘴部的皮肤皱起来,"我是不能。但你以后请不要再登这一类的文字。"

"不,这是各人有各人的主张。"

我说了这句话之后,便登上汽车。回过头来望望侯先生,侯先生的脸皮青白了,只两颧和鼻端还保存着一部分的蔷薇之露。于是我在车上揭帽示别,在汽车出了民新公司的大门,还见侯先生站在阳光之下,露出白牙齿。

现在我要答复侯先生的要求了。侯先生要我和复生君到民新去,可是我和复生君都是不容易得到空儿的人,恕我们不能约期会见。至于《海角诗人》,我们现在不愿意再去谈它。不是看不起侯先生,侯先生也不必动气。因为复生君那篇文章不是要侯先生动气的,当然也不是要其余的读者动气。若果侯先生再要动气,便不是学者的态度,诗人的本色,而且有失上国大君子之风了。

复生君的《腐化与恶化》一文里,有"……却偏有人竭力去传布弱种思想,如《西厢》《红楼梦》等一类故事……"句,在当时侯先生的谈话上,很讪笑这句

文章的不对。我在上面忘记写下。据侯先生的谈话上说："《西厢》是一部反礼教的文学，不是传布弱种思想。"这一句话，我是第一次听到的。《西厢》不是种布弱种思想，尤使我惊佩侯先生读书得间。总之"与君一夕话，胜读十年书"，小子谨受教了。然而"道不同不相为谋"，现在我们还是这么好罢。等到有可能的时候，即侯先生实行"批评我是欢迎的"一句话时，对于侯先生的作品，赞赏或者攻击，我们再出说来几句话。

唉！东洋人的利刃割了国民政府的外交官——特派山东交涉员——蔡公时的鼻子和耳朵而后加以杀害了，东洋人的枪炮残杀了几千中国官民的性命和轰毁济南城及其它建筑了。在这状态之下，我们怎办呢？侯先生，逃到海角去么？

<div align="right">十七，五，十。</div>

我们参观了民新之后，便到长城参观去。那里老友很多，特别是趾青兄殷勤招待。在参观上讲来，尤于我们的良好的印象，即为《大侠甘凤池》的露天大布景，我们在那里留恋了一小时。一方面固然是惊叹古蟾兄底独特的天才，一方面又是赞美资本者肯为艺术而花多大资本，长城将来的地位也就可知。

然而我现在要声明写上文时的伤心与哀痛了。我们到民新、长城参观是介绍两位东洋人去的，那两个东洋人的一个名岛村礼三的，是日本《蒲田花形》的编者，中村进治郎先一月前特来函介绍。不想在参观两公司的前一夜，我们国民政府的外交官蔡公时先生便尔被难，同时又死了我们很多的军民。这种奇耻大辱如何不伤心，如何不悲痛？所以我在写上文时曾三易稿。因为使我不能不写的是答复侯曜先生底要求。

<div align="right">原载《银星》，1928年第18期</div>

摄影场参观记

次　英

已是深秋,而天气依然是这样酷热,太阳的光照射着这黑暗的大地——也晒着高大的洋楼,同时又晒着劳动者的身躯。从赫德路转弯,踏上静安寺路时,汗还继续地从毛孔里泄出,而手巾却已湿透了。

"来时,可从静安寺坐黄包车至跑狗场。那后面一个大玻璃棚便是了。"

突然,这一句话从心头浮起,于是我决定去走一走了。

到了摄影场时,由一个茶房的引导。行过了好几个转弯,玻璃棚便在眼前了。

约莫数十个工人是在那里忙碌地工作着。上了楼上,导演蔡楚生君是坐在台边在预备着今晚要开拍的景幕的文件。

这样两人谈了一刻。

由了蔡君的引导,我同他下楼至一间精美巧小的客室。在这间客室里,电影是可以放映的。银幕的旁边,还摆着一架无线电留声机。因了在上梯时看到一块布告牌上写着下午四时拍"李母卧室的景"底通告,于是,我便决定在看拍戏之后再跑了。

导演是忙煞地在跑来跑去指挥工人工作,对于置景设计等,足足忙了几点钟——当我在这里时,对这一幕小景,在以前,又不知忙了多少时间了。

时间像火车的轮轴一样的驰去,四时是过去了。夜的黑幕渐渐地笼罩着大地时,时计是指着六时三刻了。一切布置都已便当,只等陈燕燕一来便可开拍了。

然而,陈燕燕的影子还是渺然。

"打一个电话去请她快些来吧!"导演这样说。一位我不认识的朋友便往楼上打电话去了。

半小时后。

"陈燕燕来了么?"

"她在楼上化妆了。"这是回答。

也许不久就可开摄了吧？心中这样想着。

深秋的夜风，阵阵地向我袭来，在摄影场里走动的都穿着大衣或棉袍。然而我，倘如今天是在家里，哪恐怕身上的衣服都要剥去了，又哪里会穿大衣出来呢？

怎么办！要白白地等了大半天回去是不甘心的，等着看呢。夜风这样冰冷，于是便想方法来抵抗冷的袭击了。

走动，激出在内的热力出来，这便是唯一的方法了。然而，这样还是无效。牙齿是在上下相撞着，全身在不住地抖。

终于，在工作人员的忙碌之下，电光是配好了。陈燕燕、陈少英及张爱贞在楼上下来了。

以一个在银幕上的天真烂漫的小姑娘与在路上遇到的沉静庄严的少女陈燕燕，在这里，是我近视么？我只看到一团粉似的脸。

灯光向着场面照射时，我的眼花已经缭乱了。再看看在银光灯上的演员，却好像完全没其事一样，我不禁惨然了。

"冷呀！"蓦地这声音钻进了我的耳孔，我转过头来看时，是导演要和爱贞脱衣上床上睡，而她却要等钻进被窝里时再脱。于是大家都不约而同地笑了。

"CAMERA！"导演这样喊着时，摄影机是"轧轧"地转动了。第一幕是一个爱贞的痛的特写，再缓缓地把置摄影机的车拉开来。这一次因了拉车的速缓不匀，于是又在摄了。直等到导演喊着"CUT"时，这一个镜头才告终结。

第二个镜头开摄时，因为开灯与景里的开灯不配合，又再摄了一次。

日本一位导演在参观卓别麟氏摄《马戏班》时，有时一个镜头摄了数礼拜之久，于此，我们便可想到《城市之光》底摄八十万余尺张之缘故了。Lescarboura 在他们一本影戏大全里这样说："许多想要出产一部惨淡经营的艺术员影片的人们，他必须注意到一部影片的制作底成功，真不知费了几多倍于现身银幕上的人底心血。一部影片制作到完成，显然地，是经过许多方法的用心和进行而达到底最后的结晶品。"

在这里，我们便可得到一个明证。单就此刻在摄这很简单的景面时，工作的人员便已是十余人，费了两个钟头便能够在影戏院看完的一部影片，正是许多人费心血与劳力从积年累月才制成的啊！

拍过了两个镜头，便已九时余了，寒冷像针一样的钻穿着。我的身躯，看

到陈燕燕也在拍完戏时忙把大衣盖上的情形，使我想到在外片里看到的室里的火炉中底熊熊的烈火。自己似乎有些神往了。然而，此刻是冷砭入骨，更加在这荒僻的乡下就是要像"望梅止渴"一样也不能"想火止冷"了。

奈不住寒冷的逼迫，我只得向蔡君告辞了。在康脑脱路的转角买了一包香烟时，纸包皮是用齿撕丢的。我的手要来做什么事，恍惚也朦胧了。

在路上，想起这件辛苦的工作，同时更想到一些想进电影界的爱好电影的朋友，自已是不禁叹了一口气。

服务电影界与想进电影界的朋友们！电影的摄制决不是一件容易的事啊！费了这样的劳苦与心血，而摄制出来的东西，假如不是为大众的话，那是劳而无功啊！

认定什么是工作者劳苦的代价而努力吧！电影界的朋友们！

关于《南国之春》的内容，只好等它的片开映时再说了。也许"只有盲婚制度之下才会拉到一个放荡的对象"这种反封建的意识会在这片中发现——从导演簿里的片段。我这样推想。

原载《影戏生活》，1931年第1卷第47期

到联华二厂去

费曼清

毫不武断地说句话,社会上对于电影的认识,比前增进了不少,尤其是一般青年,他们对于联华公司的出品,好像中了疯狂般的大有非看不可之势!

联华公司的出品,所以能动弹到如许人的心弦,并不是偶然的,因为他们不独在布景、演员、摄影……等上的审慎研究,而最重要的剧本,他们都能观测到现社会的心理跟着而编制,所以很能博到群众的同情心。这是联华公司得到今天一日的秘诀。

我敢大胆地说一句,我因为爱好电影的缘故,所以和电影界里比较得多认识几人,就拿现代中国境内所有这许多影片公司来讲,差不多每个公司里总有几人和我有相当的关系和感情,有了这一点机缘,除掉外埠,单独拿上海来讲,各个公司里都有过我这五趾足迹。慢!休得夸口,从前的大中华百合现在联华的二厂,偏偏没有去过,偶一数到各影片公司时,总引为一件恨事。

十五日的上午,照例还躺在床上似梦非梦的时候,忽听见扶梯上发出了一种不常听见的革履声向门口走来。

"呵!快要十二点钟了,还是躺着吗?快起来,做一下向导官……"这是许久不见的老友黄贯一和陈创梦推进门来对我的催身话。

在谈话里,才晓得黄贯一已辞去了《上海日报》的编辑,而在研究电影了。这次所来的使命,是要我陪他们到联华二厂去参观,这样地,我所引为的恨事,并借此酬愿了。

刚踏进大门,就给门房挡驾问:"找什么人?"我说:"找袁丛美。"一个约莫四十余岁无须的老儿把头摇上几摇表示着不在,继问:"韩兰根呢?"他像生气般的说:"今天不拍戏,他们都不在这里。"我想碰上一个钉子,还是小事,走了这么多冤枉路,却有些对不住父精母血的两条腿。正在这样想着,忽然记起从前在新人公司里同过事的方沛霖,正在里边,他是一个美术家,当然是个职员,总不会也因不拍戏而不在公司里的。于是便脱口说:"找方沛霖先生。"他才

点点头说:"跟我进来。"我们六条腿才奉着命令般的跟着他向里走去。在走的时候,我对着这门房的一副怠慢来宾神气,着实有些说不出口。黄贯一就譬解说,今天的门房,已经是客气了,政府要人的门房,还要如狼如虎呢,你真不上高山,不见平地呢。

门房引我们到了一幢小洋房里,拿出一张来宾签名单,叫我签名,所访何人,我照他们的表格一一填好了,他拿了匆匆进去。约莫立了一刻多钟,碰到了从前在友联公司里的庄凯庐,谈了许多时候,还不见那门房出来。询之庄君,他说:"现在诸巨头正在开会,研究剧情,方君也是巨头之一,所以他正在开会呢。此地的规则,来宾所要访人的签名单拿进去了以后,等被访这人签了名,才可进去。假使这人在里边而不签名的话,就是拒绝来宾的表示。并且这签名单要归公司保存,好检查某人所结的朋友是何等样人。现在刚在开会,所以要等些时间……"正说到这里,门房将刚才拿进去的签名单再拿出来,只见上面已加"方沛霖"三字的签名式。那门房对我们把头一歪说,"进去好了。"于是庄凯庐将我们三人引进。呵,辛亏碰着了庄君,否则门房只将头一歪,叫我们在这偌大的公司里到哪边去找人好呢?岂不要做吴稚晖的老同乡团团转吗?

走出那幢洋房,从碎砖里出来的那条路上向东走去。第一所见的是晾片间,里面有直径一丈、长约八尺的两个巨木轮,这是晾片用的,片子在药水桶拿出来后,一头用钉钉在这木轮上,一圈一圈地卷在上面,卷好以后,将马达开放,这巨轮自会转动,左右上面再开电扇猛扇,这片子既容易干,又无干燥不匀之弊病。晾片间之东,是照相间。相间之东是洗片间,都整洁异常。这房子的外面就是露天摄影场,广约十余亩。我们沿路向东走去,将近玻璃棚摄影场时,方君已遮道而出,相与寒暄,并介绍黄、陈,以白来意。方君竭诚欢迎,将摄影场中之一和其他逐一详细剖解。

摄影,当然是全剧里占据很重要的地位,和操纵着生死权的。摄影上的技能,虽然要费掉周克许多的脑筋,才能从几千万个生动的镜头而连成全剧,推陈出新,使观众觉得并认识艺术的伟大。可是靠着机械来帮助,使得镜头能够生动而上下左右地转动,也是一件很重要的事情。在他们所出品的许多剧中,常有令人推测不到的镜头发现。如《野玫瑰》里从三层亭子间里到楼下的一段扶梯上的镜头,一直随着王人美由楼上跑到楼下,她在走着,镜头也一气呵成地跟着,并不更换的技巧。他们每个剧里,都有这种令人所想象不到用怎样

方法来摄取的,这次的参观,却给我学了不少乖。

在摄影场的中间,有一架三丈余高完全铁制的升降机,它的上下,是用人力手摇盘旋的,这就是摄取上下连镜头所用的,开麦拉和人放在这像升降机的中间,便可摄取所需要的上下镜头。它所不需电力而需人力来上下,是因为上下的快慢须各个不动的缘故,升降机上下的快慢,可听摄影师和导演的指挥,摇动如意。

还有一辆四轮橡皮和汽车机件般的摄影车,这是专使供给剧中人行路时跟镜头所用的,它也用人推动的缘故,当然也是同上述的理由一样。

这四轮摄影车,还可除掉两轮而装在汽车和马车的前面或后边,因车子在风驰电掣的时候,要将摄影机跟着它是不容易的,这样,当然要和做戏的车子一样快慢,而尽量地对着车子里摄取影片。

上面所说的,都是摄影上所帮助的机械,但是在别家公司里不常见,所以在这里告诉不明白他们用怎样方法来摄取的读者。

这几天里,他们正在忙着拍《小玩意》中的叶大嫂——由玲玉饰——家里。玻璃摄影场里搭好着的叶大嫂的小玩意店,已在前夜拍好,将要拆去了,可是在露天摄影场里,已经是用人掘成两条河道,一条河道的旁边,是布置着乡村的风景,一群小鸭在河里觅食,河旁绿草丛丛,还有抱不过来的丈余老树,河里还停着一只装湖柴的破船,房屋、石埠、一草一木,都含有诗意而显着大自然的风景,令人回气荡肠,仿佛走到桃源洞里。可是新掘的河,而已有如茵的草,合抱的树,当然有些奇怪,仔细地研究它,才知树是假做的,草是刚从别的地方掘来装上去的,在神奇哑笑之间,已觉到他们做事的认真和艺术的伟大。

这一处含着诗意的乡村,据说就是叶大嫂的家里!还有一条河道,也停着一船,有一间水阁,斜倚河旁,布置虽然没有像叶大嫂家乡的含着诗意,可是市尾乡村的影像,已够回味,据说这是叶大嫂小店的侧景。

《小玩意》的全剧,快要结束了,现在得天天会议。

原载《电影月刊》,1933年第24期

到六厂去归看后写来

英　才

联华公司为应社会的需要急谋增加产量,于是上海这方面有六、七两厂之组织。七厂现在预备剧本中,六厂已经开拍其处女作《归来》。

只是因为摄影场还没有建筑成功,所以他们先摄取了外景。近些日来,差不多全片的外景在努力工作之下,已经完成了十分之七八。

现在该厂的摄影场就算是完工了。因为这一个传闻绝好的伟大摄影场我还不曾去观光过,所以在中秋节前一日去了一次。

坐公交车到徐家汇,再雇车到三角地,然后再走上几步便见到一个秃头无字的大门,因为门额的大匾还没有做好。那就是一座新的银坛圣地——联华六厂。

进得门去,迎面一座朴雅的楼房,里面有各部办公室和宿舍、阅报室、浴室等等,设备的完善是各影片公司少见的,是特别是化妆室,虽然修饰得并不十分华贵,但已足可称其为上海第一。

穿楼而过,东西两面的厅房,也都很宽阔。现在因为各处还都没有完全修好,所以西厅里放着布景板,东厅里便搭起了布景开戏。

最后面是正在修建中的摄影场,既高且大,庄严雄伟。这样的摄影场,在上海恐怕是数一数二的了。

六厂所占的地势非常优美,有树,有竹林,有天然的小河,也有再向外发展的余地,而且地近乡间,空气也非常之好。有这样优美环境和生气勃勃的工作人员,他们一定会产生优美的影片,供献广大的观众。

出得门来转一转,向西去,可以到那像小镇市一般的小街道里,一点没有"上海"的气息。向东去,再转弯,便可以走到乡下去,菜田很多。

从外面走回来,已经摇铃到了拍戏的时候。今天是拍《归来》的住室布景,只有黎铿进屋拿一小玩具小火轮的几个镜头,导演朱石麟因为黎铿的父亲黎民伟和他的母亲林楚楚都在场,为易于使黎铿发挥表演能力,便请其父母亲

自指导。结果,倒是比旁人来得自然而迅速。

后来因为摄影机里的母片宣告完结,只得再重装进去,那么黎铿也要做了一回又做一回的拍了几个美满的镜头。等到黎铿高高兴兴地打道回去,天也黑了。

原载《联华画报》,1933年第2卷第15期

生活书店同人参观电通记

萍

从《桃李劫》开始给我一个新的感觉后,我早已认定在联华、艺华之外,还有一个具着簇新典型的电通公司正在蓬勃发展着。这次,又得到了参观电通公司的机会,留下给我的印象,更增加了我对电通公司的信仰。

九日下午,电通的周伯勋先生到我们店里来接洽公务。丁君匋先生同周伯勋先生是很熟悉的,所以我就乘便托他向周先生接洽参观的事情,结果是蒙周先生很欢迎应允了。

起先,丁先生的意见,只预备去十个人。不料后来许多同事听了这个消息,大家要求参加,最后由丁先生匆匆地发通告签名的结果,竟有三十多人,装满了一辆搬场汽车公司的团体客车,从福州路把我们搬到了荆州路。我们怀着热烈的情绪,踏进了电通公司的大门。

周伯勋先生满头大汗,领导我们走过一片广场。黑暗里,陈波儿女士独个儿坐在长凳上,低了头在纳凉思索着。我想,这年头儿的女明星,有几个是每晚不上"火山"去狂欢寻乐而清淡地安坐在公司里的?正想着,不觉已经随着他们走进摄影场了。那日,摄影场内正预备开拍《自由神》最后施超在病院内的一个镜头。导演司徒慧敏先生很认真地指挥着,试演了二三次方正式开拍,里边的空气,热得真可以。但是每个工作人员,依旧那么努力地紧张地工作着。看见了剧务部的通告,方知道他们是在上午九时就开拍的,到现在已是晚上九时了,实足十二小时的劳动,那样饱满的精神真使我们佩服。不幸摄影机发生了小小的毛病,需要修理一下,趁这时候由周先生领导我们参观其他的部分。

首先领到接片间,顺次参观了凉片间、洗片间,规模不十分大。接着周先生领导我们上楼参观他们的卧室,"蓬蓬"的皮鞋声在走廊上发出来,好像一大队兵士在进行着一样。走廊的尽头,碰到了袁牧之先生,他似乎正在工作着,听见了巨大的人声、脚步声方出来探视的。脸上长着很长的胡子,一身青

布工装,表面上看起来,谁知道他是导演、编剧、主演的多能者呢?我们不愿妨碍袁先生的工作,所以仍随着周先生下楼。

我们依次参观了电通的剧务部、会计股、收发股、总务处、营业部、大礼堂、俱乐部、饭厅,都很整齐清洁,不像别个公司里边喧嚣紊乱的情形。周先生谈话里给我们知道,他们管理膳食方面是合理公平的,不分阶级,任何人一样的发给饭票,凭票吃饭。多吃一样菜,就要自己掏腰包。饭菜是随自己拣选的,很自由的不受束缚。最后我们参观了化妆室、道具房。要算道具房最好看,里边同时陈列了不同世纪的物品,具备着百货、衣庄、五金等店里一切的对象,规模不大,拿电影杂志上介绍给我们的外国影片公司比起来,真觉得有大巫小巫的感想。不过,每张片子的成功,决不是靠道具布景炫耀的。我想,电通公司对于这方面是具有适可而不浪费的宗旨的。

因为是晚间又是人多的缘故,有许多地方——像暗房、收音间等是不便参观的。我们仍跟着周先生回到了摄影房。不多时,王莹小姐手里拿着几册《文学》《电通画报》也走进了摄影场,那时摄影机已修竣了,就继续开拍。主演施超先生头上绷着纱布,挣扎着在病床上抬起来,跟着表演说出了:"素!这是几千年来传下来给女人的话,你不应当这样想,你是一个人……"由言词中我们推想到《自由神》的男主人是怎样的为着解放、自由,在临死的当儿还挣扎喊出打倒几千年来束缚女人的话。这个镜头耗去了八十五尺胶片。Cut后我们要求《自由神》的全部工作人员合摄一影留作纪念,他们很高兴地答应了。顿时,灯光照耀全场。《自由神》的摄影师杨霁明先生配好了光线,我们就在《自由神》的医院里排成一排,恰巧孙师毅先生也夹着皮包走进了摄影杨,我们就请他摄在一块,由陈耀庭先生替我们照了二张全体的照片,结束了这次的参观。

① 生活书店同人与电通同人合影,《电通》1935 年第 5 期。

搬场公司客车,又把我们从荆州路搬回四马路,在路上我们全体唱着《风云儿女》中的《义勇军进行曲》,《桃李劫》中的《毕业歌》——"我们今天是弦歌在一堂,明天要掀起民族自救的巨浪!巨浪!巨浪!不断地增长!……"我们希望电通的同人,多多地在自己的工具上——影片的取材上,不断地掀起这民族自救的巨浪!让它不断地增涨吧!

原载《电通》,1935年第5期

访明星公司归来印象录

赵 深

很幸运地参观了明星公司尚在建筑中的新摄影场,我的脑海中留着深刻的印象。

那是一个懒人的春天的下午,枫林桥两岸的树木都透出了青绿的乳芽,那红字白地的"明星影片有限公司"墙壁上的字样隐约地已吸入了我的眼帘,又鲜艳又灿烂。

按着参观的章程,由他们的总务主任董天涯先生招待在会客室里,四壁上挂着许多男女明星的照片,更发现了已故的中国电影之保姆的郑正秋先生的遗容,不禁使我回忆到以前看过了他的作品《姊妹花》之后归来数日不欢的往事,我禁不住向他注视了一番。

当我道明来意之后,据董先生说,新摄影场还没有完成。他便推开会客室的长窗领我走到阳台上,指着正对面的一所屋子道:"现在还没有布置好,你看!"果然,在那座屋子前面还堆着大批的砖瓦、木料,还有很多的工人在那里工作着。

又是微谈了一会儿,董先生便领着我去参观了。它的构造就引起了我极大的兴味,那座屋子是坐南朝北,面积长方形的。董先生一面领着我走进大门,一面便和我谈着这个摄影场建筑的经过,以及内容的支配。据说,面积一共是七百二十方呎,除去前后二排屋子约占去四分之一外,完全是摄影场了。摄影场高三十四呎,阔六十方呎,长一百二十呎,在设备上自然是特别地周到,在前面那一排屋子里,为了招待参观的来宾,将辟两个很大的会客室。此外又为了工作便利起见,剧务、置景两科也将搬了过来,而男女化妆室自然也在一起了。

这一个摄影场,将来可以拍摄两部戏,这一点,在上海有声摄影还是少见的。他又说,这一个摄影场最重要的工程,要推电气和收音的装设了,单这一项,预算至少也要二万五千元,以及建筑费,一起总得要五万元。

至于完成,大约在月内总可以吧。

走出摄影场时,在西北角上,发现了一座布景:一脉青山,旁边偎着溪流、桥梁、茅舍,原来是拍摄李萍倩先生《桃李争艳》所用的,我仔细观望了一回,不禁暗暗欣喜,看了那样情景,在银幕上怎么能使我们分别出哪是布景,哪是实地。

我接着问起董先生几点问题:

问:"胡蝶的病怎么了?有什么新戏?"

答:"已经好了许多,现在静养中,病愈后将主演张石川先生导演的《女权》。"

问:"最近将有什么新出品?"

答:"李萍倩先生的《桃李争艳》已经功德圆满,不久快将公演了;而程步高先生的《新旧上海》已经完成者达三分之二。"

说到这里,恰巧顾兰君小姐走来,董先生特地为我介绍,那是一个成熟的小姐了,依旧非常天真的。

原载《明星》,1936年第5卷第1期

丁香花园里一夜皇后参观记

本刊一读者

新华影片公司的摄影场设在这么伟大的丁香花园里,我感到做电影明星的一天到晚溜在这里是够快活了。

艺华摄影场参观过了,大同摄影场也参观过了,只有丁香花园新华公司——全上海,不,全中国顶伟大的摄影未曾观光过,那是我心中常引为莫大的遗憾的。

今天得着洪警铃先生之暇,带我同去一次,真是三生有幸。下午二点钟,我就想去了,洪先生说,拍戏要到晚间呢!于是我决定遵命,到了晚饭后同去。

好容易等到八点钟,我们踱进了丁香花园新华的摄影场。当我跑进了守门的面前,我就离开了洪先生的身旁,东西乱溜了起来,我想在那里碰见一二个大明星,看看她们的庐山真面目。

可是在黑蒙蒙的树林里,没有什么可以看到,只是感到新华的摄影场设在这样大的一个丁香花园里,那么做明星的一天到晚溜在这花园里是够快活了。

跑进摄影场,摄影场里是乱七八糟,都是电灯,照耀着如同白昼,地上都是电线。

摄影场里似乎是一个小村庄,原来今晚,摄取《梅龙镇》村口一幕,正德皇帝(梅熹饰)跨一匹白马,副将军江彬(王献斋饰)跨了一匹黄骠马。剧情是江彬率领大队御林军包围李家酒店,迎接正德帝回都,凤姐那时正患病,由李龙、小喜搀上凤辇,两面有宫女护翼着,车轮辘辘行去。

殷秀岑饰太监,这天也有戏,在上半夜先拍了六个镜头,剧情相当发噱,是正德帝骑上马的时候,忽发觉马鞭子一根,遗忘在李凤姐店里,小喜(韩兰根饰)急急忙忙拿了马鞭追出门来,嚷着:"皇帝老爷的马鞭子!"那时马旁站着胖太监(殷秀岑饰),抢上前去,从小喜手中夺下马鞭子,恭恭敬敬地捧呈正德。胖太监对小喜瞪着双目,似乎瞧不起他。二人的表情动作,噱天噱地,难以形容。谁知正德帝拿了马鞭子,瞧了一瞧,却微笑着说,"小喜儿!这马鞭

子送给你放牛用吧！"便把马鞭子给小喜。此时小喜欢天喜地，拿着马鞭子跳跳蹦蹦，回转身来，恰巧和胖太监迎面相撞。胖太监大怒之下，要将手中的拂尘挥打，小喜连忙双手举起皇帝赐给他的马鞭子，给他瞧看。胖太监见了马鞭子，宛似见了上方剑一样，不敢轻视，立刻拜倒在地，似乎迎接圣旨一样。小喜见胖太监向他叩头，于是大摆豆腐架子，对他"哼"了一声，算是获得了最后的胜利。胖太监无可奈何，只得一溜烟地跑去。这么一个镜头，足足练习了一个钟头，累得胖太监大嚷站起跪下，大喊吃不消。而韩兰根却高兴得了不得，对殷胖子说："今天你也服服帖帖地向我膜拜了。"阿胖道："不是拜你，是拜的法币呢！"

　　那夜也是恶霸李景武（汤杰饰）临刑斩首的一日，由两个卫士推着李景武，到江彬面前跪着，说："这就是恶霸李景武。"江彬将军立刻吩咐："斩！"二卫士雄赳赳地推出镜头。第二个镜头，是一个卫士托了木盘，中间盛着血淋淋的"首级"，呈献给江将军审视。陈云裳小姐见了这一个"血头"，倒退了一步，娇声地嚷着："真吓了我一跳，怪像老汤的头颅。"

　　一共拍了三十多个镜头，忙了整个通宵，总算拍完了这一幕戏。而我在晨光微曙中，才离开了摄影场回去。

<div style="text-align:right">原载《青青电影》，1939年第4卷第26期</div>

摄影场巡礼

沈 凤

亲爱的朋友,你屡次说要我带你上摄影场去参观拍戏,每次我都故意推托支吾过去。我故意托词拖延,你大概已经有些知道,但我希望你不要因此而见怪。当然,我必须向你解释明白。不过,我并不想用我自己的话来为我自己辩护,让我告诉你一件事情,我与一个很懂得电影的朋友的谈话。

有一次,我因为职务上的关系和一位从事电影已十余年的外国朋友上一家制片厂去,我和他在路上走着的时候问他,为什么不借此难得的机会带他的夫人去参观一下中国电影摄影场。

他这样回答我:"电影应该上戏院里去看,正如吃饭应该在膳堂里,而不能上厨房里去。你记得你们中国古书里有一句'君子远庖厨'的名言吗?"

他最后一句比喻是恰当极了。假如你参观了一家大菜馆的厨房,我相信你吃起这家馆子的菜来一定会感到无味;同样的,一旦你参观了摄影场以后,你假如并不是一个专门研究电影的人,你一定会对一切影片没有胃口。

因此,我不希望你上摄影场去参观。并且,摄影场是工作的地方,上自导演,下至木匠,没有一个工作者欢迎别人去参观而扰乱他们的工作的。请设想,当一位画家在他画室中聚精会神地构描他的艺术杰作时,突然闯入了几位不速之客,那位画家是多么不快啊!

不过,我知道你很想知道摄影场上的情形,这倒是应该的。我既不预备带你去参观,那末让我在纸上与你一游,以偿你的渴望。

称为摄影场的是露天的一块场地,只有摄取街道,门前等屋外场面时才用得到,占据一部影片的大部分的室内场面——所谓内景——是在摄影棚里摄取的。许多摄影棚也称为摄影场,但实际上是分别开来的。

有声电影摄影棚与无声电影摄影棚不同,主要的不同点是为了录音关系。有声摄影棚的建筑应该完全隔绝外面的声音,没有窗,摄影有其他空隙,进出用的门还有二重,并且十分完密地管理着。无声电影棚当然完全不同,无声电

影已成过去之物，不必说它，我现在要告诉你的便是有声电影摄影棚。

摄影棚的建筑已如上述，是隔绝外来声音的。它的门应该有二重，第一道门，大概随时都可以进出，但第二道门却是严格地管制着的。在第二道门外面，有盏红色的电灯，假如这红灯是开着，那便表示里面正在拍摄，不容人闯进去以致杂音混入录音里去，要等红灯熄了以后，才可以出入（但中国许多摄影棚却是只有一道门的）。

进了第二道门，我们便看见一切了。假如正在拍摄一间客厅，那末客厅的布景就树立在棚里。不过，不是十分大的内景，那搭出的房间的墙总不会是四面都有的，有时候只有两面墙壁，有时候是三面，所以只搭两面或三面，倒并不是为了布景经济，而是为了留出地位来置放摄影机，可以多找出几个开末拉角度。布景当然是预先搭好的，设计布景的是布景师，动手做的是木匠以及其他工人。当拍摄时，布景师和木匠等人应该也在场的，以便听候改动修葺。至于布景搭好后的检查工作是由助理导演负责的，不用助理之场合，由剧务或是导演者自己检阅。

布景之外，道具——大的和小的——也都按照预定计划布置妥当，道具保管员也要在场处理他份内的一切。

除此之外，最引人注目的是许许多多大小不同的灯。灯几乎布满布景的前后左右上下，视摄影需要时随时开亮，把灯光打在摄入人物的适当地方。控制灯光有一个主事者，下面有若干助手。

当拍摄时，场上人员是颇多的，不胜一一枚举，主要的人物是：导演者、导演助理、摄影师、摄影师助手、录音师、录音助手、剧务员、场记员，以及上述的布景师、木匠、灯光管理员、助手以及电气工匠等等。此外，当然还有最重要的演员、临时演员。在美国，还有一种"站地位替身"，专门在站地位时替代大明星站。中国，这种临时演员以外的"准演员"是没有的，这样便稍为苦了几位大明星一些。

导演者登场时，在美国，场上总是一切都弄妥了，连"站地位"都已由助理导演料理好了。因为当天所要拍摄的几个镜头在事前早已公布，谁都有相当准备。不过中国情形不全，拍摄镜头事前并未详细公布，而助理导演这位置在中国也是不常有的。因此，中国的导演者，在拍摄前还得审阅检视一切。

等一切都妥帖了，我们可以看见导演者指使摄影师放好摄影机，把开末拉角度定下来；至于距离，大概是在脚本里早就决定了的。摄影机放好后，那便

是"站地位"。"站地位"是很需费一点心血的工作,地位站得不佳,表演时会发生各种毛病,使摄出的画面弄成一团糟。

地位站妥了以后,那便是试演。试演的话,应该完全像在拍摄时一样,台词当然也要读出来。试演一次,二次,直到导演者满意,于是开始拍摄。有时候,导演者在试演中表做给演员看,这便要看各个导演者的喜欢这样做或不喜欢了。

无声电影的导演方法,可以一面拍摄一面指导。而有声电影则不然,导演者必须在拍摄前试演时全部指导完毕,拍摄时任何人都屏气止息地任演员动作说话。因为有声电影是同时在录音的,导演者决不能把他的声音混入声片中去。

要拍摄时,导演通知录音师校正与摄影机的同行马达,当同行马达速度一致以后,才可以全体人员一齐工作起来。

录音师是关在一间隔音小屋中的,控制着收音的机械。这隔音小屋通常总是置在场子旁的,有玻璃窗边可以看见摄影时的情形。

另外有个运杆人,把像钓鱼竿样上面悬着麦克风的杆子移到要表演的演员的附近。演员的说话和其他声音便从上面悬着的麦克风传过去,经过录音机械而使声带片感光。同时所需的灯光也打了出来。

导演者高呼一声"开末拉"!场记员(在美国场记员有场记员的固定工作,拍板这工作另外有拍板人担任)把上面写着镜头号码的拍板在摄影机前面一拍后即移开,演员便开始做戏。拍板上面的号码即表示这个镜头在台本上的次序,也即是全剧中剪接结构的次序;所以要拍出一下很刺耳的声音,因为这声音收入声片时,声片感光的线会突然阔一下,而成功一种开始的记号,以免将来把底片声片二种片子印到正片上去的时候脱出,同时反而造成操作表情说话与发出的声音不相吻合的毛病。

一经开始拍摄,全场便应静寂如死,只有演员在动作和说话。这时候,第二道门外面也开了红灯而禁止出入。直到这个镜头拍摄完,导演者喊出:"卡脱 Cut!"电机才停止,一切恢复原状。假如导演者认为不满意,这个镜头就得重演,重演的次数没有限止,须导演者认为满意而后止。

一个镜头摄毕,于是开始第二个镜头,再像上面所说的重新来一遍,从放好摄影机起一直到喊"卡脱"为止。

所以,我要劝你不必参观拍戏了。从导演宣布拍摄那一个镜头起,接着是

决定开末拉角度,放置摄影机,有时候还得搬动大小道具,更换演员的服装,修改或改变化妆,然后再站地位,试演,而最后才正式拍摄,这一段时间大概需要十几分钟至几十分钟之久。而拍摄下来的镜头长度,据说,最长不会超出八分钟,短的镜头有时候不到一分钟。要等候许多人乱七八糟地闹了许久,你这才可以看见一会儿静悄悄地表演。参观拍戏实在并不是一件很有趣味的事。

假如你相信我的话,那末你应该知难而退,不必再做参观拍戏的企图了。至于摄影场棚里的混杂,尘埃,忙碌,那更是你要望而却步的。真的,电影是应该在戏院里看的,绝不应该走后门而到摄影场里去参观。至于你想一见明星们的庐山真面目,那我劝你正式上他(她)们的住宅去做拜访,那一定更令你满意。摄影场上他(她)们全副化妆的样子,也不会十分使你愉快的。

我使你扫兴了。但,我不得不如此劝你。以后,你假如还有什么事来问我,我一定使你满意,这样好不好?

原载《新影坛》,1943 年第 4 期

华影四厂参观记

大 钧

在一个悠闲无事的下午,独处斗室,百无聊赖,做些什么呢?啊!忽然一个意念——参观摄影场去——涌现脑中来。听说中日首次合作的巨片《春江遗恨》是在徐家汇第四厂拍摄的,这部戏场面大,演员多,并且坂东妻三郎在该戏中,还要大讲中国话,梅熹说洋文,李丽华更操日本语。嘿!这真是今年影坛上的尖事儿呀,怎可不饱眼福,于是决定前往。

战后的红色廿二路公共汽车的终点,现在已一再缩短至枫林路,下车后再改乘人力车。坐上人力车上以后的我,举目远望,可见徐家汇天主教堂的双双尖顶,巍然矗立天空。这是旧地重临,在我的感觉上除了在这繁华上海的边陲多添了几座立体建筑物之外,可以说是一切如昔。

过了徐家汇桥,坐在车子上顿觉颠动不已,低头看去,原来是那石子路发起了不平之鸣。熙来攘往的人群中,颇多负米的贩子——他们是这大都市的食米运输者。路的左侧有一条河,似已干涸,里面停留不去的船(事实上已不再能行驶),早已成为近水楼台了。向右转去,刚才下汽车时看见的教堂的下半身就在于此,使人置身其下,顿生庄严伟大之感。车仍前行,又看见了一座钢骨装的高台,直冲霄汉,于是使我意识到这不是著名远东的徐家汇天文台吗?再跨过一座小桥就到了土山湾,刚才那条干涸的河流就是由此折而向东而达佘山的。水也渐深,车行至此人声较前嘈杂。啊!这里与刚才又完全不同了,窄狭而弯曲的中国式街道,因为有几家店铺的原故,倒也相当热闹,车向左行,四厂大门已在眼前,下车后经过一番找人手续,即跨入了进去。

迎面遇见丁君,承他告诉今天不但《春江遗恨》有戏拍,并且还有一部新导演桑弧氏的处女作《无名英雄》也恰于今日动工。由于丁君的陪伴,先参观了化妆室,王丹凤、欧阳莎菲、韩非等都在对镜工作。忽然一个矮胖子,跨了进来,连声地说:"对不起!对不起!我来迟了。"大家一齐向他招呼,此人非别,原来他是周起。

原载《上海影剧》,1944年第4期

走入"谢绝参观"之门

梁 采

每家电影公司的大门口总是千篇一律的四个大字"谢绝参观"。当然,他们的门常是开着的,如果你能大摇大摆地晃了进去,保险没有人会来"谢绝"你,但是问题是你能否若无其事地"晃"进去。有一次,一个演员告诉我在开麦拉前,一听拍板浑身紧张,发起抖来,我听了不相信地"吃吃"大笑。现在我虽然离开麦拉还有几百尺远的中电第二摄影厂的大门口,整个的身体也像初上镜头的演员紧张得如"秋风中的落叶"一样了。

无论如何,现在我已经"晃"进这家摄影厂的大门,沿着通路转一个弯,摄影棚就在眼前了。请不要想象这里有好莱坞所说"大的像个城",我敢说它绝没有一个足球场那么大。幸而是这样使我没有迷了路,我三脚两步地走进了摄影棚,心里想:"这次总看到拍电影了吧!"

的确是在拍,不,我该说是准备拍。这"准备"二个字就足足叫你看上一个钟点。那天在拍的是《天罗地网》。在摄影厂里,坐在一个惟一像样子的椅子里的是导演马徐维邦先生。一边是一辆平榻车上面装着摄影机,另一面搭着辉煌的布景,里面摆着家具。家具上坐了几位演员,一位是男主角乔奇,脸上搽过深黄色的"化妆品",穿着破旧的西装。还有一位也是同样颜色的脸,中装,后来知道这个人演的是暴发户。当然,我还要找一找有没有女明星在场,虽然我找得很仔细,可是没有看见一个。当然我也许有点失望,但是这只是"也许",你一定知道我是来看拍电影的艺术而不是来看女明星的。

如果你在电影院里欣赏影片的演技、故事、艺术这一套的东西,那你在摄影厂里一定要失望,一样也找不着。没有一样像电影这样的艺术品,花费这么多的时间在技术上而用这么少的时间在作品的本身。如果这句话我说得不清楚,另外用个比方说,一个画家要用上一个钟头的时间来洗笔,换颜色,调颜色,然后不过用一分钟的画一笔而已。有人这样画吗?有!那就是电影公司。

现在摄影厂上的主角该不是乔奇(他现在只是静静地坐在沙发上抽着香

烟),而是那个穿工装的小家伙。他在叫:"开三号。"(于是一个很亮很亮的灯开了)"四号转低一点!"(于是一个灯在搬动了)"七号加一张纱!"(于是那个灯前面加了面纱布)。也许这就是摄影的艺术,可是这个艺术是相当浪费时候的,当十个大灯都对准了地位,还好,这"不过"是费了四十分钟。

当然演员早已站在那儿了,现在该是收音间现现身。一个铁架子架着收音机的话筒,摆在演员的头上,另一头通到摄影厂外面的一个小屋里。这一段虽然很简单,也要五六分钟。

现在该正式拍电影了吧! 其实还早得很。导演先生在告诉那位暴发户的"台词",二三句话,好,现在要"试"了! 导演先生大声一喊:"开麦拉!"这边暴发户先抽口雪茄,吐了烟,抬一抬头,说话,停一会(手又动一动),又说话,乔奇在答应,又说话,乔奇走了。"完"。

一试之下,导演先生在纠正语气,收音间来纠正声调,摄影师又纠正灯光。再一遍一遍地试,试得连我都把那几句话都背得烂熟:"老兄,你的环境我完全了解,不过我也是泥菩萨过江自家难保,真是爱莫能助,哈,哈,哈。"(你真不知道我现在写得多么快!)

导演先生一次一次地改正,"开头冲一点""老练一点""阴险一点""爱莫能助四个字加重一点",一次一次地改正又改正,终于到了那最紧张的一刻,导演说:"正式拍了。"每个人都好像紧张起来,声音也静了下去,场记先生拿着板在旁边等着拍,忽然导演离坐而起,走到布景墙上去理一个窗帘的皱纹,全场的人都松了一口气。

现在窗帘也理好了,决定要拍了,导演先叫:"开麦——拉——!"场记把黑色板上面的板"脱"的拍了一声,全场寂静,只有摄影机的马达辗转声。暴发户在抽雪茄,喷了烟,抬起头:"老兄,你的环境我完全明白(手指一指),但是(停一停),我自己也是泥菩萨过江自身难保,真是爱莫得助。"(好像太低了)乔奇在点头:"嗳,没关系,没关系。"他退出来。导演手一挥,功德圆满。可是——

导演说:"再来一个。"原因是"我完全了解"被说成"完全明白",重来。于是一切的灯再亮了起来,收音间的铃重新大声地响,导演的喊,场记"板"的拍,摄影机马达的转,一切的静。和演员的说话:"老兄(我听见一个人的心跳),你的环境我完全了解(我想一定是那位演员的心跳),可是……(我只听见心跳,听不见别的)爱莫能助(还是心跳)。没关系(终于完了)。"灯也灭

了,马达不响了,导演坐下了,一切又重新活动了,我才发觉那个心跳不是那位演员,而是我自己。

这么花了一个钟头的时间拍的片子只有四五十尺,换句话在银幕只映半分钟,也许将来映的时间,坐在电影院里眼睛一晃根本没有看见。

那一天整天在拍乔奇借钱的镜头,走一家,被拒绝;第二家,又拒绝;第三家,不接见。他的脸,门;他的脚,门;他的手,门;他的失望,他的……接着引起他贪财而杀人——那是后话,今天只是他和门,门和他。

工作直到第二天上午二点,一共不过七八个镜头。从此,参观摄影场对我该不再是个诱惑,如果再有人约我去看摄电影,对不起,我宁愿到电影院去打瞌睡。因为我们要看的到底是摄影戏,而不是搬电灯。

原载《电影》,1947年第8期

国泰摄影场参观记

张爱珠

一个星期六的下午,天色灰白而阴沉,似乎要下雨,姐姐因和陈燕燕小姐有约在先,约定今天在国泰摄影场相见,我和姐姐乘着三轮车到徐家汇路大木桥下的国泰公司摄影场。我还是第一次参观拍戏呢!

从边门进去,是一间门房,那里挂着一块黑底白字的方木牌子,写着"谢绝参观"四个大字。

姐姐在门房里的来宾通知单上签了自己的姓名和写了"访陈燕燕小姐"等几个字,门房老爷向我们打量了一回,笑嘻嘻地说"请等一等"。

小猴子似的陶由

这一等却等了大半天,看着门前进出的人,五花八门,煞是好看,我倒并不寂寞!

矮小个子,瘦得像小猴子的陶由,一路走,一路跳地从门外跑进来,他向门房间里张了一张,做着一个鬼脸溜进去了,仿佛银幕上演出的时候一个样子,引人发笑!

随着陶由后背跟进来一个矮胖子,乌溜溜的眼睛,嘴上边一撮小胡髭,原来他就是国泰的编剧大员周伯勋。那天周先生的身旁还同着一位摩登女郎,和她很亲昵的模样,看样子并不是女演员,更不是女明星,也许是十三点舞女吧!

等了又等,门房先生总算姗姗地拿了来宾通知单出来了,叫我们自己寻到化妆室里去看陈小姐,原来戏还未开拍,陈燕燕正在化妆室里预备化妆呢!

北平房子搬到上海

走进去是一片大空地,那里搭着露天的街头布景,弯弯曲曲,几家百货的铺面确是像煞一条静悄悄的马路,可是百货店的橱窗却都是没有一块大玻璃,

门上也没有玻璃,原来玻璃有反光的,在摄影的布景上玻璃是不适用的。

我们走进第一座摄影棚,那是一间又高又大的大货栈似的,走进就踏入了一所老式房子的大院子走廊前的模样,这房子仿佛是我们住在北平时候的家中大屋子,立着一根一根的大红柱子,衬着绘纹的栏杆。大红柱子并不是朱红漆漆成的,而是用油光纸裱糊着的,栏杆外围有花草,有树木,有假山石,红色的牡丹花正盛开着。我仔细地一望,原来花是假的,都是从巧玲珑里物色得来的,树木等却货真价实,还有活的冬青树叶。

正在拍《龙凤花烛》

我呆视了一会,姐姐促我进去,转了几个弯,我们从乱七八糟的布景板缝里钻过,那里水银灯通明,照耀犹似白昼。我的幸运好,原来正在拍戏——大名鼎鼎"天字第一号"导演的《龙凤花烛》——布景是旧时代的新娘洞房。洞房里的地板,我应该先来介绍一下,地上都粘着红色的油光纸,在里面工作的摄影师、导演先生等等工作者都穿着草拖鞋,十几双的草拖鞋在地上拖来拖去忙碌地行走。只有二个人——饰新郎的男主角冯喆,和饰小丫头的房珊——二个人是穿着鞋子,原来穿草拖鞋是恐怕纸糊的地板走坏。

冯喆笨得来

屠光启穿着一身黄色的青年装,倒像煞是一个空军,肩上挂着一只莱卡照相机,指手划脚地在做着姿势给冯喆看。冯喆笨得来,教了一遍又一遍的,老是教他不会。教了五六次总算给他学会了,于是冯喆一次一次地试演,试了又试,试过七八遍之多,屠光启看了算是满意了,才正式开拍。

导演先生高叫了一声"开麦拉"后,冯喆一步一步边走边自言自语地说话,从房门外走入洞房中。摄影机放在一架四轮的橡皮车上二个工人向前拖,冯喆头顶上挂着一个收音筒也跟着他的头顶向前拖,在寂静无声五分钟后,这一个镜头是告成了。第二个镜头又开始试演了,屠光启叫着:"小陈,小陈。"

小陈跑过来了,小陈原是副导演陈翼青,从他手中拿过剧本,开始叫戏中饰小丫头的房珊出来和冯喆两人合演起来,我们在那时候离开了第一个摄影棚。

我们从第一个摄影棚,走到另一个摄影棚,这就是从国泰公司的第一制片厂走到第二个制片厂了。其实这二个摄影棚是连在一起,相隔只是十几步路

的一个小天井模样而已,它们的名称是这样规定吧了。

美丽的王熙春

第二个摄影棚里搭着新式洋房布景,王熙春穿着西装,打扮得活泼的,正在开拍《卿何薄命》。导演杨小仲坐在沙法椅上,矮胖的个子,戴着眼镜,嘴里在吸着纸烟,正在执着导演工作的是副导演王越。

王熙春腰比前胖了,男主角是不久之前和妻子梅邨闹着分居的徐立,化妆好了坐在椅上等候拍戏。另一个演员戴衍万也坐在边上,不知是来参观呢,还是也在等候拍戏,他看见我们进去,对着我们溜了一眼,笑了一笑,看了一会,姐姐就催着我走,到化妆室去看陈燕燕了。

陈燕燕瘦了

在一条长的隔巷内的一间房子中,外面挂着化妆室的牌子,看见陈燕燕小姐正在化妆,拍戏尚未轮到她。陈燕燕在银幕上,我是老观众,看得很熟识了,她的庐山真面目,我还是第一次看到呢!让我来细细地赏鉴一下吧:

她的皮肤是白而又细,在许多女明星中她一定可以首屈一指了吧!许多文人的笔下以"秋水"二字来形容女人眼睛的美,我想这二个字用在陈燕燕的眼睛上是最适合了。在《不了情》影片中,陈小姐的腰围是那么粗,身段也没有,那天我看见陈小姐却没有像银幕上演出那么胖,我有些好奇地低声地问姐姐。

后来陈小姐告诉姐姐说,原来她在不久之前到杭州去游春,玩了回来却大病了一次,因此身体瘦了不少,体重也减轻五磅多呢。这总算陈小姐的因祸得福,在摄上镜头中就可以美得多了,陈燕燕又恢复到当年的小鸟时代的姿态了。

天色将近黄昏了,我们离开国泰摄影场的大门,空中在飞着微微的细雨。

原载《青青电影》,1947年复刊第2期

华光摄影场参观记

丽 沙

《处处闻啼鸟》开拍过半　预算豁边！七亿出关！

一勾弯弯的新月挂在沪西的原野,晚后的凉风在近郊吹起,分外感着凉快舒适,将近九点钟光景,和本刊主编严君踏着斜土路上的石子路,走进新建成的象牙塔艺术之宫——韩兰根的华光影片公司摄影场。走进大门里面,就是门房间,门房间门前站着五六看门工役们,我们走进去,一个个向严先生招呼着。

门口站着这许多工役门房,留意门径,原来今晚上新时代公司在拍摄屠光启导演的《处处闻啼鸟》,进出的人多,所以今晚上门房口特别加岗多几个人看门。

从摄影棚旁边的一座小扶梯走上楼去,是化妆室、服装间、编剧室、厂长室等,门前是一条直线长形的走廊,扶着栏干,可以望见下面摄影场的全景。

化妆室挤满参观者　欧阳莎菲没有走样

我们走进第一间,是化妆室,小小的一间,七八只电灯通明,一群女明星,花红柳绿的坐在那里化妆。张琬小姐坐在中间的座位上,张着嘴唇对着镜子在涂口红,已经是全部化妆好了,眼皮上涂着深深绿色的油彩,眼圈子画上了黑黑的一圈,背后的头发梳了二个圆圆的发髻,一位年青少妇典型的打扮。她穿着阴丹士林的旗袍,配着她健美结实的身体。

欧阳莎菲坐在壁角里,面孔上涂得特别红,眉毛画得弯弯的,好像一条柳叶儿。她是产后第一次拍戏,人儿依旧和未产前一模一样,没有走了一点样,不胖也不瘦。据说乳部大了许多,我细细地一瞧,正是话不许虚发,在曲线美上是增加了不少。还有一位银幕上的十八流配角马小姐矮而胖,女明星中的殷秀岑,她也在《处处闻啼鸟》中轧一脚。另一个十七八岁的小姑娘模样的新

人,我却不认识,她已化妆好了,坐着在瞧张琬涂口红。化妆室门口挤着许多婆婆妈妈,挤得小房间里热度特别高。

严俊没有来　徐立打罗宋

我们走进编剧室里,几个男演员已化妆好了在那里休息。一只小小长方形的桌子上,围坐着小生徐立、摄影师薛伯青、收音师等四个人,在那里打罗宋游戏,却没有看见该片的男主角严俊,据说严俊临时请假,因为他的爸爸从南京来看他。

殷胖子塞住门口　断绝行人交通

许久没有见到殷秀岑了,殷胖子从马尼剌回来,荣任了华光公司的总务主任。当我们参观到总务室的门口,恰巧他站在那里。他比以前更加胖了,圆圆胖胖的肚皮刚巧挤住了门口,使其他进出的人不能通过,他的背后有几个女客正预备通过这一扇门,则无法通过,只有望着他发笑。

屠光启姗姗来迟　张琬前突后突

大导演屠光启姗姗来迟,约莫将近十点钟光景,他才匆匆赶到摄影场来。当他一到,即预备开拍,于是摄影场中拍戏的预备铃声"铃铃铃……"响了几分钟之久。继着摄影场中的水银灯都大放光明了,照耀着犹似白昼一样。屠光启坐在摄影机前的帆布椅上,翻阅着剧本,副导演陈翼青跑来跑去在担任助理导演,怎样打灯光,怎样安放道具。欧阳莎菲和张琬从化妆室下楼来了,张琬小姐已换上了一件白底红花的绸旗袍,更见她前突后突的曲线,显出风韵十足。

韩兰根充摄影记者　薛伯青夫唱妇随

韩兰根穿着黑色香云纱香港衫短裤,以厂长身份,东西巡视,各方照应。他肩上挂了一架新式的康脱克司照相机,充做摄影记者。女明星不是他摄影的对象,拉了本刊严次平在水银灯下照相。严君叫了一声"胡文猫",合摄一影,以作纪念。摄影师薛伯青生财有道,自己做摄影师,叫他的夫人在场拍摄照片,以作影片宣传广告之用。薛夫人肩上挂了莱卡摄影机,活跃于诸女明星之间了。

三个老板到场照应　严克俊带来咖啡面包

新时代公司三个老板,一个是被称为胡文猫的制版公司跑街李林森,一位是编剧家描公叶逸芳,一位是前艺华公司二小开严克俊。那天晚上严克俊的自备汽车里带来了二磅咖啡,一袋蔗糖,六只大号面包和白塔油等,预备夜半三点钟分配给导演、演员及全体工作人员们当做夜点心吃的。因为《处处闻啼鸟》开拍以来,屠光启非常卖力,夜夜通宵,拍到天亮为止,严克俊这么殷勤招待,怪不得屠光启格外要卖力帮忙赶拍了。

新时代四个剧本　叶逸芳大动脑筋

叶逸芳和记者谈起新时代公司的制片计划,《处处闻啼鸟》公映之后,即将筹备开拍《夜来风雨声》,是一部恐怖片子,决定聘请恐怖片导演权威马徐维邦担任导演。剧本仍由逸芳自己编写,闻已写成过半。继之预备写一部《花落知多少》,是一部爱情片,则将请恋情片圣手李萍青导演之。另外还有一部是《春眠不觉晓》,则是歌舞片,当请之歌舞片导演专家方沛霖导演了,剧本当然将完全出诸叶逸芳自己的手笔,他有将一首唐诗拍完,做四部戏的片名。当然,"有志者事竟成",我这样鼓励他,同时祝颂他早日成功!

胡文猫李大块头　开口闭口"豁边豁边"

新时代公司三个老板之一的胡文猫,这一个怪里怪气的名字读者们一定会感到陌生吧!让我在这里先行介绍一下。胡文猫的真姓名是李林森,李是大同制版公司的跑街先生,专兜制版生意,当年新华、艺华各影片公司出版画报、特刊和其它画报杂志的铜版生意,都是由他承制的。本刊在战前的铜版也是由他承制。因此李林森认识了影片公司里的工作人员和画报杂志的编辑先生们。那时候因为他常常喜欢邀请十八流的女明星吃饭跳舞,有一次《展望画报》的编辑陈忠豪,也就是后来丽华大戏院的经理,为他提起了一个绰号,叫做"胡文猫",陈忠豪对他说:"你要请女明星游宴,非吹牛不可,你把木头木脑、土里土气的'李林森'三个字说出去,给女明星一听就会知道你至多是一个木行小开,阿木林之流。我现在给你提一个名字叫'胡文猫',意思是南洋有巨商胡文虎、胡文豹,他们是大畜牲,你叫做'胡文猫',就算是他们的小畜牲,这样一来,女明星们听了一定会当做你是有血朋友,苗头勿是一眼眼也。"

随后陈忠豪为他在小报上登了几段消息,果然,不久之后,电影界就都知道了胡文猫其人,不知者,真有误会他是胡文虎的阿侄也。

不知道是否李林森有意想做冒牌胡文虎的侄儿,不久之后他认识了上海虎标永安堂的经理胡桂庚,在沪战时李囤积了几箱万金油、八卦丹等药品,同时大同制版公司的老板杨正文因避难赴乡,把大同公司的业务改组,邀李林森加股其间,一切由他主持,因此现在他也是大同公司的老板了。

由做做影片公司宣传刊物上的铜锌版而现在做起影片公司的老板了。三年前活跃于大光明影戏院门前的黄牛党首袖小南京高德生,几年之后我猜想他一定也可以升做上海的电影院老板是无疑的,英雄不怕出身低,只要努力,当然会成功的。李林森现在是大腹便便,许多人碰见他叫他一声"胡文猫",也有人碰见他叫他一声"李大块头"。李林森自己所认为一生最遗憾的是年青时候少读些书,现在他的身边虽带有五十一型帕克金笔,而要开一张支票或签一个自己的名字却不能动笔。

这两天倘若有朋友碰到他问起《处处闻啼鸟》影片时,他一定回答说:"预算豁边!豁边!七亿出关!"

原载《青青电影》,1947 年第 6 期

你想参观摄影场吗？

"中电"是中央电影企业公司的简称,中电有三个独立的制片厂,分称为中电一厂、中电二厂、中电三厂。这三个厂的总公司,是设在江西路汉弥登大楼,亦即是中电的总办事处所在地。罗学濂氏便是中电最高当局主宰者——总经理,各厂的制片事务,均需经过他的签准审查后,方能付诸各该分厂去执行。胜利初,中电是属于国营的,但现在是完全由张道藩氏所主持,由官办转而至商办了。不过事实上,它还是含有半官性质的,因为好多地方它仍需要靠着政府的帮助和接济。

本来,中电二厂的原身,即是前张石川、柳中亮主持的国华公司。上海沦陷后,国华为敌伪强制收买,成了伪华影的一份子,胜利后,再经中电以国家的资格来接收了。

为了使读者们对该厂的认识更仔细一点,记者特走访了一次,谨把所见所闻摘录如下：

福履理路是一条非常洁静的马路,顺昌里是一条很标准的法租界住宅区弄堂。踏进弄堂后,冲面的"中央电影企业有限公司"的大牌子和做在大门上额的"第二制片厂"的字样,会立刻打破你的疑惑,因为中电二厂的确就在这儿。

门上的"谢绝参观"的牌子跟别人家一样,挡不了记者的驾。这里的门房,胖胖的有"标准门房"的威武相,很能使"嫩水"点的人不敢乱闯,其实他是挺好说话的,只要你告诉他来意,他是会很客气地告诉你,如果你是什么杂志的记者,他时常要向你讨出版的杂志的,他的理由是"我们看看解个闷儿"。

冲大门就是 A 号摄影棚的出入口,有时是关上的,即使开着,这靠外边是很少会搭布景拍戏的,除非里面实在拍不了,自然今天也没有例外。所以便依着走道向右转,一排板木房子靠着一边,窗格里可以看见里面有着好多人在谈话办事,你先别忙张望,因为那样会显出你"猴急"的,得先向走道尽头的板房

壁上的布告栏里去看看,今天拍什么戏。

那天是去找厂务主任于国材先生的,他的办事处就在进门第二个窗口的屋里,这也是这一行平房的中间一室。进入这平房的第一间便是会客室,里面墙上,四周挂满了各大明星的放大着色照,一张长桌,四围有沙发与茶几,这儿的最大用处却并不在会客,把门关上了,开讲剧情是常在这里举行的。进入这一行平房的门就在这会客室旁边,门的玻璃上写着"剧务室"三个字。剧务马飞是素识的,一推开门,就看见了他,坐在一块黑板下的写字台前,这一室里有三只写字台,通会客室的门就在这里。靠走道有一道是写有"化妆室"的门,从这门穿过化妆间,即就是 A 号棚内部。穿过剧务室,里面横横一长间,放着好几只写字台,即总务室是也。厂务主任室是和剧务室仅是一板之隔,从总务室跨入这里便看见于国材先生。"低着头在看什么?"我的招呼使他抬起了头,立刻非常客气地招待我坐下,于是我便开始我的访问工作,他是答的无不很详尽。

"于先生!外面场地上搭的是哪个戏的布景?"我打着七成官话。

"是《喜迎春》(前名《众望所归》),这部戏还要补拍几个镜头!明天要拍的。"

"这个戏的导演有四个,是应云卫、吴天、叶苗和吴博。"他接着说。

"吴村的《春满田园》不拍了吗?"

"唔!上面通不过是没有法子的,他的戏太偏重,因此有些演员就归并在这个戏里。"

"于先生,二厂的基本导演有哪几位?"

"有不少,像岳枫、徐昌霖、吴永刚、刘国权、袁俊、汤晓丹、屠光启、杨小仲等都是。"

"呃,杨小仲导演的《赤子之心》怎么样了?"

"剧本已送上去审查了,核准下来就要开拍的。"

"二厂的基本演员有不少吧!有多少大明星?"

"也不少,如张伐、韩非、穆宏、丁然、关宏达、陈燕燕、白光、汪漪、杜骊珠、张鸿眉、莫愁等许多许多,我也记不全。"

"二厂的技术人员、职员能告诉我一个大概么?"

他对于这一个问题似乎面有难色,拿了一张纸用笔很快地记着,不一会已写好了,他递过来:"大概这几个吧!"

他这样地写着：

摄影师——董克毅、石凤岐、顾温厚、盛余冰。

布景师——卢景光、张汉臣。

录音师——林秉生、薛云青、朱亮臣。

化妆师——乐羽候。

剧务场记——马飞、薛敏、方徨。

工务管理——张银生。

总务——陈少如。

"厂长徐先生在吗？"

"他很忙，已出去了，你找他有事吗？"

"没什事，据外面传说，徐厂长有意承包二厂，再转租他人拍片。"

"恐怕没有这回事，也许他或有意自己投资拍摄一片。"

沉默了一会，和他道了再见，抱歉地离了办公室，回到搭了布景的空场上。一眼忽然注意到 B 字棚门内的布景板，这又是一堂布景，里面是搭的一个大写字间，齐散地摆了好几只写字台，上面的东西还没有陈设，看上去好似关了的大公司办公厅，没有一个人，没一支笔或纸，仅冷清清的光是写字台，猜想是《喜迎春》的两堂布景吧！

出来时故意从 A 号棚走，这是同 B 号一样庞大的摄影棚，四下里空荡荡的，乱放着好多只灯光架子，杉木板横了不少。从 A 号的那头出口出去便是到了大门，至此我差不多踏遍看遍了二厂的每个角落。在回家的路上，默默地回忆着，牢记着，以便回家后一字不漏地记下来以饷读者诸君。

中电二厂在去年卅七年度的整整的一年中，一共摄成了九部片子，每一片都有它的成功处，每一片均得到各界舆论的好评，这实在是不容易的事。这些功绩除了各该片导演、演员的努力外，厂长徐苏灵及厂务主任于国材的办事干练的劳绩及其他各幕后技术人员的心血，是不可抹杀的。现特把二厂去年度所摄的九部片子记下来以资参考。

其中的《鸡鸣早看天》及《祥林嫂》是启明公司出品，由二厂代摄的，所以也列为二厂的出品之一。

《喜迎春》下来之后，可能拍《饥饿在线》，由吴永刚担任编导，剧本在审查中，一俟通过即可动工。昆仑之《三毛流浪记》亦有假二厂拍摄之说，惟以上二片之演员阵容尚未正式决定。

片　名	导　演	主要演员
《出卖影子的人》	何非光	严　俊　刘　琦　威　莉
《天魔劫》	屠光启	陈燕燕　严　俊
《鸡鸣早看天》	应云卫	张　伐　黄宗英
《悬崖勒马》	杨小仲	白　光　张　伐　韩　非
《祥林嫂》	南　薇	袁雪芬　范瑞娟
《肠断天涯》	岳　枫	王丹凤　张　伐
《三人行》	陈铿然	项　堃　严　俊　路　明
《青山翠谷》	岳　枫	罗　兰　卫禹平
《子孙万代》	王　引	杜骊珠　穆　宏

原载《电影》，1949年第2卷第9期